오버레이
OVERLAY

이 책의 원고 일부는 책으로 만들어지기 이전에 다른 출판물에 수록된 바 있으며,
주요 출처는 다음과 같다.

"Quite Contrary: Body, Nature and Ritual in Women's Art" (*Chrysalis*, no.2, 1977)

"Body, House, City, Civilization, Journey" (*Dwellings*, Institute of Contemporary
 Art, University of Pennsylvania, Philadelphia, 1978)

"Complexes: Architectural Sculpture in Nature" (*Art in America*, Jan.-Feb. 1979)

"Back Again," (*West of West: Ancient Monuments in Ireland*, travelling exhibition,
 England, 1979-80)

"Gardens: Some Metaphors for a Public Art" (*Art in America*, Oct. 1981)

"Breaking Circles: The Politics of Prehistory" (in Robert Hobbs, ed., *Robert
 Smithson: Sculpture*, Cornell University Press, Ithaca, 1981)

이 책에 쓰인 모든 원작 도판의 저작권은 예술가들에게 있다.

오버레이

먼 과거에서 대지가 들려주는 메시지와
현대미술에 대한 단상

루시 리파드 지음
윤형민 옮김

●●●●A

이 책은 사우스 데번의 애쉬웰 농장에 있는
나의 '가족' 재닛, 로버트, 리처드 보이스,
렉스, 피터 니본, 게니 클라크, 나와 언제나
모험을 함께 했던 얼룩이 양치기 개 내서,
애쉬웰에서 보낸 시간 동안 성장하고 변화한
내 아들 이선 라이먼, 예술과 신화의 고리를
이해하는 데 커다란 도움을 준 찰스 시몬스,
그리고 마지막으로 이 책이 만들어진 진정한
토양인 애쉬웰 농장과 내가 매일 걸었던
그 주변의 땅에 바친다.

목차

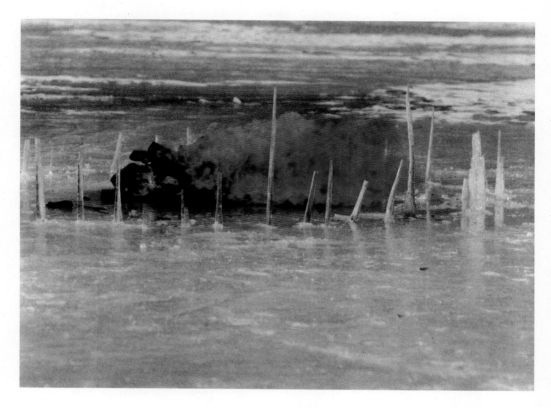

1 크리스틴 오트만, 〈원형의 고드름과 불〉, 1973년. 캘리포니아 타호호수. 얼어붙은 호수 위 칼리니시 거석의 고리처럼 보이는 뾰족한 얼음들이 의식이 진행됨에 따라 중앙에 있는 불꽃에 의해 녹으면서 원소로 되돌아갔다. 자연(그리고 원형)을 구성하고 있는 불변성과 가변성의 결합을 환기시키는 이 작품은 헤라클레이토스의 개념을 설명하는 듯하다. "불은 공기의 죽음으로 살며, 공기는 불의 죽음으로 살고, 물은 흙의 죽음으로 살며, 흙은 물의 죽음으로 산다." (사진: 아이리스 로딕)

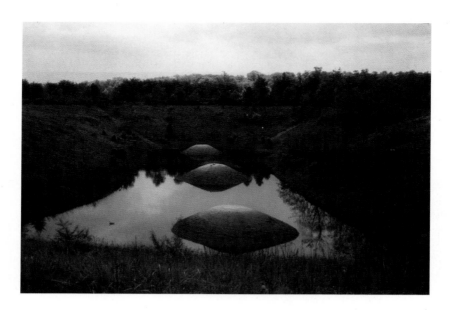

2 주디 바르가, 〈메아리 기하학의 집합〉, 1980년. 뉴욕 올드웨스트베리의 침류지. 자갈,
 중립 모래와 세립 모래, 지름 약 11미터, 높이 3.5미터. 작품의 크기와 모양은 날씨에
 따라 변한다. "언덕은 수직 축과 수평 축의 뚜렷한 궤도 안에서 자연이 발생시키는 힘과
 밀접하게 연결되어 있다. 언덕은 원소들이 춤추고 회전하고 연결하고 흩어지는 중심이
 된다. 물과 바람은 형식인 동시에 내용이며, 담은 것인 동시에 안에 담긴 것이 된다. 세
 언덕과 물이 만나는 지점은 각 언덕의 적도에, 물에 비친 그림자의 가장자리에, 메아리에
 존재한다"고 작가는 말한다. 또한 메아리는 과거에서 오고 또 이러한 언덕이 자연의 힘을
 숭배하는 데 사용되었을 과거로 향한다. (사진: 주디 바르가)

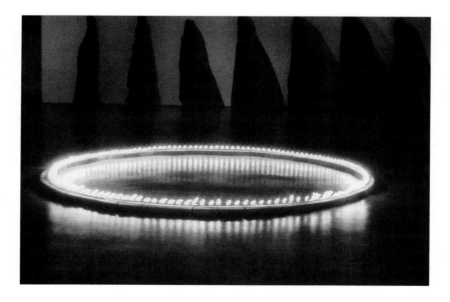

3 매리 베스 에델슨, 〈불의 고리〉, 1977년. 벽돌 위 구리 관, 프로판 가스, 불. 로스앤젤레스
 우먼스 빌딩에서 열린 《당신의 5,000년은 이제 끝났어!(Your 5,000 Years Are
 Up!)》전의 모습. 배경: 〈상복〉. (사진: 매리 베스 에델슨)

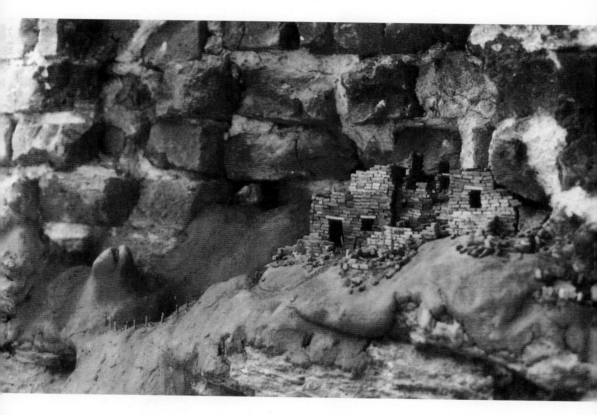

4 찰스 시몬스, <거주지>, 1973년. 뉴욕시 이스트휴스턴가.
점토 벽돌의 길이 1센티미터. (사진: 찰스 시몬스)

5 데니스 오펜하임, <소용돌이: 폭풍의 눈>, 1973년 8월.
캘리포니아 엘미라지 드라이 레이크. 비행기에서 흰 연기를
방출해 하늘에 그린 1.2 x 6.4킬로미터 규모의 형상을
16밀리미터 영상으로 찍은 모습. (사진: 데니스 오펜하임)

6 미셸 스튜어트, <열석/하지의 돌무지>, 1979년. 오리건
콜럼비아의 협곡. 약 300 x 250m. 내부의 원 지름 약 100미터.
(사진: 미셸 스튜어트)

7 피터 키들 외, 〈비 반죽〉, 1978년. 영국 데번 남부 하버톤포드. 오월제에 특별히 제작된 집단 행진과 퍼포먼스의 세부 사진. 피터 키들의 시나리오를 바탕으로 다팅턴 대학의 미술과와 연극과 학생들이 창안했다. 디자인: 카렌 라슨 와츠, 무용: 낸시 우도우, 감독: 피터 키들. (사진: 루시 R. 리파드)

8 아나 멘디에타, 〈실루에타 데 코헤테스〉, 1976년. 멕시코. 불꽃. 실물 크기. (사진: 아나 멘디에타)

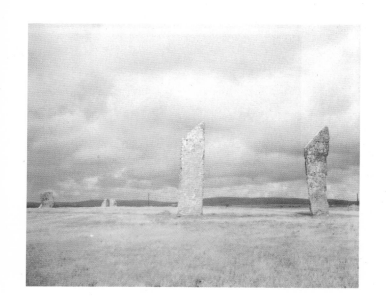

9 '생크추어리'. 다트무어 드리즐콤
플림강 수원(水源) 부근. 청동기
시대. 드리즐콤 단지의 구성 요소인
두 개의 커다란 돌무덤, 네 개의
작은 고분(두 개는 환상 열석 안에
있다), 세 개의 열석(끝에 놓인
돌의 최장 길이 4미터)과 주거지의
흔적이 나타나는 환상 열석, 석관
무덤, 우리(pounds)는 모두 서로
밀접하게 연관되어 있다. 본래
의례를 행했던 이 장소는 경작지
부근의 빈터일 가능성이 있으며,
미완성으로 그친 공사들로 일정
기간 동안 여러 다른 부족 사람들이
사용했을 수 있다고 추측한다.
(사진: 루시 R. 리파드)

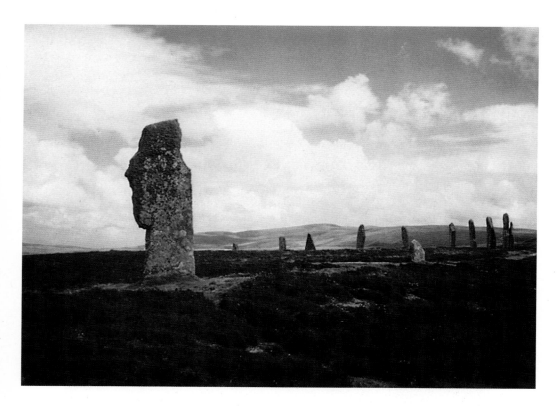

10 '스테니스의 거석' 고리의 잔재. 스코틀랜드 오크니. 기원전
2700년경. 지름 30미터. 환상 열석 중 가장 긴 거석으로
알려져 있다. 오크니제도에 있는 스테니스, 브로드가의 고리,
매스하우(Maeshowe)의 코벨식 방으로 된 언덕(기원전
2800년경)은 보기 드문 의례의 중심지를 이룬다.

11 '브로드가의 고리', 스코틀랜드 오크니. 기원전 2100년경
(기원전 1560년으로 추정되기도 한다). 지름 100미터. (사진:
루시 R. 리파드)

12 브르타뉴 카르나크 근처 케르제로(Kerzehro)의 열석. 기원전
2500~2000년경. (사진: 루시 R. 리파드)

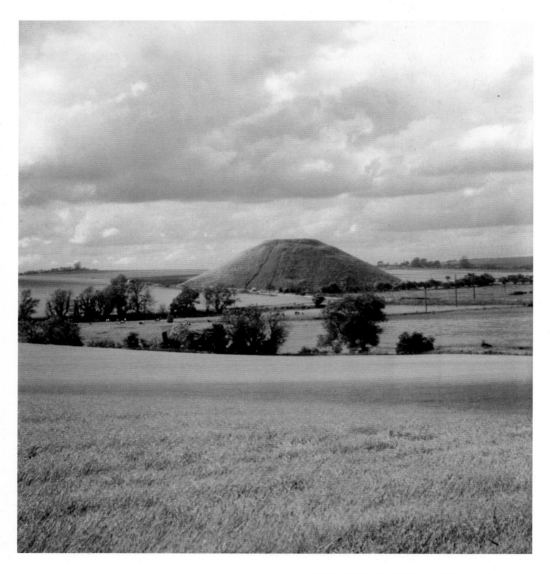

13 실버리 언덕, 영국 윌트셔. 기원전 2660년. 높이 49미터.
(사진: 루시 R. 리파드)

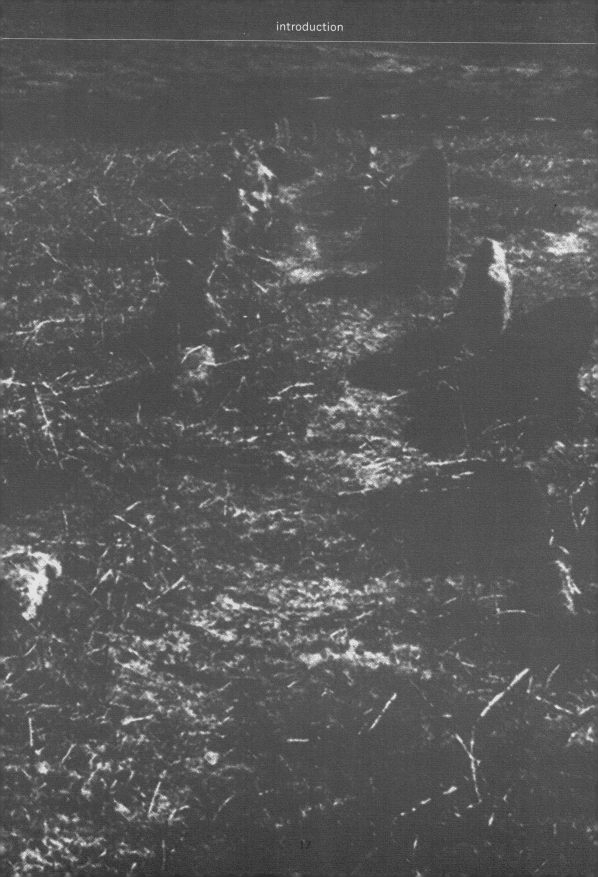

새로운 문화의 창조는 개개인의 '독창적인'
발견만이 아니라, 무엇보다 이미 발견한 진실을
전파하는 것, 즉 그 진실이 필수적인 행동의
바탕이 되고, 조화와 지적·도덕적 활동의 기본
요소가 되도록 하는 진실의 사회화 과정을 뜻한다.
— 안토니오 그람시

Creating a new culture is not just a matter of
individuals making "original" discoveries but
also, and above all, of disseminating already
discoverd truths – of socializing them so to
speak, and making them the basis of vital action
and an element of coordination and intellectual
and moral effort.
– Antonio Gramsci

트로울레스워디 열석, 영국 데번 남부 1
다트무어. 청동기 시대. 돌의 높이
30~90센티미터. 트로울레스워디 그룹은
원형, 이 열 열석, 일 렬 열석, 작은 입석으로
구성된다. (사진: 루시 R. 리파드)

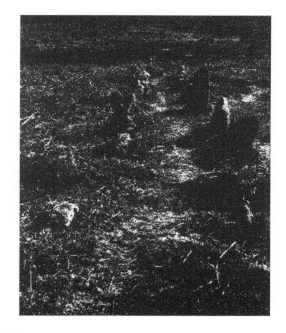

1977년 한 해, 나는 영국 남부에 있는 외진 농장에 가 지냈다. 처음에는 내가 미술계에서, 미술비평과 행사 기획, 액티비즘 같은 번잡한 도시 생활에서 탈출하는 줄 알았다. 다른 일일랑 말고 그저 걷고 읽고, 또 소설을 쓰고 싶었다. 독서와 글쓰기는 계획대로 진행되어갔는데, 걷기는 나를 바로 다시 미술로 되돌려 보냈다. 현대 조각 따위는 생각도 하지 않은 채 다트무어에서 등산 하고 있을 때, 낮게 솟은 돌에 발이 걸려 넘어졌다. 뒤를 돌아보니 그것은 길게 한 줄로 놓인 돌 중 하나였다. 이 돌들은 언덕을 따라 올라가다 능선 꼭대기에서 사라졌다. 그리고 잠시 후, 이 돌이 거의 4,000년 전에 이 자리에 놓였다는 사실과, 또 연이어 현대미술의 많은 부분이 이것과 깊이 연관되어 있음을 깨달았다. 광활히 펼쳐진 주변을 돌아보았다. 개가 무슨 일인가 궁금해하며 기다리고 있었다. 몸을 숙여 돌을 만져보았다. 아직도 정확히 이해하기 힘든 어떤 접촉이 이때 느껴졌다. 그리고 그것이 이 책으로 이어졌다. 먼저 이 책은 고대 유적에 대한 호기심 위에 겹쳐진 새로운 미술에 대한 나의 관심에서 시작되었다. 이후, 사회주의/문화 페미니스트로서 중요하게 여기는 또 다른 층이 드러났다. 자연과 문화 사이의 감각적인 변증법, 그리고 고대와 현대라는 멀고도 이질적인 두 시대 사이의 긴장감으로 인해 노출된 예술의 의미와 기능에 대한 과거로부터 온 사회적 메시지가 그것이다.

그렇다면 이 책은 미술을 바라보는 관습적 시각에서 벗어나려는 노력의 일환이다. 나의 관심사는 현대미술 안의 선사 시대의 이미지가 아니라, 선사 시대의 이미지와 현대미술이다. 신화학이나 고고학 등 다른 분야에서 배운 지식이 이 책의 보이지 않는 근간을 이룬다. 책의 내부 구조는 콜라주로, 두 개의 전혀 다른 세계를 함께 엮어 예상 밖의 새로운 세계를 만들어낸다. 하나를 다른 하나의 은유로 삼는 방식으로 서로 다른 문화의 관념과 이미지를 엮어내고자 한 것이다. 태고인들은 자신들의 경험과 관련된 시각적 은유를 통해 우주를 이해했다. 뱀이 물과 연관된 것은 뱀의 움직임이 개울의 형상을 닮고, 똬리가 소용돌이를 연상시켰기 때문이다. 바다 깊은 곳의 소용돌이와 밤하늘 성운이 돌아가는 움직임을 발견한 태고인들은 '우주 맷돌'(cosmic mill)(옮긴이주 — 인도-유럽어족 신화에 등장하는 천체의 상징)이라는 종합적 상징을 만들어냈다. 이 책의 외관 구조도 자연적 요소를 빌려왔다고 할 수 있는데, 책의 물리적 층, 생식 기능, 나선형 회귀 등이 그러하다.

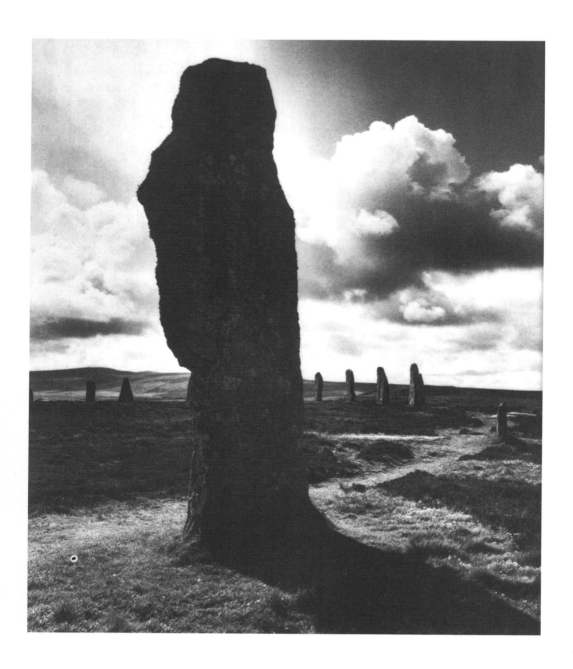

2 '브로드가의 고리', 스코틀랜드 오크니. 기원전 2100년 (기원전 1560년으로도 추정). 지름 104미터, 바위 평균 높이는 3미터 미만, 헨지를 에워싸고 있는 도랑은 바위 밑 3미터 깊이. 선사 시대의 길이 단위인 '거석 야드'를 사용해 만든 정원형의 형태는 본래 60개의 돌을 6도(°) 간격으로 놓았다. 주변의 '스테니스의 돌'과 관련된 바위들과 함께 달 관측소 단지의 일부였을 것이다. (사진: 크리스 제닝스)

동시대의 미술비평가로서 추측(speculation)은 내 전공이라 할 수 있다. 나는 관객의 대리인이고, 다양한 배경, 단체, 심리에서 비롯된 모든 집단적 추론을 담아내는 그릇이다. 익숙하지 않은 경험에 맞닥뜨릴 때 누구나 그러하듯, 나 역시 스스로에게 묻는다. '이것은 도대체 어떤 의미일까?' 늘 변화하는 현장에서 '정확성'에 접근하려면, 가능한 몇 가지 사실을 바탕으로 반추를 거듭하는 방법밖에 없다. 객관성을 향한 갈망의 정도만 있을 뿐, 객관적 미술비평이란 존재하지 않는다. 고고학도 때로 이와 비슷한 상황이지 않을까 생각한다.

나는 선사 시대에 관해 확실히 알 길이 없다는 사실에 흥미를 느낀다. 일부 인습에 얽매인 고고학 분야에서는 검증되지 않은 사실을 두려워하지만, 거석문화를 다시 미궁에 빠뜨리며 생기를 불어넣는 것은 '추측의 역사'다. 매장지에서 선사 시대의 사회적·종교적 삶에 관한 확실한 정보가 스스로 떠오를 리 없기에, 이 영역에서 전문가와 비전문가의 차이는 상대적으로 적다. 주요 시점마다 어느 정도의 추측은 필수다. 그동안 나는 학계의 '전문가'와 선견지명이 있는 '아마추어' 모두에게서 배웠다. 이 책은 여러 가지 발상들을 모아, 그것들이 서로 부딪혀 불똥이 튀고 생각의 흐름을 형성하고, 또 다른 곳으로 흘러 들어가다 결국 우리의 문화를 되돌아보게 될 수 있지 않을까 하는 마음에서 썼다. 거석문화에 대해 서로 상충하는 의견이 발생할 때, 과거의 문화와 현재의 우리 모두가 살아나 활기를 띠게 된다. 우리는 역사에 대한 허구적 가설을 받아들이고 관습적 사고에서 벗어나 과거와 미래를 상상할 수 있어야 한다.

이 책은 그 준비 단계에서 품고 있던 이미지처럼 발산하고 성장하며 발전했다. 글쓰기 초반에 영국제도 내의 석기·청동기·철기 시대로 그 내용을 제한하는 것은 불가능하다는 것을 깨달았다. 켈트족, 고대 이집트, 크레타섬, 그리스와 이후 문화와의 관계도 배제할 수 없었기 때문이다. 마리야 김부타스의 기원전 5000~7000년 고대 유럽(Old Europe)에 대한 매혹적인 연구와 알렉산더 마샥의 구석기 문화의 과학적 지식에 대한 이론은 나를 더욱 먼 과거로 떠나 보내며 거석문화의 기원을 이해하는 데 커다란 도움을 주었다.

지리적 영역 또한 시간만큼 빠르게 확장되었다. 환상 열석(옮긴이주 — 원형으로 배치된 돌), 열석, 돌무덤은 세계의 모든 대륙과 그 사이의 수많은 섬에 존재했다. 유럽 문명이 닿기 훨씬 이전에 거석인들이 북미 대륙에 자리 잡았다는 가설은 여전히 정답 없는 질문들을 다시 야기하고, 북미 원주민 문화와 그 외의 유럽 문명 이전의 아메

리카 문화에 대한 지식을 필요로 한다. 모든 것이 또 다른 모든 것으로 연결되는 듯했다. 하나의 발상은 두 가지로 이어졌다. 서로 무관한 것이란 없는 것 같았다. 내가 분명 '스파이더 우먼'의 손아귀에 든 것이다.

그렇다면 이 책의 제목 '오버레이(overlay)'(옮긴이주—덮어씌운다는 의미로, 본문에서는 이를 우리말로 번역하지 않고 그대로 사용했다)는 여러 가지 의미로 생각해볼 수 있다. 지질학적 시간 위에 겹쳐진 일시적인 인간의 시간, 다시 말해 자연적 성장과 주기에 대한 선사 시대의 관념 위에 겹쳐진 새로움과 노후화에 대한 현대의 관념이 그것이다. 자연 풍경 위에 세워진 인간의 거주지는 오버레이다. 생식력(축산 용어로 가축의 번식을 '커버한다covering'는 표현을 쓰듯이)도 오버레이다. 흙으로 돌아가는 인간의 흐름도, 하늘, 땅, 물의 흐름도 오버레이다. 기독교가 '토속 신앙' 위에, 도시가 시골 위에, 정지 상태가 움직임 위에 오버레이된다. 오늘날 먼 과거를 대상으로 작품을 제작하는 예술가들은 의식적으로든 무의식적으로든 현대의 과학과 역사의 지식에도 불구하고 그러한 지식을 여전히 불가사의로 남아 있는 원시의 형태 위에 오버레이한다. 예를 들어 스톤헨지가 천문학 관망대로 사용되었다는 정보가 알려진 결과 또 다른 용도와 의미들이 파생될 가능성이 나타나, 그 수수께끼는 더 커질 따름이다.

지도와 컴퍼스에 의존하는 만큼이나 직관에 의존하며, 방대하고 고저가 심할 뿐 놀라울 정도로 아무런 특징이 없는 영국의 황야 지대를 가로질러 걷다가, 하늘을 배경으로 멀리 보이는 실루엣을 목격하거나(양인가? 기대했던 환상 열석인가?), 갑작스럽게 눈앞에 거석을 마주치게 되면, 그곳에 어떤 표시도, 주차장도, 브로슈어도 없다는 사실이 고마웠다. 아무도 없는 곳에 있는 유적지나 기념비는 남의 눈을 의식하지 않아도 되던 시절의 예술로 되돌아간다. 이런 곳에서는 일상의 공간에서 벗어난 자유 덕분에 역사를 새로운 시선으로 바라볼 수 있게 된다. 이때 나는 장소를 시간의 거리감에 대한 공간의 은유로 지각하기 시작했다. 거석 유적이 매력적인 주요한 이유도 이러한 변증법 때문이다. 거석 유적은 (무엇인가를 만들고 붙들고자 하는) 개인의 욕망과 그것을 왜 만드는지를 결정하는 사회적 가치 사이의 중요한 관계를 탐구하는 틀을 제공한다.

현대미술가들이 고대의 이미지와 유물, 유적지에 매료되는 이유에 대해 간단히 설명한다면 그것은 향수(nostalgia)다. 우리가 지금보다 단순하지만 의미 있는 사회생활이 가능했다고 상상하는 이전 시대뿐 아니라, 사람들이 만든 것(미술)이 일상에서 확고한 위치

를 차지하던 시기에 대한 그리움이다. 나무도, 집도, 사람도 보이지 않는 황야를 가로지르며 원형으로 놓인 뾰쪽한 돌들, 거칠게 잘린 기둥 하나, 언덕을 따라 돌아가는 선, 둥글게 만들어진 돌무덤을 마주칠 때, 나는 이것이 인간의 작품임을 안다. 무한한 자연이나 신이 아니라, 이 장소를 만든 <u>사람들</u>을 생각한다. 예술 자체도 부분적으로는 그렇게 인간이 자연에 개입하거나, 인간과 자연의 합작으로 이루어진 것을 알아보는 그 순간에 생기는 긴장감의 표현으로 정의되는 듯하다. 그것은 '무정형인 자연'의 일부로, 그냥 지나칠 수 없을 정도로 충분히 강렬하다. 이때 우리는 가던 길을 멈추고 스스로에게 질문하게 된다. 누가 만들었을까? 언제? 왜? 이게 나와 무슨 관계가 있을까? 그것이 역사, 무의식, 형태나 사회 정의 그 어느 것이든, 예술의 기능 중 하나는 부재하는 것을 상기시키는 것이다.

안톤 에렌츠바이크는 이 부재가 현대미술가들을 사로잡았다고 지적한다.

이것은 우리의 현대미술이 종종 저급의 비이성적 정신 내에서 움직이고, 우리 문명이 선사·역사·원시 시대나 이국적인 다른 문명에 비교적 수용적이기 때문인지 모른다. 결국 중요한 것은 복잡하게 퍼져 있는 예술의 하부구조뿐이다. 그 근원은 무의식에 있었고, 우리의 무의식도 영원히 새로운 재해석을 발견할 태세를 갖추며 여전히 금새 그 근원에 반응하게 된다.[1]

『오버레이』는 우리가 예술에서 잊어버린 것들에 관한 책이다. 이 책을 통해 과거의 시간대를 돌아보며 예술이 삶과 분리되지 않았던 시대의 예술적 기능을 상기하고자 한다. 원시미술은 추상표현주의자들이 일상을 넘어서 새로운 주제를 찾던 1940년대 이후, 다양한 방식과 결론을 선보이며 미국 미술의 주요한 동기가 되어왔다.[2] 오늘날 신화 자료를 이용하는 미술가들이 사회의 뿌리와 공동체의 의미를 되찾고자 하는 것과 달리, 추상표현주의자들은 역설적으로 사회주의 리얼리즘과 지역적 리얼리즘에 저항하고 있었다. 1930년대에 오토 랑크는 "현대미술가는 자신을 정당화하고 해방시킬 집단적 형태를 찾고 있다"고 예언가처럼 말한 바 있다.[3]

1940년대와 50년대 미국의 미술가들이 주로 고전을 통해 신화적 주제에 도달했던 것에 반해, 오늘날의 전위는 고전주의에 대한 관심보다는 고대와 선사 시대에 관심을 쏟고 있다. 이 예술가들은 환원주의적 순수주의와 예술지상주의가 형태와 이미지만 강조하는 것

1. Anton Ehrenzweig, *The Hidden Order of Art* (Berkeley & Los Angeles: University of California Press, 1967), p. 77.

2. Irving Sandler, "The Myth-Makers," *Triumph of American Painting* (New York: Praeger), pp. 62-69.

3. Otto Rank, *Art and Artist* (New York: Agathon Press, 1968), p. 361. 현대미술은 신화와 고대의 이미지에서 많은 영감과 시각적 형식을 따왔다. 나는 여기서 미술사적으로 이것들을 모두 목록화하려는 의도는 없다. 나의 주요 관심사는 먼 과거가 눈앞의 현재에 겹쳐져 나타나는 데 있기 때문에 1960년대 말 이후만을 언급한다. 이 부분에 관해 더 읽고자 하는 독자들에게는, 원시주의가 모더니즘의 주요한 자료로 쓰인 현상을 일반적인 개념으로 정리한 Robert Goldwater의 *Primitivism in Modern Art* (New York: Vintage Books, 1967)를 추천한다.

에 반기를 들고, 대신 자연과 사회생활의 기원에 관계된 신화와 의례의 내용을 서서히 불러들여왔다. 미묘하게 단순한 고전기 이전의 건축 형태에 대한 매혹과 (초현실주의와 다다운동을 통해 원시미술과 연결된) '물신적 오브제'의 전개와 상응해, 이러한 경향은 일부 형식적·정치적으로 퇴행적이고 반진보적이며, 반혁신적인 것으로까지 해석되기도 했다. 그러나 이들의 작품 세계에는 사실 반동적이자 진보적이기도 한 요소가 복잡하게 섞여 있어서, 이를 추적해 올바른 이해를 돕는 것이 이 책의 목적 중 하나다. 나는 그 거리가 너무나 멀어 사실상 불가해한 채 깊은 감동을 주는 과거의 흔적과, 문화적으로 익숙하지만 역사의 깊이가 부족한 오늘날의 예술가들이 만든 이미지를 함께 배치해, 예술·종교·정치·문화가 사회생활에 공헌하고 기능하는 바를 보다 잘 이해하고 싶다. 선사 시대에는 분명 자연과 문화, 역사의식과 이른바 예술의 보편성 사이의 충돌이 존재하지 않았다. 오늘날 많은 예술가들이 현대의 사회체제 속에서 잃어버린 연결고리를 부활시켜 이 거짓 이분법을 극복하려 하고 있다. 그리고 나는 다시 이것들의 발견을 통해 예술의 소통 기능이 가능한 새로운 모델을 제시하고자 한다.

이 책은 예술이 사회적 중요성과 기능을 지녔다는 것을 전제로 한다. 이는 욕구가 현실로, 현실이 꿈과 변화로 바뀌는 순환의 과정으로 정의해볼 수 있다. 나에게 유효한 예술이란 직접적 사회 변화에서부터 정서와 상호교류에 대한 은유나 시각적 형태의 가장 추상적 개념에 이르기까지, 삶의 어떤 측면이든 그것을 지각하고 이해하는 수단을 제공하는 것이다. 하지만 그러한 예술은 단지 만드는 것만이 아니라 신중하게 고려된 상황에서 만들고 소통되어야 효과가 있다. 반응과 교환이라는 사회적 요소는 아무리 형식적 오브제나 퍼포먼스 작품이라 할지라도 배제할 수 없는 것이다. 그렇지 않고서는 문화는 그저 인간의 생각과 깊은 감정의 표출조차도 관리, 통제되는 시장 사회에 조작 가능한 상품을 한 가지 더 보태는 것이 될 뿐이다. 나는 이 시대에 이미지와 상징을 만들어내는 과업이 우리의 '삶의 질'에 덧붙는 하나의 장식으로 전락하는 것을 거부한다.

현대미술의 여러 '운동들'이 지난 천 년간 세워진 삶과 예술 사이의 벽을 부수는 데 많은 노력을 했음에도 불구하고, 서구에서 예술의 정의는 여전히 과장되어 있기 때문에 그 기능성이 장식이나 신분 상징에 국한되어 있다. 이 책에서 다루는 동시대 작품들은 나의 선호

도와 관계 없이 '예술'이다. 이것들은 대부분 미술대학을 나와 사회에서 제공하는 지극히 제한된 부와 명성을 갈망한 '미술가들'이 만들었다. 이 사회는 '창의성'에 대해 입 발린 말만 할 줄 알 뿐, 실제로 예술이 삶에 필수적인 것이기는커녕, 중요한 사회적 기능을 가졌다고 보거나 '직업', 일로서 존중할 줄을 모른다. 예술과 삶의 재통합은 예술가 개개인의 고난의 신화, 소외된 영웅과 같은 이미지의 거부와 '폭로'를 의미한다. 우리 사회에서 예술가는 소외된 존재다. 어떤 예술가들은 살아남기 위해서, 또는 자존심을 위해 심리적으로 이 '천재'라는 개념을 필요로 할지 모르겠으나, 이는 다시 한번 불가피한 상황을 정당화하는 결과를 낳을 따름이다.

　　주변적이고 수동적인 예술의 현 상태에도 별 문제 없이 '미술계'라는 보호구역 안에서 만족하며 사는 예술가들도 있지만, 지난 십 년 간(옮긴이주 — 1970년대를 의미한다) 자신들의 작품이 무차별적으로 상업화되는 것에 저항하며, 의식적으로 '예술계 바깥으로' 재진입하기를 시도한 미술가들도 있었다. 60년대 후반, 대부분의 아방가르드 미술이 사회적 주제와 영향에서 급격히 멀어졌을 때, 미술계의 스타 시스템과 형식적 '운동'의 편협함에 혐오감을 느낀 미술가들은 더 큰 질문을 던지기 시작했다. 이들이 캔버스와 철판에서 고개를 들자 정치, 자연, 역사, 신화가 눈앞에 보였다.

　　비물질성과 비영구성은 '귀중한 오브제' 만들기를 거부하며 실험미술을 맞이할 새로운 관객을 위해 문을 열고자 했던 예술가들의 두 가지 미학적 전략이었다. 이렇게 이룬 혁신은 도발적이었지만, 일상에서 예술의 의미를 확장하는 데 성공한 경우는 드물었고, 내용이 형식과 함께 성취되었을 때, 개인의 미학적 성취가 집단의 반응에 영향을 미치고 균형을 이루었을 때에만 가능했다. 페미니즘, 시민권 운동, 동성애자 권리 운동은 자전적이고 심리적인 탐구를 고무시켰고, 이로 말미암아 이후 십 년간 공통 역사에 대한 의식이 [우리의] 영혼에 침투함에 따라 개인의 기억들이 약화되면서 개인적이기보다는 좀 더 집단적인 심원한 뿌리에 이르게 되었다.

　　정치적·제도적·미학적 전통에 대한 큰 저항이 일어났던 1960년대 후반, 미국 아방가르드 미술에서 고고학에 대한 관심이 갑작스럽게 일어난 것은 역설적인 듯한 동시에 적절한 것이었다. 이들 중 많은 미술가들이 미국 사회에 대한 근본적 불만을, 또 부유한 나라에서 예술을 너무나 형편없이 다룬다는 점에 박탈감을 느끼고, 대신 선사 시대에서 영감을 찾고자 했다. '원시적 예술을 만드는 것'을 도피로 삼는 경우도 있었고, 그것이 다른 일부 미술가들에게는 집단의 무

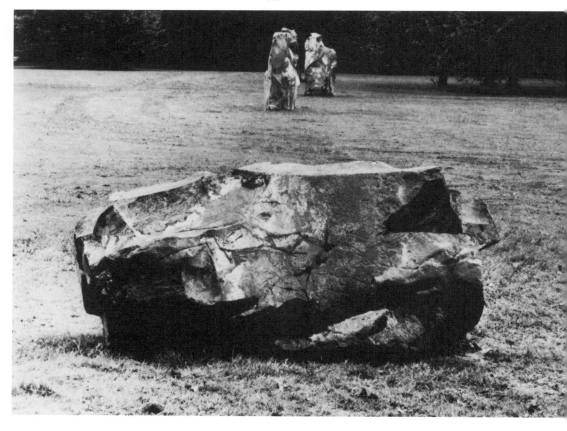

의식이나 정치화된 의식에 대한 공통 언어를 사용해 영적 체험을 관객과 공유할 수 있는 방식을 의미하기도 했다.

이런 방식을 시도하는 사회적 자각을 가진 오늘날의 예술가들에게 가장 어려운 과제는, 부활시킨 과거의 형식이 향수가 아닌 현재의 투쟁과 꿈, 희망과 두려움의 언어가 되도록 새로운 의미를 부여하는 일이다. 독일의 큐레이터 헤르베르트 몰데링스는 현재와 같은 심각한 위기의 시대에는 "과거의 순간이 뜻밖에 새로운 중요성을 얻게 될 수 있다. (…) 더는 삶에 가치가 없어서 몇 년이고 망각에 빠져 있을 것 같던 어떤 역사적 경험이 (…) 갑자기 표면으로 떠오른다"고 말한 바 있다.[4]

나는 선사 시대 유적지와 유물이 사회 맥락과 분리되어 있지 않다고 생각하기 때문에 매혹을 느낀다. 이 책에서 개인적·집단적 믿음의 편린들을 엮으면서, 나는 이것들이 나 자신의 삶과 일에도 예기치 않게 영향을 미친다는 것을 알게 되었다. 내가 다루는 예술가들과 고대인들처럼, 신화의 누적된 힘이 내 일상으로 찾아와 분석을 가능하게 하고, 또 즐거운 기폭제가 되기도 했다. 그리고 그 힘 덕택에 아

4. Herbert Molderings, "Art as Memory," *Charles Simonds: Floating Cities and Other Architectures* (Munster: Westfälischer Kunstverein, 1978), p. 7.

3 로버트 모리스, ‹무제›의 세부.
1977년. 독일 카셀 도큐멘타.
현무암 다섯 개로 구성. (사진:
리오 카스텔리 갤러리 제공)

이디어를 이미지로, 이미지를 아이디어로 옮기고, 비평과 소설, 미술과 액티비즘, 서로 다른 그룹의 친구들, 애착, 증오, 필요를 모두 통합하려는 나의 완강한 시도가 가능해졌다. 어느 순간 내가 예술 기원의 집단적 요소를 탐색하고 있다는 것을 깨달았는데, 그것은 물론 종교 안에 있는 것이다. 무신론자인 내가 종교를 탐구한다는 것은 상당한 충격이었다. 그러나 종교를 탐구할수록 다음과 같은 사실을 더 잘 이해하게 되었다. 만일 예술이 누군가에게 종교를 대신하는 것이라면, 그것은 애처로울 정도로 부적절한 것이다. 왜냐하면 예술은 사회생활과, 또 균질화된 지배 문화의 표면 아래 존재하는 이질적 가치 체계와도 결렬되었기 때문이다.

예술, 정치, 종교는 감성과 행동을 통해 민중을 움직일 수 있는 공통점이 있다. 물론 이것은 서로 전혀 다른 방식을 통해 서로 다른 층위의 경험을 보강하며 이루어진다. 1910년대에 에밀 뒤르켐이 "사회와 종교의 핵심은 다르지 않다"[5]고 쓰면서, 강렬한 집단 생활의 경험만이 개인을 새로운 성취의 단계로 이끌어줄 수 있으며, 대화와 소통하고자 하는 열망으로 마음이 풍요로워질 수 있다고 한 것은, 나와 원시의 이미지를 다루는 예술가들이 집착하고 있는 예술과 사회 생활의 통합과 다르지 않다. 뒤르켐이 믿는 사회 자체에서 나오는 "창조적 힘"은 모더니스트들이 부정해오던 부분이다. 갱생과 보급, 또 명백히 정치적인 사안들을 주제로 삼는 예술가들은 예술이 삶과 자연에 대한 통찰을 제공할 수 있다는 이해에서 시작해, 비인간화된 기술 지배의 시대에 인간의 중요성에 대한 인식을 바탕으로 예술이 다시 쓸모 있는 것이어야 한다고 주장한다.

5. Émile Durkheim, *The Elementary Forms of the Religious Life* (New York: The Free Press, 1965), p.466.

과거란 아무리 비평적으로 다룬다 하더라도 불가사의하고 낭만적인 부분이 있다. 고대의 유적지와 이미지들은 부적이고, 기억을 돕는 자료이며, 상상력의 배출구 역할을 한다. 현대미술과는 달리, 알려진 바가 별로 없고 또 알려질 수도 없는 유물은 규정, 소유, 조작이 불가능하다. 우뚝 솟은 선돌은 고층 건물과는 달리 주변 환경을 제압하기보다는 감각적으로 공존한다. 선돌은 자연의 힘과 현상에 따라 인간이 만들고 접촉해야 하는 것임을 확인시켜준다. 이런 곳에서는 어떤 집단 신앙 체계나 조직에 속해 있지 않은 개인이라 하더라도, 우리가 어렴풋이 알고 있는 듯하지만 현 사회종교적 맥락에서 완전히 이해하기 어려운, 잃어버린 상징에 대한 상징을 다시 발견하는 듯싶다.

나는 이 책으로 현대미술에서 상징적 가능성을 복원하는 것을

제안하고자 한다. 예술가들은 이 숨어 있는 층에 대해 알지 모르나, 예술 관객들(전문 지식이 아예 없는 일반 관객들에 반해)은 지배적인 예술지상주의 문화를 통해 이를 무시하도록 길들여졌다. 상징은 변화하는 다양한 현실의 통합이다. 단순한 상품 역시 여러 층의 현실과 집단의 욕구를 담아내는 수단이지만, 상징은 이보다 더 높은 수준의 형태다. 선사 시대의 석비(石碑)가 여전히 우리에게 전달하고자 하는 바가 있다면, 그것은 만드는 사람과 수용하는 사람이 어우러지고 교차할 수 있도록 하는 의사소통과 상징적 중개에 대한 인간의 욕구에 관한 것이다.

지난 20년간 우리의 물질주의 시대의 삶의 의미를 확장하고 소통하는 방법으로, 예술이 종교를 대신할 수 있을지에 대한 많은 논의가 있었다. 비평가 잭 버넘은 "신화가 파괴되고 집단 무의식의 원형(原形)이 사라지는 이 시기에, 우리에게 방향감각을 제시하는 것은 개인의 실험과 심리극이다"[6]라고 말했다. 그러나 이와 동시에 모든 종류의 예술가들을 인류의 기억을 유지하는 자들로, 타고난 고고학자로 볼 수도 있다. 1977년, 버넘이 '샤먼 예술가'의 전형으로 꼽았던 데니스 오펜하임은 "이제 우리는 지적으로 무장됐으니, 다시 현실에서 좀 더 도전할 만한 일을 해야 하지 않을까? 지금 예술이 필요한 것은 근원으로 돌아가는 것이다"라고 말했다.[7]

예술가들 사이에 믿음에 대한 신념은 늘어나고 있는 반면, 예술 작품에 특정 신앙을 적용하는 경우는 별로 없다. 또 실제 작품을 통해 폭넓은 신념을 집단적으로 통합하려는 시도는 고대미술에서 가장 중요한 부분임에도 불구하고, 예술가들 사이에서 이러한 가능성을 실현한 경우는 극히 드물다. 고대 문화, '원시' 문화, 이국적 문화의 신비스러운 면을 (최악의 경우는 단순히 멋진 그림을) 도용해 쓰는 일은 비일비재하다. 현대미술가들은 모더니스트의 시각 언어로 표현할 수 없는 것을 이야기하기 위해 과거로부터 이미지를 빌려온다. 때로는 유행에 발 빠른 예술가와 미술시장이 『황금가지(The Golden Bough)』의 홍보 인쇄물처럼 그 근본은 잘라낸 채 교육관광하듯이 형식만 빌려오기도 한다. 인류학적 정보를 형태나 정서적 본능에 더하거나 현대적 스타일에 피상적으로 접목시키는 작가들도 있다. 이와는 달리, 자신의 내부에서 출발해 스스로의 필요에 따라 원시미술에 도달한 작가들은 역사적 기억이나 생물학적 기억 위에 개인적 기억을 겹쳐놓았다. 이러한 방식을 택한 예술가 중 많은 이들이 페미니스트였고, 그들에게 원시미술은 '개인적인 것과 정치적인 것', 자연과 문화 사이의 강요된 양극화를 극복하는 방법이었다.

6. Jack Burnham, *Great Western Salt Works: Essays on the Meaning of Post-Formalist Art* (New York: George Braziller, 1974), p.139.

7. Dennis Oppenheim, "It Ain't What You Make, It's What Makes You Do It: An Interview with Dennis Oppenheim by Ann Ramsden," *Parachute* (Winter 1977-78), pp. 33, 35.

오늘날 고도로 발달한 기술을 이해하는 교양 있는 예술가들이 하지에 일출이 일어나는 장소에 왜 거대한 돌무덤이나 벽을 짓고, 고대의 의례를 자신의 방식으로 바꾸어 빈민가에서 퍼포먼스를 벌이곤 하는 걸까? 부정적 견해들로는 이런 것들이 현대미술의 주변성을 강화시킬 뿐이고, 관객들에게 거들먹거리면서 이미 낡아빠진 내용을 더 별 볼 일 없게 만든다고 한다. 이런 판단은 좀 가혹하지만, 일종의 모순을 드러내는 것도 사실이다. 긍정적으로 보자면, 이렇게 얻어진 경험이 많은 수는 아니더라도 소수의 다양한 문화와 계층의 관객에게 직접적 감동을 주고, 그 결과 관람자들 자신의 미학적·개인적·정치적 선언으로 이끌 수도 있다는 것이다.

내가 주제로 삼고 있는 '오버레이'의 여러 층을 분석하기 위해서는 오늘날 예술가의 교육 현장을 이해해야 한다. '원시화(primitivization)'는 미술대학에서 가르치는 잘못된 이분법, 즉 세상일에 연루되면 예술을 할 수 없고, 예술을 하면 세상일에 연루될 수 없다는 선택지 사이에서 강요된 선택을 거부하는 하나의 방법이다. 이러한 태도는 예술가가 정치적으로 순진무구하다는 음흉한 생각을 포함하는데, 예술가는 '천진난만'하고 '원시적'이며, 현실적이기보다는 신비스러운 존재라는 일종의 확장된 인종차별과도 같은 생각인 것이다. '고고학적 미술'에 적용되어 있는 이러한 분리주의는 나치의 '피와 땅(Blood and Soil)' 정책을 떠올리게 하는데, 나치는 국민들을 제자리, 제 계층, 제 성별 역할로 되돌려 보내기 위한 보수 반동 프로파간다로서, 자연과 머나먼 과거를 이용하고 찬미했다. 우리가 마르크시즘에서 사회구조를 '탈신비화'하고 모든 계급에 대한 사회구조적 접근이 가능해야 할 필요성을 인식한 이후에, 이런 식으로 싸잡아 '재신비화'시키는 일은 끔찍한 실수가 아닐 수 없다.

그렇다고 과거에 대한 열정이 현재의 변화를 준비하는 데 늘 방해가 된다는 것은 아니다. 원시적 이미지를 가장 효과적으로 다루는 현대미술가들은 오늘날 '원시주의적' 작품을 만드는 사람과, 그것의 영감이 되었던 고대의(또는 동시대이지만 이국의) 작품을 만들었던 사람을 구분하는 그 심연을 잘 알고 있는 사람이다. 내 생각에 이 작가들은 몇 천 년 전의 신화 제작자들(또는 문화적 거리가 아주 멀리 떨어져 있는 동시대 문화에서의 작업들)과 진정으로 유대감을 느끼는 것 같다. 과거에 대한 의식적이고 비판적인 관계에서 생긴 고조된 긴장감이 과거에 관한 개인이나 집단의 환상과 겹쳐 있는 까닭에, 이러한 예술은 현재의 사회적 논평 역할을 수행할 수 있다. 이상적인 것은 형식적 모델과 감성적 모델을 과거에서 찾고, 그와 관련해 미래

에서 사회적 모델을 찾는 동안, 현재의 필요에 굳건히 뿌리를 내리고 있는 경우다. 사실 과거와의 바로 그 거리 때문에 비평이 가능하다. 과거는 예술의 기능에 대한 현재의 가정에 의문을 제기하고, 비평적 진실은 그 과거를 참조할 때 전달된다.

이 책에 포함된 많은 미술가들이 고대의 이미지에 관심을 보였던 것은 그것이 형태상 현대미술을 닮았기 때문이다. 기하학적 단순함, 큰 규모, 직접성, 또 빈번하지는 않지만 초현실적 카오스가 그렇다. 이를 다루는 과정에서 많은 미술가들이 자신들이 어떻게 이이미지들과 연관되고 왜 감동받았는지를 이해하게 되었다. 그것은 형식뿐 아니라 내용 때문이었다. 그중 많은 미술가들이 바로 "적을수록 풍부하다(less is more)"라는 금언을 쓰기 시작했고, 이후에 이를 "적을수록 풍부하지만, 그것만으로 충분하지 않다(less is more — but it's not enough)"[8]는 말로 바꾼 것은 미니멀리스트들이었다. 또 그중 자신의 타불라 라사(tabula rasa)(옮긴이주 — 고대에 노트로 썼던 밀랍 석판. 판을 녹여 백지 상태를 만들어 다시 사용했다)를 고대의 혹은 이국적 문화의 이미지와 형식으로 채운 몇몇의 미술가들은 그 과정에서 추상에 대한 새로운 연결 고리를 찾아냈다.

지금은 흔히 비대중적·비소통적 방식이라고 알려진 추상은 사실 그 반대에서 출발했다. 오토 랑크는 선사 시대 동굴 벽화의 자연주의가 개인주의적·유목민적 사회에서 구성원이 각자 자연의 한 부분을 맡은 결과로 등장했을 것이라고 제안했다. 이와 달리, 추상은 이후에 더 광범위하고 일반화된 자연에 대한 집단 농경생활의 사고에서 시작되었다(그리고 자연의 위력을 감히 이름 부르는 것에 대한 새로운 두려움에서 출발했을지도 모른다). 초기 추상의 집단적 형태는 한 무리나 사회의 전원이 이해할 수 있는 것이었고, 아마도 최초의 문자 언어였을 것이다. 일찍이 1842년에 프란츠 쿠글러는 원시미술의 의도가 자연을 모방하는 데 있다기보다는 "개념의 표현"[9]에 있었다고 말했다. 이 집단주의와 개념주의의 조합이 선사 시대와 현대미술이 만나는 가장 중요한 지점이다.

동시에 현대미술과 원시미술은 이념적으로 상반된다. 원시미술은 일상과 통합되었지만, 현대미술은 신비로운 우월한 활동의 부산물로, 일상보다 나은 것이든 '무용한(useless)' 활동의 산물로 일상보다 못한 것이든 간에 일상의 바깥에 위치한다. 예술과 종교 모두한때 집단 생활에서 떼어낼 수 없는 부분이었다. 사실 예술은 종교의 추상적 이상을 구체화하고 소통을 가능하게 해, 결과적으로 종교가 살아남을 수 있게 된 수단이었다. 랑크는 예전에 종교가 공동체 전체

스코틀랜드 아가일 아크나브렉의 '컵과 고리' 무늬. 기원전 1600년 이전으로 추정. 영국 제도의 유적지 중 가장 많은 수의 암각화가 있는 장소일 것이다. 아크나브렉 농장 암석 노출부 곳곳에는 '컵과 고리' 무늬(동심원)와 함께 일부에는 혜성 같은 꼬리 모양이 새겨져 있다. 주변에서 함께 발견된 자궁 모양의 미궁 및 나선형과 유사하거나, 그 이전에 발전된 것으로서 글쓰기의 기원과 연관되어 있는 것으로 보기도 한다. 이 무늬는 전 세계적으로 발견되기 때문에 특히 신비롭다. (사진: 크리스 제닝스)

4

8. "Less is more, but it's not enough"는 1977년 로버트 휴트가 게시판과 엽서의 형식으로 만들어 출판했다 (*Billboard for Former Formalist*). 본래의 구절은 미스 반 데어 로에(Mies van der Rohe)를 차용했다.

9. Franz Kugler는 Rank, *Art and Artist*, p. 13에서 인용했다.

를 움직였던 것에 비해, 오늘날에는 그 힘이 창조적 개인들에 집중되어 있다고 주장한다. 우리는 이제 예술에서 '생활의 표현'을 찾는 대신 '도피처'를 찾는다. 랑크가 결론 짓듯이(그리고 나 역시 동의하는데), 현대미술이 사람들에게 "어떤 영향력을 미치려면, 보편적 인간의 의미에 대한 공통의 내용을 다룰 수 있어야 한다."[10]

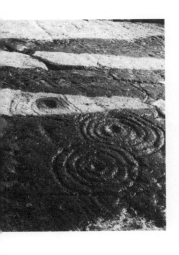

어떤 형태들은 천 년의 시간을 넘나들며 생생한 표현을 유지해 왔다. 동심원, 나선, 번개무늬, 지그재그, 마름모, 지평선, 통로와 미궁, 안락하고도 무서운 피신처는 우리가 그 출처나 상징의 복잡한 내용을 모른다 하더라도 여전히 의미 있게 다가온다. 이 형태들은 인간의 정체성에 근본적으로 연관된 듯하다. 그리고 오늘날 우리는 거의 잃어버린 듯한 대지와 그 부산물, 자연의 순환 사이에 존재하는 어떤 연결된 끈이 있음을 확인한다. 상징은 근본적으로 추상이다. 한때 사용되고 사라진 추상 이미지 중 어떤 것들은 자연으로부터 소원해진 이 개인주의 사회에서도 여전히 세밀한 사실주의만큼 정확히 그 의미를 보유하고 있다.

오늘날 추상적 상징이 전달하는 내용은 대부분의 관객에게 접근하기 어려운 비밀스러운 것이다. 상업적으로 부가된 가치 외에는 문화적 합의가 없기 때문에, 예술가가 우리에게 그 의미를 설명해주어야 한다. 현대 미학에서 나타나는 추상의 의미는 그 내용을 여과해 공동체 전체가 함께 이해할 수 있는 것이 아니라, 누구에게나 아무렇게든 이해될 수 있는 독립적인 것이다. 예를 들어, 나선형은 교육의 부재가 아니라 오히려 그 결과로, 역동적이지만 의미 없는 형태로 보이게 되었다. 나선형은 이제 다양했던 문화적 의미의 층 표면 위에 놓인 <u>교육된(acquired)</u> 추상일 뿐이다. 에너지를 촉발하는 배치나 천체의 방향과 같은 선사 시대 '예술가'들이 잘 알고 있던 상징들이 이제 우리에게는 공허한 추상일 뿐이다.

우리가 고대의 이미지와 기념비에 매료되는 이유 중 하나는 현 시대와 공유하는 이념과 가치가 부족하기 때문이다. 그 의미가 독해될 수 없다는 사실이 우리를 매료시킨다. 이러한 지점이 자유로운 장을 제공하고, 타불라 라사 그 자체가 되어, 예술가는 마치 고대 이미지가 아무런 의미도 나타내지 않는 듯이 형태만 따올 수도 있고, 또 의미가 감지되는 대로 (시각적으로 읽을 수 없으니) 마음껏 활용할 수 있다. 여기에 나타나는 모순은 우리의 현 문화와 같은 현상이다. 우리는 너무 적은 정보와 너무 많은 정보 사이에 끼어서 <u>스스로 생각</u>하기보다 '전문가'의 의견에 계속 귀를 기울인다.

선사 시대 유적지에 대해 알려진 사실은 별로 없지만, 지적이고

10. Rank, *Art and Artist*, pp. 86, 360.

열성적인 사람들의 호응은 국제적으로 늘어가고 있다. UFO 열성가에서 신비주의자와 대항문화 중퇴자까지, 지적 호기심으로 관심을 보이는 사람들부터 예술가, 노동자, 공상가, 또 예술과 사회의 관계를 탐구하는 학자들까지 다양하다(이 분야에 대해 강의를 할 때면 간혹 고고학자들이 강의 끝에 다가와 말을 걸곤 했다. 자신들은 과거에 파묻혀 고립된 기분이었는데, '자신들의' 분야에서 예술작품이 이렇게 많이 제작되었다는 것이 반갑다는 것이다. 세상과 연결된 듯한 그런 기분은 많은 예술가들도 익숙할 것이다).

고고학, 인류학, 지질학, 신화학에 대한 관심이 어느 정도는 예술에 대한 관심을 대체한 것이라고 할 수 있다. 실험미술이 사회의 지배계급으로 자리 잡은 중산층의 배타적 영역이 된 까닭으로, 예술에 대한 갈구는 좀 더 공평한 배출구를 찾아야만 했고, 그 범위는 대중문화나 키치에서 원예, 자연숭배에까지 이른다. 많은 사람들이 아방가르드 미술을 '가식적인' 것으로 받아들였다는 사실은 계급적 적대감을 드러낸다. 예술이 삶과 결별한 것을 알게 된 젊은이들은 그 대용물로 자연을 찾았다. 고대미술은 오랜 시간이 흘러 계급과 종교성이 지워진 후, 역설적으로 동시대 예술보다 더 친밀감을 줄 만큼 아득히 먼 거리에서 거의 자연처럼 느껴진다.

내가 자연에서 감각적이고 심미적인 쾌감을 찾으며 예술을 회피하는 동안, 거의 자연으로 되돌아간 유물이 다시 나를 예술로 이끌었다. 유적지의 돌은 자연과 문화, 역사적으로 인류의 지배와 함께 진행된 자연의 지배에 대한 매혹적인 질문을 던졌다. 이것은 '문명화된' 역사에서 남성의 여성 지배와도 불가분하게 엉켜 있다. 선사 시대에 서서히 자연을 뒤덮은 문화, 그 후에 대지가 자신의 폐허와 고대의(종종 모계 사회의) 신앙을 되찾고자 했을 때 그 '토속 신앙' 문화를 뒤덮은 물리적 자연, 그리고 이제 '거의 자연적인' 형태들의 기저에 놓여 있는 문화에 대한 우리의 새로운 지각이 포개지는 것, 이 모든 것이 자연과 문화가 강렬히 결합되고 예술이 탄생하는 곳임을 시사한다. 특히 자연과 문화가 멀어지게 된 계기와, 여성이 자연의 '열등한' 존재가 된 과정을 이해하고자 하는 페미니스트들에게는 더욱 매혹적인 지점이다.

선사 시대의 돌무덤이 시각적으로, 또 지적으로 자연과 구별하기 힘들다는 것 자체도 의미심장하다. 현재 남아 있는 대부분의 유적지는 시골에 있다. 도시의 유적은 먼 옛날에 진보라는 이름 아래 묻혀지거나 파괴되었다. 우리의 상상 속에 있는 시골의 옛 기념비는 그것이 여전히 남아 있든 땅속에 묻혀 있든 아주 미세하게 변화하는 풍

크리스틴 오트만, <떠오르는 별>, 1975년. 캘리포니아 퍼시피카. 해안가 백사장에 스텐실. "꿈을 꾸었다. 밤에 별이 떨어져서 아침에 해안가로 쓸려 내려온 것을 발견했다. 조개껍질처럼 보인다. 길조일지 모르겠다. 이 꿈을 평상시에는 죽은 듯이 썰렁한 해안가에 별 모양 스텐실을 만들어 실현시키기로 마음먹었다. (...) 별무늬를 만드는 동안 파도가 거칠게 밀려 올라와 별 끝을 끌어내리고 혜성 꼬리를 만들어 유성 같아 보였다. (...) 희한하게도 그날 아침 내가 스텐실을 한 바로 그 자리에 살아 있는 불가사리가 실제로 밀려와 있었다. (...) 그 해변가에 살아 있는 것을 본 것은 이번이 처음이었다."
(사진: 아이리스 로딕)

경과 떼어놓을 수 없다(초반에 내가 열성적이었을 때는 영국 시골에서 언덕이나 둔덕이 나타날 때마다 선사 시대 유적으로 보이곤 했다). 자연은 편안한 것으로 여겨진다. 자연은 생각하거나 '감상'할 필요 없이 그저 즐기면 된다. 일몰이나 아름다운 풍경에 대한 진부한 표현은 해도 괜찮지만, '예술'은 요구하는 것만 많고 내주는 것은 별로 없는 듯하다. 예술은 역사와 계급의 가식으로 짓눌려 혼란에 빠져 있다. 자연 역시 지극히 파괴적일 수 있음에도 단순하게 받아들여지는 반면에, 예술은 '인공물'이고 인간이 만든 것은 신중하게 접근해야 한다. 자연에 대한 우리의 [이러한] 태도는 고대 유적지와 유물을 낭만화하는 주 요인이다. 우리는 자연에 대한 우리 자신의 낭만주의를 돌과 흙더미와 폐허가 지닌 본래의 의미와 혼동하곤 한다.

선사 시대에 자연과 문화가 서로 긴밀한 관계에 있었다는 추정은 이상화하는 일이거나 역사에도 없는 황금시대에 대한 환상이 아니다. 복잡한 지구에 사는 우리와는 달리, 인공물 오락거리가 거의 없던 시대에 하늘과 땅 사이에 살던 사람들은 자연의 힘과 현상에 가까울 수밖에 없었다. 확실히 당시에는 우리에게 전해 내려오지 못한 그들 자신들의 환경에 대한 어떤 지식이 있었을 것이다. 물론 우리가 과거의 사람들과는 다른 방식으로 살고 있지만, 자연과 문화의 일관성 있는 관계를 재정립하는 일은 미래를 구상하는 데 중요한 요소임에 틀림없다.

한때 잃어버렸던 양식을 시험 삼아 부활시킨 현대미술가들이 고대미술에서 발굴한 그 이미지와 행위를 관객들 앞에 내놓고 있다. 자연 속의 예술은, 우리의 문화가 자연에 부과한 혼란스러운 갈망과 이상주의와 공존한다. 거리, 공원, 정원, 들판에 설치된 야외 미술 작품들은 이러한 사실을 전달할 수 있는 효과적인 수단이다. 그러한 작품들은 끔찍이 위계적인 건물들(법원, 학교, 교회같이 보이는 박물관들)이나 고급스럽고 배타적인 장소들(부잣집 거실처럼 보이는 상업 화랑들)보다 대중의 삶에 더 친밀하고 가깝게 접근할 수 있기 때문이다. 어떤 면에서 자연은 여전히 모두에게 속하는 것처럼 느껴진다. 자연이나 지역 공동체에 있는 미술은 다른 시대의 미술의 역할을 모방하지 않으면서도, 일상의 일부분으로 좀 더 친숙하고 고무적이다. 이 책에 등장하는 예술가들은 자신들이 사회에서 맡고 있는 부수적 역할을 인정하며, 많든 적든 관객에게 직접 찾아가는 방식으로 의사소통의 수단을 회복한다. 그렇게 예술가는 장식가나 물건을 만드는 사람뿐 아니라 이미지 제작자, 샤먼, 통역가, 선생님이 된다. 이러한 예술의 참모습은 고대 양식이 우리 문화에 어떻게 적용되는지를 이

해하고, 정치와 문화, 개인과 자연, 그리고 이들의 모든 가능한 조합
을 재통합할 수 있는 길을 열어준다.

6 데니스 오펜하임, <별의 활주>,
 1977년. 미국 서부 프로젝트
 제안서. 콘크리트, 유리 파편. 지름
 약 9미터, 도랑 61미터.

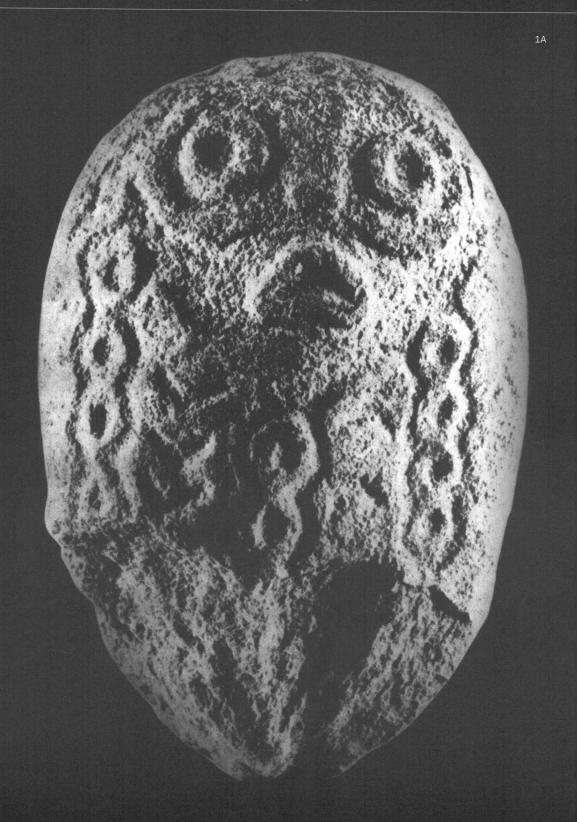

1A 물고기 얼굴을 한 달걀 모양의 수신(水神), 유고슬라비아
　　북구 레펜스키 비르, 기원전 6000년경. 사암 40.5센티미터.
　　(벨그레이드 대학 박물관 소장. 마리야 김부타스 사진 제공)

나는 돌이었다, 신비로운 돌
난폭하게 부수어 깨졌던 나의 탄생은
가슴 아픈 이별
그러나 이제 나는 돌아가리라
그 신념으로
그 중심의 평화로, 모체로
어머니 돌로
— 파블로 네루다, 『하늘의 돌』, 23

I was stone: mysterious stone;
my breach was a violent one, my birth
like a wounding estrangement,
but now I should like to return
to that certainty,
to the peace of the center, the matrix of
mothering stone
– Pablo Neruda, Skystones, XXIII

돌로 이어진 선은 안으로 향하며,
추종자를
그 시작으로 이끈다
내가 알던 모든 것이
새로운 그곳으로.
— 어슐러 르귄

The lines of stone lead inward, bringing
the follower to the beginning
where all I knew
is new.
– Ursula Leguin

1B 페이스 월딩, ‹아나톨리아
　　제국의 알-신전›, ‹이마고
　　페미나(Imago Femina)›
　　연작 중에서, 1978년. 수채화.
　　25.5×35.5cm.
　　(사진: 에버렛 C. 프로스트)

"손상을 가할 수도, 더는 단순화할 수도 없는 돌은 존재의 이미지이자 상징이 되었다."[1] 돌은 그렇게 오랜 세월을 엄연히 살아남아 불멸성을 시사하며 인간을 감동시킨다. 우리가 알고 있는 거의 모든 문화에서 자갈, 돌, 바위는 강렬한 기, 행운, 생식력, 치유와 같은 마법의 힘을 지닌 것으로 여겨졌다. 그리고 거의 모든 초기 문화에서 온 세상을 "남성과 여성으로 나누어 성징화(性徵化)시키며, 모든 생명력을 현실로 통합시켰다."[2] 흙과 돌은 같은 물질의 다른 두 형태로 같은 힘을 상징한다. 우리가 알다시피 이 두 가지는 세상의 원천이다. 연금술 생성의 바위인 '페트라 제네트릭스(petra genetrix)'는 제 1질료 프리마 마테리아(prima materia)의 화신이고, 또한 태초, 기반암, 모든 것의 유일한 창조자인 '배우자 없는' 어머니, 땅인 동시에 하늘인 고대 유럽의 여신이다.

우리의 도시화된 문화에서 흙은 금속과 플라스틱 아래 묻혀버렸다. 원예사, 채석공, 석공, 인부, 조각가들이 가장 기본적이고 신화적인 이 물질을 직접 만지는 몇 안 남은 사람들이다. 특히 예술가는 의식적으로든 무의식적으로든 고대 종교의 일부를 발굴하고, 자신의 조각품이 자연에 좀 더 가까웠던 문화에 상응할 때 기뻐하며, 돌이 지닌 중요한 역할을 지속적으로 기려왔다. 이러한 예술가들의 노력과 고대의 자료가 우리에게 전하고자 하는 바를 이해하기 위해 먼저 돌에 관련된 고대의 구전 지식을 전반적으로 다룬 후, 예술가들이 자주 참고하는 거석 기념비에 대해 알려진 바를 요약하는 것으로 이장을 시작하겠다. 연대순은 아니나 무작위로 선정된 것도 아닌 이 자료들은 현재의 문맥상 그 깊이를 공평하게 다루는 것이 불가능함을 보여줄 것이다. 이것은 또한 독자가 유사한 자료를 수집해 모았다면, 우리 시대에 그러한 믿음이 남겨진 의미에 대해 내가 할 수 있는 것보다 더 많은 이야기를 알려줄 수 있지 않을까 하는 바람에서 그것들을 포함시켰다. 여기에서 다루는 예술가들은 직감적으로든 의식적으로든 물질 또는 이미지로서 돌이 촉발하는 힘을 감지해온 수많은 예술가들 중 일부다.

돌은 흙 그 자체로 만들어진 커다란 기념비의 골조이자 표지물이다. 돌은 돌 자체의 자기(磁氣) 패턴을 아래의 지하수와 위의 해, 달, 별이 만든 자기 패턴의 관계에 맞춘다. 처음부터 채굴은 정화 의식과 함께 거행된 성스러운 행위로, 연금술과 현자의 돌(philosopher's stone)의 기원이다. 광물질은 지구의 배 안에서 느린 속도로 자라는 유기적 배아로 여겨졌다. 암시적인 모양의 자갈과 광물질은

1. Mircea Eliade, *The Forge and the Crucible* (New York: Harper & Bros., 1962), p.44

2. Ibid., chapt. 3; 엘리아데의 다른 저서 *Patterns of Comparative Religion* (New York: Sheed & Ward, 1958) 중 신성한 돌에 대한 부분도 참고.

〈빌렌도르프의 비너스(Venus of Willendorf)〉와 같은 인류 최초의 여성상과 천 년 후 영국의 부싯돌 광산 그라임스 동굴에서 발견된 유사한 고대 형상물들의 선구자일지 모른다. 이와 관련된 개념으로 풍년을 기원하며 매년 돌과 점토로 만든 다산의 여신 형상을 들판에 되묻는 관습이 묘사된 바 있다.

> 대모신과 함께 '신비스러운 참여'를 경험하는, 생명을 잉태하기 이전의 신성한 장소는 산, 동굴, 돌기둥, 그리고 출산 바위와 같은 바위이며, 이들은 옥좌, 의자, 거주지 그리고 대모신의 화신이다. (…) '돌'이 대모신의 상징 중 가장 오래된 것이라는 것은 우연이 아니다.[3]

돌에서 아이가 탄생한다는 내용의 신화는 흔하며, 돌은 보편적으로 출산을 뜻한다. 뉴멕시코의 고대 원주민들은 다산을 기원하는 신전을 어머니 바위라고 불렀다. 그 위에는 성기의 상징, 남성과 여성의 형상, 씨앗, 뱀, 비의 상징을 새겨놓았고, 바위에 자연적으로 생긴 구멍 안에는 돌 부스러기를 모아놓았다. 독일 여성은 근대까지도 모유가 잘 돌도록 '우유 돌'로 가슴을 쓰다듬었다. 페루의 여성은 지금도 불임을 치료하는 의미로 돌을 아기처럼 포대에 싸 특정한 바위 아래 놓는다. 브르타뉴, 아일랜드, 콘월에서는 지난 세기 전반에 걸쳐 아이를 원하는 부부와 여성이 고대의 거석을 만지고 쓰다듬고 숭배하고, 달의 주기를 자신의 신체 주기와 연관 지어 길한 날에는 돌에 구멍을 냈다.

돌기둥은 하늘과 땅 사이의 남성과 관련된다. 중국과 일본에서는 길가에 세워진 남근상을 가리켜 '천국의 뿌리'라고 했다. 스코틀랜드 게일어로 '돌에게 간다(going to stones)'는 표현이 '교회에 간다'는 의미였던 반면, '선돌을 들어올린다'는 것은 이앗물족(Iatmul) 샤먼들에게 사랑을 나눈다는 뜻이었다. 그리스 헤르메스 주상은 기둥 부분에 성기를 따로 새긴 남성 흉상으로, 역시 여행의 표지석이었다. 그리스의 전달자인 신 헤르메스와 단어 헤름(herm)은 '보호하다'는 동사, 돌 또는 바위를 의미하는 단어와 연관이 있다.

하늘이 돌로 만들어졌다고 생각했던 문화도 있었다. 운석은 하늘이 떨어져 나온 것으로 (하늘과 땅에서 물로 연결되는) '천둥돌'과 '뱀돌'이라고 했다. 신석기 돌도끼가 19세기 유럽에서 발굴되었을 때, 미신에 사로잡혀 이것을 벼락이라고 생각했다. 뉴기니와 고대 스코틀랜드에서는 돌을 세게 치면 바람을 일으킨다고 믿었다. 반

그라임스 동굴의 석회암 여신. 기원전 2850년경. 부싯돌 광산에서 더 많은 돌을 캐내기를 바라며 배치했을 것이다. 이외에도 석회암으로 만든 공, 작은 컵, 사슴뿔 등 다산에 관련된 물건들이 함께 발굴되었다. (대영박물관 사진 제공)

2

일본 미야기현 마키야마의 레이요사키 신전의 봉헌석. 어부와 선원들이 후원하는 신전이다. 농경 사회 일본의 남근 전통은 자연과 문화가 합일된 상태에서 성(性)과 양식, 대지와 국민의 풍요를 기원하는 고대 민간 신앙의 일부로, 이후 신도(神道)에 흡수되었다. 도조신(道祖神) (옮긴이주 — 일본의 길신)과 길가의 작은 신전은 주로 부부가 껴안고 있는 상징적인 모습이나 남녀의 성기를 사실적으로 묘사하기도 했다. 그리스의 헤르메스 남근상과 마찬가지로 지역 경계를 구분하는 데 쓰였다. 이 전통은 자연적으로 성기의 형태를 닮은 돌을 골라 들판 가장자리에 놓고 풍요와 다산을 기원하던 것에서 유래했다.

3A

3. Erich Neumann, *The Great Mother* (Princeton, NJ: Princeton University Press, 1972), p.260

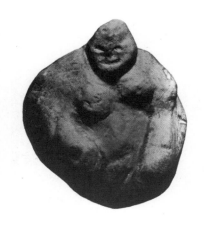

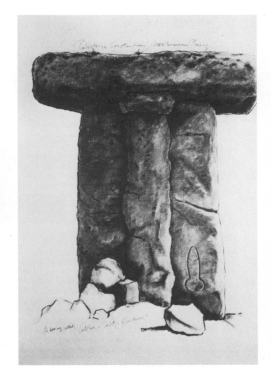

3B 프란세스크 토레스, ‹문화는
사회의 발기 상태다›, 1982년.
종이에 목탄. 127×96cm.
(사진: 댄 헌스타인, 엘리스 마이어
갤러리 제공)

짝이는 나선형 구조의 수정은 신탁과 성년식에 이용되었다. 뉴그레인지의 거대한 흙무덤 (144쪽 사진 참고)은 한때 수정으로 덮여 있었고, 이 종교의 중심지는 빛나는 하얀 원뿔의 굳건한 땅인 동시에 반사된 하늘이었다.

거의 보편적으로 돌과 물을 연관 짓던 것은 근본적으로 하늘과 땅을 통합하는 다산 신앙과 관계가 있다. 다양한 문화권에서 뱀, 우물, 처녀, 동굴, 바위를 연결 짓는 무수한 신화가 등장한다. 영국에는 선돌이 야밤에 근처 물가

에 물 마시러 내려간다는 이야기들이 있다. 예루살렘의 성전에는 한때 (생산에 대한 은유이기도 한) 타작마당으로 쓰였던 암석 노출부에 노아의 대홍수가 다시 땅으로 빨려 들어갔다는 곳이 표시되어 있다. 메카에 있는 이슬람계 성지의 중심지인 카바(Kaaba)는 검은 입방체의 돌이다.

이러한 이미지들은 돌이 한 개인을 상징한다는 널리 알려진 믿음에 대한 집단의 거시적 세계관을 다시 뒷받침한다. 아브람 테르츠는 거칠게 다듬어 "사람의 이미지라기보다는 가공되지 않은 돌에 가까운" 고대의 우상은 형상의 표현이라기보다 영혼의 저장소였다고 지적한다. 즉 닮은꼴을 만들려던 것이 아니라 돌 안에 살고 있는 이미지에 영적인 투영을 의도했다는 뜻이다.[4] 돌은 아무것도 <u>재현하지</u> 않았다. 그것은 영혼이고, 또한 영혼의 거주지였다.

인류학자 토르 헤이어달은 이스터섬에서 일부 가족들이 지하 비밀 공간(열쇠는 돌 밑에 감춰둔다)에 자연석에서부터 사냥의 마법과 관계가 있기도 한 석조 우상에 이르는 다양한 물건들을 저장한다는 사실을 발견했다. "이 돌들은 자아를 상징하며, 영생과 유일성에 대한 비밀, 그리고 인생의 본질에 관한 비밀

4. Abram Tertz (Andrei Sinyavsky), *A Voice from the Chorus* (New York: Farrar-Straus, 1976), pp. 172-73.

5. Thor Heyerdahl은 Marie-Louise von Franz, *Problems of the Feminine in Fairy Tales* (New York: Spring Publications, 1972), p.150에서 인용했다.

고대 족장의 형상을 한 아프리카의 비석. (나이지리아 국립박물관 사진 제공) 5

자연석 '조각', 중국 베이징 이허위안(頤和園). (사진: 루시 R. 리파드) 6A

선사 시대 열석 중 자연석, 브르타뉴 카르나크 부근 케르마리오. 기원전 2500~2000년경. (사진: 루시 R. 리파드) 6B

4 메리 베스 에델슨, ‹바위 되기›, 1977년. 캘리포니아 치코 부근에 있는 산에서 비공개로 진행된 의식. (사진: 메리 베스 에델슨)

을 나타낸다."[5] 석기 시대의 스위스에서는 땅에 구멍을 파고 특이하게 생긴 돌을 모아두었다. 이러한 개인의 둥지는 비밀에 부쳐두었고, 그 사람의 신비로운 힘을 상징했다. 샤먼의 무덤에서는 기묘한 모양의 돌들이 발견되었다. 크레이지 호스(Crazy Horse)(옮긴이주 — 북미 원주민 수족의 추장)는 행운을 상징하는 특별한 돌을 귀 뒤에 걸었다. 유럽 문명이 미대륙에 들어오기 이전 안데스에서는 카노파스(canopas, 집안에 두는 석조 우상과 특이한 모양의 자갈들)에 조상이 산다고 생각했고, 다양한 색깔의 돌을 성인상(聖人像)처럼 주머니에 넣고 다녔다.

돌로 성격이 정해진다는 것은 옛 유럽 의식에서 많이 등장하는 개념이다. 특히 고대 켈트족의 축제인 임볼크(Imbolc), 할로윈, 세례요한 축일에는 돌에 다양한 방식의 표기를 한 후 불에 던져 넣고 다음날 돌을 다시 찾아보았다. 누군가의 돌이 없어지거나 손상되었다면 그것은 나쁜 징조였다. 또 불에 돌을 던져 넣는 것으로 희생양을 결정하거나, 훗날에 누가 '죽을 운명'이라든가 '희생'할 것인지 또는 '바보'인지를 가늠했다. 여러 문화권에서 이러한 믿음이 좀 더 가볍게 나타나는 경우가 바로 길가에 돌탑이나 돌무더기를 쌓는 것으로, 길 가던 사람이 돌 하나를 더 얹으며 소원을 빌 수 있다. 돌탑은 그리스 헤르메스 주상 옆에 쌓아놓던 것과 마찬가지로 미국 원주민에게도 여행의 기록이었다. 노르웨이에서는 비명횡사와 같은 두려운 일이 일어났을 때 돌탑을 쌓았다. 보르네오에서는 돌이나 나뭇가지를 쌓아 '거짓말쟁이의 언덕' 또는 '거짓말 더미'라고 불렸는데, 사회적 수치를 기억하기 위한 것이었다.

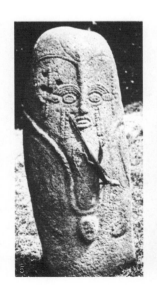

마법의 돌이나 암시적 모양의 돌에 작은 개인용 부적만 있었던 것은 아니었다. 많은 문화권에서 이러한 돌들은 집단정신과 유사한 역할을 했다. 영국 에이브버리 부근에 생산되는 사르센석이나 브라이드스톤즈(Bridestones, 켈트족 여신 브라이드나 기독교의 성녀 비르지타에서 유례된 것)는 이 지역이 석기·청동기 시대의 놀라운 기념비가 현존하는 장소가 된 이유 중 하나일 것이다. 이 거대한 바위들의 관능적이고 본능적인 형태와 구멍 나고 패인 거친 표면은 그 안에 살아 있는(또는 얼어붙은) 힘이 존재한다는 해석에 신빙성을 더한다. 중국에서는 전통 정원의 중심부에 기괴하게 생긴 커다란 석회암의 '발견된 조각들'이 남아 있는데, 자연이라는 예술가가 만든 이 작품을 기리며 화려하게 장식된 받침대 위에 올려놓는다.

서구의 현대미술가들은 이러한 전통을 이어(마르셀 뒤샹의 레디메이드, 헨리 무어와 콘스탄틴 브랑쿠시의 조각, 이사무 노구치가 찬양하던 자연의 형태) 바위에 약간의 변형을 가하거나 새롭게 조합하는 것으로 작품을 제작했다. 최근에 가장 잘 알려진 예는 로버트 모리스가 1977년 카셀 도큐멘타에 출품한 거석 복제품과, 칼 안드레가 코네티컷 하트포드에 설치해 논란을 불러일으켰던 작품 〈스톤 필드 조각〉이다. 박물관 잔디밭에 설치된 로버트 모리스의 작품은 형식성은 늘어난 반면 본래 상징의 복잡성은 줄어든, 다듬어진 고대 유적지의 모습을 보여주었다. 무어나 그 외 많은 조각가들의 작품과 마찬가지로 풍요와 다산을 기리는 고대의 이미지를 도시의 조각 '공원'으로 옮겨온 것이다. 안드레의 〈스톤 필드 조각〉은 완만한 경사를 따라 각기 다른 종류와 크기의 커다랗고 둥근 바위들이 놓여 있는 것으로, 인위적인 시점에서 보았을 때 '필드'의 규모는 더 커 보인다. 바위 옆에는 18세기에 지어진 교회가 서 있고, 그 마당에는 낡고 닳은 비석들이 있다. 이 바위와 비석은 과대망상적 규모로 치자면 고대 거석과 동급이라 할 수 있을 정도로 번드르한 석조 고층 건물들에 둘러싸여 있다. 의도하지 않았던 이 삼인조의 조합은 수직적 석조 기념비의 역사와 함께, 죽음과 재생을 통한 고대 다산과 풍요의 이미지로도 읽힌다. 역설적이게도 교회 건물에 쓰인 돌이나 고층 건물보다 석조물의 근원을 연상시키는 영구성을 지니고 있는 것처럼 보이는 것은 가장 최근에 세워진 안드레의 조각이다. 번잡한 도시 한가운데에서 마주치는 열석은 다른 어느 것보다도 가장 오래된 듯, 가장 오래 남아 있을 듯 보인다.

칼 안드레, 〈스톤 필드 조각〉, 1980년. 36개의 빙하 바위. 코네티컷 하트포드 영구 설치. 88×16m. (사진: 폴라 쿠퍼 갤러리) 7

브르타뉴 카르나크 케르마리오 열석. 기원전 2500~2000년경. (사진: 루시 R. 리파드) 8

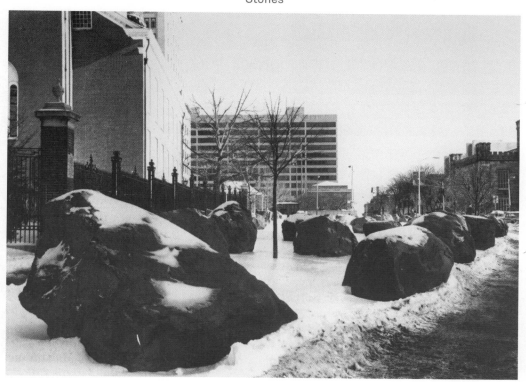

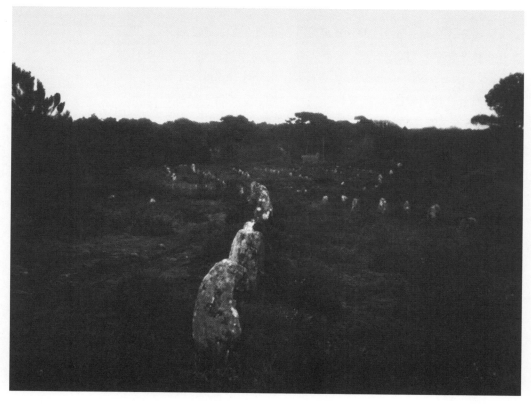

거석 기념비는 장소와 분리해 생각할 수 없고, 알려지지 않았으나 암시적 역사와도 분리해 생각할 수 없으며, 각각 매우 다양한 규모와 형태를 보인다. 멘히르(menhir)는 켈트어로 돌이라는 의미의 '멘(men)'에서 비롯된 하나의 수직 거석을 일컫는다. 멘히르는 석재의 종류, 형태, 높이, 넓이, 조각 정도, 장소, 다른 기념비와의 관계가 놀라울 정도로 광범위하다. 멘히르의 모양은 뾰족한 탑, 납작한 토막, 거대한 덩어리나 거칠게 의인화한 형태로 나타난다. 멘히르는 아무도 없는 외진 곳에 홀로 서 있거나, 다른 바위나 유적지와 연관되기도 하고, 마을이나 교회 마당 한가운데, 교차로나 대로변, 산울타리 (농부들이 경작에 방해되어 내다 버린 까닭에), 들판(그중 하나가 가축들이 '문지르는 돌'로 쓰도록 남겨진 까닭에)에서도 발견되었다. 때로는 구멍이 뚫리거나 줄무늬가 있기도 하고, 패인 자국, 나선형 또는 수수께끼의 '컵과 고리 무늬'가 새겨진 경우도 있다. 기독교화되어 십자가가 더해지거나 십자가 모양으로 잘린 것도 있다. 브르타뉴 지방에는 낮은 돔 모양의 것도 있다. 홀로 서 있는 거석은 이 긴 바위들이 오랜 세월 동안 문기둥, 경계 표시, 문턱 계단, 봉화대, 난로벽 등 여러 다른 목적으로 쓰여져 왔기 때문에 그 기원을 추적하기가 매우 어려울 것이다. 종종 고대의 것으로 본래 장소에 있는 것인지, 고대의 것을 이전하고 고친 것인지, 아니면 상대적으로 근래에 만든 것인지 분간할 수가 없다.

열석(stone rows), 즉 일렬로 선 멘히르는 영국과 브르타뉴의 특정 장소에서만 발견되는데, 그 종류가 역시 다양하다. 다트무어에만 1열, 2열, 3열, 4열의 열석이 있고, (의도적이었거나 닳아버린) 낮은 바위들로 구성된 것과 우아하고 높은 기둥이 배치된 것들도 있다. 각각의 돌이 모두 다른 크기, 형태, 높이이거나 직선으로 나열된 것도 있고 장대하게 굽이치는 곡선을 이루는 것도 있다. 규모는 몇 미터 정도에서 몇 킬로미터에 이르기도 한다. 에이브버리의 열석은 두 줄 사이에 간격이 넓어 행렬을 위한 통로인 '애비뉴(avenue)'가 생기는 반면, 그 간격이 너무 가까워 그런 기능이 아예 불가능한 곳들도 있다. 또 별자리와 연관된 것으로 보이는 열석들도 있다. 브르타뉴 지방 카르나크 부근의 들판에는 3,000개 이상의 바위가 거대한 부채꼴로 놓여 있다.

환상 열석(stone circles)은 그보다 더 다양하고 복잡한 형태를 띤다. 알렉산더 톰의 연구는 영국과 브르타뉴 지방의 환상 열석을 몇 가지 기하학적 형태로 나누어 원형, '납작한' 원형, 두 종류의 '계란'

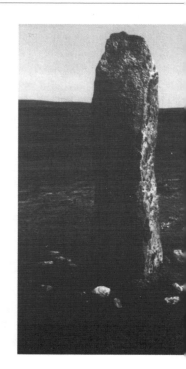

형, 타원형, '복합(composite)' 원형, '누운' 원형(커다란 석판 하나가 가로로 눕혀 있는 경우)으로 분류한다. 브르타뉴에는 환상 열석이 벽처럼 구성된 경우도 있는데, 원형 돌무지(cairn circle)라 불리는 둔덕을 받치는 용도로 만든 것으로, 지금은 사라진 원형 옹벽이다. 그리고 셀 수 없이 많은 원형 집터, 동물 우리의 돌담이 다트무어와 그 외 지역들에서 나타난다. 큰 원형 하나와 근처에 작은 원형 하나, 또는 같은 크기의 원형들이 나란히 8자 모양으로 쌍을 이루는 경우도 있다. '헐러(Hurlers)'는 유일하게 알려진 콘월의 삼중 열석이다. 스톤헨지와 같은 복잡한 구조의 유적지는 이러한 형태 몇 개가 합쳐졌을 수도 있다. 미국의 서부와 캐나다에는 이와 연관된 바퀴살 형태의 '메디신 휠'이 있다. 오브리 벌이 쓴 『영국제도의 환상 열석(The Stone Circles of the British Isles)』은 지역에 국한된 내용이지만, 이 분야 중 가장 철저한 조사가 이루어진 책이다.

또한 끝없이 많은 종류의 석묘와 석실이 있다. 널길 무덤, 칸막이 무덤, 석실 무덤, 프랑스의 알레 쿠베르트(allée couverte)(옮긴이주 — 사각형의 석실 무덤의 일종)는 서로 다른 천체 방향을 하고

9 롱스톤, 다트무어 셔블 다운. 청동기 시대. 높이 317센티미터. 셔블 다운 지역에는 네 겹의 원, 두 개의 돌무지, 다섯 줄의 열석, 선돌, 석관(石棺)들이 600미터가 넘는 대지 위에 흩어져 있다. (사진: 루시 R. 리파드)

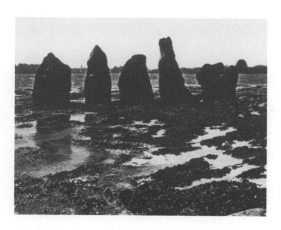

10A 조수가 일부 빠져나간 자리에 남은 환상 열석. 브르타뉴 모르비앙만 에흐 라닉섬. 기원전 2500년경. 교차하는 두 개의 원 중 하나는 49개의 돌로 구성되어 있고 가파른 경사지를 따라 내려오는 것을 볼 수 있으나, 다른 한 원은 물 아래 완전히 잠겨 있다. 이 중 한 바위에서는 큰곰자리를 연상시키는 컵 모양의 표시가 발견되었다. (사진: 아이리스/조스)

10B 마이클 맥카퍼티, ‹환상 열석›, 1977년. 오리건주 바뷰. 지름 약 6미터. 만조 때의 경관. (사진: 마이클 맥카퍼티)

'라 로슈 오페(요정 바위)', 11
데쎄(일에빌렌주). 기원전 3000년경. 이
고인돌은 거대한 크기뿐 아니라 통로와
네 부분으로 구성된, 높이 올린 방이
특이하다. 40개의 자줏빛 캄브리아기
편암판은 160킬로미터 가량 떨어진
곳에서 운반되었다. 선사 시대 학자인 P.
R. 지오트는 이것이 장례 용도가 아닐 수도
있다고 보고, 최소한 1,800년간 사용되었을
것이라고 추정한다. (사진: 루시 R. 리파드)

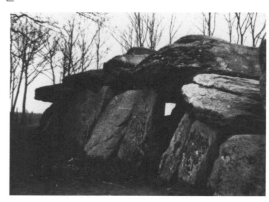

춘 쿠와잇, 영국 콘월 모바 부근. 신석기 12
시대. 닫힌 고인돌 구조로, 갓돌은
152센티미터의 높이(366×76센티미터
두께)로 여전히 남아 있다. 이것은 본래
고분을 덮던 낮은 흙더미 잔재 위에 놓여
있다. (사진: 루시 R. 리파드)

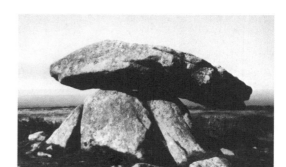

세입 마운드, 오하이오 남부 베인브리지 13
부근. 호프웰 문화로 추정. 기원전
300~서기 600년. 76×46×9m,
15,000㎥의 흙을 포함. 1926~27년 발굴
이후 여러 유물이 나왔다. 세입 그룹에서
유일하게 남은 것으로, 한때 400,000㎡에
달하는 낮은 둑에 둘러싸인 기하학적 둔덕들
중 일부였다. (사진: 루시 R. 리파드)

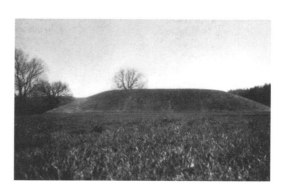

말린 크리츠, 〈털로우 힐 돌무지 위에 놓은 14
종이〉, 1981년. 아일랜드 버런. 캐나다
작가 크리츠가 고대의 기념비를 일시적으로
변화시킨 연작 중 하나이다. "거대한 돌무지
정상에서는 계곡을 가로질러 같은 높이에
있는 다른 돌무지들을 볼 수 있다. 전설에
따르면 화가 난 두 여성 거인이 언덕 위에
올라서서 서로에게 돌을 던졌다고 한다."
(사진: 말린 크리츠)

있고, 복잡한 암각이 있으며, 여전히 봉분이 남아 있는 것도 있다. 이 중 거대한 석묘들[스코틀랜드 오크니의 매스하우, 브르타뉴 모르비앙만의 가브리니스, 아일랜드의 뉴그레인지, 다우스(Dowth), 노스(Knowth), 웨일스의 브린 켈리 디(Bryn Celli Dhu)]의 내부 건축과 기능은 서로 다르나, 거대한 중앙의 방이 판이나 코벨 지붕이고 이것이 다른 방과 통로로 연결된다는 점에서 근본적으로 비슷한 구조를 보인다. 어떤 무덤은 절벽이나 암석 노출부를 깎아 만든 것도 있다.

돌멘(dolmen)이나 쿠와잇(quoit)은 탁자 모양의 고인돌로, 두 개나 네 개의 거대한 석판이 그보다 더 큰 '갓돌'을 받치고 있는 형태다. 고인돌은 한때 흙을 쌓아 올렸던 무덤이었을 수 있다. 키스트(cist/kistvaen)는 비교적 작은 상자나 함께 묻었던 석관(石棺)을 말한다. 케른(cairn, 켈트어의 카른 carn)은 위에서 언급한 대로 오랜 기간에 걸쳐 여행자들이 쌓아 올리는 상대적으로 작은 돌탑을 이르거나, 지름이 10미터에서 70미터에 이르는 기념비적인, 또 실제 기념비로 제작한 돌무지를 의미한다. 이러한 케른은 주로 무덤 위를 덮거나, 복도형 무덤 단지를 이룬다. 코브[cove, 그리고 이와 관련된 스코틀랜드의 '네 기둥 (four-posters)' 구조]는 사실 훨씬 드문 형태로, 세 면의 돌에 갓돌 없는 거대한 열린 상자와 같은 수직 거석이다. 코브는 장례 의식과 관련해 훗날 고인돌을 흉내 내 만든 것으로, 영국의 헨지 내에서 볼 수 있다.

여러 다른 시대와 문화에서 무덤이나 케른과 같은 기능을 한 것은 흔히 있는 봉분이나 고분이다. '원판형 고분'(뒤집어놓은 둥근 밥그릇 모양), '긴 고분'(사다리꼴 모양), '원뿔형 고분' 등을 마운트(mount) 또는 '마운드(mound)'라고 부르는데, 사실 이 표현은 규모가 큰 원뿔형에 정상이 납작한 모양으로 얼핏 피라미드를 닮거나 사다리꼴을 한 인공 언덕을 주로 지칭한다. 고분군은 대부분의 유럽 국가들과 미시시피 밸리, 미국 중서부에도 나타나며, '에피지 마운드(effigy mound)'는 동물의 형태에서 따온 것이다(6 장 참고). 고분은 북반구와 남반구 모두에서 시기적으로 이어지는 사회 집단들이 서로 다른 장례 양식을 행하며 사용했다. 하나의 무덤에서 화장, 개인이나 집단의 매장, 의례를 위해 사지를 절단한 흔적, 흩뿌린 시신과 뼈, 태아 자세나 몸을 뻗은 상태의 시신 등이 모두 나타나기도 했다. 또 때로는 뼈나 재를 나무로 된 '집'의 잔여물로 보호하고, 여러 층의 진흙과 함께 묻은 뒤에 그 주위를 돌, 뼈나 의례에 사용했던 물건으로 둘러놓았다.

토루(earthwork) 역시 전반적으로 다양하게 도처에 존재한다.

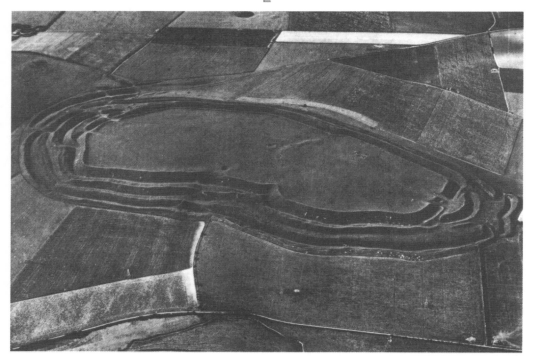

15 영국 도싯 메이든성의 조감도. 기원전 3000년경 초기 공사 시작, 기원전 300~서기 70년 현재의 배치 구도 형성. 둘레 2.4킬로미터. 본래 석기 시대의 코즈웨이 울타리와 의례용 커서스는 철기 시대의 언덕 요새로 인해 대부분 사라졌다. 북쪽과 남쪽의 입구는 복잡한 미로 형태를 하고 있다. 토마스 하디(Thomas Hardy)는 이것을 "태고 시절의 거대하고 다리가 많이 달린 생물체, 녹색의 얇은 천에 덮여 죽은 듯이 누워서, 그 정수는 감춘 채 윤곽선만 드러내고 있다"고 표현했다. (사진: 런던 환경부)

16 찰스 시몬스, 〈나이아가라 협곡: 발굴 후 거주지로 사용된 철도 터널 유적과 의례용 돌무덤〉, 1974년. 뉴욕 루이스톤 아트파크. 이 작품은 서로 다른 시대에서 가져온 다섯 가지 요소들로 이루어져 있다. 자연적으로 형성된 절벽의 전면, 작가가 19세기 철도 터널의 잔재에서 발굴한 아치형 구조물, 20~25센티미터의 돌탑이 내려다 보이는 실물 크기의 석조 거주지, 같은 절벽에 사는 소인국의 진흙 축소 모형 등이 그것이다. 시몬스의 소인국 사람들은 이주하는 상상의 문명으로, 이들의 정착지, 풍경, 의례 장소는 황폐화된 도시의 구석과 틈에서 발견된다. 이 작품이 제작된 뉴욕주 북부의 원주민 이로쿼이족 전설에도 비슷한 절벽을 배경으로 사는 소인들의 이야기가 나온다. 여기서 주제는 역사적·심리적 발굴이다. 시몬스는 이 돌탑 사이에서 그의 의례 퍼포먼스 〈풍경↔몸↔주거지〉를 진행했다. (사진: 찰스 시몬스)

헨지(henge)는 큰 규모의 폐쇄적 원형 구조가 여러 개의 '입구' 및 둑, 도랑으로 구성되어 있는 것으로, 의례의 장소, 만남의 장소, 거래의 장소였을 것으로 보인다. 이런 용도들이 동시에, 아니면 연중 다른 시기나 전혀 다른 시대에 사용됐을 수 있다. 일부는 (건축 구조가 분명히 그런 용도로는 아무 쓸모없어 보이는 경우에도) 동물의 우리나 요새로 분류되는 헨지도 있다. 헨지는 대개 원형으로 정의되지만 한쪽으로 치우친 타원형이 대부분이다. 이 용어는 또한 환상 열석을 일컫기도 하고, 이와 유사한 유적지를 코즈웨이 캠프(causewayed camp), 캐슬(castle), 링(ring)이라 부르기도 한다. 나로서는 이 용어들의 차이를 정확히 알아내기 힘들었고, 다만 임의적으로 쓰이는 듯하다. 원의 둘레는 몇십 미터에서 몇백 미터에도 이른다.

대규모의 벽으로 둘러싸인 토루는 유럽과 미대륙 양쪽에서 찾아볼 수 있다. 영국 도싯주의 메이든성은 15만 평의 대지 위에 불규칙한 여러 개의 벽이 타원형을 이루며, 동서 방향으로 불가사의한 미로식 입구가 나 있다. 오하이오에 있는 고대 요새는 뚜렷한 모양 없이 12만 평의 공간을 아우르는 다중 벽이 있는 언덕이다. 고고학자들은 스톤헨지 부근의 우드헨지와 같은 몇몇 헨지들이 거대한 목재로 된 '둥근 집'이 있던 곳이라고 생각하는데, 그 안에서 발견된 미로 같은 기둥 구멍들 때문이다. 그 외의 토루에는 거대하지만 조각나 있는 제방, 커서스(cursus)(옮긴이주 — 평행으로 뻗은 두 개의 개천으로 둘러싸인 길), 벽 등이 있고, 이 역시 알려진 바가 많지 않은 유적지들이다. 행렬, 종교적이거나 세속적인 경주 트랙, 경계, 방어 시설로 사용되었을 거라는 추측이 있을 뿐이다.

'고대의 불가사의'에 관해 급증하는 책들 가운데 상당수는 수수께끼로 남은 유적지에 관한 것이고, 이 중에는 유사(有史) 시대의 것도 포함되어 있다. 켈트족의 홀리웰(holy well)(옮긴이주 — 성수가 나온다는 작은 샘), 채취장이나 광산, 스코틀랜드의 윔(weem), 콘월의 푸구(fogous)나 수터렌(souterrains)(옮긴이주 — 세 가지 모두 땅을 파서 만든 거주지의 일종), 스코틀랜드의 브로흐(broch) 및 클로칸(clochan)과 같은 벌집 모양의 탑, 헤링본 무늬의 벽, 대형 석판 다리, 아일랜드의 '한증막', 뉴잉글랜드의 '지하 저장고', 원형탑, 의례의 동굴 등이 그러한 것들이다. 이른바 '레이선(ley line)' 위의 길, 도로, 트랙은 물론 말할 것도 없다(4장 참고).

오늘날에도 이렇게 도처에 많이 남아 있으니, 농업이 전파되기 이전, 수많은 유적이 건축 자재로 빼돌려지기 이전인 철기 시대에는 어땠을까 생각해보면 놀라움을 금할 수 없다(당시 다트무어에 일 년

넘게 있었지만 수백 개의 유적지를 다 돌아볼 수는 없었다. 50킬로미터 정도 떨어진 곳에 있던 안개 자욱한 황량한 화강암 바위와 늪지대는 200년 전까지만 해도 도로가 나지 않았던 덕분에 대량 파괴를 면했다. 정상은 11세기부터 14세기까지만 잠시 경작지로 쓰였고, 오늘날에는 아주 작정한 사람들만 내부로 들어갈 수 있다). 그러나 대부분의 이러한 선사 시대 유적지는 미국은 물론 영국제도에도 잘 알려지지 않았고, 가공해놓은 스톤헨지만이 거석 시대를 대표하는 상황이다. 에이브버리, 칼리니시, 카르나크의 지명은 좀 익숙하게 들릴지 모르나, 최근까지만 해도 일부 전문가들에게만 거석문화의 형태나 의의로 주목을 받았던 곳이다. 이제야 학자들의 현지 조사를 바탕으로 고고학, 역사학, 천문학, 인류학, 또 그 외 직접적 관련이 없는 다른 분야에서 다양한 추측을 바탕으로 쓴 다량의 책이 출판되기 시작하고 있다.

거석문화가 그토록 편재할 수 있었던 가능성에 대해 두 가지 주요 이론이 있다. 첫 번째는 전파론으로, 하나의 고대 문화가 수천 년에 걸쳐 직접적 접촉을 통해 퍼졌다는 논리다. 이 이론은 점점 더 고고학적으로 증명하기 어려워지고 있으나, 전혀 다른 장소에서 똑같은 이미지, 신화, 상징이 나타난다는 점에서 신빙성을 얻어왔다. 두 번째는 '공유하는 감성이 있다고 생각하는 이론'이다. 이들은 인간과 자연 현상에 근본적 유사성이 있기 때문에 다른 시기, 다른 장소에서도 비슷한 형태가 나타날 수 있었다고 주장한다. 따라서 어느 문화든 특정 조건과 물리적 환경에 따라서 산을 모방하고 행렬을 위한 길, 춤과 의례를 위한 원형 공간, 지하 무덤을 만들 수 있다는 것이다. 비교 신화학자, 특히 융 학파는 실제 물건은 아닐지라도 매우 다양하고 서로 다른 문화 사이에 근본적 신념 체계와 심리학을 연결하는 놀라운 관련성을 찾아냈다.

정신, 문명, 생물학 관점에서 인류를 한 '가족'으로 보는 이 계열의 개념은 예를 들어 오스트레일리아와 스코틀랜드에서 발견된 동일한 상징들을 이해하는 전반적인 틀을 제공한다. 이 우연의 일치는 좀 더 구체적인 연결 고리 없이는 믿기 힘들 정도로 똑같다. 존 미첼이 지적하듯이, 이럴 때 순수 고고학자들은 "상상력을 지식으로 활용"하고 전체의 그림을 통합하는 저술가들의 "추론적" 방법론을 받아들이지 못한다.[6] 전통적으로 고고학에서 거석문화에 접근하는 방식은 발굴과 연대 측정을 바탕으로 이루어진다. 그다음 구체적인 발

6. John Michell, *The Old Stones of Land's End* (London: Garnstone, 1974), p.131

견에 대한 분석이 일반적으로 알려져 있는 역사적·사회학적 데이터에 따라 조심스럽게 이루어진다. 신앙과 가치 체계에 대한 추측은 금물이며, 수치스러운 일일 수도 있다. 지질학적 접근 또한 전통 고고학자들이 선호하는 방식은 아니지만, 고대 유적과 자연 현상의 관계에 흥미로운 질문을 제기해왔다. (수맥처럼 아주 오래되고 여전히 설명하기 힘든 것들을 포함해서) 비전통적 방식을 수용하는 학자들은 유적지에서 측정이 가능한 지자기(地磁氣), '땅 에너지'의 중심점들을 발견했다. 이들은 또한 지형 단층의 일치점, 매몰된 샘, 지하수가 교차하는 곳들을 찾아 기록한다. 돌이 가진 본래의 기능에 대한 흥미로운 단서들은 지역의 민속 문화, 어원, 장소의 명칭에서도 발견된다. 그리고 이것은 다시 현재 영국에서 대중적으로도 인기를 얻고 있는 '레이 사냥꾼'들이 배워나가고 있다. 선사 시대 영국에 복잡하게 얽혀 있었다는 직선으로 난 길 또는 '레이선(ley lines)'의 망을 쫓는다는 레이 사냥꾼들은 증명된 정보와 증명되지 않은 정보의 카오스를 통합한다. 많은 학자들과 전통주의자들이 레이 사냥꾼들을 광신도나 심지어 미치광이라고도 보지만, 우리는 거석 유적지의 천문학적 연결 고리를 찾는 일도 최근까지 학자적 범위를 넘어선 것으로 여겨졌었다는 것을 기억해야 한다(3장 참고).

선사 시대에 대한 인류학적 접근은 비교종교학자의 접근과 어느 정도 일치한다. 전 세계에 있는 돌과 흙의 기념비들을 세운 문화와 마술적 믿음을 밝히는 데 있어서 문화사는 사실을 입증할 수 있는 것은 아니더라도 그것을 이해하는 데 매우 귀중하다. 인류학은 구체적 유적지에 적용 가능한지의 여부를 떠나, 학자들뿐 아니라 동시대 미술가들에게도 무궁무진한 시사적 자료를 제공한다.

톰 일가(알렉산더 톰, 그의 아들 아키볼드 톰, 현재 손자 알렉산더 톰)의 업적은 수학적 접근의 전형적 예다. 이들은 거석인들이 피타고라스의 정리 이전에 정교한 기하학을 가능하게 한 측량 기준인 '거석 야드'(약 83cm)를 사용했음을 밝혔다. 처음에는 예상 밖으로 여겨지는 신석기와 청동기인들의 뛰어난 천문학적·수학적·기술적 수준은 되돌아보면 타당한 일이다. 유적지 자체와 건축 양식의 놀라운 업적도 부인할 수 없다. 이렇게 놀라운 문명에 '알몸의 미개인' 이미지를 붙이는 것이 앞뒤가 안 맞는 일이었다.

무엇보다도 청동기인들은 코페르니쿠스와 튀코 브라헤 이전까지 재발견되지 않았던 우주에 관한 지식, 즉 달이 천구의 적위상에서 진동한다는 사실을 알고 있던 것으로 보인다. 따라서 천문학적 접근은 전통 고고학의 분파 중 (비로소) 가장 진지하게 다루어졌다. 톰 일

17A 마거릿 힉스, 〈힉스 만다라〉 세부, 1975년. 텍사스 코시카나. 지름 10미터. 동심원 세 개, 정사각형, 떡갈나무 통나무, 붉은 사암. 중앙에 제단처럼 보이는 나무기둥 위에는 자연적으로 생긴 십자가 모양[요니(yoni)(옮긴이주—힌두교의 여신을 상징하는 여성상)나 여성의 생식기로 해석할 수도 있다]이 새겨진 바위가 있다. 이 작품은 방문객이 자연물을 가져와 교환하거나 작은 돌을 놓고 가는 '기증 의식'과 함께 진행되었다.

17B 그레이스 바크스트 와프너, 〈38파운드〉, 1971년. 스티로폼에 페인트. 480×416×195cm. 뉴욕 우드스탁.

크리스 제닝스, ‹캐슬 리그, 18
컴브리아(영국)›, 1977년.
제닝스는 수년에 걸쳐 500여 개의
유적지를 촬영하는 동안 그것들이
지면의 표시로서 "하늘, 지평선,
대지를 하나로 모아 풍경의 중심점
역할"을 하는 데 초점을 맞추었다.
본래의 기능이 무엇이었는지
의견이 분분할지라도 그의
관심은 사람들이 돌을 예술품으로
지각하도록 하는 것이다. "석조
유적의 형태는 아름다울 뿐 아니라
우리 시각에 방향성을 제공하고,
그 이상의 것을 보도록 만드는
확장의 기능을 하기 때문이다.
이것들은 인간이 풍경을 대하는 데
필요한 적절한 관계를 강조한다."

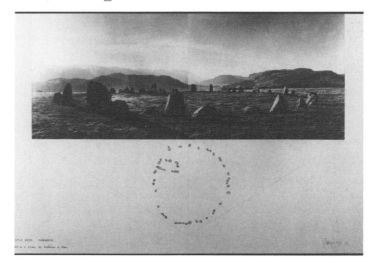

가의 힘겨운 연구는 제럴드 호킨스의 유명한 책, 『스톤헨지의 해독
(Stonehenge Decoded)』으로 뒷받침되었다. 이 책에서 제럴드 호킨
스는 컴퓨터를 이용해 태양, 달, 별의 특성에 따라 바위와 지평선을
천체적으로 정렬하는 것이 거석 시대의 건축에 중요한 요소였다는
초기 영국 학자들의 전제를 증명해냈다.

　　인류학, 고고학, 지질학, 천문학의 다양한 접근 방식을 떠나서,
상대적으로 새로운 학문 분야인 선사 시대 연구에는 두 가지 주요 장
애가 있다. 첫째로 연대 측정이 가능한 유물로 절대적 증명을 하는
것이 매우 힘들다는 점이다. 시간의 흐름, 토양의 산성화, 아직 완전
히 믿을 수 없는 연대 측정 기술 등 수많은 이유가 있다. 숯과 나무 잔
재를 바탕으로 하는 방사성 탄소 연대 측정이나 '나이테' 측정법은
이러한 물질이 발견된 곳에서나 가능하다. 그러나 이러한 연대 측정
방법은 고고학에서 가히 혁명적인 것이기도 했는데, 일례로 유럽 거
석문화의 원천이 '문명의 발상지'인 에게해와 근동 지역에서 온 것이
아니라는 것을 증명할 수 있었다. 방사성 탄소 연대 측정에 따르면,
아일랜드의 뉴그레인지 무덤은(144쪽 참고) 기원전 3500년에 지은
것이고, 이집트에는 기원전 3000년까지 석조 건물이 없었다.

　　둘째, 오직 극소수의 알려진 유적지만 발굴되었다. 에이브버리
만 해도 94퍼센트는 그대로 남아 있다. 현재까지 발굴된 무덤 중 많
은 수가 19세기에 서툰 사무직 아마추어들에 의해 발굴되면서 마구
잡이 식으로 훼손되며 자행되었다. 재정 지원 역시 이렇게 특수하고
'중요하지 않은' 일에는 그저 불가할 뿐이다. 알려진 유적지는 수천
개에 달하나, 이 중 연구된 유적지의 단 몇 군데에서만 투자자들이

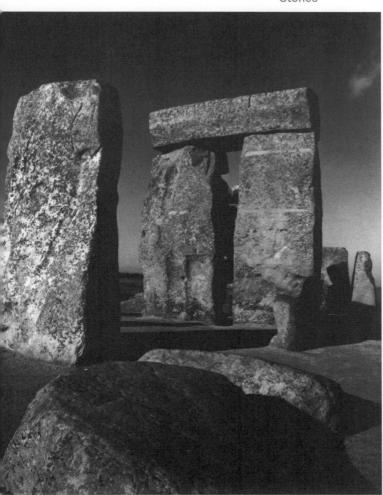

19 스톤헨지, 영국 윌트셔. 기원전
2600~1800년경. (사진: 크리스
제닝스)

20 크리스 제닝스, ‹청동기 시대
#4›, 1982년. 종이 위 파스텔.
56×76cm.

좋아하는 박물관 소장용 유물이 나온다.

그러나 선사 시대의 유물이 땅에 파묻혀, 부패하지 않는 것들이 여전히 그 아래 묻혀 있다는 사실은 아주 부정적인 것만은 아니다. 이는 통합적 학제간 연구의 재탄생에 대한 은유로서, 단단한 뼈대에 함께 살을 붙여나갈 바로 그 돌을 우리에게 남겨준다. 저명한 선사 시대 학자인 자케타 혹스는 모든 시기가 당시에 마땅하고 소원하는 자신만의 스톤헨지를 갖는다고 말했다. 땅을 파는 사람들, 사상가들, 예술가들에게 이 알 수 없는 선사 시대의 영역보다 더 도전하기 좋은 무대는 없다. 그것은 이 책처럼 우리 시대의 사회적·심미적 비전을 세울 바탕이 되는 과학과 추론을 통합해 담을 그릇이다.

이미 일찍이 고대 플로티누스는 석비에 대해 언급했다. 그는 현자들이 "한때 그것에 감화를 받아 그 일부분을 받아들여 고안한 물건을 만들면, 언제나 영혼(또는 보편적 본질)을 불러들이고, 특히 유지하기가 쉽다는 것을 알고 있었다"고 말했다.[7] 이것은 많은 동시대 미술가들이 대개는 영속적인 물건 없이, 우주적 지식보다는 즉각적 경험에만 치중한 채 하고자 하는 일을 잘 설명하는 문구다.

60년대 중반에 이르러 순수 형식주의('후기 추상회화')와 순수 반형식주의(미니멀 아트의 타불라 라사)에 대한 반발은 뉴욕 아방가르드가 보다 직접적으로 의사소통하는 방식을 선호하면서 작품을 소개하고, 박물관과 갤러리보다 더 넓은 층의 관객을 불러들이며, 미술 시장이 점점 더 상업화하는 것에 맞서는 새로운 방식을 찾도록 만들었다. 1969년 개념주의자 더글러스 휴블러는 "세상은 이미 오브제로 가득 차 있다. 더 이상 보태고 싶지 않다"고 말했다.[8]

과정미술, 대지미술, 개념미술, 퍼포먼스는 결과물에 중점을 두기보다는 과정을 강조한다는 공통점이 있다. 칼 안드레, 로버트 모리스, 이언 백스터, 리처드 세라, 에바 헤세, 데니스 오펜하임과 같은 조각가들은 중력과 흩뿌리기, 쌓아 올리기, 기대기, 부수기와 같은 자연스러운 움직임, 그로 인해 형태가 생겨나는 것에 대해 탐구했다. 많은 영향을 미쳤던 안드레의 형태에 대한 해결책은 융통성 있고 고정되지 않은 벽돌이나 다른 '입자' 단위를 사용한 조각 작품을 다시 마룻바닥이나 땅의 '지면'에 내려놓는 것이었다. 이는 좌대를 거부하며, 길과 여행의 개념으로 영웅적인 수직 조각상의, 전통적으로 의인화된 입지를 무너뜨렸다.

그들의 발상은 전시장의 문을 열어 자연과 일상을 받아들이고,

7. Plotinus는 같은 책, p.101에서 인용했다.

8. *January 5-31, 1969* (New York: Seth Siegelaub, 1969). 휴블러는 이후 이 발언에 합당한 작품을 제작했다. *Artforum* (May 1982), p.76 참고.

(때로는) 예술을 거리와 현장으로 내보내는 것이었다. 그러면 고상한 예술에 기죽어 있던 대중이 환영할 것이고, 동시에 시장에 발판을 다질 수 있다는 것이다. 이러한 기획이 늘 성공적인 것은 아니었지만, '오브제를 비물질화'하는 경향은 실험미술에 신선한 주제와 개념을 도입했다. 이 중 상당수의 미술가들이 자연 현상에 열중하며 지질학에 관심을 보였다. 지질학자 데이비드 레베슨이 자신의 일에 대해, "지구를 사회에 해석해내고, 지형의 패턴과 형성 과정 사이의 간극을 메우는 것"[9]이라 말한 것은 마치 이러한 예술가들의 목표를 이야기하고 있는 것 같다. 더구나 많은 미술가들이 영국의 유명한 거석 기념비에 대해 읽어보거나 직접 방문했다. 경외감을 일으키는 바위와 언덕의 은둔자 같은 성격은 미니멀리즘의 고집 센 침묵과도 비교할 만하다. 당시 뉴욕의 모더니스트 조각 역시 자연과 거대한 규모의 조합을 특징으로 했다.

아방가르드 역사상 예술과 자연이 새로운 수준으로 재결합한 이 지점에서 핵심 인물은 로버트 스미손이었다. 그의 비타협적 지성과 선사 시대, 공상과학소설, 산업, 자연, 예술에 걸친 예상 밖의 결합은 특히 그의 글을 통해 많은 영향을 미쳐왔다. 지질학 광으로서 결정학(結晶學), 광산, 지구의 형성과 변화에 대해 보인 그의 관심은 60년대 후반 '흐르다(flows)'와 '쏟다(pour)' 연작으로 이어졌다. 이 작품들을 통해 그는 자갈 채굴장이나 침식된 절벽의 경사를 따라 흘러내리는 아스팔트, 진흙, 풀 등의 다양한 물질들의 속도와 형태적 특성을 살펴보았다. 이는 표면에 용해 물질이 녹아내렸던 태초에 대한 은유였다. 당시 스미손은 '장소와 비장소(sites and nonsites)' 개념을 발전시키고 있었다. 전시장에는 한 장소의 지도와 그곳에서 채취한 흙먼지나 바위 같은 물질을 쌓아 올려 함께 전시했다. 그 결과 직접적이고 물질적이며(간접적이고 회화적인 것에 반해), 전통적 미술

9. David Leveson, *A Sense of the Earth* (New York: Anchor Natural History Books, Doubleday, 1972), p.149.

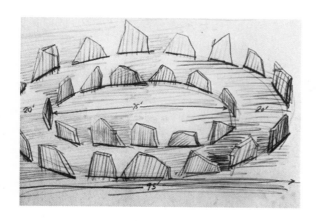

21 로버트 스미손, ‹평평한 평지 위 석판 원형(두 개의 원)›, 1972년. 종이에 연필. 30.5×61cm. (사진: 네이선 래빈, 존 웨버 갤러리 사진 제공)

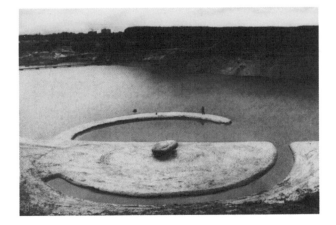

22 N.E. Thing Co.(이언 백스터), 풍경에서 발견한 '과정 조각'의 사진을 담은 작가의 책 『더미(Piles)』의 도판. 1968년. 밴쿠버 브리티시 콜럼비아 대학.

체계로부터 벗어난 자연의 경험이 창출되었다. 그의 전시는 '장소의 감각'을 독창적으로 객관화했다. 동시에 풍경을 지도로 축소시켜 오 브제를 '비물질화'하고, 풍경의 날 원료를 그대로 전시해 미술의 물 질성을 강조했다. '장소와 비장소'의 개념은 오브제와 원천, 예술작 품과 장소, 주변 전망의 관계를 뛰어넘음으로써 '장소 조각'(특정 야 외 장소를 위해 만든 예술)의 발전에 많은 영향을 미쳤다.

스미손의 두 주요 작품인 〈나선형 방파제〉(296쪽 참고)와 〈깨 진 원/나선형 언덕〉은 모두 방치된 땅과 방치된 상징의 개간에 관한 것이다. 원과 언덕은 손스빅(Sonsbeek) 야외미술제의 지원으로 1971년 네덜란드 에멘의 버려진 광산에 세운 것으로, 스미손의 가장 복잡한 작품이다. 원 자체도 이중 혹은 대칭형이며 음양의 반원이 있 다. 반은 육지, 반은 물이며, 반은 방파제, 반은 수로다. 두 갈래로 나 가는 줄기 중 하나는 녹색의 호수를 안고 있고 다른 하나는 노란 모 래로 파고들며, 지름 43미터의 원의 띠를 두른다. 원을 내려다보는 둑 위의 언덕은 어두운 갈색이고, 오르막 나선은 하얀 모래다. 〈깨진 원/나선형 언덕〉의 '의도치 않게 발생한 중심'에는 옮기기에는 비용 이 너무 많이 들었던 커다란 바위가 있다. 스미손은 처음에 이것이 작품의 중심에서 "원의 둘레를 가린다"며 방해하는 것을 좋아하지 않았다. 이 바위는 "거석의 딜레마" "지구가 태양을 피할 수 없듯" 피 할 수 없는 것이다. 결국 "분노의 암흑점, 광활한 모래밭에 생긴 지질 학적 종기"가 되었고, "이 검은 얼룩에 대한 불안은 작품에 대한 기 억을 따라 퍼져나갔다."[10]

23A 로버트 스미손, 〈깨진 원/나선형
23B 언덕〉, 1971년. 네덜란드 에멘. 원 지름 42.7미터, 언덕의 기저 22.8미터. (로버트 스미손 재단 사진 제공)

그러나 이 바위는 사실 선사 시대로 직접 연결될 수 있기 때문 에 작품의 연상 작용을 크게 확장한다. 네덜란드에서 그렇게 거대 한 바위는 대각선으로 이어지는 빙퇴석을 따라서만 매우 드물게 존 재한다. 청동기 시대에 이런 바위들은 네덜란드 사람들이 후니베튼 (Hunebedden, '훈족의 침대')이라고 부르는 거대한 고인돌과 널길 무덤을 만드는 데 사용되었다. 한때는 흙더미에 덮여 있었지만, 지금 은 평평한 풍경 속에 이들의 뼈대가 마치 숨어 있던 마스토돈처럼 드 러나 있다. 스미손은 마을에서 설치 장소까지 가는 길에 이 '훈족의 침대'를 매일 지나갔고, 이는 점차 그에게 중요한 것이 되었다. 그는 이 고대의 기념비를 그의 바위와 연결할 수 있는 촬영을 계획했다. 고인돌 위로 클로즈업했다가 빠져나가면서 그의 바위 표면이 나타 나, "일종의 영화처럼 병행해 연결한 두 바위가 그 어마어마한 시간 의 간격을 아우를 수 있기를" 원했다. 이와 유사하게 나선형의 언덕 은 수직적이고 원은 수평이며, 언덕은 반시계방향으로(과거로 시간

10. Robert Smithson, *The Writings of Robert Smithson*, ed. Nancy Holt (New York: New York University Press, 1979), pp. 179-85 (앞으로 나오는 인용도 포함한다).

'훈족의 침대', 네덜란드 드렌터주. 23C
(남아 있는 후니베든 고인돌 54개와
함께) 기원전 3400~2300 년으로 추정.
(사진: 루시 R. 리파드)

을 되감으며) 원은 시계방향으로(미래로 향해) 읽힌다. 바위를 씨앗
이나 알로 볼 수도 있다. 스미손은 바위를 없애기 위해 묻어버리려는
생각도 했었는데, 이는 의례적이기도 하고, 자연과 경쟁하는 예술가
의 양면적 태도를 암시하기도 한다.

자연에 대한 스미손의 관점은 흔해 빠진 이상화가 아니었다. 그
는 아름다운 풍경, 웅대한 경치, 아늑하고 "정리가 잘된" 어떤 것이
든 경멸하고, 늪, 황무지, 사막, 산업 불모지와 같은 "먼 과거가 먼 미
래를 만나는" 장소들을 선호했다. 그가 좋아했던 것은 자연의 본질
이었지 그 외양이 아니었으며, 언제나 자연과 인류를 분리해 생각하
지 않는다는 점을 분명히 밝혔다. 스미손은 르네 뒤보아가 묘사한 바
있는 지질학자와도 같다. "지질학자는 역사에 헌신하지 않을 수 없
다. 바로 그 점이 이 지질학자를 자신이 불완전하고 상황이 변하지도
않을 것이라는 비극적인 인생관을 가진 서구인의 전형으로 만든
다."[11]

자칭 반낭만주의자인 스미손은 그럼에도 "태곳적 의식을 향한
성향"을 인정했다. "우리의 미래는 선사 시대적인 경향이 있다." 그러
나 "역사를 파헤쳐보고" 난 후, 스미손은 향수에서 벗어날 수 있었다.
선사 시대에 대한 그의 관심은 신대륙의 폐허 한가운데에서 정치적
비관주의나 냉소로 보일 수도 있다. 스미손은 시간, 수평선, 사라진
대륙에 사로잡혀 종종 '고고학적' 용어를 사용했다. 그가 "드러내기
보다 숨긴다"고 보았던 "환상에 불과한 시끄러운 언어"에 대한 표현
은 마치 거석 선사 시대 학자의 고난에 대한 묘사와도 같다. "어지러
운 문법, 예기치 않았던 메아리, 알 수 없는 유머, 공허한 지식에 취하
고 (…) 그러나 한없는 허구, 끝없는 건축과 반건축으로 가득한 이 탐
구는 위태롭다." 그는 자신의 예술을 "정신과 물질의 조용한 재앙"

11. René Dubois, "Foreword,"
in Leveson, *A Sense of the
Earth*, p. 11.

"논리에 대한 희망이 없고" "진실만큼 부패" 했다고 표현했다. 스미손은 특히 엔트로피, 에너지 유출의 개념을 좋아했다.[12] 그리고 어둡고 카오스적이며 죽음에 집착했다고 본 선사 시대에 매력을 느꼈다.

스미손은 1973년 새로운 대지미술 작품을 조사하던 중 소형 비행기 사고로 사망했다. 그의 때 이른 사망은 지구의 운명에 관심을 가지고, 그것에 대한 예술가의 정치적 책임감을 충분히 자각하고 있던 세대 중 그가 유일하게 잘 알려진 작가였다는 점에서 더욱 비극적인 일이다.

12. Robert Smithson,
The Writings, p.67

24 미셸 스튜어트, ‹#28›, 1974년.
바위, 흙, 흑연, 모슬린을 댄 래그
페이퍼. 366×157cm.

미셸 스튜어트는 지질학과 역사를 활용하면서도 명백히 낭만적·관능적·주관적인 작품을 만든다. 수질 조사관이었던 아버지와 함께 캘리포니아 남부의 자연을 경험하면서 흙과 그 역사에 대해 어릴 때부터 정서적으로 연루되기 시작했고, 이는 1970년대 그녀의 작품에 중점적으로 나타나기 시작했다. 서정적이고 거의 추상에 가까운, 달에 관한 드로잉-구조물(drawing-constructions) 연작에서는 스튜어트가 지도 제작자로 일했던 전문적 경험이 발휘되었다. 그려진 표면에는 곧이어 자연스러운 기법이 적용되었다. 작가의 개인적 경험이나 역사적으로 관련된 특정 장소에서 가져온 먼지, 흙, 돌과 그 밖의 입자들을 모슬린을 댄 커다란 래그 페이퍼 위에 모아 두들기고 문지르고 스며들게 한다. 흙의 다양한 색채를 이용해 만든 풍부한 여러 겹의 색들이 두루마리, 드로잉, 환경 작품으로 나타났다. 종이에 패인 자국의 표면이 드러내는 미시적 풍경은 그 재료가 원래 있었던 거시 풍경, 그 '터의 기운'을 반영한다.

스튜어트의 작품은 언제나 파내는 것과 관계된다. 그녀는 땅을, 과거를, 자신과 원주민들의 역사와 심리를 파헤친다. 또한 그녀의 작업은 접촉에 대한 것이며, 시간의 경험을 구현하는 것이다. 작가는 돌과 흙을 두들긴 종이를 "표면이 그중 가장 섬세하고 따뜻한" 살갗처럼 빛날 때까지 손으로 윤을 낸다. 그녀가 고집하는 것은 몸과 땅의 유대, 그리고 자신의 반복적 행동과 전통적 여성의 일, 예를 들어 옥수수를 맷돌에 갈거나 여성이 추수가 끝났을 때 땅에 기를 되돌려 주는 행위로 추는 호피족의 옥수수 춤과 같은 의례 사이에 맺는 연결 관계. 스튜어트는 파편적 형식으로 진행 중인 그녀의 사진 일기 ‹조용한 정원으로의 회귀(Return to the Silent Garden)›에서 바위에 대해 "지구의 몸에 있는 토양의 살 아래 있는 뼈 (⋯) 우리와 마찬가지로 지구도 살아 있다. 탄력적이고 유연하고 연약한 (⋯) 돌은 자

Silbury Hill by Winterbourne stream Wiltshire England. M. Stuart

A

B

13. Michelle Stuart,
Return to the Silent Garden
(unpublished journal,
ongoing)

14. Michelle Stuart는 Eleanor
Munro, *Originals: American
Women Artists* (New York:
Simon & Schuster, 1979),
p.445에서 인용했다.

아다. (…) 우리 몸에는 모든 장소의 흔적이 남아 있고, 우리는 영혼에 새겨진 그곳의 지도를 가지고 있다"고 썼다.[13]

스튜어트가 만드는 이미지의 원천은 주로 문학, 잘 알려지지 않은 역사와 여행 책, 그리고 인류학과 신화학에 있다. 작가가 직접 책을 만들기도 한다. 그녀는 오래된 사진과 이야기를 사용해, 보통 사람들과 그들이 갖고 있는 땅의 환상과 역사를 시각 언어의 콜라주로 만들어낸다. 〈바위 책〉은 글 없이 '한 장소에 대한 이야기'를 풀어낸 것으로, 지층을 연상시키는 겹들을 종이에 새기고 노끈, 풀, 깃털, 뼈, 돌 등으로 봉인했다. 스튜어트는 향수를 피하려 하지 않고, 오히려 대부분 멜랑콜리한 분위기로 작품을 칠한다. 그녀의 작품은 존재만큼 부재에 관한 것이고, 장소를 경험하는 즐거움만큼 떠나는 슬픔을 이야기한다. 이 책에 나오는 많은 예술가들처럼 스튜어트 역시 여행광으로, 북미 인디언, 유럽 문명이 닿기 이전의 중남미 문명(젊은 예술가 시절 멕시코에 살았다), 영국제도(할아버지가 스코틀랜드 광산 엔지니어였던 인종적 배경이 있다)에 특별한 관심을 쏟는다. 그녀의 주제는 티칼에서 에이브버리로, 크릭 인디언 흙 무덤에서 스칸디나비아 선관장(船棺葬)에까지 이른다. 작가는 이들을 통해, "사람이 자신의 터와 맺게 되는 정신적 관계, 즉 우리가 이 땅에서 살아왔고 이곳을 선택한 데에는 특별한 이유가 있었다"[14]는 사실을 이해하려고 노력한다.

1970년대 이후 스튜어트는 사진에 관심을 갖고 이를 추상 작품으로 연결시켰다. 흙으로 덮인 종이의 가장자리나 중심에 자신이 직접 찍은 선사 시대의 자료 사진을 덧대어, 사진이 이미지를 통해 암시하는 힘과 흙 자체의 물질적 힘을 함께 엮었다. 사진은 스튜어트가 선사 시대와 현재 사이의 거리를 표현하는 형식적 어휘력을 확장했다. 고대 석조 도구 형태의 가능한 조합에 대한 음각 연구나 격자 구조의 들꽃 사진 같은 일부 작품들은 흙과 종이의 사용을 최소화하거나 생략했다. 그러나 작가가 촉각과 기억의 다층 구조로 이루어진 자신의 세계로 관객을 끌어들이는 힘은 대부분 더듬고 갈고 비비는 과정에서 나온다. 스튜어트가 고대 유적지에 대해 '기억'하는, 또는 '꿈에서 본' 정보들은 역사책에 쓰인 정보의 내용을 확장한다.

로빈 래서, ‹널길 무덤 미술›, '잊힌 자들의 27A
유물' 연작 중, 1980년. 캘리포니아
라호야만(灣). 세피아톤 모래, 돌, 안료,
솔잎. 둥지 지름 30.5~91센티미터, 기둥
152.5센티미터. 래서는 아늑하고 일시적인
'고고학적 구조물'을 만들어 기록한다.
자연물로 만들고 새 둥지로 둘러싼 이
사적인 문화 기록들은 배수로, 지붕, 둥근
천장이나 자연 환경 속에 단 하루 동안 놓여
"과거와 미래를 결합"해 시간을 연결한다.
바위는 유일하게 "본래의 구조가 남아 있는
화석화된 흔적이다." 작가는 마야 문명과
미대륙 원주민의 종교적 장소들을 본뜬
이 작품들을 무덤이라고 본다. "이미지는
아이디어를 보존하는 역할을 한다."

마리 예이츠, ‹필드 워킹 문서 IX›, 1972년 27B
6월 18일. 다트무어 하포드 무어. 기록:
예이츠의 ‹필드 워킹(Field Workings)›
연작(1971~75년)은 영국 남부 선사
시대, 특히 다트무어 지역의 기념비를
이용해 거석과 자연환경을 전체로서
지각할 수 있도록 자극하는 사진과 텍스트
작품이다. 작가는 때로 날씨, 소리, 촉각에
의존한 비공개 퍼포먼스를 진행하기도
했다. 이 작품들은 "생태, 우주, 정신의
일관성을 구축하고, 대부분 무시되고 잊힌
우주의 근본 요소를 깨달으려는" 시도로
제작되었고, "경험의 사례"로 착상된 후,
전시와 책자를 통해 사진 텍스트 형식으로
관객들에게 전해졌다.

캐시 빌리언, ‹점토 문구/긴 그림자›, 1978~79년. 고온에서 구운 점토에 용암과 흙 표본을 넣은 설치. 넓이 11미터. 빌리언은 초기 작품에서 남서부 원주민 암각화의 탁본을 이용했다. (사진: 네이션 래빈)

27C

27D 질리언 재거, ‹근원과 결말› 세부, 1979년. 시멘트. 670×366cm. 재거는 영국 선사 시대 유적지에 박식하다. 시멘트 주물은 바위, 작가의 신체, 동물, 바위를 잘라 만든 중세의 무덤, 인물상과 그 밖의 고대의 돌과 관련된 형상을 모아 만든 집합체다. 바닥에 설치된 조각품은 "산과 계곡의 주제"로 만든 풍경이기도 하며, "자연의 부산물이 아닌 그 과정", 자연의 "기하학과 기"를 본뜬 것이다. 재거의 돌은 "신체의 부분을 융합하는 촉매제"다. 아프리카의 얼어붙은 화산의 강렬한 이미지에서 영감을 받은 작가는 고고학과 자연사적 지식을 적용해 물질이 떨어지고 붙는 방식, 그리고 모든 살아 있는 구조의 기저가 되는 패턴에 집중한다. "잉카의 벽, 버렌의 절벽, 주름 잡힌 이마, 코끼리의 피부. 다른 방식과 다른 크기로 작은 조각들이 모여 하나가 된다."

보뒤앙, ‹올네의 깨달음, 루아르아틀랑티크(44)› 1978년. 화강암. 보뒤앙은 브르타뉴 카르나크 근교에서 성장했으며, 그 지역에 편재한 거석문화에서 깊은 영향을 받았다.

27E

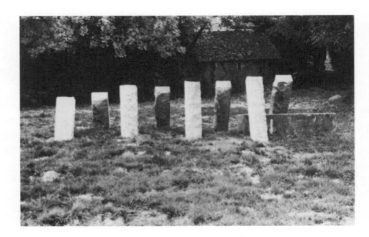

데이비드 하딩, ‹헨지›, 1972년. 27F
스코틀랜드 글렌로세스. 블록 콘크리트.
높이 274센티미터. 하딩은 영국제도에서
진행한 '마을 예술가' 프로그램의 첫 주자로,
실제로 글렌로세스에서 10년 넘게 살았다.
그의 헨지는 고대 환상 열석과 켈트족 장식
무늬를 연상시키지만, 작품에는 간디, 딜런,
비틀즈, 마틴 루터킹이 인용되어 있다.
바깥쪽에서는 현대의 추상으로, 안쪽에서는
종교적 상징으로 보인다.

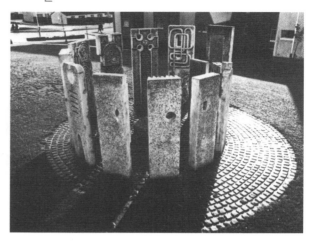

28A 비다 프리먼, ‹설치›, 1981년. 아트스페이스 갤러리, 로스앤젤레스. 흰색 PVC
파이프, 손으로 빚은 자기, 사기 그릇, 일광 형광등. 10.6×3.6×2.4m. 프리먼은
스코틀랜드의 환상 열석 복원 작업을 도왔던 고고학에 대한 경험으로 데스밸리와
캘리포니아 노스릿지 마을의 토지 이용도를 이용한 사진과 텍스트로 이루어진
작품을 제작했다. 여기서 전체가 하얗게 빛나는 전시 공간은 현대적 형식 속에서
선사 시대의 위풍당당한 기둥의 모습이 드러나게 한다. 프리먼은 한 편지에서
"오늘 내 손에 들 수 있는 선사 시대의 도자기 조각이 그렇게 아주 오래 전에
누군가 손으로 만들고 사용했다는 것을 생각하면 정말 짜릿하다. 잠깐이라도
당시의 삶이 어땠는지 알 방법이 있다면 얼마나 좋을까"라고 썼다.

기젤라 피셔, ‹마법의 원›, 1974년. 종이 위에 체로 거른 재와 흙, 자갈, 드로잉. 76.2×57cm. 이 작품은 '조세푸스의 원(Joseph's Cicle)'이라는 전설과 관련 있다. 컴퓨터 숫자들은 고대의 배열을 해석하기 위한 컴퓨터의 사용을 의미할 수 있으며, 재는 환상 열석에서 많이 행했던 불을 사용한 의례를 의미할 수 있다. 피셔는 종이에 제작한 섬세한 작품들과 돌, 갈대, 잔디, 고대의 석조 여신상 사진을 나열한 일시적 설치물에서 자연의 관계를 통해 나타나는 시각적 미묘함에 집중했다. 1971년에 제작한 ‹자연의 컴퍼스›는 해변의 구부러진 갈대가 바람에 따라 자연적으로 원을 그린 것에서 영감을 받았다. 피셔는 고대인이 컴퍼스를 발견한 계기가 아마 그것이 아닐까 한다며 되새겼다. (사진: 다니엘 E. 콰트)

28B

도나 바이어스, ‹꿈의 돌›, 1979년. 웨이브힐 조각 전시. 시멘트 주물. 12미터. 돌 84×48×8cm. 각각의 돌에는 작가가 꿈에서 본 상징적 형태들이 표시되어 있다. 작가는 이 작품을 일종의 사적인 고고학으로 여겼고, 관객은 잃어버린 문명의 증거를 발견하듯 이미지의 퍼즐을 맞춰가야 했다. 이는 개인적이고 집단적인 무의식의 은유다.

28C

베벌리 뷰캐넌, ‹폐허와 의례›, 1979년. 조지아 메이컨 예술과학박물관. 콘크리트에 착색. 50.8×60×140cm. 사진은 세 부분으로 구성된 작품의 첫 번째 공개적인 부분으로, 발굴된 무덤이나 거인의 유물함을 연상시킨다. 두 번째 부분은 보다 비공개적인 것으로, 근처 숲에 숨겨놓아 특별히 찾아나서는 관객만이 발견할 수 있다. 세 번째는 더 작고 완전히 개별적인 것으로, 작가가 강에 묻어버렸다. 뷰캐넌의 최근 야외 설치 작품 ‹늪 폐허›는 조지아주에 있는 습지 안에 숨어 있다. 손대지 않은 바위로 이루어진 이 작품은 마치 오랜 세월 폐허로 남아 있는 고대 기념비의 잔재처럼 보인다. 그녀의 모든 작품은 의식 레벨의 고고학으로 이해할 수 있다.

28D

위의 예시들은 유사한 재료로 작업하는 많은 수의 예술가들 중 소수를 소개한 것일 뿐이다(오늘날 돌과 바위를 주제로 삼는 예술가들은 많으나, 대부분은 선사 시대의 문화에 크게 관련되어 있지는 않다). 이들이 여러 가지 정보의 '오버레이'를 다루는 방법은 매우 다양하지만, 공통점은 예술을 시각적 정보가 아니라 장식으로 정의하는 것이 잘못된 것임을 증명하려는 학제간의 폭넓은 연구에 있다. 그리고 관객이 자연과 과거를 좀 더 친밀하게 경험할 수 있도록 만들고자 하는 열망 또한 이들의 공통점이다. 거석인들이 집단적으로 물었던 지구, 우주, 죽음, 재생에 대한 심오한 질문의 명료성에 감탄한다고 해서 '정신 나간 원시주의자'가 되는 것은 아니다. 인간은 지금도 같은 질문들에 사로잡혀 있다. 거석인들은 그것도 상대적으로 안정된 사회구조 안에서 그렇게 했다. 영양 부족, 인간 제물과 그 밖에 예상할 수 있는 정도의 폭력은 존재했겠지만, 영국의 청동기 시대에 뚜렷한 전쟁의 증거는 거의 없다. 일부 거석 유적지는 천 년이 넘는 시간 동안 끊임없이 사용되고, 향상되고, 또 재사용된 것으로 보인다. 이는 계획적 진부화(planned obsolescence)에 대한 조병(躁病)에 걸린, 위태로울 정도로 불만투성이인 우리 사회에 심미적인 것 이상의 훌륭한 사회적 모델을 제공한다. 돌은 여전히 영원의 상징으로 우리의 문화적 괴리의 한가운데서 옛것 위로 새로운 의미를 더하며, 유적지는 이러한 예술가들의 해석으로 새로운 기능을 얻게 된다.

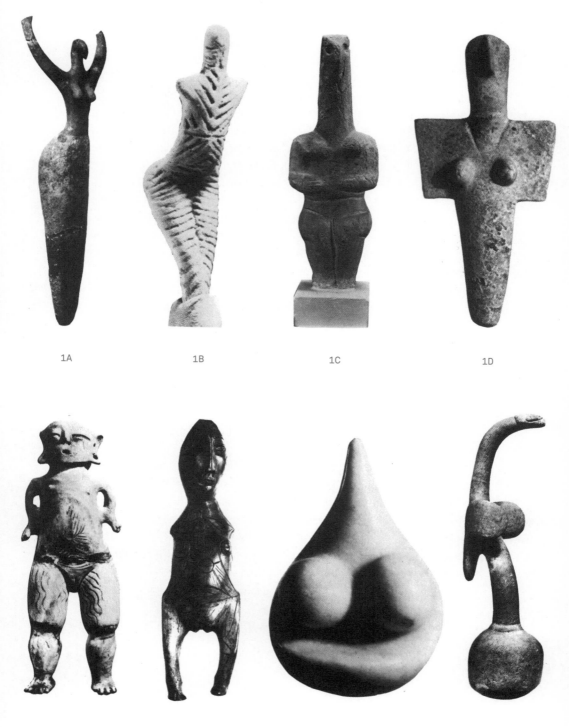

1A 1B 1C 1D

1E 1F 1G 1H

1A 엘 마마리야의 새 머리를 한 이집트 여성, 기원전 4000년. 채문토기. (브루클린 박물관 소장)

1B 새 머리를 한, 물결무늬가 새겨진 루마니아 쿠쿠테니의 여신, 기원전 4000년. (남 부쿠레슈티)

1C 신석기 시대 엘레우시스의 작은 조각상, 기원전 2200~2000년. (사진: N. 스토브나파스)

1D 사르디니아의 선사 시대 '대모신' 상, 석회암. (칼리아리 박물관 소장)

태초에 이시스가 있었다. 고대 중의 고대, 그녀는 만물의 여신이었다. 그녀는 위대한 여인, 이집트 두 땅의 주인, 쉼터의 주인, 천국의 주인, 생명의 집의 주인, 신의 말씀의 주인이었다. 그녀는 유일했다. 그녀의 모든 위대하고 훌륭한 작품 중에서도 그녀는 현명한 마법사였고 다른 어떤 신보다도 더 뛰어났다.
— 이집트 테베, 기원전 14세기

당신은 나에게 땅에 쟁기질을 하라고 한다. 칼을 들어 내 어머니의 가슴을 찢을까? 그러면 내가 죽을 때 쉴 수 있도록 가슴을 내주지 않을 것이다. 당신은 나에게 땅을 파 돌을 찾으라고 한다. 그녀의 피부 아래를 파 들어가 뼈를 찾아야 할까? 그러면 내가 죽을 때 다시 태어나기 위해 그녀의 몸에 들어갈 수 없다. 당신은 나에게 풀을 잘라 건초를 만들어 팔아서 백인처럼 부자가 되라고 한다. 하지만 내가 어찌 감히 내 어머니의 머리카락을 자를까?
— 스모할라, 네즈퍼스족 꿈 예언자, 1850년경

그는 여성이 자연과 이야기를 나눈다고 말한다. 그녀가 땅 밑의 목소리를 들을 수 있다고. 바람이 그녀의 귀 안으로 불어 들어오고 나무가 그녀에게 속삭인다고 말한다. 하지만 그에게 있어서 이 대화는 끝났다. 그는 이 세상의 일부가 아니라고, 이 세상에 이방인으로 태어났다고 말한다. 그는 여성과 자연에서 스스로를 분리해놓는다.
— 수전 그리핀, 1978년

In the beginning there was Isis: Oldest of the Old, She was the Goddess from whom all Becoming Arose. She was the Great Lady, Mistress of the two Lands of Egypt, Mistress of Shelter, Mistress of Heaven, Mistress of the House of Life, Mistress of the word of God. She was the Unique. In all Her great and wonderful works She was a wiser magician and more excellent than any other God.
– Thebes, Egypt, fourteenth century B.C.

You ask me to plow the ground. Shall I take a knife and tear my mother's breast? Then when I die she will not take me to her bosom to rest. You ask me to dig for stone. Shall I dig under her skin for her bones? Then when I die I cannot enter her body to be born again. You ask me to cut grass and make hay and sell it and be rich like white men. But how dare I cut off my mother's hair?
– Smohalla, Nez Percé dreamer, c. 1850

He says that woman speaks with nature. That she hears voices from under the earth. That wind blows in her ears and trees whisper to her. But for him this dialogue is over. He says he is not part of this world, that he was set on this world as a stranger. He sets himself apart from woman and nature.
– Susan Griffin, 1978

1E 여성. 진흙으로 만든 형상에 조각, 장식용 색소의 잔해. 46cm. (마닐 콜렉션, 베네수엘라 프리히스패닉 예술, 유지니오 멘도자 재단)

1F 옛 베링해 문화의 옥빅 상(Okvick 像), 기원전 3000년경. 상아. (사진: 알래스카 대학 박물관 제공)

1G 루이즈 부르주아, ‹팜므 피우›, 1970년경. 분홍 대리석. 높이 11.5센티미터. (개인 소장, 뉴욕)

1H 새 모양의 돌 절굿공이, 북동 파푸아, 뉴기니. (대영박물관 소장)

예술 그 자체는 분명 자연으로서 시작되었을 것이다. 자연의 모방이나 형식화된 재현이 아니라 단순히 인간과 자연계의 관계에 대한 지각으로 말이다. 그 어느 때보다도 일시적이거나 중립적인 상태에 있는 오늘날까지도 시각예술은 물질에 그 기반을 두고 있다. 물질의 변형, 물질을 통한 의사소통, 생명의 본질이라는 제1질료와의 원시적 연관성은 모든 예술가들이 갖는 정당한 영역이다. 이에 더해 전통적이고 양면적인 여성과 자연의 연관성에서 여성 예술가는 이중의 유대감을 지닌다.

그러나 우리가 역사적으로 알고 있는 자연에 관한 대부분의 예술작품은 남성이 만든 것이다. 호스트 잰슨의 표준 교과서 『미술사(History of Art)』에는 단 한 명의 여성도 포함되어 있지 않았다. 페미니스트 미술가들이 전통 미술사를 곧이곧대로 받아들일 수 없는 이유 중 하나는 미술사에 여성이 존재하지 않는다는 사실과, 사회에서 여성으로서 인정받고자 하는 정서적 요구가 더해진 것이다. 많은 이들이 여성의 경험에 대한 본보기를 찾던 중 (남성 중심의 학계에 의해 개척되었으나 정복당하지는 않은) 선사 시대로 시선을 돌렸다. 이와 동시에 여성 미술가들은 스스로를 전체 역사에 다시 편입시키고 있다.

1960년대 후반 새로운 페미니즘의 등장과 더불어 우리만의 역사와 신화를 향한 여성의 갈망은 선사 시대 모계 사회에 대한 수정주의 견해에서 그 출구를 찾았다. 지배적인 문헌에서는 여성에 대한 정보가 피상적이거나 전혀 부재했으나 우리는 한때 아마도 〈빌렌도르프의 비너스〉가 탄생한 시기로 알려진 기원전 25000년 이전에 여성이 모든 것의 근원인 전능한 여신이었다는 것을 알게 되었다. 멀린 스톤의 책 『신이 여성이었을 때(When God Was a Woman)』는 태양의 여신, 하늘의 여왕, 선지자 여신, 언어와 글쓰기를 발견하고 후원했던 것으로 여겨지는 여신들, 지성과 지식의 여신들에 대해 조명한다. 이 영웅적 인물들은 우리 대부분이 자비로운 부계 사회 내에서 읽고 자란 책에 나오는 본래의 모신(母神)에서 좌천된 여신들, 즉 달의 여신, 가정을 지키는 여신, 다산 숭배와 같은 중요성이 떨어지는 문화 옆에 자리 잡기 시작했다. 전적으로 모계 중심이었던 체제가 있었다는 증거는 없다. 그러나 모계 중심의 종교가 세상 곳곳에 존재했고 고대 문화의 대부분을 지배했다는 사실에는 의심의 여지가 없는 듯하다. 모계 사회의 흔적은 오늘날의 원시 부족 사회 중 처가에 거주하며 모계를 따르는 풍습에 남아 있다. 아무리 갈피를 못 잡는 여

성 혐오적인 선사 시대 학계조차도 이 주제에 관한 한 현대미술에 기여하는 바가 있다.[1]

대지는 예부터 지금까지 종종 여성의 몸이라고 여겨왔고 여전히 그렇다. 한편으로 이것은 도시 사회에서도 그 자취를 찾을 수 있는 여성의 힘의 정신사(精神史)를 제공해왔다. 그와 동시에 이는 '문화적' '급진적' '사회주의적' 페미니스트 사이에서 여성의 정형화, 복종, 생물학적 운명에 관한 많은 논쟁의 근원이기도 하다. 남성 지배 사회에서 여성은 자연과, 남성은 문화와 동일시하는 것이 여성을 하등한 존재로 격하하는 데 일조한다는 것은 분명하다. 많은 이론가들이 문화의 정수는 자연을 정복하거나 자연으로부터 독립하는 정도에 따라 감지된다고 지적해왔다. 지나 블루멘펠드는 이렇게 썼다.

> 외부 자연의 정복을 감행하기 위해 남성은 내부의 자연을 정복해야 했고, 여성을 자신 안에서 두려워하고 경멸하는 모든 성격의 보고로 만들었다. 이 변화는 인류, 남성과 여성은 물론이고 자연계의 나머지 모든 것까지도 생산 수단으로 만들어버리는 것과 같았다. 오늘날 우리는 이러한 긴 내·외부적 예속 과정의 끝에 서 있다. (…) 남성과 외부 자연 사이의, 그리고 인류와 그 자신의 내부 자연(여성과 남성의 대립을 포함해) 사이의 적대적 불화는 날조된 것이며 함께 극복해야만 하는 것이다.[2]

여성은 대지의 굴곡, 즉 최초의 정원이었고 최초의 성전이었던 언덕과 신성한 산을 우리 자신의 몸과 동일시할 수 있고, 또 그렇게 하고 있다. 우리의 생리 주기는 달에 의해 결정되고, 따라서 땅의 자기 에너지와 바다의 조수에 연관되어 있다. 우리의 성기는 동굴, 틈이 난 바위, 강 바닥을 연상시키며, 이는 문화적으로 지모신(地母神)이 주는 자양분과 두려움, 모성과 성적인 것, 재생과 죽음의 두 측면을 연결하는 아늑하고도 무서운 심연이다.

많은 이들에게 페미니즘은 여성이라는 것에 대해 유감스럽게도 낯선 자부심과 기쁨을 발견하는 것이었다. 내가 여성에 대한 묘사가 끊임없이 등장하는 선사 시대에 매력을 느끼기 시작한 것은 여성 미술, 그리고 그것이 남성의 것과 다르다는 것을 개인적으로 경험하면서부터였다. 1970년 초반에 나는 거의 수천 명의 여성 미술가들의 작품을 보았다. 1971년, 비록 그것이 '타고난' 것인지 사회적 학습의 결과인지에 대해서는 여전히 많은 논란이 있다 하더라도 독특한 여성적 표현이 있다는 사실을 나는 더는 그 전처럼 부정할 수 없었다.[3]

고인돌, 브르타뉴 케르마리오. 2A
기원전 2500년 이전으로 추정.
(사진: 루시 리파드)

아일랜드 보인 굴곡부 다우스, 2B
기원전 2500년경 세워진 것으로
노스, 뉴그레인지와 더불어 석기
시대 거대한 세 무덤 중 하나.
(사진: 나이젤 롤프, «서쪽의
서쪽» 전시)

1. *Heresies*, issue 5 (1978)
"The Great Goddess,"
Chrysalis no. 2 (1977)
[옮긴이주 — 『헤레시스
(Heresies)』와 『크리설리스
(Chrysalis)』는 각각 1970년대
뉴욕과 로스앤젤레스에서
발행되고 리파드가 기고했던
페미니스트 잡지로, 리파드는
『헤레시스』의 창립 멤버이기도
했다].

2. Gina Blumenfeld, *Liberation*
(February 1975), p.14.

3. Lucy R. Lippard, *From the
Centre* (New York: E.P. Dutton,
1976) 참고.

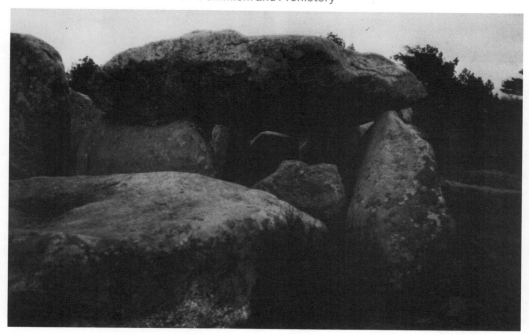

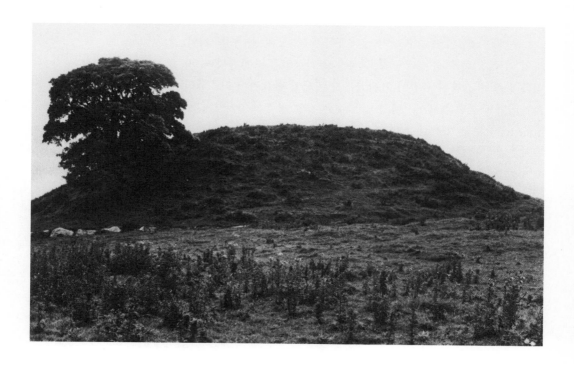

3 미셸 오카 도너, ‹하강하는
토르소›. 점토. 40.6~7.6센티미터.
(엘리자베스 M. 뱅크 소장, 사진:
더크 바커)

어느 쪽이든 여성의 사회적·생물학적·정치적 경험은 남성과 다르
다. 예술은 이러한 경험에서 탄생하는 것이고, 진정성을 위해 이러한
경험에 충실해야 하기 때문이다. 그러한 이유로 한 여성의 예술에 대
한 사실을 부정하는 것은 역사에 대한 우리의 새로운 접근을 통해 여
성들이 깨달은 바를 무효화하고 위조하는 것이다. 즉 여성 문화의 역
할 중 하나는 언제나 예술과 삶, 사고와 감각, 자연과 문화를 통합하
는 것이었다는 점 말이다.

　　우리는 남성의 자연 지배가 생태학적 재해, 공해, 물 부족, 기아,
과잉 인구, 민족주의, 군국주의, 탐욕으로 이끌었음을 자각하며, 자
연과 문화가 갈라진 지점이 어디였는지 이해할 필요가 있다.[4] 셰리
오트너의 중요한 에세이, 「여성 대 남성은 자연 대 문화인가?(Is Fe-
male to Male as Nature Is to Culture?)」(1972년)는 남성과 여성의
생물학적·정신적 차이는 "문화적으로 정해진 가치 체계의 틀 안에
서 우등, 열등을 강조한 것일 뿐"이라는 것을 인정한다.[5] 하지만 오트
너조차 문화를 자연의 변형이자 자연을 초월한 것으로 정의하고, 자
연과 문화의 종합자, 중개자, 또는 단순히 이 둘을 합성하는 자로서
의 여성의 역할은 고유한 권리로 평가받기보다는 '초월되도록' 운명
지어진 것이라는, 남성이 만들어놓은 관습적인 길을 따른다.

　　나는 오트너와 그 외 '원시주의'를 어떤 식으로든 사용하는 것이
시대에 역행한다고 주장하며 해로운 고정관념을 조장한다는 이유
로 여성과 자연 사이의 모든 연관을 부정하는 페미니스트들의 의견
에 반대한다. 많은 여성 미술가들에게 자연의 이미지 및 순환의 물리
적 유대가 중요한 반면, 여성 미술과 여성의 생물학적·사회적 경험,
그리고 여성 미술과 고대 모계 사회의 전통 사이에 넌지시 어떤 연결
이라도 짓는 것을 염려하거나 심지어 화를 내는 이들도 있다. 그러나
페미니즘이란 이러한 생각에 대한 부정적 영향을 바꾸려는 것이고,

4. *Heresies*, issue 13 on
"Feminism and Ecology";
Joan L. Griscom, "On Healing
the Nature/ History Split in
Feminist Thought," pp.4-9;
Ynestra King, "Feminism
and the Revolt of Nature,"
pp.12-16; Ruby Rohrlich
and June Nash, "Patriarchal
Puzzle: State Formation
in Mesopotamia and
Mesoamerica," pp.60-65.

5. Sharry B. Ortner, "Is
Female to Male as Nature Is to
Culture?" *Femimist Studies* vol.
1, no.2 (1972), p.25.

모든 사람에 대한 사회적 책임을 다하는 틀 안에서 우리의 삶과 생산물과 공공의 이미지를 통제하려는 노력이다.

혁명이란 무엇보다도 개인의 삶에서 어떤 것들은 변화시키고, 또 어떤 것들은 지키기 위해 개개의 정치적 선택을 보유하는 것을 의미한다. 여성이 사회적으로 종속되어온 것은 대체로 변화시킬 수 없는 우리의 신체적 특징에 기인한 까닭에, 그러한 특징들을 문화적으로 수용하거나 보유하는 것은 퇴보라고 믿는 페미니스트들도 있다. 나를 포함해 또 다른 이들은 변화의 과정에서, 특히 실현 불가능하고 과대평가된 (그리고 달갑지 않은) 양성적 존재를 선호해 독특한 여성적 자질을 모두 폐기해야 한다고 여기는 사람은 없다고 본다.

여성을 정치적으로 대지와 동일시하는 것을 양식적 '원시주의'와 연결시키는 것은 제3세계 '저개발'국의 권리를 박탈당한 사람들의 문제와도 유사하게 관련된다('저개발'이나 '미개한' 것은 자연에

4 아나 멘디에타, ‹이티바 카후바(고대 여인의 피)›, 1981년. 현장 바위에 조각, 쿠바 하루코. 실물 크기. (사진: 아나 멘디에타)

5 루이즈 부르주아, ‹연약한 여신›, 1970년경. 자경성 점토. 26×13×13cm. (사진: 데이비드 셔르)

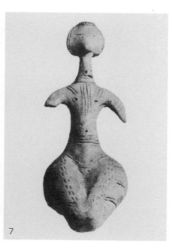

6 진 파브, ‹혁명가›, 1979년. 나무와 뿌리. 16×10×4cm.

7 누비아의 구운 점토로 만든 문신이 있는 여성상. 기원전 1900~1550년경. (카이로 이집트 박물관 소장)

가깝게 남아 있다는 것을 의미한다). 우리는 여성과 억압받는 이들 사이의 이러한 공감에 대한 역사적 이유들까지 인정할 필요는 없으나, 이것에 대해 생각하는 것을 왜 자주 단념하게 되는지, '천성과 교육'의 신드롬을 가부장제와 일부 페미니스트들이 왜 배척하는 것인지에 대해서는 질문해봐야 한다.

　예술가는 여성과 자연 사이에 깊이 새겨진 연결 고리가 인지되는 문맥을 바꿈으로써 지배 문화의 여성에 대한 관점을 바꾸는 데 일조할 수 있다. 선사 시대 모계 사회의 종교에 대한 연구는 동시대 미술가들의 작품에 나타나는 상징이 전반적인 사회의 틀과 중대한 관련을 맺는 데 일조할 수 있다. 여성과 자연을 동일시하는 것의 장단점 및 근원에 대한 논쟁이 이 책에서 중요한 부분인 이유는 선사 시대의 신화와 이미지가 동시대 여성 미술에 깊은 영향을 미쳤기 때문이며, 또 부분적으로는 최근의 페미니즘 운동이 수렴되고 있고 아방가르드 예술가 사이에서 '원시주의'에 대한 관심이 증폭했기 때문이다. 이들의 조합은 우연이 아니다. 이것은 여성뿐 아니라 남성의 목소리로 우리가 사는 사회의 사회미학적 구조와 가치의 재평가가 근본적으로 필요하다는 증언이다.[6]

6. 전통적으로 여성에게 주어진 가치를 존중하면서, 이러한 강한 충동에 앞장선 책으로는 Paul Shepard의 *Man in the landscape*, 그리고 거의 페미니스트에게 아첨하는 듯한 Philip Slater의 *Earthwalk*가 있다. 로버트 스미손 역시 '정신-생태학(psycho-ecology)'에 관심이 있었다.

동시대 미술가들이 자연의 과정에 새로이 관심을 보이는 원인의 일부로 만연한 불안감을 들 수 있다. 우리의 문명은 우리와 대지 사이에 시멘트를 바르고, 우리와 하늘 사이에 공해를 넣고, 우리와 계절 사이에 기술을 집어넣었다. 전원적 모계 사회에서 유지되던 자연 현상과 우리의 관계는 끊어지고, 도시화된 세상에서 이를 부활시키기란 점점 더 어려워지는 듯하다. 로버트 그레이브스는 근본적으로 농경과 관계된 모자(母子)신화[대모신이 해(年)왕을 낳고, 관계를 맺고, 그리고는 흥하다가 이우는 해왕을 살해하는 이야기]가 "자연적인 해(年)와 끝없이 거듭되는 동식물 여왕국의 순환과 너무도 깊게 연관되어 있어, 계절의 변화를 가스와 전기 요금의 변동이나 속옷 무게의 변화로 감지하는 완고한 도회지 사람은 이해하지 못한다"고 말한다. 그러나 그레이브스는 '모계 쪽'에서 이러한 유대의 끈을 고치고자 하는 문화적 자극이 시작될 가능성은 감안하지 않았다. 그의 『하얀 여신(White Goddess)』은 전형적으로 여성 숭배와 여성 혐오가 함께 섞인 책이다. "여성은 시인이 아니다, 그녀는 뮤즈가 아니면 아무것도 아니다."[7] 우리가 알고 있는 자연을 주제로 한 대부분의 미술이 남성 미술가들의 작품일 뿐만 아니라, 창의성에 대한 이론화도

7. Robert Graves, *The White Goddess* (New York: Farrar, Straus & Giroux, 1948), pp. 446-47, 481.

그와 유사하게 편파적이다. 예를 들어, 오토 랑크의 "창작열은 (…) 유기적 조건에서 독립을 갈구하는 점에서 긍정적으로 반성적(anti-sexual) 부분이 있다"[8]는 표현은 남성의 창작열에 대한 이야기이며, 많은 여성 예술의 원천은 무시하고 있다.

　　서구에서 자연과 문화 사이의 심연은 역사적으로 미술이 부재했던 유대교와 미술이 성했던 기독교에서 공식화된 듯하다. 이들은 극도로 반자연적인 편견으로 인정사정 없이 물질에서 영혼을, 신체에서 정신을 절단하며 '토속 신앙' 문화를 대체하거나, 아니면 용케 그것을 흡수하고 위장시켰다[페이건(pagan)(옮긴이주―토속 신앙 또는 이교도라는 의미로 쓰임)은 지방이나 마을을 뜻하는 라틴어 파구스(pagus)에서 온 말로 전원과 농업에 관련된 의미였다]. 그 결과 자연과 문화의 의미가 왜곡된 탓에 여성 미술가들이 강한 여성의 이미지를 복원하려는 노력은 복잡한 일이 되고 말았다. 머리 없고 표정 없는 누드상, 꽃 장식을 한 뮤즈, 팜므 파탈, '미술사'에 나오는 우둔한 여성의 이미지를 활동적인 인물로 바꾸는 것이나 낡은 이미지를 좀 더 긍정적 내용으로 물들인다는 것은 쉬운 일이 아니며 여전히 초기 단계일 뿐이다. 많은 여성 작가들이 자신의 문화적 창의성과 자연적 창의성을 연관 지으며 자신의 예술과 신체를 명백히 연결시킨다 하더라도, 아이를 낳을 수 있는 생물학적 능력이 여성의 창의성을 뒷받침한다는 것은 난센스다. 타니아 무로의 말처럼, "창조하는 여성은 창조가 무엇인지 안다. 나는 내 딸을 낳은 후 그림을 시작했다. 모성적 감성이 창조의 방해물이라고 하는 남성의 주장은 전혀 그 반대인 듯하다. 오히려 남성의 성에 대한 집착, 어느 날 자신이 실제 발기불능이 될 수 있다는 그 근본적 두려움이 예술의 의미에 대한 전적인 왜곡을 낳았다."[9]

　　무로의 생각은 게자 로하임과 같은 학자들 때문에 나왔는데, 그는 남성은 시를 지을 때 임신한 여성처럼 느끼고 여성은 임신했을 때 자신의 예술을 잊어버린다고 말한 바 있다.[10] 비슷하지만 이보다 더 사악한 경우는 미술가 스타니슬라오 파쿠스의 선언으로, "여성은 창의성을 파기한다. 그녀는 남성 예술가가 넋을 잃었다가 지적인 노력으로 인해 다시 탈출하게 되는 이중적 애증의 대상이다."[11]

　　여성 문화가 미술에 재통합된 또 하나의 방식은 실용적 요소가 무의식적으로 흡수된 경우다. 페미니스트들은 여성의 전통적 이미지와 기술을 복원해 르네상스의 '고급'문화와 결별한 '공예적'이거나 '장식적'이고 '덜 중요한' 예술을 다시 주류로 자리매김하는 데 큰 역할을 했다. 그러나 고급문화와 저급문화의 이러한 화해는 부분적일

8. Otto Rank, *Art and Artist* (New York: Agathon Press, 1968), p. xxiii.

9. Tania Mouraud는 Lucy R. Lippard, *From the Centre*, p. 134에서 인용했다.

10. Géza Róheim, *The Origin and Function of Culture* (Garden City, N.Y.: Doubleday, 1971), p. 106.

11. Stanislao Pacus는 Lea Vergine, *Il Corpo Come Linguaggio* (Milan: Giampaolo Prearo, 1974)에서 인용했다.

뿐이다. 나바호족 깔개는 기하학을 사용한 유명한 남성 화가들에게 영향을 미친 것으로 알려져 있지만 여성 예술이라고 불린 적이 없다. '저급'이나 '유용한' 예술은 고급문화에 전용될 때 '무용한' 것으로 탈바꿈된다. 이것은 예술과 삶, 만든 이와 만든 것 사이를 소외시킨 주요한 역사적 원인이다. 공예는 여전히 업신여기는 의미에서 (아마도 건축, 의학, '축산업'과 더불어 공예를 발명했을) 여성과 연관된다. 순수주의자들의 폄하에도 일부 여성 미술가들은 (신성하고 동시에 세속적인) 생활필수품과 연결되는 것을 마다하지 않고, 홀로 또는 협업을 통해 지속적으로 작품을 만들어왔다. 또 다른 이들은 모멸적인 여성적 상투형의 일부라며 '유용한' 미술이라는 생각 자체를 계속해서 부정한다.

그렇지만 오랫동안 억압되었던 이미지의 화산층이 선사 시대와 자연을 주제로 하는 여성 미술에서 나타나고 있고, 그중 상당수는 내화된 고통을 다루며 극도로 낯설다는 점에서 불안과 분노, 성적이고 고통에 차 있는 모습을 한다. 그러나 그 목표는 나르시시즘이나 마조히즘이 아니라(누군가에게는 그럴 수 있겠지만) 변화다. 이 이미지들은 금기를 떨쳐버리게 했고, 액막이와 치유 과정의 일환이 되었다. 실제로 고대의 치유사들은 몸, 자연, 천체의 리듬 사이의 상관관계를 발견했다. '더 고상하고' '객관적인' 문화는 순수하게 '주관적인' 요소들(또는 자연 순환과의 개인적 관계)이 전반적인 통제에 지배될 때에나 발달했다. 랑크와 몇몇 학자들은 종교예술이 배 또는 자궁의 위치에서 최종적인 머리로 "진전했다"고 말한다[제우스의 경우처럼 배에 있던 고대의 보다 여성적인 기능을 머리로 흡수한 것이다(옮긴이주 ― 제우스의 신화 중, 아들이 왕권을 차지하리라는 예언을 두려워한 제우스가 임신한 아내 메티스를 자신의 뱃속에 집어넣은 후, 그 안에서 성장한 아테네가 제우스의 머리에서 튀어나온 이야기를 빗댄 것이다)].

이러한 관점에서 동시대 미술은 보는 입장에 따라 거슬러 올라가거나 퇴보한다고 할 수도 있겠다. 잭 버넘이 그의 에세이 「샤먼으로서의 예술가(The Artist as Shaman)」에서 밝히고 있듯이 "예술은 그 마지막 단계에서 인간 발달의 유아 단계로 구조적으로 회귀하며" 오브제를 만들고 우리의 몸과 개인적 경험으로 되돌아감으로써 승화를 앞당기는 것이다. 그는 "자신의 성격을 가장 적나라하게 드러내는 바로 그러한 예술가들이 사회를 이해하는 데 가장 큰 공헌을 할 것"이라고 선언한다. 샤먼 예술가는 "사람들을 대체품에서 멀리하게 하고, 삶과 생산성으로 충만한 고대의 기억으로 끌어오는" 잠재력을

12. Jack Burnham, *Great Western Salt Works* (New York: George Braziller, 1974), p. 140.

가지고 있다.[12] 그렇다면 동시대 미술의 관객은 작품을 충분히 이해하기 위해 고고학자처럼 작품을 만든 이에 대해 남아 있는 정보와 자신의 경험을 수집하고 분석해야 한다.

멕시코 화가 프리다 칼로(1910~1954)의 회화는 드물게 개인적 신체 감각과 광범위한 우주적 관점을 함께 결합시킨다. 원주민과 유럽인의 피가 섞였던 칼로는 "옥타비오 파스가 '일종의 고아 신세'라고 불렀던 멕시코식 고독에 흠뻑 빠져 있었다."[13] 칼로의 작품은 고통스럽고 힘차며 직설적이다. (앵글로 색슨 문화에서는) 당혹스러울 정도로 감정적이고 본능적인 작품에서 의인화된 지모신과 연결되고 싶어하는 열망, 아마도 여러 번의 낙태와 이로 인해 병약해졌을 자신의 고통에서 비롯된 해방과 죽음을 바라는 마음이 스며 나온다.

그녀의 회화 〈뿌리(Roots)〉(1943년)는 자화상이다. 소작농 드레스를 입은 작가가 메마른 바위로 뒤덮인 평야에 누워 있다. 그녀의 가슴에 뚫린 구멍에서 줄기 달린 덩굴 같은 식물이 나온다. 붉은색의 가는 모세혈관 망이 나뭇잎에서 다시 땅으로 피를 흘리고, 그녀를 땅에 묶으며 퍼져나간다. 〈생의 꽃(La For de Vida)〉(1944년)에서는 번개, 태양, 꼬투리, 불타는 듯한 잎이 신체와 식물, 여성과 우주를 단단히 뒤섞는다. 아이가 없던 칼로는 신화적 모성이라 부를 수 있는 장면을 반복해서 표현했다. 1949년에 그린 〈디에고의 자화상(Portrait of Diego)〉(그녀의 남편인 화가 리베라)에는 반은 흑인, 반은 백인인 거대한 여신이 칼로를 안은 검은 피부의 우상을 무릎에 안고 있고, 다시 칼로는 어린 디에고를 안고 있다. 이 동심원에서 동물, 식물, 뿌리가 자라난다.

이러한 주제에 관해 칼로가 그린 가장 탁월한 작품은 〈유모와 나〉(1937년)다. 원주민의 돌 가면을 쓴 침착하고 강한 인상을 가진 알몸의 원주민 여성이 아이의 몸에 어른 얼굴을 한 칼로에게 젖을 먹이고 있다. 가슴은 투명하며, 젖이 나오는 줄기는 젖꼭지에서 퍼져나가 가늘고 하얀 꽃이 된다. 칼로의 전기 작가 헤이든 헤레라는 "이러한 가면은 신을 달래기 위한 희생물로, 여성, 어린아이, 포로를 바쳤던 [고대 멕시코의] 의례와 관련된다. (…) 태양이 생명을 제공할 힘을 유지하기 위해 인간의 피를 마셔야 한다는 믿음에서 비롯되었다."[14] [모계 사회에 부계 사회의 가치가 오버레이되는 완벽한 예가 아즈텍 여신 코앗리쿠에(Coatlicue)다. 크레타섬의 뱀 여신처럼 뱀으로 둘러싸인 치마를 입고 있는 본래 자애로운 이 여신은 훗날 피에 굶

13. Hayden Herrera, "Frida Kahlo," *Artforum* (May 1976), p. 39; Herrera, *Frida, A Biography of Frida Kahlo* (New York: Harper&Row, 1983) 참고.

14. Ibid., p. 44.

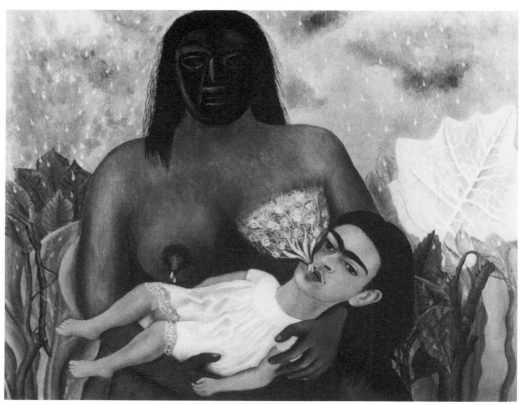

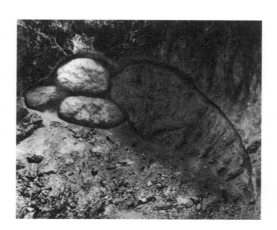

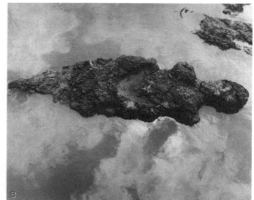

8 프리다 칼로, 〈유모와 나〉, 1937년.
판금 위 유화. 30×35cm.
(멕시코시 돌로레스 올메도 소장)

주린 군국주의로 인해 무시무시한 전쟁의 여신으로 탈바꿈된다.[15]

아나 멘디에타의 초기작 역시 뼈, 꽃, 신체인 대지의 이미지와 함께 피, 폭력, 다산성에 대한 유사한 집착을 보인다('토속 신앙'과 가톨릭 신앙이 섞인 라틴아메리카식 특징). 열세 살의 나이에 쿠바에서 미국으로 보내져 아이오와의 고아원에서 불행하게 자란 멘디에타는 자신의 추방에 대한 주술로도 볼 수 있을 작품을 만들기 시작했다. 그녀는 70년대 초부터 다양한 자연적 재료와 환경 안에 〈실루엣(Silueta)〉 연작을 잘라내거나 그려 넣기 시작했다. 이미지는 도식화한 작가의 전신상이며, 때로는 팔을 올린 형태의 주술적 제스처를 하고 있다. 그녀는 이러한 형태에 따라 땅을 파내고 불을 질러 비옥한 재가 가득한 검은 인물 형태의 구멍을 남긴다. 그리고 이 실루엣을 따라 꽃을 놓은 후, 마치 다른 세상으로 가는 여행처럼 뗏목에 실어 강을 따라 떠내려 보낸다. 자신의 실루엣을 따라 성전처럼 초를 놓고, 밤하늘을 배경으로 불꽃놀이를 만들기도 했다. 화약을 이용한 〈실루엣〉에서는 화산이 되었고, 협곡과 동굴의 입구를 자신의 신체와 비슷하게 변형시켰으며, 원주민 사원의 돌바닥에 자신의 몸을 그려 넣기도 했다. 잔디 아래에서는 고동치는 잔디 더미가 되고, 또 다른 사진에서는 '해골에 삶을' 에로틱하게 '불어넣고', 뼈의 구조를 따라 자신의 알몸에 페인트 칠을 해 문자 그대로 바니타스(vanitas)(옮긴이주 ― 인생무상을 의미하는 라틴어. 흔히 해골이 소재로 등장하는 16세기 유럽의 상징적인 정물화를 일컫는다)로 만들기도 했다. 칼로의 〈뿌리〉와 〈유모와 나〉를 연상시키는 한 작품에서는 자신의 알몸에서 자라나는 무수하게 작은 하얀 꽃들로 뒤덮인 모습을 고대 멕시코의 돌무덤에서 촬영했다.

9A 아나 멘디에타, 〈암석 조각〉,
1981년. 쿠바 하루코. 바위에 조각.
실물 크기. (사진: 아나 멘디에타)

9B 아나 멘디에타, 〈이슬라〉, 1981년.
아이오와 샤론 센터. 올드맨스 크릭. 먼지, 점토, 풀. 실물 크기.
(사진: 아나 멘디에타)

멘디에타의 작품은 몸과 대지를 동일시하는 일반적인 표현을 사용할 뿐 아니라 쿠바, 라틴계라는 자신의 집착에 묶여 있다. 부활이라는 그녀의 주제는 신화적/개인적, 그리고 역사적/정치적이라는 이중의 의미에서다. 자신의 신체를 사용한 시적인 표현은 혁명적 은유와 함께한다. 멘디에타는 1981년 여름, 여러 번의 방문 후 고향에 돌아와 작품을 제작한다. 그녀는 하루코에 있는 석회암 동굴, 쿠바 반란군의 피신처가 되었던 산악 지대에 자신의 〈실루엣〉을 깊이 새겨 넣는다. 수호와 관련 있는 이 환경은 구체적인 동시에 신화성 혹은 모성을 띠게 된다. 이 이미지들은 작가가 고향의 땅과 고대인의 신화를 직접 접하고 힘을 얻은 듯 섬세한 초기작에 비해 강하고 노골적이며, 보다 성적이고 더 추상적이다. 멘디에타의 〈암석 조각〉 연작은 그 맹렬한 여성성의 상징주의로 현대적인 동시에 원시적이다.

15. Rohrlich and Nash,
"Patriarchal Puzzle" 참고.

　　자연과 '원시' 문화 사이의 이중의 관련성은 또한 조지아 오키프 (1887~1986)와 캐나다 화가 에밀리 카(1871~1945)의 작품에서도 중요하게 나타난다. 이들은 칼로처럼 전통 재료인 유화를 다루었지만, 이미지는 거의 장소의 조각적 관점을 강조하고, 구체화된 자연은 독특한 여성성을 나타낸다. 카는 북서부 콰키우틀족 사이에서 사라지는 부족의 숲과 강 문화를 기록하고, 자신이 그들 환경의 일부인 듯 작품을 제작했다. 그녀가 그린 우림의 타원형 공간은 마치 거대한 누에고치처럼 관람객을 둘러싸는 듯하다. 개개의 나무는 사라지고, 급강하한 포물선의 유기물 같은 커튼으로 둘러싸인 공간은 높이, 연대, 밀실공포증의 적막에서 비롯되는 두려움을 자아낸다. 그녀의 그림에서 왜 북부의 숲이 기독교 부흥 시기에 토속 신앙의 근거지였는지 이해할 수 있다. 이곳에 발을 디디는 것은 자신의 영혼의 위험을 각오하는 것이었다.

　　카의 〈회색〉(1931년)은 석화된 숲으로, 그 가운데 삼각형의 중심핵은 바위나 동굴 같기도 하고 심장 같기도 하며 기이한 빛의 근원인 것 같기도 하다. 작가는 일기를 쓰면서 언덕이나 나무가 되는 공상에 빠졌다. 팔다리가 둥근 〈킷완쿨 토템(Kitwancool Totem)〉(1928년)을 그릴 때는 그것들이 마치 나무 밑둥이나 남근처럼(혹은 선돌처럼) 흙과 잎의 녹색 둥지 밖으로 자라나는 것을 보았다. 도리스 섀드볼트는 "원주민들은 자연이 그래왔던 것처럼 침묵과 신비와 자연의 이상 생성물(excrescence)을 기둥에 새겨 넣었다"고 썼다. 카는 "원주민의 직관적 창조 행위의 과정을 파악했고, 그 결과로 자신의 환경 체험을 토템화했다."[16]

　　조지아 오키프는 자신의 작품과 여성적 경험을 연결시키는 데 더없이 무심했음에도 불구하고 현대미술의 '대가'들을 다루는 대부분의 책과 전시에 유일하게 포함되는 여성 화가로, 특히 페미니즘 작가들 사이에서는 거의 숭배 대상이 되었다. 꽃과 율동적인 언덕으로 이루어진 회화에서 보이는 성적 이미지는 관객이 "거기에 집어 넣은 것"이라고 작가는 주장했다. 그러나 약 50년 동안 그녀가 살아온 뉴멕시코 대지에 대한 지극히 사실적인 동시에 매우 추상적인 오키프의 회화는 그 표면과 윤곽에서 어쩔 수 없이 여성의 신체를 연상시키는 육감적인 여백을 지니고 있다. 그녀는

16. Doris Shadbolt, *Emily Carr* (Vancouver Art Gallery, 1975), p. 36. 이후 카에 대한 섀드볼트의 책의 다른 판(Seattle: University of Washington Press, 1979)이 나왔다.

한때 "나는 내 모든 기술을 동원해 여성의 모든 것이자 나의 모든 것인 그림을 그리려고 한다"고 쓴 바 있다[17](그녀가 공개적으로 페미니즘에 저항하는 것은 아마도 윌러드 헌팅턴 라이트와 같은 비평가의 "이 모든 그림들은 '나는 아이를 갖고 싶다'고 말한다"[18]는 부당한 발언에 대한 반작용일 것이다). 그녀는 "여성의 모든 것을 그리기" 위해 대지와 자연의 형태를 그리는 것을 택했다. 그녀는 한 개의 검은 돌이나 소의 골반 뼈에 난 바랜 구멍 또는 여러 가지 강렬한 색의 메마른 산의 습곡에서 태고인들이 한때 보았던 것, 즉 그 물체의 영혼과 그것의 동시적인 과거와 미래를 환기시킨다. "어떤 것이든 사실주의보다 더 사실적이다"라고 그녀는 말했다. 그리고 남서부에 있는 자신의 집에 대해 "때로는 이곳에 대한 나의 애정으로 내가 반쯤 미친 사람 같다. (…) 나의 중심은 내 생각에 있지 않다. 내 안에서 따뜻하고 촉촉하게 잘 반죽된 흙이 있는 작은 땅 위에 뜨거운 태양이 비추는 것처럼 느껴진다"[19]고 말했다. 그녀의 작품에 자주 등장하는 이미지인 '페더널 메사(Pedernal Mesa)'는 나바호족 원주민의 전설에서 대지인 동시에 시간을 상징하는 '변화의 여인'(문자 그대로 '거듭해서 생성되는 여인')이 태어난 곳이다.

고대 사회에서 신성함은 대지에 그대로 구현되었다고 믿어졌다. 빈센트 스컬리는 고대 그리스의 건축과 풍경에 관한 괄목할 만한 책 『대지, 성전, 신(The Earth, the Temple and the Gods)』을 통해 고대의 종교적 전통에서 "대지는 그림이 아니라, 세상을 지배하던 힘을 물리적으로 구현하는 진정한 힘이었다"고 말한다. 이러한 공간, 문자 그대로 발생지(birthplace)의 감각은 예술가들이 미술사학자나 전통적 고고학자들보다 더 잘 이해해왔다. 스컬리는 19세기식 심미적 현실에 묶여 있는 학자들이 "그림 같은(picturesque) 방식 이외의 방법으로" 풍경을 바라보지 못한다고 지적한다. 풍경을 조각적으로 보지 못하고, 그 도상학을 이해하지 못하기 때문에 정신적 기반을 뒷받침하는 것이 불가능하다는 것이다.[20]

대부분의 선사 시대인들은 인도유럽 문화권에서 천부(天父)와 지모(地母)를 갈라놓기 이전에 모든 것을 창조한 대모신의 신체와 체액으로 일반적인 자연을 숭배하기 시작한 것으로 보인다. 존 미첼은 고립된 땅의 형태로 대지의 몸의 특정 부분을 숭배하는 것은 유목민의 생활 양식에서 나타났고, 농경 생활에서 이 관습은 연례의 여정을 되짚는 의례로 형식화되었다고 말한다. "인류는 정착 이후 태곳적 리듬을 잃어버렸다. 사람들은 더는 별을 보고 이동하지 않았고, 옛 랜드마크를 향해 지구의 맥(脈)을 따라가지 않았다."[21] 문화가 자연

10 에밀리 카, ‹회색›, 1931년. 캔버스에 유화. 112×69cm. (찰스 밴드 개인 소장, 토론토. 온타리오 미술관 사진 제공)

17. Georgia O'Keeffe는 Laurie Lisle, *Portrait of an Artist: A Biography of Georgia O'Keeffe* (New York: Seaview Books, 1980), p.190에서 인용했다.

18. Willard H. Wright는 같은 책, p.75에서 인용했다.

19. O'Keefe는 같은 책, pp.343, 211에서 인용했다.

20. Vincent Scully, *The Earth, the Temple, and the Gods* (New York: Frederick A. Praeger, 1969), pp.1, 3.

21. John Michell, *The Old Stones of Land's End* (London: Garnstone, 1974), p.128.

에서 점차 멀어지면서 사람들은 자연의 형태를 변형하기 시작했고, 이후 공동체가 인식할 수 있는 상징으로 모방하고 추상화하게 되었다. 미첼은 옛 자연의 방식을 버린 것에 대한 죄의식에서 종교가 생겨난 게 아닌가 추측한다. (혹시 이것이 원죄인가?)

그러나 모든 예술이 "타이타닉호의 연주 밴드"[22]가 되는 위험에 처한 오늘날 대중적으로는 시각예술이 말로는 '문화'로 불려지기는 하지만 '자연'과 마찬가지인 경멸적인 것으로 폄하받는다. 이 '여성스러운' 직업을 택한 남성은 여성 작가들 그리고 그들 안의 여성성과 결별해 경쟁적 보복을 했고, 그들의 남성 이미지 또한 보호해야 했다. 따라서 여성 미술가들에 대한 차별은 아마도 자연에 대한, 그리고 초기 모계 중심의 종교에 대한 수천 년 차별의 역사에 뿌리를 두고 있을 것이다.

근대적 자기 이해의 복잡성과 마르크스주의, 페미니즘, 생태운동으로 고양된 지각이 우리를 남성과 자연의 관계에 대한 인식으로 이끌었기 때문에 이 문제가 현대미술에서 다루어진 방식은 사회적·심미적 모순에 뿌리를 두고 있다. 대지에 대한 남성의 관계는 자양분을 제공하는 자연의 일부이면서도 자연의 위협을 제어해야 하는 이중의 필요성 때문에 여성의 것보다 더 양면성을 띠게 되었다. 한편 이것은 (대지보다 캔버스에 작품을 만드는) 잭슨 폴록이 "나는 자연이다. (…) 나는 자연처럼, 내부에서 외부로 작업한다"[23]라고 선언했을 때처럼 상대적으로 점잖은 유혹이나 식민지화 개념이다. 다른 한편, 17세기 에세이 「시간의 남성적 탄생(The Masculine Birth of Time)」에 나타난 프랜시스 베이컨의 "자연과 자연의 모든 자손들이 당신을 섬기고 당신의 노예라는 진실을 알리고자 한다"[24]는 표현에 담긴 정서가 남아 있다. 한 남성 현대미술가는 내게 반농담으로 "자연은 내 노예다"라고 말한 적이 있다. 그리고 마사 맥윌리엄스 라이트가 "사막에 홀로 서 있거나 다소 전원적인 예술 공원에서 불도저와 덤프트럭을 옆에 두고 우주를 향해 주먹을 휘두르는 대지미술가"를 씁쓸하게 환기했을 때, 그것은 분명 남성의 이미지였다.[25]

이를 염두에 두고, 한때 남성 대지

리처드 롱, ‹케냐의 도로변 먼지 쌓인 잔디 위를 걸은 후 생긴 두 선›, 1969년. (사진: 리처드 롱) 11B

리처드 롱, ‹잉글랜드›, 1968년. 브리스톨 더럼 다운스. (사진: 리처드 롱) 11C

22. Harry Chapin, "Earthworks," *The Arts*, vol. 8, no. 7 (July 1979), p. 3에서 인용했다.

23. Jackson Pollock은 Lee Krasner, interview by Bruce Glaser, *Arts Magazine* (April 1967), p. 38과 Ellen Johnson, *Modern Art and the Object* (New York: Harper & Row, 1976), p. 115에서 인용했다.

24. Franscis Bacon은 William Leiss, *The Domination of Nature* (New York: Beacon 1974), p. 55에서 인용했다.

25. Martha McWilliams Wright, "Washington," *Art International* (January 1978), p. 62.

로버트 모리스, ‹그랜드래피즈 프로젝트›, 1974년. 아이오와 그랜드래피즈. 아스팔트, 두 개의 경사로, 각 5.5미터. 경사는 완만한 비탈길로 이어진다. 중심에 십자형. (리오 카스텔리 갤러리 사진 제공) 11D

데니스 오펜하임, ‹이전된 매장지›, 1978년. 캘리포니아 엘 미라주 드라이 레이크. 검은색 아스팔트 프라이머. 185m². 11E

데니스 오펜하임, ‹계획된 파종, 취소된
수확›, 1969년. 네덜란드 핀스테르볼드.
"과정: 핀스테르볼드(밀 경작지 위치)에서
니브 스한스(곡물 저장고 위치)에
이르는 길을 육 분의 일만큼 줄여 크기
154×67미터의 밭으로 구획했다. 이후 이
선을 따라 밭을 파종했다. 9월에 이 밭에서
X자 모양으로 수확했다. 곡물은 날것
그대로 따로 보존했고, 더 이상의 과정을
거치지 않았다. 이 프로젝트는 과정의 초기
단계에서 매체에 상호영향을 미친다. 스스로
심고 경작하는 것은 (그림을 그리기 위해)
직접 안료를 캐는 것과 같다. (...) 이 경우에
제품 지향적인 구조에서 벗어나고자 하는 것
자체를 목적으로 재료를 심고 수확했다. (...)
재료의 운명을 그 기원과 함께 섞어
재배하는 것이다."

11A

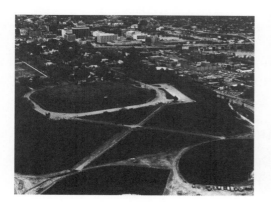

미술가들 사이에 대지에 X자를 긋는 것이 유행했다는 사실은 꽤 흥미롭다. 로버트 모리스는 미시건의 그랜드래피즈에 거대한 언덕을 가로질러 X자로 대중을 위한 공원이자 길을 만들었다. 70년대 초 크리스 버든은 땅에 X자로 불꽃을 만들었다. 심지어 온건한 리처드 롱마저 땅을 X자로 걸어나가거나, 특히 양면적 제스처로 들판에 데이지 꽃의 머리를 따서 X를 그리기도 했다. 이것은 조지프 캠벨이 "생명을 제공하는 추수에 미묘한 죽음의 힌트가 있다"고 했던 연례 첫 과일 수확이나, 해(年)왕의 머리를 따는 것과 관련된 것이라 볼 수도 있다.[26] 여성 미술가들은 프랑크푸르트 학파의 철학자 막스 호르크하이머의 순환적인 "자연의 반란" 개념에 상응해, 대지의 희생 혹은 대지의 반격을 강조했다.[27] 1972년에 유니스 골든은 대지 위에, 그리고 대지로서 십자가에 평행하게 매달린 거대한 여인을 그렸다. 해나 윌크는 〈우상화 오브제 시리즈(Starification Object Series, SOS)〉에서 작은 핑크색 성기 모양의 오브제로 자신의 몸을 장식해 현대 여성의 지배가 남긴 상처와 자연의 지배가 남긴 상처를 비교해 대지의 취약성과 동일시했다. 뮤리엘 마젠타와 바버라 노아는 포토몽타주와 페인팅으로 된 화산 이미지를 개인의 고통보다는 구조적으로 촉매 작용을 하는 자연의 폭력에 초점을 맞추었다.

　　대규모의 대지미술 작품이 산업적 방식 이상으로 대지를 파헤치고 변형시키는 반생태적 측면에 대한 많은 비평이 있었지만, 작품의 규모가 크다고 해서 더 작은 작품보다 본질적으로 더 고압적인 것은 아니다. 이미지의 효과를 결정하는 것은 대지에 대한 태도, 즉 예술가가 장소에 얼마나 민감한가에 달려 있다. 데니스 오펜하임은 수년 동안 '남성'적 태도와 '여성'적 태도 사이의 특이한 중간 지대에서 작품 활동을 해왔다. 그는 "대지를 추상적으로 활용하는 것을 어떻게 정당화할 수 있는가? 땅은 조각가가 철을 만질 때와 같은 방식으로 다룰 수 없다. 대지미술이 가능하게 했던 것 한 가지는 역동적인 지구물리학 구조에 접근하기 위해 실시간의 구조들과 상호작용하는 것이었다"고 말하며 유물론적 실재론의 요구를 인정한다.[28] 오펜하임은 동일시와 탈구(dislocation), 안심과 불안감의 개념을 물리적인 동시에 정신적인 방식으로 다루며, 포기하고 추

26. Joseph Campbell, *Creative Mythology* (Princeton: Princeton University Press, 1970), p. 137.

27. Max Horkheimer는 Leiss, *Domination of Nature*, p. 160에서 인용했다. "자연의 반란"은 "지속적으로 억눌린 본능적인 요구에 대한 폭력적 발발의 형태로 일어나는 인간 본성의 저항이다."

28. Dennis Oppenheim, "Dennis Oppenheim Interviewed by Willoughby Sharp," *Studio International* (November 1971), pp. 193, 191.

데니스 오펜하임, 〈돌이 된 손〉, 　12
1970년. 콜로라도 아스펜. 4분
길이의 8밀리미터 컬러 필름에서
발췌한 스틸 컷.

락하는 욕망과 지배하고 일어서려는 욕망 사이에서 위태롭게 균형을 맞춘다. 작품 〈데드독 개울로 두 번의 점프(Two Jumps for Dead Dog Creek)〉(1970년)에서 작가는 물에 뛰어들고 나서 "이곳은 이제 체현되었다(embodied)"고 적는다. 1969년, 그는 명백히 영토권을 주장하는 제스처로 산에서 풀을 뜯어먹는 소 떼처럼 산 위에 낙인을 찍었다. "산과 소에 낙인을 찍는 것은 규모에 있어서 아무런 차이가 없다. 소들은 자신의 몸에 새겨진 추상 개념을 뜯어먹는다."[29] 네덜란드에 있는 들판을 거대한 X자로 추수하는 〈취소된 수확〉(1969년)은 진정으로 생산에 반하는, 혹은 '빵만으로' 사는 세상을 예술의 힘으로 압도하고자 하는 제스처였다. 또한 〈다섯 번의 하향 폭발(Five Downward Blows)〉 또는 〈손가락 관절 자국(Knnuckle Marks)〉(1975년)이라고 불렀던 작품에서는 흙더미를 폭발물로 터뜨렸다(옮긴이주 — 작가는 폭발로 생긴 분화구들의 모양이 땅에 찍어 새긴 손가락 관절 자국 같다고 보았다).

오펜하임은 일련의 바디 아트 작품(1969~70년)에서 자신과 자연의 양상, 벌과 속죄 사이에서 중간 다리가 된다. 그는 〈65인치 수직 관통을 위한 예비단계 실험(Preliminary Test for a 65' Vertical Penetration)〉에서 지모신의 배를 연상시키는 원뿔형 언덕을 미끄러져 내려왔다. 〈손목과 땅(Wrist and Land)〉에서는 지형과 근육의 움직임의 형태학적 유사성을 촬영했다. 〈유사한 압박(Parallel Stress)〉에서는 먼저 움푹 파인 땅에 누운 자신을 촬영한 후에, 두 콘크리트 벽 사이에 고통스럽게 매달려 같은 자세를 유지한 모습을 찍는다. 〈잎이 된 손(Leafed Hand)〉과 〈돌이 된 손〉에서 그의 오른손은 왼손을 잎과 돌로 가려 보이지 않게 만들며, 자연과 재통합하는 과정을 보여준다. 〈2도 화상을 위한 독서 태도(Reading Position for Second Degree Burn)〉에서는 태양이 관통할 수 있는 수용적(여성

29. Dennis Oppenheim, *Dennis Oppenheim Retrospective Works 1967-1977* (Montreal: Musée d'art contemporain, 1978), pp. 49, 45.

적) 표면이 된다(그의 '심장'은 군사 전술에 관한 책으로 '보호받고' 있기는 하다). 이런 방식으로 그의 신체는 페인팅이 된다. 그는 "내 피부는 안료가 됐다"고 말한다. "붉게 변하는 것을 느낄 수 있었다. (…) 마치 태양계에 연결되는 것 같았다." 오펜하임은 자신의 바디 아트에 관한 글에서 대지와 통합하는 과정을 명백히 성적인 태도로 이야기한다. "떨어지는 것은 아마도 예술가가 체험할 수 있는 가장 놀라운 경험인 듯하다. (…) 근본적으로 추락은 부드러운 물질에 전통적 도구를 누르는 것 같은 것이다."[30]

예술이 "인간 발달의 유아 단계로 구조적으로 회귀"한다는 버넘의 생각은 오펜하임과 그 외 대지와 개인의 원초적 관계를 실험하는 남성 예술가들의 작품에서 정확히 증명된다. 그 예로 그레이엄 메트슨은 턱수염이 덥수룩한 작가 자신이 알몸으로 타원형 바위 틈에 웅크리고 있는 사진을 제작했다. 1969년, 키스 아나트는 〈자기 매장 (Self Burial)〉에서 자신이 서서히 땅으로 사라지는 모습을 연속 사진으로 만들었다. 1976년, 마이클 맥카퍼티는 태아 자세로 시애틀

30. Ibid., p. 53.

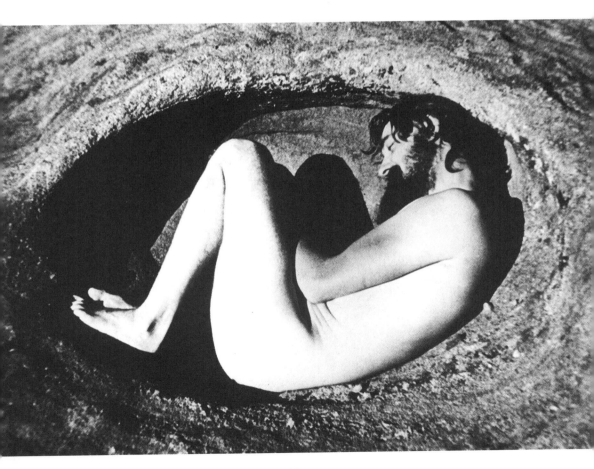

의 한 해변가에 누워 "척추의 에너지를 방향에 따라 바꾸며 땅 안으로 꿈틀거리며 들어가는" 〈신체 나침판〉을 제작했다.[31] 마이클 하이저가 서부 사막에 기계를 이용해 대규모의 대지미술을 설치하는 것을 놓고 그것이 대지의 위와 안에 만드는 드로잉이라고 받아들이는 경우가 있는 반면 어머니를 강간하는 것과 같다고 여기는 사람들도 있었는데, "흙에 대해 내가 갖는 개인적 관계는 매우 현실적이다. 나는 정말로 흙 위에 눕는 것을 좋아한다. 농부가 그러는 것처럼 느끼는 것은 아니다. (…) 내가 대지에 만드는 작품들은 매우 기본적인 욕구를 충족시킨다"는 그의 발언은 남성 미술가들이 대지를 유사-근친상간적 관계로 대했다는 것을 좀 더 명확하게 한다.[32] (스미손이 이에 대한 주의를 환기시켜 "생태적 오이디푸스 콤플렉스"라고 불렀는데, 내가 이러한 말에 빠져 있는 것인지도 모르겠다.)

찰스 시몬스는 대지와 사람들과의 문화적·정신생물학적 관계에 관심을 가지고, 이를 개인적 환상에서 사회적 메타포까지 여러 단계로 표현한다. 작가는 "나의 관심은 대지와 나 자신에 있다"고 말한다. "혹은 내 신체와 대지라고 말할 수 있다. 만약 이 둘이 서로, 그리고 그 안에 포함된 모든 것이 상징적·비유적으로 뒤섞인다면 어떻게 될까? 내 몸이 모두의 몸이 되고, 대지가 모두가 사는 곳이 되는 것처럼 말이다."[33] 그의 작품의 사회적이고 집단적인 측면은 뉴욕과 그 외 도시의 퇴락한 빈민 지역을 따라 이주하는 (보이지 않는) 소인들이 사는 상상의 문명 이야기에서 가장 잘 드러난다. 시몬스는 찰흙한 덩어리를 들고 거리로 나가 부서진 벽 틈, 공터, 배수로 혹은 퇴락하는 도시가 제공하는 은신처에 공간을 만든다. 그리고는 그 위에 작은 벽돌로 정착지, 거주지, 폐허, 의례의 장소를 짓는다. 이 몽환적 미니어처의 구조는 일시적이고 시간을 초월한 것인 동시에 구체적 사회에 대한 비유로, 버려진 지역의 영구적 재건을 위한 기폭제로 작용한다(4장 참고). "원주민들처럼, 소인들의 삶도 믿음 그리고 땅과 자연에 대한 마음가짐을 축으로 움직인다."

시몬스는 거리의 작품 연작과 함께 비공개 의례를 진행하며, 비디오와 사진을 통해 개인이라는 소우주 안에서 인간의 진화를 되짚는다. 〈탄생(Birth)〉(1970년)은 작가가 진흙 풍경에 묻혀 처음에는 보이지 않은 채로 수평적 공간에서 진흙을 뒤집어 쓴 채 서서히 수직으로 일어나며 등장하는 것으로, 탄생의 과정에 대한 영상이다. 〈몸/풍경(Body/Landscape)〉(1974년)에서는 맨몸으로 진흙판에서 몸부림치며 산더미 같은 풍경을 형성해 세상을 창조한다. 〈풍경⇔몸⇔주거지〉(1970년, 이후 거의 매년 반복되었다)에서는 자신의 몸

13A 마이클 맥카퍼티, 〈신체 나침판〉, 1976년. 맥카퍼티는 "예술 활동과 의례의 차이점은 효험에 있다. 예술의 충격은 한발 뒤쳐진다. 의례는 겸손한 자세로 쌓아 올리고 또 덜어내면서 효과를 간구하고 이끌어낸다. (…) 예술 활동은 사회적이지만 제작 과정에서 좀 더 개인적이다. 의례는 사회적이다"라고 말한다.

13B 그레이엄 메트슨, 〈재생〉, 1969년. 콜로라도. 연작 〈의미 있는 의례를 향해(toward meaningful ritual)〉 중에서.

31. Michael McCafferty, 작가와의 대화, 1976. 맥카퍼티는 대지의 우주적 순환을 자연과 인간, 자아와 환경의 힘을 함께 모으는 수단으로 본다.

32. Michael Heizer, "Discussions with Heizer, Oppenheim, Smithson," Avalanche, no 1. (Fall 1970), p.24.

33. 여기의 모든 인용구는 다니엘 아바디(Daniel Abadie)의 찰스 시몬스(Charles Simonds) 인터뷰 영문 원본을 글로 옮긴 것이다. Charles Simonds (Paris: SMI Art/ Cahier 2, 1975).

14A 찰스 시몬스, ‹풍경⟷몸⟷주거지›, 1970년. 창조자가 (그의 몸
14B 위에서) 진행한 소인(Little People)의 의례. (사진: 하워드 네이선슨)

15A 선사 시대의 돌, 브르타뉴
플로고넥 부근 케를레가. 높이
76센티미터. 본래 장소에서
농부의 정원으로 옮겨놓은 여러
개의 작은 돌 중 하나. 상단 표면에
원형의 구멍이 있다. 유사한 돌이
남미 콜롬비아에서도 발견된 바
있다. (사진: 루시 R. 리파드)

15B 고대 유럽의 의례용 오븐,
몰다비아 사바티니프카에 있는
여신의 신전에서 나왔다. 기원전
5세기 중반. 오븐은 신성한 빵을
굽는 데 사용된 것으로 보인다.
이러한 형식의 신전에는 흔히
뿔을 올리고 뱀 무늬로 장식해,
뱀 여신에게 봉헌하는 크레타
미술의 장식을 예시한다. (마리야
김부타스를 따라 그림)

15C 뉴멕시코 타오스 푸에블로의 현대
어도비 점토 오븐. (사진: 루시 R.
리파드)

위에 진흙으로 소인들이 거주하는 풍경을 만들어, 그의 신체는 대지
가 된다. 이 작품의 또 다른 버전(1971년)에서는 진흙으로 덮인 여
성의 알몸 위에 같은 과정을 반복한다. 시몬스가 태어나기도 하고 출
산하기도 하며, 그런 다음 소인을 거주시키는 이 대지의 양성적 의
식은 그가 만들어낸 환상 문명의 의식이 된다. 그 의식들의 이미지는
거리 조각과 오브제 조각의 미니어처 풍경에서 보이는 기이하고 또
애매하게 성적인 형태에 반영된다.

시몬스는 진흙이 "대지를 상징하고, 그것의 물리적 성질 때문
에 성적인 재료"라고 본다. 또한 그의 주요 관심사는 "개인적이고 우
주적인 신화의 발달 과정"과 "그 신화를 현시대의 표면을 깰 수 있는
도구로 사용하는 것"이다. 뉴멕시코의 주니 원주민은 진흙을 초자연
인 여성의 살이라고 여기고, 벽돌 제작을 포함한 진흙을 이용하는 모
든 일을 여성들이 맡아왔다. 천 년 전, 차코 캐니언의 남서부에 있는
아나사지 원주민들의 푸에블로 보니토 '아파트 건물'은 여성들이 돌
과 어도비 점토로 지은 것이다. 오늘날까지도 푸에블로의 여성은 어
도비로 만든 집 외관 벽에 손으로 진흙을 부드럽게 다져 '바른다.' 조
지아 오키프는 뉴멕시코의 아비큐에 있는 자신의 집을 이와 같은 방
식으로 보수했는데, "구석구석 여성의 손으로 고루 발랐다"고 자랑
스럽게 말했다.[34] 근래 잡지 『미즈(Ms.)』는 최후의 엔하라도라스(en-

34. O'Keefe는 Lisle, p. 260에서
인용했다.

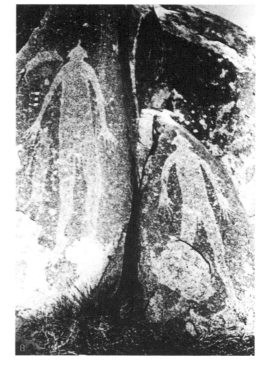

35. Ms. (May 1981), p.26. (옮긴이주―『미즈』는 1971년 뉴욕에서 창간된 유명한 페미니스트 잡지다).

36. W. Roscher는 Rank, Art and Artist, p.192에서 인용했다.

jarradoras), 다양한 색조의 진흙을 벽에 바르고, 어도비 가구와 화로, 벌통형 야외 오븐을 만드는 여성 어도비 건축가인 아니타 오틸리아 로드리게즈(Anita Otilia Rodriguez)에 대한 기사를 실었다.[35]

원뿔 돔의 형태는 기원전 5000년 전으로 거슬러 올라가 러시아의 점토로 지은 여신의 사원에서 발견되는데, 이곳에서는 신성한 빵을 굽는 풍요의 의례가 행해졌다. 돔은 또한 나바호 원주민의 호건(Hogan), 터키의 유르트(yurt), 베두인의 텐트(tent)의 형태이기도 하며, 이 모든 예들은 그들이 서 있던 대지의 윤곽선을 나타낸 것이지 각이 진 집처럼 그것을 차단한 것이 아니었다(4장 참고). 원시 사회에서는 야외 공간 자체가 집이었기 때문에, 집은 장식된 내부 공간이나 자연으로부터 숨는 곳이기보다는 안식처 개념이었다. 시몬스가 분명하게 밝히듯이, 주거지는 대리 몸(surrogate body)이고, 대우주인 지구 몸과 소우주인 인간 몸 사이를 중재한다. 그 형태는 주로 가슴이나 배로, 어두움, 축축함, 자양분을 시사해 자궁과 무덤을 연상시킨다. 미국 남서부에 존재하는 돔 형태의 키바(kiva)와 시파푸(sipapu)는 이와 유사하게 영혼의 세계로 오갈 수 있는 통로이자 상징적인 우주의 중심이며 지구의 배꼽인 옴팔로스(omphalos)다.

잘 알려진 옴팔로스는 델포이에 원뿔형으로 조각된 바위로, 지하에 사는 고대 지모신의 성역이다. 용이자 뱀인 파이톤이 이것을 지키다가 아폴로에게 패하고 말았는데, 이것은 부계 사회가 모계 사회에, 태양과 하늘이 물과 대지에 대한 승리의 신화적 반영이다. 델포이라는 단어는 자궁이라는 의미로, W. 로셔는 본래 '배꼽'이 사제가 지혜의 물을 마셨던 바위의 갈라진 틈이었을 것으로 추측한다.[36] 돔 형태의 바위들은 지하수 위에 세워진 표지(標識)나 '언덕'이었다. 바위의 틈은 돔과 그 기원에 관련해 다양한 창조 신화에 나타나는데, 한 예로 북아프리카 커빌리아족 신화에는 모든 야생동물이 황소가 암소의 아들에게 암소를 빼앗긴 후 사정(射精)한 바위에서 태어났다고 하는 이야기가 있다. 어릴 적 내가 제일 좋아하던 찬송가는 "영원한 반석, 날 위해 열렸네. 나를 숨겨주소서"였다. 이 책의 자료를 찾던 중, 가사에 나타나는 명백히 여성적인 대상을 재발견하며 놀랐다. 게다가 이것이 톱레이디(Toplady) 목사가 서머셋 황야의 바위 틈에서 폭풍우를 피해 안식처를 삼고 있을 때 지었다는 것은 더욱 놀라웠다.

지구의 배꼽은 도시와 문명의 중심을 의미하는 전 세계적 상징이다. 페루 잉카의 수도였던 쿠스코(Cuzco)는 배꼽을 의미했다. 또 나선 무늬가 새겨진 원뿔형 바위 옴팔로스가 켈트 문화의 유적지에서 발견되었다. 예루살렘 성전의 바위 사원은 그 아래 혼란의 홍수를 막고

닐 얄테르, ‹머리 없는 여인(혹은 벨리 댄서)›, 1974년. 터키 미술가 얄터의 전시 «유르트»에서 선보인 비디오테이프. 중동 지역에서는 출산을 격려하고 돕기 위해 벨리 춤을 추었다. 17

있는 하나의 옴팔로스다. 유대교 전설은 그것을 세상에 창조된 최초의 고체 물질, 일종의 태아로 여긴다. 때로는 '배꼽'의 음양이 바뀌어 둥근 돌로 입구를 막은 의례용 구덩이인 문두스(mundus)가 된다.

옴팔로스, 뱀, 나선 무늬, 태고의 물, 미궁은 모두 희생 동물의 내장으로 미래를 점치는 신탁 관습과 연관된다. 미궁은 여러 문화권에서 '내장 궁전(palace of the entrails)'으로 알려져 있다(200쪽 참고). 오토 랑크는 크레타의 미궁이 중대한 변화의 시기를 상징하는 것으로, 인간의 창의력이 동물, 괴물, 지상의 자연에서 해방되어 "피조물에서 창조자로 (…) 종교에서 예술로" 부상하는 것으로 본다.[37] 크레타, 몰타, 아일랜드의 우아한 나선 무늬는 그 기원을 상기시킨다. 여신의 배 위에 있는 나선 무늬를 활성화하거나 풍요롭게 하기 위해 언덕 위에 똬리를 튼 뱀이 외부에 노출된 내부의 심오한 상징이자 집단의 기원과 열망에 대한 개인의 상징인 것처럼 말이다. 이 상징이 무의식적이고 전형적으로 개인화된 현대의 작품은 오펜하임의 ‹위장 엑스레이의 스틸 컷(Stills from Stomach X-Ray)›(1970년)으로, 작가는 이 작품을 "형성되는 것이 어떤 느낌인지에 대한 감각"을 발산하고, "폐쇄된 시스템으로 나선형을 그리며, 나 자신과 접촉한다"고 표현했다.[38]

지난 한 세기 동안 고대의 죽음과 재생의 개념에 대한 수많은 이론 중 내게 '원시적' 모계 사회에서 '문명화된' 부계 사회로의 전환을 가장 잘 조명해준 것은 랑크의 훌륭한 에세이 「대우주와 소우주(Microcosm and Ma-

빌 바잔, ‹태양대›, 1977~78년. 토론토 요크 대학. 잔디 위 초크, 화강암 바위 13개. 8×139.8×74.5m. 바위는 동쪽과 서쪽 지평선 위에 뜨는 사절기 태양의 위치를 따라 배치되었다. 18

수전 힐러, ‹열 달› 중 '여덟'의 세부, 1977~79년. 점차 차가는 달이나 의례용으로 쌓아 올라가는 언덕처럼 점진적 성장을 보여주는 임신한 작가의 배를 찍은 열 편의(캡션이 있는) 연속 사진과 아티스트 북. '여덟'의 텍스트: "그녀는 자신이 관찰하는 열광의 내용물이다. 이 연습의 대상인 그녀는 혼란스럽고 괴로운 주체를 유지해야 한다(작가는 훗날 '괴롭다'는 표현이 지나친 것이 아니라고 결론 짓는다). 그녀는 제 시간에 끝마치지 못할 것이라는 것을 안다. 그러는 동안 사진은, 다른 사람들의 시선처럼, 인내를 통해 중요성을 얻는다." 19

37. Rank, *Art and Artist*, p. 144.

38. Dennis Oppenheim, *Retrospective*, p. 55.

crocosm)」다. 그는 불멸이라는 개념을(그리고 그것을 구체화하는 예술을) 추적하며 유기적인 지상의 애니미즘과 토테미즘에서부터 천문학과 점(占)에 대한 집착, 우리 시대를 특징짓는 물질과 정신의 분리까지 살펴본다. 특히 에른스트 카시러와 같은 다른 이론가들과 마찬가지로, 랑크는 소우주의 모형으로 인간의 신체를 이용하고, 배에서 시작해 머리에서 마친다. 그는 인간 생명 활동에 이질적인지 동일한지에 따라 세상을 "죽음을 불러들이는" 오브제와 "삶을 제공하는" 오브제로 나누는 것으로 시작한다. 그리고는 좀 더 거리를 두고 천체 현상에 대한 관심으로 나아가 이것이 처음부터 실용적 달력을 만들려는 목적이 아니라, 의례를 통해 죽음을 다루거나 극복하려는 의도였다고 말한다. 랑크는 인간이 자연을 이해하려는 필요성을 갖게 된 동기가 자연을 통제하고 지배할 필요성에서 나온다고 보았다.

대부분의 문화권에서 달이 매달 차고 지는 주기가 인간의 생명 현상을 환기시키기 때문에, 달이 이러한 발달의 첫 수단이 된 듯하다. 음력이 생리 주기와 연관되는 이유로, 여성은 "태양을 숭배하는 고등 문화의 가부장적 제도에서 주어졌던 것보다 (…) 훨씬 더 큰 역할을 맡았다."[39] 당시의 '예술'은 주로 죽은 자를 처리하는 데 주 목적이 있었다. 랑크는 영혼이 본래 체액에 있었고, 체액을 시체에서 빼내 새 삶이 그 안에 나타날 때까지, 즉 벌레가 나타날 때까지 보관했다고 생각하는 빌헬름 막스 분트(Wilhelm Max Wundt)의 이론을 재정리한다. 영혼의 상징이 곧 허물을 벗는 뱀으로 바뀐 것은 탯줄, 휘감긴 창자, 재생을 나타내는 더욱 적절한 (그리고 달과 연관된) 상징이다. 랑크는 진화론과 놀랍도록 유사한 궤적을 그리며, 벌레(액체)에서 파

39. Rank, *Art and Artist*, p. 125.

충류(땅), 새, 작은 동물, 그리고 더 큰 생물로 영혼의 개념을 추적한 후, 이 진화와 죽은 왕의 몸을 위험한 동물의 가죽으로 만든(위험은 바로 죽음) '자궁' 안에 꿰매 넣는 관습을 연결시킨다. 한 아프리카 부족에서는 빨리 자라는 뿔을 달과 불멸에 연관시켜 위대한 여신의 화신으로 여겨지기도 했던 황소의 가죽을 이와 같은 목적으로 사용했다. 랑크는 예술 제작을 근본적으로 성적인 것으로 보는 프로이트의 개념이 개인의 창작 충동, 즉 영혼을 지키는 것에서 시작해 영혼의 집단적 재생으로, 우리가 르네상스 시대 이래 예술이라고 알고 있는 독립적 자기 창조로 진화한 창작 충동에 병행하는 문화의 발달 선상에서 단지 초기 모계 사회 단계의 것에 불과하다고 생각한다.

랑크가 『예술과 예술가(Art and Artist)』를 쓴 이후, 발칸 지역과 중앙 유럽에서 진행된 발굴로 초기 농경 시대(기원전 7000~3500년)로 거슬러 올라가는 '고대 유럽' 문화는 상세하고 명확해졌다. 마리야 김부타스는 『고대 유럽의 신과 여신(The Gods and Goddesses of Old Europe)』에서 이를 "지중해와 온화한 남동 유럽의 사람들과 문화가 섞인 것이다. (…) 거의 대부분의 신석기 여신들은 농경기와 그 이전 시기의 특징이 쌓여 합성된 이미지"라고 말한다. 고대 유럽이 구석기의 여신 신앙을 상속했고, 이후 영국, 서부 유럽, 스칸디나비아의 거석문화, 켈트 문화, 미노스와 미케네 문명의 근원이 되었으며, 심미적·상징적으로 세련된 이 연결 고리가 서, 남, 북으로 여행하며 다양한 후계자를 낳았을 가능성도 있다. 김부타스는 복잡한 이 과정을 간결하게 설명한다.

> 고대 유럽의 신화 세계는 인도유럽인(Indo-Europeans)과 다른 유목민들, 그리고 초원 민족들처럼 여성과 남성의 양극단으로 나뉘어 있지 않았다. 두 원리는 나란히 양립했다. (…) [인도유럽인들의 남성적 세계는] 고대 유럽에서 발달하지 않았지만 그 위에 중첩되었다. 완전히 다른 두 종류의 신화적 이미지가 만났다. 신화 이미지의 연구는 고대 유럽인들의 세계가 인도유럽계의 선조가 아니며 근대 유럽인들로 직접 연결되는 길이 없었다는 훌륭한 증거를 제공한다.[40]

여신 중심의 고대 유럽 문화에 나타난 나선, 물결, 마름모꼴, 지그재그, 새, 뱀, 알 무늬는 기독교 시대까지 (그리고 이후로도) 다른 모습들로 등장한다. 파충류 머리를 한 여신은 기원전 4000년에서 3500년 사이 수메르에서 나타났다. 양성의 새이자 뱀으로, 남근의

40. Marija Gimbutas, *The Gods and Goddesses of Old Europe* (Berkeley: University of California Press, 1974), pp. 13, 237.

머리를 하고 출산이 가능한 고대 유럽의 여신은 (고대 유럽의 중심인 루마니아에서 자랐던) 콘스탄틴 브랑쿠시와 막스 에른스트의 분신인 양성의 새 '롭롭(Lop Lop)'의 영감이 되었던 [그리스 남쪽] 키클라데스제도의 우상들의 선조다.

새, 뱀 여신의 여성성은 루이즈 부르주아의 조각에 다시 등장한다. 30년대와 40년대에 큐비즘, 초현실주의, 추상표현주의의 가장자리에서 발전한 그녀의 작품은 언제나 현대적이기보다는 '원시적인' 것을 떠올리게 한다. 작품의 각 시기는 그 당시 작가의 삶의 숨은 리듬과 상응하지만, 고대 애니미즘 예술가들이 자연의 요소를 끌어들여와 사용했던 것처럼, 부르주아는 형태를 통해 집단적 감정으로 소통하기를 바라며 개인의 경험을 초월한다. 한편으로 부르주아의 주제는 힘, 혹은 힘과 무력함이고, 다른 한편으로는 성장과 발아다.

부르주아의 반구형 대리석들은 양성성(兩性性)이 추상화된 모습으로, 델포이의 옴파로스를 연상시킨다. 팔도 없고 다리도 없는, 부드러운 속을 가진 조각 〈팜프 피우(Femme Pieu)〉(1970년경) [옮긴이주 — 작품의 프랑스어 제목 '팜프 피우'는 흔히 영어로 말뚝 여인(Stake Woman)이라고 직역되지만, 피우(pieu)가 속어로 '침대'라는 뜻을 가지고 있기 때문에 '창녀'라는 의미다]는 살집이 있는 몸에 외음부가 상징적으로 강조된 〈빌렌도르프의 비너스〉와 과장된 둔부에 뱀들이 소용돌이치고 있는 고대 유럽의 '둔부가 큰' 여신들을 닮았고, 커다란 알이 안에 들어 있는 새 형상의 도자기와 비슷하기도 하다. 뾰족한 머리는 공격성의 상징이다. 고대 이미지의 다산성이 차분하고 강렬하다면, 부르주아의 현대 조각은 불안에 그 뿌리를 두고 있어 무섭도록 연약하고, 연약해서 무서운 것이 되었다. 작가는 조

20 루이즈 부르주아, 〈뭉게구름 I〉,
1969년. 대리석. 61×122cm.
(파리 퐁피두 센터, 국립현대미술관
소장)

각이 "파괴적이며 유혹적인 여성의 양극성을 담고 있다. (…) 소녀는 세상을 무서워할 수 있다. 성기에 상처받을 수 있기 때문에 연약하게 느낀다. 그래서 공격자의 무기를 가지려고 한다. 그러나 여성이 공격적이게 되면, 여성은 끔찍이 두려워한다. 바늘, 막대기, 칼이 당신 안에 있다면, 당신은 자각력에 장애가 있는 존재가 된다. (…) 싸움은 어떤 성적인 것 이전에 공포 단계에서 일어난다"고 말한다.[41]

인류학자 루비 로어리치와 준 내쉬는 "종교가 신석기 공동체를 통합하는 주요한 상징적 수단이 되었을 때, 치유자로서 여성의 역할이 사제와 여신의 역할에 긴밀히 연결되었다"고 쓴다.[42] 드물게 남은 영국 선사 시대 신앙과 의례에 대한 실마리는 아일랜드에 잔존했던 켈트족 전통의 이야기와 구술 역사에서 비롯된다. 켈트족은 청동기 시대부터 이곳에 살았던 것으로 알려져 있다. 그들의 전형적 사회 구조에서 여성은 높은 지위를 차지했고, 보아디케아와 같은 전사 왕비도 그중 한 명이었으며, 위대한 여신상이 종교적 특징으로 종종 처녀·어머니·노파의 삼위를 숭배했다. 성 브리짓이 브라이드 여신이었듯이, 전설적인 맙 여왕도 본래는 위대한 여신이었을 것이다. 현지의 모든 켈트족과 신들은 위대한 여신 마트로나 아래 결속되었다.[43] 고대의 유럽인처럼 아일랜드의 전통은 새를 성적인 것, 여신, 말(馬)과 연결시킨다.

아일랜드에는 12세기까지 지속된 한 기이한 통과의례가 있었다. 왕으로 선출된 자는 의례의 일환으로 암말과 성관계를 맺은 후에 그것을 죽이고, 욕조에 함께 앉아서 말의 체액으로 목욕을 하고 그 고기를 먹었는데, 암말의 생식력이 왕에게 전달되어 다시 온 부족에게 전해질 수 있게 한다는 것이었다(이와 유사한 힌두 전통의 의례에서는 여왕이 그 역할을 맡는다). 이러한 의례와 신화 중 일부는 모계 사회에서 부계 사회로의 이행을 반영하는 것으로 나타난다. 예를 들어 아일랜드가 세 여신에서 남성 신들에게 넘어갔을 때, 여신들은 토탄 흙과 산으로 구성된 군대를 이끌고 침입자와 싸웠다고 한다. 성 패트릭(본래 무덤을 파고 선사 시대 무덤에서 죽은 자를 살려낸 전설적 왕으로, 고대 신화와 연결된다)이 뱀을 진압한 까닭은 그것이 토속 신앙과 모계 사회의 숭배에서 중요했기 때문이다.

켈트 문화의 권위자인 앤 로스는 태양보다 물을 신성시했던 켈트족에게 여성의 힘은 매우 중요한 것이었다고 단호히 선언한다. 로스는 가장 초기의 여신들은 "형태가 재현되지 않았을지라도, 그녀의 힘은 세차게 움직이는 강물 위에 반영되는 어느 것에서나 그 힘을 체현하는 북부의 높은 언덕들에서 감지되었을 것"이라고 말한다.[44] 작

41. Louis Bourgeois는 Dorothy Seiberling, "The Female View of Erotica," *New York Magazine*, p. 46에서 인용했다.

42. Rohrlich and Nash, "Patriarchal Puzzle," p. 60.

43. Anne Ross, *Pagan Celtic Britain* (London: Routledge & Kegan Paul, 1967), p. 359.

44. Ibid., p. 366.

21　낸시 홀트, ⟨히드라의 머리⟩, 1974년. 뉴욕 루이스톤 아트파크. 콘크리트, 물, 흙. 8.5×18.9m. 웅덩이 지름 122센티미터 두 개, 91센티미터 세 개, 60센티미터 한 개, 깊이 91센티미터. 급류를 이루며 소용돌이 치는 나이아가라강이 내려다 보이는 절벽가에 설치된 땅 위의 콘크리트 우물들은 낮에는 히드라 별자리를 나타낸다. 우물의 크기는 별의 광도에 따라 다르다. 그 안에는 하늘이 반영되어 들어가 있다. 홀트는 자연의 거대한 움직임에 대한 현상학적 인식을 다룬다. 홀트는 이 작품에 대해 쓰면서 물 웅덩이가 땅의 눈이라고 하는 세네카 인디언 전설을 이야기한다. 고대 유럽에서는 신성한 우물이 땅의 수용적 '음기'를 나타냈다.

은 여신상을 넣어두기도 했던 켈트족의 우물 역시 기독교에 흡수되어 오늘날까지 '홀리웰'로 남았다. 에리히 노이만은 다음과 같이 지적한다.

> 여성의 힘은 연못, 샘, 개울, 늪지뿐 아니라 땅, 산, 언덕, 절벽에, 그리고 죽은 자와 태어나지 않은 자와 함께 지하 세계에도 존재한다. 무엇보다 늪지, 비옥한 가축의 분뇨와 같이 물과 흙의 요소가 혼합된 것은 원초적으로 여성성을 띠어서, 물의 순환성으로 인해 생명을 제공하는 여성성과 남성적 다산성을 함께 경험할 수 있다.[45]

22A　여신. 매머드 상아에 새긴 그림. 체코 프레드모스티. 높이 13cm.

45. Erich Neumann, *The Great Mother* (Princeton: Princeton University Press, 1972), p. 260.

노이만이나 J.J.바흐오펜, 레오 프로베니우스, 제임스 프레이저 경, 에스더 하딩, 미르체아 엘리아데, 멀린 스톤, 빈센트 스컬리, 그리고 그 외에도 수많은 인류학과 비교종교학 분야의 학자들이 특히 농경 사회에서 여성의 힘이 숭배되었다는 것을 쉽게 받아들였고, 켈트족의 여신 숭배의 증거에 중점을 두었다는 점에서 고고학자들, 즉

B, C, D. 브르타뉴 지방 22B
널길 무덤의 실내 암벽 조각. 22C
로크마리아케르 부근의 피에르 22D
플라트(Pierre Plates), 22E
가브리니스, '마르샹의 테이블(La
Table des Marchands).' (사진:
루시 R. 리파드, 찰스 시몬스)
E. 마르느 크로이자르의 신석기 시대
여신. (사진: 파리 인류학 박물관)
여기에 나타나는 다양한 모양과
무늬는 '죽음의 여신'과 관련되어
왔다.

직업적으로 땅을 파고 들어가는 사람들이 이러한 개념을 거부해왔다는 것이 기이하기만 하다. 여성상들이 계속 발굴될 당시 기분이 상한 한 남성은 분명 지배적인 남성 신이 '형언할 수 없는' 존재여서 표현되지 않았다고 결론지어버렸다. 또 수많은 여성상이 발견된 다양한 유적지에서 그들의 성별을 밝히는 것을 잊고 다른 이미지들을 강조하거나, 모든 여성을 특성이 어떠했든 간에 그저 '가정 헌신'이나 '다산'에 관련된 물건으로 분류해버리기도 했다.[46] 대개는 빈틈이 없는 오브리 벌은 여기서 다소 불평조로 쓴다.

> 과거에 일부 고고학자와 미술사가들이 풍부한 양의 여성상과 장식판, 석조물로 인해 지중해 국가들과 서부 유럽에 널리 퍼졌던 대모신 숭배에 대해 이야기했었다. (…) 그러한 여신의 증거는 프랑스에 한정되어 있는 반면 아일랜드의 널길 무덤에서 발견된 거석문화 조각들은 태양과 관련된 종교에 속한다.[47]

이 책이 다양한 문화의 여신 숭배의 존재 여부에 대해 논할 곳은 아니지만, 이러한 태도들은 학계가 사회를 본뜨고 있는 방식을 어느

46. Rohrlich and Nash, "Patriarchal Puzzle," p. 62.

47. Aubrey Burl, *The Stone Circles of the British Isles* (New Haven: Yale University Press, 1976), p. 83.

정도 조명하고 있는 것이 사실이다.

선사 시대의 이미지가 여성에 의해 만들어졌는지, 남성에 의해 만들어졌는지를 알 도리는 없다. 원시 사회로부터 나온 동시대의 인류학적 증거는 두 가지 모두였을 것이라고 시사한다. 그러나 드물게 남은 유적을 바탕으로 판단할 때, 많은 선사 시대 미술은 여성과 자연을 동일시했고, 삶 전반에 걸쳐 여성과 자연 모두에 커다란 힘을 부여했던 가치 체계 아래에서 제작되었다. 현대의 여성 미술가들은 이러한 고대의 이미지를 여러 매체를 사용해 탐구하면서, 때로는 또 다른 클리셰를 퍼뜨리는 것에 그치기도 했고, 때로는 역사의 안팎으로 향하는 새로운 길을 열어나가기도 했다.

특정 여신에 관한 신화의 풍부한 자료를 풀어낸 첫 주자 중 하나는 캐롤리 슈니먼이다. 어린 시절 작가의 스코틀랜드인 유모는 그녀에게 달에 사는 대모신을 보여주며 여신의 이야기를 들려주었다. 슈니먼은 1963년 퍼포먼스 〈눈 몸〉에서 알몸인 그녀의 배와 가슴에 살아 있는 뱀이 기어 다니는 모습을 연출하면서 여성, 물, 치유와 연관된 재생과 생식력의 보편적 상징인 뱀을 지배하는 여신을 생생하게 반영해 보여주었다(4장 참고). 슈니먼의 〈분열과 잔해(Divisions and Rubble)〉(1967)는 미국의 헛된 베트남 침공과 관련된 '불편한

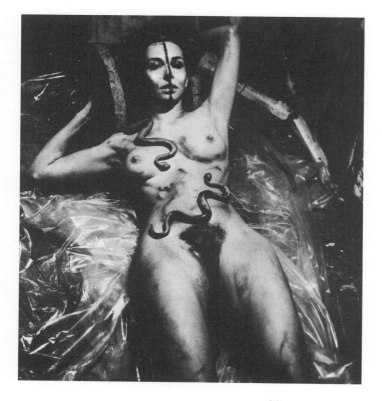

23 캐롤리 슈니먼, 〈눈 몸〉, 1963년. 퍼포먼스. 당시 슈니먼은 본래 바다가 대지를 낳았을 때처럼 뱀이 소용돌이, 회오리바람, 태아를 보호하고 양분을 주었던 자궁의 우주 에너지를 상징한다는 것을 알고 있었다.

미궁'의 공간 속에서 창조와 파괴, 탄생과 부패의 순환 사이를 서로 미묘하게 연결했다.

이와 같은 60년대 초반의 해프닝은 70년대 퍼포먼스 아트의 전반적인 개념을 예견한 것이었고, 여기서 슈니먼의 혁신적 역할은 계속되었다. 그녀의 〈홈런뮤즈(Homerunmuse)〉(1977)는, "뮤즈는 뱀이고 새였다/ 물과 불/ 변화의 원천/ 여성의 출산/ 물질에 대한 정신의 성장/ 제스처와 춤 안내서/ 냄비의 모양과 거기에서 나온 영양분"이라는 부제가 달린, 슬라이드와 텍스트로 이루어진 퍼포먼스로, 작가의 황소, 뱀, 고양이 꿈과 이것들의 고대의 의미를 뒤섞어 만든 반자전적 이야기다.

슈니먼의 전략은 남성이 정한 포르노의 구속에서 여성을 해방시키는 것이었고 한편으로는 미국의 청교도 문화 내의 반감으로 인해, 다른 한편으로는 마녀사냥으로 인해 억압되어온 여성 자신의 자연스러운 에로티시즘을 제공하는 것이었다. 1968년, 슈니먼은 "우리 몸의 생명은 성을 부정하는 사회가 인정하는 것보다 훨씬 다양하게 표현한다"고 썼다. "어떤 의미에서 나는 내 몸을 다른 여성들에게 선물로 준 것이다. 우리 몸을 우리에게 되돌려준 것이다. 잊혀지지 않는 크레타의 황소 무용수, 위험한 것에서 우월한 것으로 도약한 그 자유롭고 기쁨에 찬, 가슴을 내놓은 이 여인들이 내 상상력을 인도해주었다."[48]

슈니먼의 또 다른 주요 관심사는 근대적 한계에서 몸을 해방시키는 것이다. 실행되지 않은 작품 〈신체 집의 일부(Parts of the Body House)〉는 생물학적 풍경을 모방하는 실내 설치 작품에 대한 계획으로, 관람객은 여기서 성, 분변, 자아와 해방감을 재발견한다는 것이다. 슈니먼은 60년대의 초기 페미니스트 작품에서 여성이 조종할 수 있는 물건에 불과한 존재가 아니라, 자신의 이미지를 스스로 만드는 이미지 제작자임을 증명하려는 의도에서 자주 나체로 등장했다. 자메이크 하이워터는 "사람들은 구체적 신체 없이는 (…) 자신들의 세계나 정서 생활에 참여할 수 없다"고 말한 바 있다.[49] 데메테르 신화에 나오는 노파 바우보(Baubo) 같은 역할을 하며 몸에 대한 '원시적' 무의식을 나타내고자 했던 슈니먼의 용감한 저항은 '고급미술계'에서 마땅한 평가를 받지 못했다. 노르 홀은 여신의 슬픔을 음란한 농담과 춤으로 누그러뜨리는 바우보에 대해 "치마를 들어올려 기운을 북돋는다"고 표현했다.[50]

주디 시카고의 〈디너 파티〉(1973~79년)는 서구 문명에서 매장된 여성의 역사에 바치는 기념비적 식탁으로, 높이 올린 타일 위에

주디 시카고 외, 〈칼리〉. 〈디너 파티〉의 칼리 (옮긴이주 — 힌두교의 여신)를 위한 자수 식탁보. 1973~79년. [24]

주디 시카고, 〈오클랜드를 위한 나비〉, 1974년. 불꽃놀이. 122×61m, 17분. 오클랜드 박물관 커미션. (사진: 로이드 함롤) [25]

48. Carolee Schneemann, *More Than Meat Joy* (New Paltz, N. Y.: Documentext, 1979), p. 164.

49. Jamake Hightwater, *Dance: Rituals of Experience* (New York: A&W Publishers, 1978), p.36.

50. Nor Hall, *Mothers and Daughters* (Minneapolis: Rusoff Books, 1976), p. 7.

설치되었다. 이는 "경제학이나 사회학을 바꾸기 이전에 먼저 신화를 시험해야" 하며, "오랫동안 문화적으로 갈망해온" 여성에 대한 긍정적 상징이 여성화하는 사회로 가는 열쇠라고 주장하는 작가의 신념의 산물이다.[51] 시카고와 수백 명의 사람들이 6년에 걸쳐 만든 이 거대한 협업 작품은 고대 여신에게 바치는 대형 도자 접시들로 시작한다. 서른아홉 개의 상차림 중 첫 번째는 태고의 여신을 위한 것이며 동물 가죽, 개오지 조개껍질, 나선 무늬 위에 바위의 틈이 그려진 접시가 놓여 있다. 다음은 둥글납작한 꼬투리 같은 모양을 한 출생과 부활을 의미하는 다산의 여신, 초기의 전능한 신의 모습으로 만물과 인간 사이의 영매로 묘사된 바빌로니아의 위대한 여신 이슈타르, 무서운 피의 여신으로 생성의 힘에 반하는 파괴자 칼리, 크레타의 뱀 여신, 나선형 투구 형태 뒤로 고인돌의 이미지가 보이는 켈트족 보아디케아, 그리고 성 브리짓이 있다. 식탁 자체도 빛나는 하얀 역삼각형으로 여성의 힘을 상징한다.

1969년, 페미니스트가 된 이래 시카고의 개인적이고 보편적인 상징은 '마녀의 전달자'인 나비가 되었다. 때로 황소나 거세한 수소의 뿔과 함께 등장하는 나비는 여성의 변화와 여성성, 여신의 출현을 의미하는 고대의 상징이다. 초승달 모양의 뿔이 달의 상징이자 수사슴처럼 뿔이 '다시 돋아나는' 동물의 상징으로 쓰인 것은 구석기 시

51. Judy Chicago는 Lucy R. Lippard, "Judy Chicago's Dinner Party," *Art in America* (April 1980), p. 115에서 인용했다. Judy Chicago, *The Dinner Party* (New York: Anchor Press, 1979)와 *Embroidering Our Heritage: The Dinner Party Needlework* (New York: Anchor Press, 1980) 참고.

대로 거슬러 올라간다. 사슴 뿔로 만든 머리 장식과 곡괭이는 신석기 유럽의 의례 매장지에서 발견되며, 이는 아마도 구석기 시대 이래 보편적인 샤먼 전통의 일부일 것이다. 피터 퍼스트는 남미의 우이촐 원주민 사회에서 초기 수렵 채집 사회의 종교를 추적해나가며 이 전통이 살아남은 것을 관찰한 바 있다. 그는 "여성과 남성의 화합의 개념을 최우선시하는 것과 두 성을 질적으로 동등하게 유지하는 것"은 "번식을 위한 필수 전제 조건이며, 이것은 생물체로서뿐 아니라 문화의 생존에 있어서도 마찬가지다"라고 지적하고, 사슴 뿔이 태곳적 종(種)의 '주인'이었던 여성의 선물이었다고 밝힌다. "그렇다면 신성한 사슴의 남성성을 나타내는 바로 그 상징들은 여기서 여성의 선물로 보인다."[52]

크레타의 크노소스 궁전은 한때 팔을 들어올리고 있는 여신과 그녀의 풍성한 허벅지를 동시에 암시하는 수백 개의 황소 뿔 장식으로 덮여 있었던 것으로 알려져 있다. 오늘날에는 그중 하나가 복원되어 있는데, 이 뿔은 마치 암시적인 듯 V자 형의 죽타스(Jouctas)산을 먼 배경으로 삼고 있다. 내가 그곳에 갔을 때, 크레타와 미국 원주민 문화에 등장하는 풀이나 나무를 안고 있는 고대의 뿔 이미지처럼, 산 정상과 뿔이 하나의 나무를 중심으로 우연히 맞아 들어갔다. '뿔의 문'에 관한 G. R. 레비의 연구에 이어, 빈센트 스컬리는 '뿔 모양'의 산 정상과, 가슴 및 배 모양의 원뿔형 언덕을 지모신의 속성으로 보고, 이러한 속성들이 크레타와 그리스 신전 건축을 서로 연결시키고 그 의미를 강화했다는 놀라운 주장을 펼쳤다.[53]

또한 미궁, 황소 뿔, 출생의 여신은 기원전 5000년 전 메소포타미아 차탈 회위크(Catal Huyuk) 신전의 조각과 이집트 신화에서 함께 등장한다. 마이클 데임스는 영국 에이브버리 웨스트 케닛 고분의 '뿔 모양' 입구와 윈드밀 언덕에서 몸의 형태로 볼 수 있는 유물들에서 그 유사성을 찾는다. 그는 예수 탄생 때의 황소가 이집트 여신인, "황소를 낳은 암소" 하토르가 살아남은 것이라고 말한다.[54] 나 역시 스코틀랜드에서 안으로 굽은 뾰족한 두 바위가 수평으로 놓인 바위 양 옆에 서 있는 '누운' 환상 열석을 보았을 때, 이와 똑같은 수호적 이미지가 머리를 스쳤다. [이런 형태의 환상 열석으로는 애버딘셔의 미드마 커크(Midmar Kirk)가 있는데, 지금은 교회 마당 안에 자리 잡아 전형적인 오버레이의 예가 되었다.]

고대 여신의 연구에 누구보다도 깊이 침잠해, 이를 선사 시대에서 부활시켜 자연과 인류의 매개로 삼은 미국의 미술가는 매리 베스 에델슨이다. 그녀는 십 년 넘게 융 심리학, 페미니즘, 꿈, 판타지, 집

미노스 문명의 봉헌용 양날 금도끼. 기원전 1500년. (보스턴 미술관 소장) 26

금으로 된 하토르의 머리 장식이 달려 있는 누비아의 수정 구슬. 나파탄 시대, 기원전 8세기 후반. (보스턴 미술관 소장) 27

52. Peter T. Furst, "The Roots and Continuities of Shamanism," *artscanada*, no. 184-87 (December 1973-January 1974), pp. 50-51.

53. Scully, *The Earth, the Temple and the Gods* 참고.

54. Michael Dames, *The Avebury Cycle* (London: Thames & Hudson, 1977), p. 160.

본래 크레타 크노소스 궁전 28
벽을 따라 놓였던 '신성한
황소의 뿔'을 복원한 것.
뿔 모양의 죽타스산을
배경으로 한다. 마리야
김부타스는 크노소스의
미니어처 성전처럼 뿔
사이에 나비들이 있었을
가능성을 제기했다.
(사진: 루시 R. 리파드)

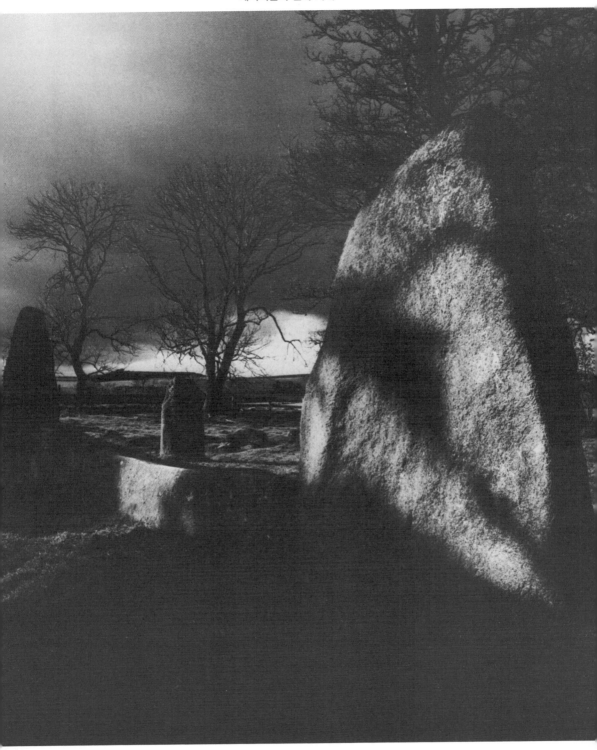

29 '뿔 모양'으로 누운 환상 열석. 내부에 고리형 돌무덤이 있다. 스코틀랜드 애버딘 선허니. 기원전 1900년경. 이 지역에서 타고 남은 뼈의 잔재 여덟 개가 발견되었고, 돌 중 일부는 의례 중 생긴 것으로 보이는 불에 덴 자국이 있다. (사진: 크리스 제닝스)

단 무의식, 정치학, 협업에 의한 작품 활동이라는 다양성을 결합시켜, 수천 년의 시간과 여러 매체를 넘나드는 작품을 만들어왔다. 그녀는 부계 사회가 결정한 역사적 경계들을 무시하고, 오늘날 독특한 고유의 힘을 지니는 고대의 이미지에서 표현된 신앙 체계에 끌렸다. 그녀가 내세워온 완전히 진지한 (동시에 유머스러운) 전투 슬로건은 "당신의 5,000년은 이제 끝났어!"다.

에델슨의 주요한 형태는 내가 5장에서 다루게 될 의례적인 것이지만, 그녀의 집단적 작품이 가진 풍미를 그대로 전하는 정적인 형태들 또한 발전시켜왔다. 에델슨은 공중에 빛의 경로를 그리는 방법으로. 타임랩스 사진을 이용해 시간이 멈춘 듯한 풍경에서 공중에 빛의 경로를 그리며 자신의 사적인 의례를 기록한다. 갤러리 설치 작품에는 관객의 개인적 희망과 두려움이 들어간다. 〈이야기 수집 상자 (Story Gathering Boxes)〉는 1972년 이래 계속 진행해오고 있는 작품으로, 그녀의 도화지첩 '옛 신화/새 신화' '여신 꿈' '피 권력 이야기'로 관객을 초대한다. '돌 이야기'에 기여한 관객의 이야기 중에 이런 글들이 있었다. "어릴 때 돌을 사타구니까지 들고 그 찬 기운을 느꼈다" "산을 움직이려면 돌이 무엇인지 알아야 한다."

1977년 뉴욕의 A.I.R. 갤러리에서 열린 에델슨의 전시에 들어선 관람객은 '뿔의 문'을 지나, 실제 불꽃에 휩싸인 사다리를 향해 가게 된다. 문에는 다양한 여성이 손가락으로 '뿔 모양[마노 코르누타 (mano cornuta)]'과 '승리의 무화과[마노 엔 피카(mano en fica)]'의 제스처를 하는 사진들이 걸려 있다. 에델슨이 "기원 원년 이후 마녀로 몰려 화형당한 9,000,000명의 여성"을 기린다는 이 기념비에는 성적인 것과 권력이 결합되어 있다. 여성의 새해로 채택한 할로윈에는 갤러리에서 시작해 거리로 나가 공개 의례를 행했다. 1980년의 전시 《투스리스(Toothless)》[검은 실라나기그(sheelana-gig) 혹은 바기나 논 덴타타(vagina-non-dentata)][옮긴이주 — 실라나기그는 여성의 외음부를 과장해 드러내는 조각으로 6장에서 소개된다. 바기나 논 덴타타는 본래 민간 설화에서 성관계의 위험성을 경고하는 의미에서 비롯된 이빨 달린 여성 성기를 말하는 단어 바기나 덴타타(vagina-dentata)에 에델슨이 부정형(non)을 붙여 만들어낸 말이다. 따라서 '이빨이 없다'는 의미의 제목 '투스리스'도 여기서 비롯된다]는 관객의 상상력과 행위자에 따라 동굴이자 옥좌가 된다.

에델슨의 예술에서 부적은 돌과 불이다. 서늘하지만 마음을 안정시키는 흙과 돌의 색감, 따뜻하지만 두려움을 자아내는 불꽃의 색감, 이 두 요소가 사진의 회색 톤과 의례의 상호작용에서 나오는 따

스함 속에서 반향되고 있다. 작가가 현대적으로 재해석하는 돌과 불은 고대 여신 신화의 중심이다. "여성은 강하고 긍정적인 것과 관련된 이미지가 필요하다"고 그녀는 말한다. "내가 시민권 운동에 참여할 당시 '검은 것은 아름답다(Black is Beautiful)'는 슬로건이 불러온 힘, 자신을 대표하는 긍정적 주류의 이미지 없이 자란 사람들에게 이 말이 주는 안도감이 어떤 것이었는지를 이해했던 기억이 난다. 지금의 여성도 마찬가지 상황에 있다. 우리는 우리의 자신감을 완전히 깨닫기 위해 과장할 필요가 있다. (…) 자연스럽게 우리 중 일부는 우리만의 상징을, 우리만의 신화를, 우리만의 이야기를, 우리만의 의례를 창조해낼 것이다."[55]

에델슨은 평범한 여성들의 이야기를 수집하면서 '새로운 역사'의 파편을 축적하고 있다. 그녀는 자신의 예술이 의식을 고양할 수 있는 힘을 발생시키고, 많은 다양한 경험을 한 여성들의 집결지가 되기를 바란다. 에델슨은 사회 변화를 정신적 변화와 분리하거나, 긍정적 정책(affirmative action)(옮긴이주 ― 미국의 차별 철폐 정책을 말한다)을 긍정적 열정에서 분리하기를 거부하면서, 과거를 찾지만 현재를 둘러보기를 잊곤 하는 예술가들의 고립주의를 전반적으로 경계한다. 이 과정에서 작가는 현대 문화를 그대로 보존하기보다는 새로운 활력을 불어넣기 위해 고대의 이미지를 이용해 발전적이고 열린 방식을 제공한다.

55. Mary Beth Edelson, Gayle Kimball의 인터뷰, "Goddess Imagery in Ritual," in Kimball, *Women's Culture* (Metuchen, N.J.: Scarecrow Press, 1981), p.94; Edelson, *Seven Cycles: Public Rituals* (New York: Edelson, 1980), p.8.

31A 베벌리 터우먼,
 〈마나 데아〉, 1979년.
 돌. 18×25×20cm.

31B 칼미아, 〈크노소스〉,
 1976~78년. 나무.
 161×43×2.5cm.
 (사진: 로버트 불)

린 랜돌프, ‹성장›, 31C
1975년. 오일.
150×119cm.
(사진: 토니 산토스)

진 파브, 31D
‹보름달이 뜬 밤›,
1977년. 소가죽,
카리부 뿔, 무스 가죽,
조개껍질, 구리,
274×152cm.
(소장: 진 파브,
퀘벡주 라 마카자)

31E 크리스 밀런, ‹토템›, 1975년. 혼합매체. 366×122cm.

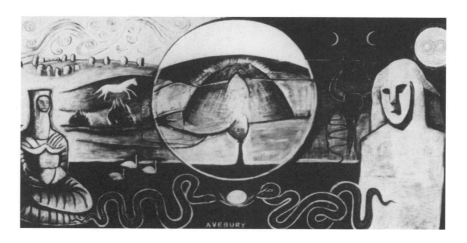

31F 모니카 스주, ‹에이브버리의 여신›, 1978년.
캔버스에 유채. 122×244cm.

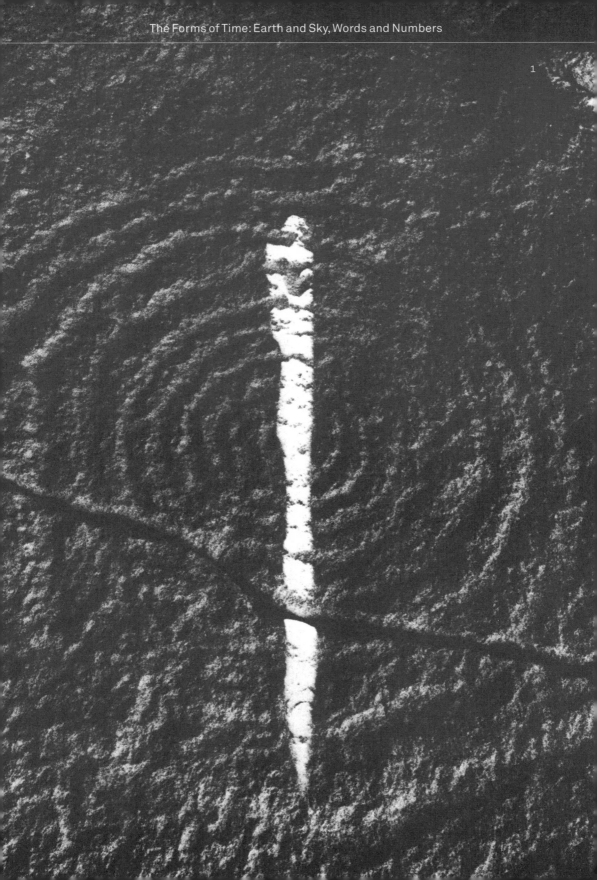

1 태양 단검, 뉴멕시코 차코 캐니언 파하다 언덕.
 하지에 단검이 나선의 중앙을 잘라 관통한다.
 (사진: K. 컨버거)

누가 이 땅을 설계했는지, 너는 아느냐?
누가 그 위에 측량줄을 띄웠는지,
너는 아느냐?
— 욥기, 구약성서

Who hath the measures thereof, if thou
knowest? Or who hath stretched the line
upon it?
– Book of Job, Old Testament

예술가가 시간의 흐름에 깊이 침잠하면
할수록, 시간에 대한 망각은 더해진다.
그러한 이유로 그는 시간의 수면 가까이
머물러 있어야 한다. 많은 이들은 시간에
'죽음의 원리'가 숨겨져 있는 까닭에
그것을 완전히 잊고 싶어할 것이다. (…)
시간의 강에 떠다니는 것은 미술사의
잔존물이지만 '현재'는 유럽의 문화 혹은
고대나 원시의 문명조차도 지탱할 수가
없다. 대신 현재는 역사 이전과 이후의
정신을 탐색해야 한다. 먼 미래가 먼
과거를 만나는 곳으로 진입해야 한다.
— 로버트 스미슨, 1968년

The deeper an artist sinks into the
time stream the more it becomes
oblivion; because it conceals the "death
principle."… Floating in this temporal
river are the remnants of art history,
yet the "present" cannot support the
cultures of Europe, or even the archaic
or primitive civilizations; it must instead
explore the pre- and post-historic mind;
it must go into places where remote
futures meet remote pasts.
– Robert Smithon, 1968

2 «검은 정사각형의 방»,
 뉴욕 주이시 뮤지엄(Jewish
 Museum)에서 열린
 애드 라인하르트의 전시,
 1966~67년.

추상적 거리와 구체적 숫자 사이에서 균형을 이루는 시간은 어떤 의미에서는 강제된 동시성(synchronism)을 주제로 하는 이 책의 핵심이다. 결국 시간과 셈의 기원은 (인체를 매개로 한) 지구와 달의 주기, 변화를 향한 여정, 삶 사이 어딘가에 있는 듯하다. 이것이 고대인들이 사로잡혔던 생각이라면, 이 주제는 미술사에서 주기적으로 재등장했고, 최근에는 1960년대와 70년대의 미니멀리즘과 개념미술 작품들을 통해 나타났다. 이들은 50년대 추상표현주의의 과도함, 60년대 초반 후기추상주의의 내용 없는 장식성은 물론 팝아트, 옵아트, 포토리얼리즘의 부산스런 유행까지도 모두 거부했다.

60년대의 사회적 격변을 고려할 때, 프랑스 대혁명 전후에도 이와 유사하게 원시주의(primitifs)와 '에트루리아(Etruscans)'의 전통을 통해 타불라 라사(tabula rasa)가 시도되었다는 사실은 상당히 흥미롭다. 로버트 로젠블럼이 지적하듯, 급격한 개혁 정신은 종종 극단적 단순함, "치유의 효과가 있는 기하학"으로 돌아가려는 현상과 함께 나타난다.[1] 단순한 단어와 숫자 체계, 기초 기하학, 반복, 모듈, 측량, 지도 제작에 대한 미니멀리스트와 개념미술가들의 집착은 70년대의 '원시화' 경향을 보인 미술가들이 좀 더 복잡한 신화와 역사의 영역을 탐험할 수 있는 바탕이 되었다. 미니멀리스트들이 작품에서 모든 상징, 은유, 지시성을 제거하기 위해 열성적으로 노력했다는 사실에 익숙한 독자들에게는 이 문장이 이상하게 들릴 수도 있겠다. 그들은 즉각적 현재라는 '실시간'으로 지각되는 구체적인 현실성(actuality)를 창조하고자 했다. '신비주의자'들과 형식상의 유사성은 거의 없지만, 서로 다른 이 두 집단은 예술이 단순해짐으로써 더 민주적이 되고, 더 많은 관객에게 접근할 수 있으리라는 같은 이상을 품었다.

서구에서 우리가 문명의 발단이라고 인정하는 것은 아마도 18세기 철학자 조반니 바티스타 비코(Giovanni Battista Vico)가 "진지한 시(serious poetry)"라고 불렸던 모든 지식의 기원, 삶의 "형태적 이해"에서 비롯되었을 것이다.[2] 이것의 현대판은 비언어 소통으로, 복잡한 생각을 완전히 이해

1. Robert Rosenblum, "Toward the Tabula Rasa," *Transformations in Late Eighteenth Century Art* (Princeton, N.J.: Princeton University Press, 1967), pp. 146-91.

2. Giorgio de Santillana and Hertha von Dechend, *Hamlet's Mill* (Boston: David R. Godine, 1977), p. 119.
[옮긴이주 ― '형태적 이해'의 명쾌한 이해를 위해 이 주석을 읽는 것이 필수적이라는 판단에서 아래의 번역을 첨부한다. (...) 오늘날, 배운 자란 일반적으로 뭐가 뭔지를 다 아는, 세상이 어떻게 돌아가는지 다 이해하는 사람이다. 단테는 물론 그중 하나였다. 그러나 아주 먼 옛날에도 그랬을까? 아리스토텔레스에

따르면, 비밀리에 전해져 오는 교의는 이해하기 한참 전에 배우는 것이었다. 대부분의 중국 학자들은 최근까지도 이러한 맥락에서 교육받았다. 이해는 따로 남아 있었다. 영영 이해하지 못할 수도 있고, 잘해야 배움이 완성되었을 때 얻는 것이다.
다른 방법들이 있었다. 로마에서 극단적인 예를 가져오겠다. 아테나이오스가 이야기하길, 멤피스라는 이름으로 피타고라스 정의의 완전한 본질을 단순한 무용을 통해 흠잡을 데 없이 전달해 많은 박수를 받은 무언극이 있었다고 한다. 그가 이것을 이해했다고는 전해지지 않았다. 느낌은 있었을 지 모르지만, 나머지는 뛰어나게 날카로운 그의 표현력이었다. 즉, 그가 몸으로 보여줄 수밖에 없는

하지 않은 상태에서 표현하거나 주로 형태를 통해 이해하는 방법을 제시하는 까닭에 교육자들의 불신을 산다(이 태도의 양극단은 로마인 키케로의 발언 "말로 표현될 수 없는 사물은 의미가 없는 것이다"와 현대 철학자 프리초프 슈온의 말 "진정한 상징이 전달하는 것은 언어적 표현에 제한받지 않는다"에서 드러난다[3]).

서구 문화권에서 미술은 계속해서 생각의 비언어적 소통의 가능성을 지지한다. 돌이켜보면, 미니멀리스트들은 의식적인 역설을 통해 '형태적 이해'의 흔적을 보존하려고 했던 것 같다. 1969년 솔 르윗은 "개념미술가들은 이성주의자이기보다는 신비주의자다. 그들은 이성이 닿을 수 없는 결론으로 껑충 뛰어버린다. (…) 비이성적 생각들이 절대적·논리적으로 뒤따라야 한다"고 썼다.[4] 고대의 경우 피타고라스와 같은 스승이 이와 유사하게 제자에게 직관을 기르고, 그것을 통해 우주의 본질적인 운동 법칙을 이해할 수 있도록 역동적 기하학과 숫자 점을 연습하도록 했다.[5] 미니멀리스트들은 신비주의의 짧은 역사를 이미 반(反)신비주의의 시작으로 만든 그들의 선구자 애드 라인하르트(1913~67)처럼 "끝이 시작이다"라는 것을 전혀 모르지 않았고, 확고부동하게 본질적 요소를 고수하는 것으로(이들의 작품은 '기본 구조' 'ABC 아트'라고 불렸다) 심미적 복합성을 새로이 하는 길을 열어나가고 있었다. 당시에는 물론 그것이 어떤 방향을 취할지 알지 못했을 것이다.

라인하르트는 생의 마지막 6년간 그가 "초시간적"이고 "궁극적"이라 불렀던 1.5미터 길이의 거의 동일한 검은 정사각형 회화를 만들었다. "예술은 예술이고, 그 밖의 것은 그 밖의 것"[6]이라는 그의 주장에도 불구하고, 이 회화들은 완강한 추상 이상의 것을 나타내게 되었다. 그의 모순 몇 가지 중 첫 번째는 '검은' 회화가 사실은 매우 어두운 파랑, 빨강, 녹색으로 이루어졌다는 것이다. 이러한 '무형태' '무개념'의 캔버스들은 고대의 세계상(world-picture)처럼 격자로 삼등분되어 십자가와 사분할의 공간을 형성하며, 라인하르트가 개인적이거나 집단적인 표현에 관련된 모든 '낭만적' 연상을 부정하려는 노력으로 경시했던 사실을 드러낸다.

라인하르트는 예술이 반제도적으로 종교를 계승했다고 보았다. 그는 과거와 고전 전통에 대한 존중과 건강하고 창의적인 냉소주의를 종합적으로 엮어냈다(그는 예상 밖의 검은 정사각형 연작을 만들면서, "하늘 아래 새로운 것은 없다"고 항변했다). 라인하르트는 극동과 이슬람 미술을 연구한 학자로서 전자가 선형적 진보를 배제한 것에, 후자가 회화적이고 상관관계적 구도를 배제한 것에 감탄했다.

형태적 이해(morphological understanding)를 가졌던 것이다. 물론 관객들도 그 이상 이해했던 것은 아니다. 그러나 그들은 엄격하고 가차없는 심판이었을 것이다. "더는 설명이 필요 없다(Dictum sapienti sat)"고 현자는 말하리라. 그러나 여기서도 단 한마디가 빠졌다. 구경꾼은 광란에 빠진 상태에서 그래도 소리칠 것이다. "무슨 뜻인지 알겠어."]

3. Cicero는 Jamake Highwater, *Dance: Rituals of Experience* (New York: A & W Publishers, 1978), p. 44에서 인용했다. Frithjof Schuon은 Keith Critchlow, *Time Stands Still* (London: Gordon Fraser, 1979), p. 11에서 인용했다.

4. Sol LeWitt, "Sentences on Conceptual Art," in Lucy R. Lippard, *Six Years* (New York: Praeger, 1973), p. 75.

5. John Michell, *City of Revelation* (New York: Ballantine Books, 1972), p. xi.

6. Ad Reinhardt, "Art-as-Art," *Art International* (December 1962), pp. 36-37.

즉, 양쪽에서 시간과 공간을 형식적으로 무효화시킨 데에 감탄했던 것이다.

라인하르트의 검은 회화는 어쩔 수 없이 그 또한 일부분을 차지하고 있던 상업 미술계에 대한 날카로운 비평이었다. 그의 작품에 내제된 도덕성은 미국에서 추상표현주의가 시작된 이래 예술가들이 갇혀 있던 '진화론적' 쳇바퀴에 반대하는 입장에 섰다. 이 선형적 '진보'의 목표는 단지 완전히 "회화로서의 본질에 충실한" 회화, 즉 그저 색이 칠해진 평면일 뿐이었다. 라인하르트는 그의 검은 회화가 "궁극"의 지점에 다달았다고 주장함으로써 회화 또는 예술이 처음부터 다시 시작해야 한다고 제안했다. 그는 공허가 목적이라고 주장했지만, 그의 많은 동료들이 맹목적으로 달려가고 있던 논리적 막다른 길 대신 사실상 텅 빈 것 자체를 <u>내용으로</u>, 즉 의미 있는 공허를 제시하고 있었다. 이상화된 타불라 라사처럼, 라인하르트의 수수께끼 같은 보이지 않게 충만한 검은 표면, 그의 단호한 "순수주의와 부정주의"는 그를 따르지 않고 스스로 출발한 세대의 작가들에게까지도 새로운 가능성을 제시했다.

1960년대 중반에 이르러 대부분이 조각가인 일군의 미술가들이 등장했는데, 이들은 '당신이 보는 그대로다(What you see is what you get)'라는 또 하나의 신실재론을 바탕으로 연상 작용을 의도적으로 피하기 위해 정육면체, 모듈과 격자, 수학 체계와 순열, 다이어그램, 기계적 '설계도'와 목록을 사용했다. 이 작가들의 목적은 '일체성(wholeness)'이었다. 문자 그대로 숫자와 언어를 결합해(그리고 때로는 언어학, 인지심리학, 논리실증주의 철학에서 가져온 알쏭달쏭한 이론의 눈가림으로) 새로운 것에 중독되고 싫증난 관객들에게 본다는 것의 본질적 개념을 재도입했다. 이들의 '무언의' '차가운' 형태는 그것들 나름의 신비감을 가지고 있었다. 이들은 예술을 반드시 언어적인 것은 아니더라도 사유로서 이해하고 있었다. 역설적으로 많은 부족 미술에서 그래왔던 것처럼 신비주의는 그들 현상학의 한 요소였다. 인류학자 에드먼드 카펜터는 비밀스런 예술에 둘러싸여 일생을 보내는 부족에 대해 쓴 바 있는데, 예술은 오직 적절한 경우에 적절한 사람들만 보고 들을 수 있지만, 또한 사회조직에서 공유하고 아무도 소유하지 않는 것이었다고 한다.[7]

1967년 막 개념미술이 발전하고 있을 무렵, 나는 이 미술가들이 "눈을 순수한 상태로 회복시킬 수 있다"고 믿는다고 썼다. 주요 미니멀리스트 중 한 명인 솔 르윗은 여기에서 더 나아갔다. 그는 맹인도 미술 작품을 만들 수 있고, 미술가는 맹인처럼 작업하는 것을 통해

[7]. Edmund Carpenter, "Silent Music and Invisible Art," *Natural History* (May 1978), p.99.

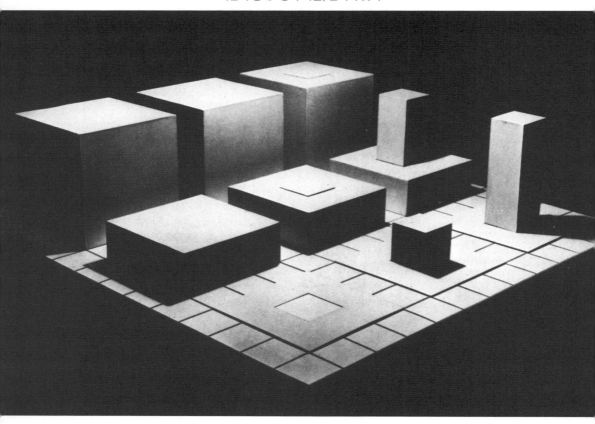

배울 수 있으며, 오직 작품이 어떻게 보일 것인지 걱정하지 않아야만 '구식의' 구성적 요소를 제거하고 새로운 형태를 발명할 수 있다고 말했다. 그의 조각은 측정으로 규제되고, 시스템으로 발생되며, 산업적으로 제작되었다. 그것은 마치 신들이 다시 예술을 도맡아 예술가의 손을 이끄는 것 같아서, 신화 시대의 숫자는 추상적 보편성을 지니지는 않았지만 "항상 어떤 구체적이고 개인적인 직관을 토대로 했다"는 에른스트 카시러의 말을 상기시킨다.[8] 이와 유사하게 연금술이 발달한 문화의 전통에서는 한때 숫자 연구로 자연의 마술을 풀었고, 그 결과 자연의 지배를 확장하는 데 일조했다.

시간은 60년대 후반 많은 미니멀리스트와 개념미술가들에게 중요한 요소가 되었고 시간에서 시간의 초월로, 시간의 초월에서 역사로, 그리고 마침내 선사 시대에 대한 역사의 자의식을 통한 새로운 인식에 이르렀다. 미술가들은 몇십 년간 개인과 모더니즘의 자기지시적 구조를 존재론적으로 강조해온 후, 좀 더 집단적 본거지로 돌아가고 싶어하는 것 같다. 사회에 개인주의가 심해질수록 소통되는 내용 없이 형태를 더욱 강조하게 되는 법이고, 미니멀리스트들은 새로

8. Ernst Cassirer는 Michael Dames, *The Silbury Treasure* (London: Thames & Hudson, 1976), p.118에서 인용했다.

3 솔 르윗, 〈연속 프로젝트 #1, 세트 D〉, 1966년. 철 위에 페인트. 소형 71제곱센티미터, 대형 206제곱센티미터. 이 작품은 이차원과 삼차원, 담는 것과 그 안에 담긴 것 사이의 순열 관계에 대한 완전한 유한 집합을 보여준다.

운 종류의 비구상적 내용을 찾고 있었다. 이들은 또한 수학과 사유의 역사를 되돌아보았다. 멜 보크너가 헤이즐넛과 분필로 만든 작품에 〈피타고라스의 정리에 대한 명상〉이라는 제목을 붙인 해인 1972년에 작가는 엘렌 존슨(Ellen Johnson)에게 말했다. "내가 숫자에 관심이 있는 것은 사용하기 쉽기 때문이다. 누구든 셈을 할 수 있다. 누구든 길이를 잴 수 있다. 그것은 우리 주변의 무질서에 질서를 잡는 방식이다. (…) 거기 그저 있을 따름이다. 나는 그것을 사용한다. 이 숫자들은 그 이상 아무 의미가 없다. 나에게 '숫자'가 무슨 뜻이냐고 물을 수 있겠지만, 나는 모른다."[9]

여러 미니멀리스트, 특히 토니 스미스, 로버트 모리스, 솔 르윗은 피타고라스 법칙의 완벽한 형태인 정육면체에 집중했다.[10] (기원전 539년에 전성기를 누렸던) 피타고라스는 이러한 오버레이에 흥미로운 축을 제공한다. 숫자가 자연 사물의 한 요소라는 그의 이론은 고대 신화와 종교에서 중요한 부분을 차지한다. 허벅지 하나가 금이었다는 신화적 인물인 피타고라스는 확실히 고대의 지식 체계를 계승했고, 그의 유명한 정리와 함께 윤회와 천체의 음악에 대한 개념을 주장한 것으로도 알려져 있다. 많은 미니멀리스트들은 자신들의 입체 구조물을 음악에 비교했고, 이들 또한 비스케이만에서 북극해에 이르는 "단어보다 숫자가 더 흥미롭다고 생각했던 잃어버린 공동체"인 가설적인 거석 문명의 계승자로 볼 수도 있다.[11]

1940년대에 알렉산더 톰은 그러한 공동체의 존재를 확언함으로써 고고학 역사에 일대 혁신을 일으켰다. 각고의 노력을 기울인 그의 연구는 기원전 2000년 전 환상 열석을 쌓던 사람들 사이에 당시까지 예상하지 못했던 고도로 발달한 수학이 존재했음을 입증했다. 톰은 환상 열석의 여섯 가지 다른 기하학적 분류가 피타고라스의 정리와 2.72피트 표준 단위의 거석 야드를 바탕으로 하고 있다고 제시

9. Mel Bochner는 Ellen Johnson, *Modern Art and the Object* (New York: Harper & Row, 1976), pp. 212-13에서 인용했다.

10. Lucy R. Lippard, "Homage to the Square," *Art in America* (July-August 1967), pp. 50-57.

11. Francis Hitching은 Alexander Thom, *Earth Magic* (London: Picador, 1976), p. 71에서 의역했다.

4 멜 보크너, 〈피타고라스 정리에 대한 명상〉, 1972년. 헤이즐넛 47개, 카펫 바닥에 분필. 44.5×40.5cm. (앨런 미술관 소장, 오하이오 오벌린)

5 아그네스 데니스, ‹철학적 드로잉›
연작 중 ‹변증법적 삼각법:
시각 철학(인간의 논쟁 포함)›,
1969~71년. 잉크, 76×102cm.

했다. 톰은 "거석인이 모든 세 변이 정수이고 직각인 삼각형을 바위에서 가능한 한 많이 발견하고 기록하는 데 집착했다고 말할 수 있을 정도"라고 말한다.[12] 고대의 구전 전통을 정리한 것으로 여겨지는 『티마이오스(Timaeus)』의 대화에서 플라톤은 "모든 평면이 감소될 수 있는 궁극적 다각형이 삼각형이므로, 우리는 본질적 관계에서 삼각형을 참고해야 한다"고 썼다.[13] 신석기 시대의 건설에는 셋을 기준으로 측정하는 방식(가장 기초적인 숫자 체계)이 지배적이었다. 노자가 "도(道)는 하나를 낳고, 하나는 둘을 낳고, 둘은 셋을 낳고, 셋은 만물을 낳는다"고 했듯이, 대부분의 문화가 그렇게 믿었던 것 같다.[14]

　　일부 학자들은 '원시인'들이 이룬 어느 정도의 수학적 발전에 놀라워하는 것처럼 보이는데, 이것이 자신들의 과학적 성과에 탐탁치 않은 영향을 미치기라도 하는 듯이 말이다. 그러나 현재 천문학 관측의 결과 기호 수학은 17,000년 전에 시작된 것으로 보이며, 이는 상당한 양의 지식을 축적하고 실험할 충분한 시간이다. 키스 크릿츨로우는 수학의 역사를 다시 쓸 필요가 있다고 말한다. 그는 신석기 시대 스코틀랜드 무덤에서 발견된 불가사의한 사면체로 나뉜 석조 구(球)를 연구하면서, 이것이 플라톤의 입체 정다면체의 대칭성을 모두 나타내 "피타고라스나 플라톤보다 적어도 천 년은 앞서 있다"[15]는 것을 발견했다. 환상 열석이나 열석처럼 이 상징적 오브제도 영원성을 상징하는 돌로 만들어졌다. 더 복잡한 형태는 가브리니스의 브르타뉴 무덤에 새겨진 무늬와 매우 흡사하게(98쪽 참고) 섬세한 나선과 동심원이 조각된 것으로, 완성에 몇 주의 시간이 걸렸을 것이다. 숫자가 언제나 자연의 과정과 연결된다는 생각은 중세 시대에 자연의 형태를 관찰하며 발견한(혹은 재발견한) 비례적 성장의 자가증식 원리인 '피보나치 수열'을 떠올리게 한다. 현대미술가 마리오 메르츠는 수년간 나뭇가지와 네온 등 자연과 인공 재료를 모두 사용해 피보나치 체계를 바탕으로 작품을 만들어왔다. 존 미첼은 오늘날 예술가들이 시각적 조화의 영원한 신들을 탐구하는 데는 관심이 없고, 고대의 계율에 대해 심리적 확신을 가지려 하기보다는 자유로운 표현의 즐거움과 망상을 선호한다고 불평한 바 있는데, 마리오 메르츠, 멜 보크너, 아그네스 데니스, 도로시아 록번, 그 외 수열과 등비수열을 작품에 활용하는 작가들은 그것이 사실이 아님을 증명한다.[16]

　　크릿츨로우는 스코틀랜드의 석조 구체를 우주론적 믿음과 연결시키며, "천체의 연구는 결국 구체의 움직임에 대한 것이고, 구면 좌표의 이해를 필요로 한다. 고대 이집트인들이 피라미드를 짓기도 전

12. Alexander Thom, *Megalithic Sites in Britain* (Oxford: Oxford University Press, 1967), p. 27.

13. Plato는 Critchlow, *Time Stands Still*, p. 134에서 인용했다.

14. W.T. Chan, *The Way of Lao Tzu* (New York: Library of Liberal Arts, Bobbs-Merrill, 1963), p 176.

15. Critchlow, *Time Stands Still*, pp. 179, 133. 살바토레 트렌토에 따르면, '유럽 문명 이전'의 뉴잉글랜드의 유적지에서 팔면체로 나뉘어진 석조 구체도 발견되었다.

16. Michell, *City of Revelation*, pp. 12-13.

구(球)와 다면체 석조 구의 전체 6
세트로, 플라톤보다 천 년 앞선
신석기 스코틀랜드에서 발견된
'플라톤의 입체'라고 할 수 있다.
이들의 수학적 중요성을 발견한
키스 크릿츨로우는(그의 책
『시간은 정지한다(Time Stand
Still)』에서 상세하게 다룬다)
플라톤의 『티마이오스』의 대화가
흙, 물, 공기, 불의 본질을 상징적
기하학 형태로 축소했던 고대의
구전 전통을 설명하는 것이라고
한다. (사진: 그레이엄 챌리포)

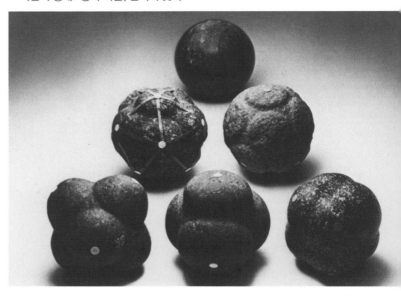

에 신석기 시대 스코틀랜드인이 [정교한 코벨 석실무덤인] 매스하우(Maeshowe)를 지었다면, 왜 그들이 삼차원 좌표를 연구하지 않았다고 할 수 있을까? 플라톤, 프톨레미, 케플러, 알 킨디가 이러한 도형들에 우주적 의미를 부여하는 것이 우연의 일치 이상이지 않은가?"[17]라고 했다. 이러한 이론은 아프리카의 도곤족 역시 "다이어그램, 숫자 놀이, 기하학에 열중하는 '플라톤주의자' (…)"라는 사실이 뒷받침한다. "그들의 우주론은 기록상 가장 복잡한 것 중 하나다."[18]

조르조 드 산틸라나와 헤르타 폰 데헨트의 훌륭한 저서 『햄릿의 맷돌(Hamlet's Mill)』은 문자 사용 이전에 쓰였던 숫자, 동작, 측량에 대한 만국 암호문의 존재를 바탕으로 복잡한 신화적·천문학적 가설을 전개시켰다. 전 세계에 퍼져 있으며 "여러 층위의 거대한 틀"로 이루어진 이 "고대의 만국 공통어"는 버크민스터 풀러의 삼차원 공간 격자 개념을 상기시킨다. 두 저자의 가설은 그것이 "지역의 신앙과 문화를 무시했다. 그것은 숫자, 움직임, 측량, 전체 구조, 개요, 숫자의 구조, 기하학에 초점을 맞추었다. 창안자들 사이에 일상적인 사건들 외에는 서로 공유하는 경험이 없었고, 자연의 법을 관찰하는 것 외에는 서로 소통하는 이미지가 없었음에도 이 모든 것이 가능했다"는 것이다.[19] 암호는 색, 식물, 형태, 음악, 음운, 시각적 구조들과 마찬가지로 별과 숫자를 통해서도 밝혀졌다. 그것은 엄격한 비밀에 둘러싸여 있었고, 사람들이 그들이 전하는 지식을 완전히 이해하지 못했더라도 일상의 언어로 전할 수 있었을 것이다. 그리고 다시 몇 세대가 지나서 누군가 알아볼 수도 있는 것이다.

17. Critchlow, *Time Stands Still*, p. 148.

18. Francis Huxley, *The Way of the Sacred* (Garden City, N.Y.: Doubleday, 1974), p. 84.

19. De Santillana and von Dechend, *Hamlet's Mill*, pp. 345-46 (이것과 다른 인용 포함한다).

산틸라나와 폰 데헨트는 신화가 공간이 아닌 시간과 관련되기 때문에 고대의 형상화가 엄격히 구전이었다고 본다. 순수한 숫자의 구조(세는 과정)는 다이어그램이 아니라 "단어 그림"이며, "시간과 리듬의 문제"다. 그리고 구조(structure)는 체계(system) 이전에 생겼는데, 그것은 체계가 구전될 수 없기 때문이라고 저자들은 말한다. 또한 "법칙에 따른 표현(ordered expression)이 조직적 사고(organized thought) 이전에 생겼기 때문에" 예술이 분석 이전에 생겼다고 보는데, 이는 명백히 미술가들이 환영할 만한 생각들이다. 반면 체계적 숫자는 이야기로 전달할 수 없어서 보여주면서 설명해야 한다. 어느 순간에 단어를 숫자에 연결시키는 상징적 과학인 게마트리아(gematria)가 등장했다.

누군가에게 나선형 계단을 설명해보라고 하면, 그들은 불가피하게 제스처를 사용할 것이다. 나로서는 제스처가 구전 역사와 함께 전해지지 않았을 이유가 없다고 본다. 분명 읽고 쓰는 능력과 수리 감각은 인체라는 공통의 기원을 가지고 있다. 언어가 제스처에서 발전했고 지식이 '외워서' 전달되었듯, 쓰기는 그림에서 시작했고 그 다음에는 상형문자가 되었고, 그리고 한때 모두에게 알려졌던 표의문자로 '퇴보했고' 더는 우리의 일부가 아닌 '외부의 글자'가 되었다.

『햄릿의 맷돌』에서 글쓰기는 인류의 기억 상실, 그리고 그로 인해 고대의 우주론인 그 '이상한 홀로그램'을 상실하게 한 주범으로 비난을 받는다. 클로드 레비스트로스는 글쓰기가 "자연과 인간 생활 사이의 유사성을 통해 우리의 주변 세상을 설명하는 고대의 [기본적인] 능력"을 박탈했다고 말한다.[20] 존 미첼은 이에 더해 글쓰기가 "우리의 역사 감각을 심각하게 왜곡시켰다"고 말하는가 하면, 로버트 모리스는 "미래를 통제하기 위해 과거는 대상이 되어야 했다"고 생각했다.[21] 결국 역사는 '그저 지긋지긋한 일의 연속' 같은 일련의 사건이 되어버렸고, 고대의 생활을 풍요롭게 했고 또 우리의 생활도 그렇게 할 수 있을 것으로 생각했던 동시성(simultaneity) 역시 사라졌다. 구전 전통이 남아 있을 당시에는 실제 글쓰기가 금기로 취급되었을 수도 있다. 카이사르(Caesar)에 따르면, 영국의 드루이드족은 학문을 글쓰기에 헌신하는 것이 부당한 일이라고 여겼다.[22] 잉카인들은 글을 알았으나 금지했던 것으로 알려져 있다. 안데스산맥의 키푸스(quipus)는 기억을 돕는 언어나 숫자 체계로 알려진 끈으로, 다른 사람들은 읽을 수 없고 오로지 개인의 기억을 위한 것이었을 수 있다.

구전 역사의 저자는 개인이 아니기 때문에 집단의 가치를 보존

20. Claude Lévi-Strauss는 Jean McMann, *Riddle of the Stone Age* (London: Thames & Hudson, 1980), p. 147에서 의역했다. 이 책은 바위 표면에 만들어진 표시와 관련된 글쓰기의 역사를 명확히 정리하고 있다.

21. Michell, *City of Revelation*, pp. 131-33, 알렉산더 마샥의 글쓰기의 기원 관련 이론에 대한 로버트 모리스의 견해는 "Aligned with Nazca," *Artforum* (October 1975), p. 38에 있다.

22. Stuart Piggott, *The Druids* (Harmondsworth, England: Penguin Books, 1974).

한다. 그러나 문자 언어 또한 나선형, 마름모, 동심원, 컵과 고리 무늬와 같이 집단이 이해하던 추상적 기호에서 발전했을 수 있다. 오토 랑크는 언어의 기원이 의사소통이 아닌 예술의 형식이었다고 주장하며, 개개의 객관화는 오직 나중에야 집단적으로 형성되었다고 말한다.[23] 확실히 고대의 상형문자에 매혹되었던 많은 근대 예술가들은 추상적 표기 방식을 통해 자신만의 새로운 형식의 언어를 발명하는 수단으로 삼았다. 그중 잘 알려진 미술가들이 호안 미로, 호아킨 토레스 가르시아, 아돌프 고틀리프, 마크 토비, 잭슨 폴록이다.

역설적이지만 오늘날 일부 미술가들이 숫자와 단어 체계를 재발명하게 된 계기는 반지성적이고 비언어적인 경향과 함께했다. 이와 더불어 차후에 일어난 '원시화' 경향 역시 다소 부정적으로는 크리스토퍼 래쉬가 쓴 자아도취에 관한 비관적 의견과도 연관된다.

이전에는 종교, 신화, 동화가 어린이에게 믿을 만한 세계관을 줄 순진한 요소를 충분히 가지고 있었다. 과학은 그 자리를 대신할 수 없다. 그렇기 때문에 젊은이들이 마법과 비술에 매혹되거나 초감각적 지각을 믿고 원시 기독교 집단이 급증하는 등의 가장 원시적 종류의 마술적 사고로 퇴행하는 일이 널리 퍼지게 되었다.[24]

문자 언어의 기원은 기원전 9세기에 기하학적 점토 '물표(tokens)' 또는 '패'를 거래에 사용했던 중동의 계산법으로 거슬러 올라가볼 수 있다. 점차 구, 원반, 이중 원뿔, 사면체, 사각형, 타원형, 삼각형, 원기둥, 도식화된 동물의 형태를 새겼고, 그 다음에 기호를 표시했다. 드니즈 슈만트베세라의 연구는 이 물표가 입체 문자의 기원이었을 것이라고 보았다. 이후 이것들을 실에 꿰어 사용했을 가능성도 있다(묵주처럼 읽는 것인가?). 여기에서 일반적으로 최초의 문자 기록으로 알려진 메소포타미아 우루크의 점토판으로 발전했다.[25] 이 획기적인 기록 체계는 농업의 발달과 동시에 일어났다. 레비스트로스는 신석기 시대를 "인류가 그 후로는 경험할 수 없었던 상징에 대한 강한 욕심과 동시에 전적으로 구체성을 위한 세심한 주의력, 그리고 이 두 태도가 실은 하나라는 것에 대한 맹목적 믿음"에 사로잡혀 있었다고 표현했다.[26]

또한 신석기 시대의 '예술'에서는 동굴 벽화의 극히 자연주의적인 동식물 이미지로부터 집단적 추상 내지는 상징적 시각 언어가 발전했다. 이는 "확고부동한 위엄"(매머드), "격렬한 드라마"(들소)처

23. Otto Rank, *Art and Artist* (New York: Agathon Press, 1968), p.274.

24. Christopher Lasch, *The Culture of Narcissism* (New York: Warner Books, 1979), p.261.

25. Denise Schmandt-Besserat, "The Earliest Precursor of Writing," *Scientific American* (June 1978), pp.50-59.

26. Claude Lévi-Strauss는 Dames, *Silbury Treasure*, p.125에서 인용했다 [옮긴이주—레비스트로스의 인용은 안정남 역의 『야생의 사고』(한길사, 1996)를 참고했다].

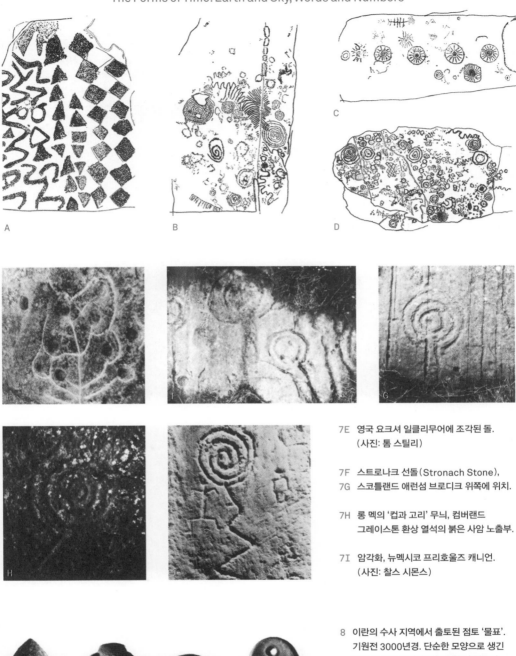

A

B

C

D

7E 영국 요크셔 일클리무어에 조각된 돌.
(사진: 톰 스틸리)

7F 스트로나크 선돌(Stronach Stone),
7G 스코틀랜드 애런섬 브로디크 위쪽에 위치.

7H 롱 멕의 '컵과 고리' 무늬, 컴버랜드
그레이스톤 환상 열석의 붉은 사암 노출부.

7I 암각화, 뉴멕시코 프리호울즈 캐니언.
(사진: 찰스 시몬스)

8 이란의 수사 지역에서 출토된 점토 '물표'.
기원전 3000년경. 단순한 모양으로 생긴
것과 표시나 조각이 있는 것들이 있으며,
구멍을 낸 것도 있다. 더 복잡한 형태는 초기
수메르 표의문자와 유사한 것으로 볼 수
있다. '물표'는 종종 겉면에 무늬를 새기고,
안을 둥글게 파서 만든 점토 '봉투'에 넣어
가지고 다녔다. 데니스 슈만트 베세라는
이보다 5,000년 앞선 것으로 서아시아
전반에서 사용되던 또 다른 점토 조각들을
발견하고, 그것이 선조라고 주장한다. (파리
루브르 박물관 소장)

럼 결국 문구나 속성을 나타내는 것이었을 수도 있다.[27] 마리야 김부타스는 같은 시기 고대 유럽의 상징이 위대한 여신의 숭배에 사용되었고(그중 많은 부분이 중동의 물표에서 발견된 상징과 같다), 문자의 기원이 되었다고 말한다.[28]

중국의 표의문자는 천상의 흐름에 대해 질문을 던지는 신탁 과정에서 시작되었다. 마야인들의 문자 체계 역시 달력 체계의 일부로 시작되었다. 지상의 인체와 천상의 현상 사이에 중대한 연관을 짓는 일은 인류 역사의 전환점이었다. 이것은 자주 물질계로부터의 독립, 모계 중심의 배와 부계 중심의 머리가 분리되는 순간으로 묘사되기도 하는데, 이는 아마도 '본능적 반응(gut reaction)'과 지성주의의 우월성 사이의 잘못된 구분일 것이다. 바빌로니아와 고대 멕시코인들의 세계에서 나이는 그해와 아기가 자궁에서 자란 시간을 합친 수를 바탕으로 했다. 점성술의 각 별자리는 구체적인 신체 일부와 연관되어 있고[십이'궁'(house) 역시 몸의 상징이므로], 고대의 치유사들은 마술적 해부학 연구에서 생물학과 천체의 결합을 발견했다.

많은 기원 신화에서 중요한 부분을 차지하는 만물의 척도인 인간은 구약성서에도 나타난다. "주님은 모든 것을 잘 재고, 헤아리고, 달아서 처리하셨다" "내가 고개를 들고 보았더니, 측량줄을 잡은 사람이 보였다" "내가 그에게 어디로 가는 길이냐고 묻자, 그는 예루살렘을 측량하여 그 폭과 길이를 알아보러 가는 길이라고 대답하였다." 7세기 캐드몬의 성가(Cædmon's Hymn)에서 "측량하는 자의 힘"을 창조주, '홀리 셰이퍼(Holy Shaper)'와 동일시하는 것은 토속 신앙의 창조 신화를 반영한 것으로 생각된다. 많은 문화권에서 운명의 신은 측량하는 자이자 방직공이다. 이집트의 신 '헤(Heh)'는 측량용 긴 장대 두 개를 들고 있는 것으로 묘사된다[그의 여성형은 탄생과 부활의 여신인 '헤헤트(Hehet)'로 자궁 형태의 개구리 여신이며 창조의 나머지 반을 상징한다]. 영국 레이선(4장 참고)을 발견 또는 발명한 알프레드 왓킨스는 고대 영국에서 '도드맨(Dodman)'이라 불리우던 계층의 사람들이 영국 땅 한 끝에서 다른 한 끝까지 표준을 가지고 측정했고, 거석 기념물 건축을 감독했을 것이라고 믿었다. 1세기경 언덕에 제작된 '윌밍턴의 거인'은 두 창을 들고 있는 측량사였다고 추측된다(그리고 신빙성이 덜한 것으로, 전 세계 바위에서 발견되는 동심원 무늬인 '컵과 고리' 무늬가 측량 도구를 새긴 것이라는 이야기도 있다).

1967년 알렉산더 톰의 거석 야드 연구의 최종 통계가 발표되었을 때, 고대의 측량에 집착해 있던 이론들은 강력한 지지를 받았다.

영국의 '윌밍턴의 거인.' 언덕에 9
백악토를 깎아 만든 인물.
1세기경이었을 가능성이 있고,
늦어도 7세기 이전. 높이 70미터.
서턴 후(Sutton Hoo)의 청동
장식에서 유사한 인물상이
발견되었다. 1874년 복원된 이
인물은 이전에 갈퀴와 낫이나 창을
들고 있었을 가능성도 있다.

빌 바잔, <보드 오검>, 10
1979~80년. 퀘벡주 졸리엣의
라송시옹(L'assomption) 강변.
콘크리트 벽에 수성페인트.
4.5×45×122m. 캐나다에
유럽 문명이 닿기 이전에 고대
켈트족 이베리아인들이 방문했을
가능성과 관련되며, 바잔이 고대
자연의 흔적과 언어를 다룬 몇
개의 작품 중 하나다.

27. Max Raphael은 Guy Brett, *Block*, no. 4(1981), p. 25에서 인용했다.

28. Marija Gimbutas, *The Gods and Goddesses of Old Europe* (Berkeley: University of California Press, 1974), chapt. 6.

영국과 프랑스에서 발표된 통계의 정확성에서 측량을 위한 하나의 '집'이 있었을지도 모른다는 제안까지 나왔다. 톰의 연구를 반대하는 사람들은 고대 영국의 '엘(ell)'이 팔꿈치(elbow)에서 손끝까지의 길이를 바탕으로 했던 것이나, 두 손의 손가락과 마디의 28개 글자가 음력과 관련된 것처럼, 고대의 모든 측량이 발, 발걸음, 손뼘과 같이 단순히 신체 일부를 바탕으로 했을 가능성을 지적한다.

단선으로 된 오검문자는 고대 켈트족이 홈을 새겨 만든 글자로, 아일랜드의 선돌에서 발견되었다. 오검문자의 종류는 많고 다양하며, "서로 다른 측면, 질, 나무의 사용에 따라 결정되는 비밀 언어의 일부로 자장가처럼 반복될 수 있다."[29] 알려진 바가 별로 없는 과거 한때의 오검은 '베스루이스니온(Beth-Luis-Nion)'이라고 불렸던 고대의 비밀스런 문자와 한 뿌리를 가졌는데, 이 문자는 계절용 달력으로 사용되었고, 몸과 손가락 제스처와 관련이 있으며, 꽃과 그 밖의 식물들과 연관된 또 다른 복잡한 언어와도 이어지는 것이었다. 로버트 그레이브스는 모든 초창기의 이러한 자연적 문자를 포함하는 놀라운 수수께끼를 만들었고, 또 그 일부를 풀어냈다. 글쓰기의 기원에서 신체 일부에 대한 이론이 거석 야드에 대한 이론과 모순되는 것은 아니다. 이 논쟁은 역사적인 것으로, 측량이 정확히 표준화되었던 지점에 대한 것이다.

이러한 발상의 시적인 측면을 유지하면서 현대적인 미니멀리스트의 감각으로 구체화한 우리 시대의 미술가가 아일랜드에서 태어난 것은 우연이 아니다. 1967년까지 뉴욕에서 살던 패트릭 아일랜드(브라이언 오도허티)는 한스 리히터의 영화와 작곡가 모튼 펠드먼의 실험음악에 영향을 받아 언어와 연속성에 관한 아이디어를 결합할 수 있는 방법을 찾고 있었다. 미니멀리즘, 개념미술, 고대 아일랜드 문화 사이의 연관성을 깨달은 작가는 여전히 진화하고 있는 '알파벳'과 고대의 알파벳을 연결하는 다리 역할로 오검을 도입했다.

오검의 체계는 한 개에서 다섯 개 사이의 획과 네 가지 순열을 바탕으로 한다. 수직선이 수평면, 가장자리나 모서리를 가로지르거나, 그 위 또는 아래에 나열되거나, 아니면 비스듬히 가로질러 놓인다. 아일랜드는 이 선들을 이용해 언어를 비춰 나타내고 번역하면서, 화성학을 시각화해 발전시켰다. 그는 숫자 대신 글자의 '마방진(magic square)'을 이용해 단어를 조합했는데, one/oen/noe/neo/eon/eno(하나/술/해/새로운/시간/인간)이 그러한 예다. 모음의 소리는 비공개 퍼포먼스에서 '태고의 외침'이 되었고, 이후 격자무늬의 바닥 위에서 진행하는 공공 퍼포먼스 작품으로 발전했다.

11A 패트릭 아일랜드, ‹모음 드로잉›
11B 연작의 일부로, 으르렁대거나 꿀꿀거리는 소리로 읽을 수 있다. (A) ‹하나(One)›. 1967년. 종이에 잉크. 56×43cm. (B) ‹하나›. 1967년. 종이에 잉크. 56×43cm. (사진: 지미 키미)

11C 패트릭 아일랜드, ‹모음 격자판›, 1970년. 모서리의 획보다 선의 길이를 바탕으로 하는 '구조극(structural play)'이다. 1971년의 케임브리지 포그 미술관 퍼포먼스 장면.

29. John Sharkey, Celtic Mysteries: The Ancient Religion (London: Thames & Hudson, 1975), p. 16

아일랜드는 (무늬가 아닌 사이 간격에 근거해) 흑백 드로잉에서 시작해, 태고의 숨인 모음에 적용된 색으로 옮겨가면서, 점차 오검의 메아리와 공명을 이중의 입체성으로 발전시켰다. 〈바벨(Babel)〉은 긴 수직 벽에 모서리를 가로질러 같은 간격으로 광택 알루미늄을 설치하고, 그것을 훑어보는 관객의 지각에 따라 선택한 어느 모음으로든 읽을 수 있는 작품이다. 작가는 빛나는 사면 기둥을 사용해 선형 구조들을 거울에 비추어(그리고 비추지 않는 것으로) 복잡함이 급증하는 효과에 이르게 했고, 이것은 또한 악보처럼 읽을 수도 있었다. 그 외의 '작곡'들은 여섯 개의 반사 방식을 바탕으로 해서 결과적으로 '모음 드로잉'과 '오검문자'로 다시 연결 지었다.[30]

아일랜드가 발견한 것은 미니멀하고 추상적으로 보이지만 복잡한 의미를 가진 (특히 수평선에 해당하는 단어가 '하늘의 가장자리'를 의미하는 게일어를 이해하는 사람들에게) 사실상 무한한 시스템이었다. 작가는 오검의 자모음 구조에 흥미를 느꼈기 때문에 "음소와 형태소를 선의 군집으로서, 일상적 말이나 단어에 정해진 범위 이상의 또 다른 면을 활용하는 언어 탐험을 즐길 수 있었다."[31] 아일랜드의 작품은 아무것도 아닌 것과 모든 것, 한계와 무한, 대칭과 비대칭, 예술가와 역사에 관한 것이다. 그의 핵심 코드는 <u>하나 지금 여기(one now here)</u>, 즉 현재 이 장소에 있는 개인에 뿌리를 두고 있다. 그는 자신의 작품을 고대의 의미에서 '극(play)'이라고 이야기하는데, 랑크가 운명에 대한 두려움을 감소시키고 "궁극적으로 자신을 창의적으로 표현할 수 있는 에너지를 해방시키는" 행동이라고 묘사했던 바로 그것이다.

랑크는 천문학이 처음에는 달력을 만들기보다는 예언을 위한 것이었다고 한다. 또 개인과 집단의 운명을 예견하고 불멸을 추구하기 위해 시간에 영향을 미치고자 노력하던 중, 대신 측량을 발견했다고 한다.[32] 한 이론은 심지어 자음이 입 모양으로 태양의 항로를 모방하는 것에서 발전했다고도 한다. 에른스트 카시러는 태양과 달이 오직 인체로 '모사(copied)'되어야만 이해할 수 있었다고 말했다.[33] 스톤헨지와 같이 거석 시대의 열석이 태양 이전에 달을 기준으로 했던 징후들이 있다(그러나 존 에드윈 우드는 이에 동의하지 않고 "달과 관련된 뉴그레인지는 없다"[34]고 지적한다). 초기 천문학자들은 달의 주기가 생물과 좀 더 밀접하게 연관되고 초기 모계 중심의 신앙들과 함께한 까닭에, 태양보다 먼저 달을 연구했을 수 있다. 또한 달이 조수에 미치는 영향은 초기 영국과 스칸디나비아인들에게(그리고 그보다는 덜 하지만 지중해 사람에게도) 중요했을 것이다.

30. Patrick Ireland, 저자와의 대화에서, 1981년 6월.

31. Patrick Ireland, 저자에게 보낸 편지, 1982년 3월 (이것과 다음의 인용). 선돌의 형태와 모서리는 각도, 상징적 방향과 함께 상징적 연상을 나타냈을 수도 있다. 오검의 받침인 '모서리'는 그러한 점을 고려한 결과였을지 모른다. 톰은 스코틀랜드 발로크로이(Ballochroy) 바위의 평평하고 거친 기능적 모서리를 통해 태양 관측소로 쓰였을 가능성에 대해 자세히 설명하고, 다른 곳에서 발견한 유사한 자료를 바탕으로 거석을 지은 사람들이 열여섯 부분으로 된 정확한 달력을 사용했다고 결론 지었다. 이 과정에 대한 명확한 해설은 Evan Hadingham, *Circles and Standing Stones*, (New York: Anchor Press/Doubleday, 1976), chapt. 7을 참고.

32. Rank, *Art and Artist*, pp. 39-40, 324.

33. Ernst Cassier, *Theory of Language and Myth* (New York & London: Harper & Bros., 1946), p.90.

34. John Edwin Wood, *Sun, Moon and Standing Stones* (Oxford: Oxford University Press, 1980), p.184 (물론 뉴그레인지의 태양에 관한 측면은 최근에서야 밝혀졌다).

오늘날에도 여전히 사람들은 전 세계에서 생존을 좌우하는 벌레, 물고기, 동식물의 생체 시계와 긴밀히 연결되어 있다.[35] 일월식, 태양의 흑점, 지구의 자기장, 신체의 화학반응 사이의 관계를 연구한 한 일본의 과학자는 "우리는 지금, 고대인들에게 일월식을 예견하는 것이 그토록 중요한 이유였던 새로운 생체 반응을 발견하는 문턱에 있을 수 있다"고 말한다.[36] 영국 철학자 존 애디는 달과 생리 주기에 따라 출산일과 성별 결정을 알아보는 화성학을 발전시켰고, 이것이 선사 시대에 알려져 있었다고 제안했다. 만약 알렉산더 마샥의 말대로 구석기 시대의 돌과 뼈에서 발견된 반복적 눈금 표시와 자국이 '시간을 고려했던 것'이고, 따라서 그것이 최초의 달력이었다면, 이후 그러한 지식이 발전할 수 있는 천 년의 시간이 있었다. 이보다 훨씬 이후의 음력 막대기가 북미의 포니족과 빌록시의 원주민 지역

35. John D. Palmer and Judith E. Goodenough, "Mysterious Monthly Rhythms," *Natural History* (December 1978), pp. 64-69.

36. Critchlow, *Time Stands Still*, p. 179.

12 무늬가 새겨진 뼈 세 조각의 앞면, 콩고의 이상고에서 출토. 기원전 6500년경. 알렉산더 마샥에 따르면 이것은 음력을 표시한다.

메리 피시, ‹15일째 – 14개의 돌›, 1974년. 종이에 연필. 20×15cm. 캘리포니아의 도허니 해변에서 행한 작가의 월경 의례를 매일 기록한 아티스트북 ‹28일› 중. 13A

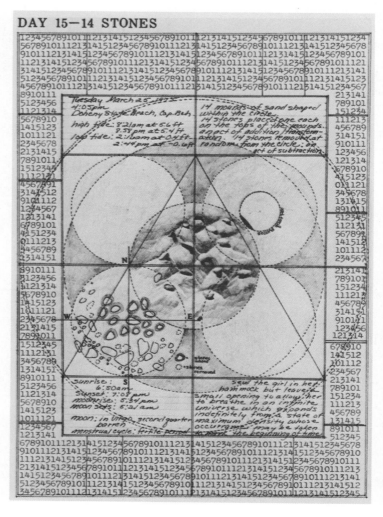

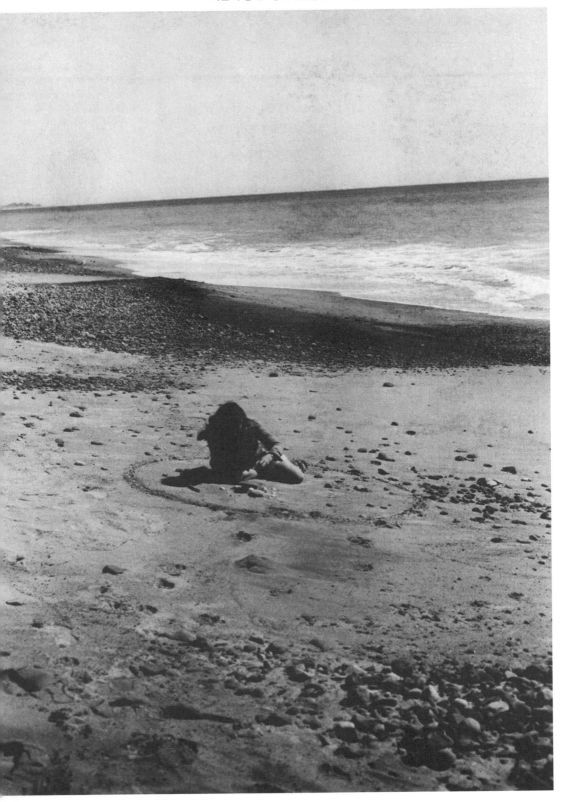

13B 메리 피시, 〈28일〉, 1974년.
캘리포니아 도허니 해변.

에서 발견되었다. 10월에 호피족이 다산을 기원하는 의례인 마라우 (Márawu)에서는 여성의 다리에 네 개의 줄을 길게 그려서 사방위와 더불어 월경의 시작을 상징한다. 호피족 또한 지평선 달력을 사용했고, 태양의 제사장(sun-watcher)은 눈금을 새긴 막대기에 시간을 기록했다.

달에 관한 가장 오래된 이미지의 하나는 기원전 6500년으로 거슬러 올라간다. 이는 둔부가 넓은 알몸의 여성상 〈로셀의 비너스 (Venus of Laussel)〉로, 음력 달에 상응하는 눈금 열세 개가 새겨진 초승달 모양의 들소 뿔을 들고 있다. 피타고라스의 완전수(7, 9, 12, 28과 같은 수)는 행성과 황도 12궁, 28수와 동일시되어 옛 우주론을 통해 거듭해서 등장한다. 바트 조던은 〈로셀의 비너스〉에서 달의 수 28을 발견하고, 그것을 달이 이동하는 윤곽으로 해석했다.[37] 그는 [북미 원주민] 수족의 선지자 블랙 엘크에게 숫자 28은 갈비뼈가 스물여덟 개인 들소를 뜻했다는 점에도 주목한다. 태양 춤에 바치는 머리 장식에는 깃털 스물여덟 개, 산장에는 막대기 스물여덟 개를 두었던 것은 신성한 수 4와 7의 결합, 그리고 수족이 사용했던 음력의 수를 상징한다. [미국 와이오밍주] 빅혼의 메디신 휠은 바퀴살이 스물여덟 개이고, 숫자 28은 그 외 다른 곳에서도 반복해서 나타난다. 이 수의 바탕을 이루는 7이 '처녀' 수로, 다른 어떤 수의 곱이나 약수가 될 수 없기 때문이다. 수학적으로 완벽한 7각형은 존재하지 않는다. "7의 기하학은 다른 어떤 체계에서 나오지도, 어떤 것을 낳지도 않는다."[38] 이것은 3(홀수를 상징)과 4(균형을 상징)의 결과로, 모순을 통합한다. 7은 물리적 자연에서는 거의 나타나지 않지만, 종종 시간의 순환 및 정신력과 관련해 나타난다. 달과 고대 여신의 속성인 말에는 전통적으로 각 말발굽에 일곱 개의 못을 박아 하늘과 땅 사이의 전달자로 삼았다.

조던은 일주일이 그러하듯 시각적으로 '돌아가는' 가상의 달 '알파벳'를 재구성한 바 있다. 상아로 만든 또 하나의 선사 시대 여신 〈레스퓌그의 비너스(Venus of Lespugue)〉에 대한 그의 분석은 손가락 언어, 기하학, 악음, 화성 체계, 음표 이름으로 어지럽도록 복잡한 자료가 포함되어 있다. 그는 알, 만다라, 자궁 개구리의 형태를 이 비너스 조각의 실루엣 안 여러 겹의 타원에 융합해 이 형상을 수학적으로 진화된 보편적인 여신의 상징으로 만든다. 또한 가면 같은 얼굴을 한(결과적으로 눈이 휘둥그런 켈트족 여신을 닮은) 다른 '비너스' 형상들이 천체를 지나가는 금성의 움직임에 관련한 수를 나타내는 것으로 해석하기도 했다.

37. Bart Jordan, in Steve Sherman, "The Secrets of Stonehenge," *New Hampshire Times* (January 12, January 19, July 6, 1977).

38. Michell, *City of Revelation,* p. 67.

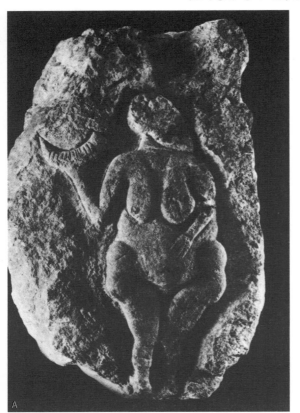

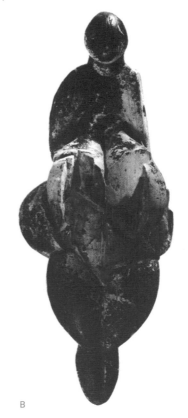

14A 로셀의 비너스, 프랑스 레제이지 근처 도르도뉴의 암굴 부조 조각. 구석기 기원전 6500년경. 석회암, 적갈색 안료. 길이 약 43센티미터. 아마도 신석기 시대 농업의 여신의 전조인 '동물의 여신'이었을 것이고, 달, 뱀, 물, 계절, 달력에 관한 신화와 연관된다. (사진: 파리 인류박물관)

14B 레스퓌그의 비너스. 신석기 시대. 상아. 높이 12.7센티미터. 바트 조던은 조각의 실루엣을 신석기 시대의 두꺼비나 자궁 이미지 및 그 외 여러 가지, 또 더 복잡하게는 우주적·수학적으로도 연관지었다. (사진: 파리 인류박물관)

15 와이오밍주 빅혼산맥의 메디신 휠. 1500~1765년경. 가로 24미터, 둘레 75미터. 본래 선사 시대 북미 원주민이 만든 것으로(삼림 경비대원들이 1931~55년에 복원했다), 스물여덟 개의 바큇살은 음력을 의미하지만 태양을 상징할 수도 있다. 여섯 개의 돌무덤은 행성을 나타내는 것일 수 있고, 하지의 일출과 일몰, 그리고 항성 알데바란, 리겔, 시리우스가 뜨는 자리와 일직선을 이룬다. 휠은 태양 춤을 시작하기 적절한 날을 표시했던 것일 수 있다. 빅혼 휠의 바큇살은 대초원 지대에 있는 다른 메디신 휠과 마찬가지로 멀리 떨어져 있는 다른 휠과 돌무덤을 가리킨다. 캐나다 앨버타주의 메이저빌 휠(Majorville Wheel)에서 발견된 유물에서 그 역사가 이집트인들이 피라미드를 축조했던 5,000년 전까지 거슬러 올라간다는 사실이 밝혀졌다.

조던은 음악가이고, 선사 시대 상징 구조에 대한 그의 문화 해독은 순열(솔 르윗의 작품의 바탕이기도 한)의 개념에서 비롯된다. 그는 선사 시대의 자연, 천체, 생리학, 스펙트럼, 음악, 수, 언어 체계의 망에서 활동한다. 인간의 손을 바탕으로 20개 반음의 화음 휠(harmony wheel)을 만들고, 플루타르크와 고대 중국 사상에 이르는 다양한 자료에서 단서를 얻은 조던은 스스로 사절기와 계절이 음악과 대체 어떤 관계가 있는지 물었다. "그리고 바로 그때 이보다 더 오래된 체계가 있을 것이라는 사실을 깨닫기 시작했다." 그의 판단은 가장 현대적인 수학 공식처럼 간결하고, 사실상 거의 모든 선사 시대 문화에 적용되는 것으로 나타난다.

조던은 직관적인 형태 감각과 세심한 연구를 통해서 고대인의 눈으로 보기를 시도한다. 그의 연구 중 미술가들에게 특히 흥미로운 것은 색(안료의 흔적은 신석기 이탈리아 발모니카의 그림문자, 그리고 물론 동굴에서도 발견된다), 그리고 그가 언제나 왼손에서 시작되었다고 하는 신체를 이용한 숫자 세기다(여성이 손가락과 관절을 이용해 28진법을 사용하는 곳들이 여전히 존재한다). 조던은 이 모든 것을 합이 15가 되는 아홉 칸의 마방진으로 엮는다(마방진은 지금도 인기있는 수학 놀이다. 애드 라인하르트는 그의 검은 페인팅에 아홉 칸 마방진의 격자 골조를 사용했다). 이러한 마방진은 모든 대륙의 수많은 고대의 바위 조각 위에서 발견된 불가사의한 '장기판' 무늬나 달력 격자무늬와도 관련될 수 있다.

에른스트 카시러 또한 신화적 시간은 언제나 "자연 과정의 시간과 자연생활의 사건들의 시간 모두로" 여겨졌다고 지적한 바 있다.[39] 따라서 미니멀리스트와 개념주의자들의 단호한 '단순성'은 기본적인 생존과 연관될 수 있으며, 현대 전문화의 혼란에 대한 대응 방식으로 "고대의 극심한 단순성의 틀" 안에서 인류가 어떻게 배웠는지를 스스로 배우기 위해 되돌아가려는 것으로 볼 수 있다.[40] 누군가 이 사회의 가치 체계를 불신한다면 그 대안책을 어디에서 찾아야 할까? 처음으로 되돌아가는 것이다. 그러므로 기본 체계에 대한 많은 작품들에는 반기술적인 동시에 반낭만적인 정밀함에 대한 어떤 갈망이 있다.

솔 르윗은 「개념미술에 대한 단평(Sentences on Conceptual Art)」(1969년)에서 종합적인 미술판 서드 스트림(third stream)(옮긴이주 ─ 클래식과 재즈를 합쳐 만든 음악)을 촉발하는 데 도움을 준

39. Cassirer, *Theory of Language and Myth*, p. 148.

40. De Santillana and von Dechend, *Hamlet's Mill*, p. 342. 저자들은 케플러와 코페르니쿠스가 로버트 스미손처럼 "무한에서 되감았다(recoiled from unboundedness)"고 말한다.

헤메즈 댄스 방패의 일부.
1920년경. 생가죽에 페인트. 지름
50센티미터. (사진: 허버트 랏츠,
뉴멕시코 산타페 나바호 의례 미술
박물관 제공)

16

레안드로 카츠, ‹달 문자›와 ‹달
타자기›. 1979년. 카츠는 달의
주기를 찍은 사진을 이용해
시각적으로, 또 텍스트로 기능하는
문자를 만들었다. (사진: D. 제임스 디)

17A
17B

티나 기로드, ‹바람개비›,
1977년. 뉴올리언즈 미술관.
고대의 상징을 이용한 순환적
멀티미디어 퍼포먼스로, 내용은
사방위와 사계절에 관한 것이다.
(사진: 리처드 랜드리)

18

간단한 전제를 내놓았다. "아이디어만으로 작품이 될 수 있다. 아이디어는 결국 형태를 찾을 수도 있는 발전 선상에 있다. 모든 아이디어가 실제로 만들어지지는 않을 수 있다. (…) 단어를 사용하고 그것이 미술에 관한 아이디어에서 비롯된 것이라면, 그것은 문학이 아니고 미술이다. 숫자는 수학이 아니다."[41] 매우 흥미롭고 강박적인 개념미술가들은 거의 예외 없이 물리 현상과 분리된 지각에 관한 작품을 제작하며 시간과 숫자를 결합했다.

더글러스 휴블러는 1968년 〈지속(Duration)〉 작품을 처음 선보이며 이 작품의 정치적 동기를 이 세상에 물건을 하나 더 보태느니 "사물의 존재를 시간과 장소, 혹은 둘 중 하나에 관련해 그저 진술"하기를 선호한다고 밝혔다.[42] 따라서 그는 어떤 면에서 고대의 '그림인 문자'로 되돌아온 것이다. 이러한 노력에는 로버트 배리, 이언 윌슨, 조셉 코수스, 로렌스 위너, 댄 그레이엄 등, 보이지 않는 감각적 경험을 표현하기 위해 단어를 사용하고 새로운 종류의 비영구적이고 '비물질적인' 미술을 시작했던 예술가들도 함께했다. 1970년에 윌슨이 말한 것처럼, 언어와 숫자의 사용이 급증했던 것은 "미술가로서 정말 이 세상의 일부라는 좀 더 예민한 자각 때문이었다. (…) 미술가는 천성적으로 소통하고자 한다."[43]

숫자와 시간에 관한 이러한 반상품성을 띤 개념미술에는 청교도주의와 실용주의의 요소가 있었고, 이것이 왜 많은 미국의 미술가들이 연루되었는지를 설명해준다. 그들은 자신도 모르게 '직접 하시오(Do It Yourself)' '작동법을 보시오(See How It Works)' '권력에서 독립하시오(Independence from Authority)'와 같은 국가 신화를 반영하고 있었다. 그렇지만 시간과 달력의 제작을 활용했던 가장 전형적인 개념미술가 둘은 일본과 독일 출신이다. 온 카와라와 한네 다보르벤은 마치 끊임없이 자신들을 세상에 위치시킴으로써 제정신을 잃지 않으려는 듯 강박적으로 자신들의 삶 속 시간들을 작품으로 기

41. LeWitt, "Sentences," pp. 75–76; "Sentences"는 (적절하게) 0-9 (January 1969)에 처음 출판되었다.

42. Douglas Huebler, *January 5-31* (New York: Seth Siegelaub, 1969).

43. Ian Wilson, in Lippard, *Six Years*, p.182.

19A 온 카와라, 〈오늘〉 연작 중에서, 1966년 이후 지속. 캔버스에 아크릴. (1971년 1월 29일, 17×21cm, 호놀룰루에서 그림. 1971년 2월 22일~2월 25일, 21×27cm, 뉴욕에서 그림) (사진: 온 카와라)

록했다.[44]

카와라는 1968년 〈나는 만났다(I MET)〉와 〈나는 갔다(I WE-NT)〉를 시작하면서, 그가 만났던 모든 사람을 타자기로 기록하고 그의 움직임을 지도에 표시했다. 1966년 이후 그는 거의 매일 작은 단색 캔버스에 날짜 스텐실과 그날 신문에서 오려낸 기사를 함께 엮는 〈날짜 그림(Date Painting)〉 연작을 제작했다. 그 외 작품들은 위도와 경도를 나타낸 그림 연작, 그리고 작가가 어디 있든지 자신이 일어난 시간을 기록해 전 세계에 있는 친구들에게 보내는 엽서 연작 〈나는 일어났다(I Got Up)〉가 있다(카와라는 여행을 굉장히 많이 했다). 카와라의 놀라운 책 『백만 년(One Million Years)』은 〈백만 년-과거(One Million Years – Past)〉('살고 죽은 모든 이'에게 바침)와 〈백만 년-미래(One Million Years – Future)〉('마지막 인물'에게 바침)의 두 부분으로 구성되어 있어, 사실 이백만 년을 다룬다. 매해는 다음과 같이 간단히 기록되었다. "947096 BC 947095 BC 947094 BC 947093 BC (…)" 또 다른 연작에서는 "나는 아직 살아 있다(I am still alive)"는 전보를 보낸다.

다보르벤의 작품은 시각적·수학적으로 좀 더 복잡하다. 클래식 피아니스트로 시작했던 작가는 악보를 활용한 작품을 만든다. 숫자에 집중하기보다는(이는 수단 또는 형식이다) 지속적 과정이 그녀 작품의 진정한 주제다. 〈일기(Diaries)〉와 〈연감(Year Books)〉에서 날짜의 수들은 숫자나 서예체로 작가가 써나간 숫자 표기법에 따라 몇 페이지고 계속해서 교환되고 '생산되었다'("1=1과 1+1=2는 1 2이다. 일은 일과 일 더하기 일은 이는 일 이이다. 나는 쓴다 그리고 묘사하지 않는다 그리고 나는 쓰기를 좋아한다 그리고 읽기를 좋아하지 않는다"고 그녀는 작품 동기에 대한 그림 해설에서 설명한다). 〈일년에 일 세기(One Century in One Year)〉(1971년)는 손으로 쓴 각 100쪽의 책 365권으로, 강박적인 숫자 망이 지속되면서 지수의 망은 여전히 더욱 확장된다는 것을 제시한다. 그녀는 작품을 써나가는 동시에, 하루에 한 권씩 발표했다.

다보르벤에게 달력은 단순히 수단이며 그 이상의 의미는 없지만, 순열을 정리해 배치하며 (무질서한 윤년을 포함해) 끝없는 교차합과 수열을 통해 작가 자신만의 시간을 만든다. 그녀는 이 시간 속에서 살고, 자신의 작품을 '쓴다.' 그녀의 작품에서 수

44. Rank, *Art and Artist*, chapt. 14, "Deprivation and Renunciation" 참고.

학적 순환은 대우주 또는 소우주일 수 있다. 그 지수들은 때로 그러한 범위의 작품이 완성될 수 없다는 것을 시사한다. 그 체계는 종종 오던 길로 되돌아가게 되고, 작가는 "그래서 내가 어디에서 왔는지를 다시 배운다"고 말한다. 그녀는 오로지 숫자만을 사용하는데, "너무나 꾸준하고 한정적이고 인위적이기 때문이다. 세상에 창작된 유일한 것이 있다면 그것은 숫자다."[45]

다보르벤은 자신의 성취를 생존과 불멸에 관련해 이야기한다. "내가 하는 이 심대한 일은 지속하는 것이다." 카와라가 강박적으로 공간을 여행한 반면, 그녀는 자신의 머릿속에서 여행한다(한때 다보르벤은 호머의 『오딧세이』 중 500쪽을 '썼다.' "시간이 시간을 메우며, 시간이 시간을 상쇄시킨다 / 시간이 전혀 없다 / 전체인 시간"). 그녀는 42권짜리(1973년에 15,000쪽에 달했던) 자신의 '진짜 책'을 완벽한 대각선의 S자 곡선으로 시각화했다. "원형은 영원의 상징이다, 모든 것, 시작이 무엇인가, 어디인가? 끝이 무엇인가, 어디인가?" 마치 고대 세계상, 순환하는 시간의 강에 갇힌 지구, 오케아노스(Oceanus), 꼬리를 문 물의 뱀, 원형의 스틱스강의 은유를 연출해 내려는 듯이, 작가는 스스로 숫자와 단어의 흐름에 몰두해 들어간다.

십이지의 뱀, 양 끝에 머리가 달린 멕시코의 뱀, 많은 문화권에서 나타난 세계의 뱀은 사계절을 본뜨고 천체의 관찰을 통해 의미를 보강한 가장 오래된 순환적 시간에 대한 낙관적 상징이다. 아를테면 "자연은 모든 곳이 중심이고 주변이란 없는 무한의 구체다"(파스칼), "영원한 것은 원형이고, 원형인 것은 영원하다"(아리스토텔레스), "원주민이 행하는 모든 것은 원 안에 있고, 그것은 세계의 힘이 언제나 원 안에서 작동하기 때문이며, 모든 것은 둥글어지고자 한다"(블랙 엘크)가 그것이다.

시계의 '손'과 '얼굴'(옮긴이주 — 시계 바늘과 문자판을 가리키는 영어 표현)은 인체와 동일시된 태양과 달의 순환을 상기시킨다. 비록 시계 자체는 서에서 동으로, 태양 반대 방향으로 움직여 자연에 역행하긴 하지만 시계가 측정하는 선형적 시간은 부계 중심 사회, 산업 사회 아래에서 천 년이 넘게 발전했다. 아즈텍 신화에서는 이것이 사방위가 싸움을 일으켜 태양이 되는 것으로 나타난다. 기독교의 시간 또한 선형적이며, 자연에 반한다. 즉 세계는 시작과 끝이 있고, 그것은 하루, 한 해의 주기 '너머'에 존재한다. 역설적이지만 다윈의 시간 또한 진화의 꾸준한 진보를 주장하기 때문에 선형적이다. "시장과 생산의 새로운 사회관계"[46]를 규제하기 위해 대중 시계를 설치했던 르네상스 이전의 유럽에서는 성직자가 교회의 종을 치는 것으로 시

19B 한네 다보르벤, ⟨필름 I 100×42/ II 42×100/4200 빌더⟩, 1972~73년. 종이에 연필. 177×177cm. (사진: 리오 카스텔리 갤러리 제공)

45. Hanne Darboven은 Lucy R. Lippard, *From the Centre* (New York: E.P. Dutton, 1976), p.187에서 인용했다.

46. Michel Melot, "Camille Pissarro in 1880," *Marxist Perspectives* (Winter 1979-80), p.32.

간을 관리했다. 오늘날 미술에서 미학적 의미의 진보와 진화에 전념하는 '형식주의자'들은 비역사적인 선형적 시간(구조보다는 순서)을 옹호한다는 말을 들을 수 있는 반면, 내용을 위한 수단으로 형식을 생각하는 '반형식주의자'들은 선형과 순환의 힘을 모두 포함하는 나선형적 사고를 하는 경향이 있다.

고대 중국인들은 선형적 시간과 순환적 시간이 양립할 수 있다는 것을 이해하고, 원형과 사각형이라는 두 개의 시간의 만다라로 조화를 이루었다. 점을 칠 때는 하늘과 땅, '남성적' 시간과 '여성적' 공간 사이의 신성 결혼의 의미로 이 둘을 함께 회전시켰다(성 요한의 새 예루살렘처럼 스톤헨지도 '사각형 안에 넣은 원'이라고 해석된 바 있다). 태양 방향의 긍정적 만자(卍字) 역시 움직임과 윤곽선에서 원형과 사각형을 결합한다. 어떤 의미에서 아인슈타인의 물리학은 원시적·순환적 개념에 가까운 것을 재도입했다. 마리루이제 폰 프란츠가 말했듯, "물리학자들이 시간의 상대성을 발견한 것과 거의 동시에 융이 인종적 기억, 집단적 무의식과 동시성의 이론을 '함께 회전시켜', 혹은 기본적으로 반역사적·비역사적으로 물리적 시간과 정신적 시간을 화해시키는 것으로 인간의 무의식에 대해 같은 사실에 도달했다는 것은 놀라운 우연이다."[47] 또한 동시대 미술에서 중요한 것은 마샬 맥루한이 이야기했던 대중매체를 통한 파편화(fragmentation) 현상이다. 이것은 모든 시대가 우리와 동시대인 듯 느끼게 만들어, 우리 시대를 이해하는 데 필요한 역사적 감각을 갖지 못하게 한다.[48]

찰스 시몬스의 '시간 풍경'에 나타나는 동시성, 환상과 현실의 겹침, 이것들이 기묘하게 시기 적절하면서 초시간적으로 결합하고 있는 것은 맥루한식 모델보다 더 역동적인 탐구를 일으킨다. 시몬스가 뉴욕의 거리에서 작품을 만들고 있을 때, 지역 주민들은 그의 소인들이 하루 동안 삶에서 죽음에 이르는 순환을 지켜보았다. 그가 같은 지역에서 몇 달 동안 작업하자, 전체의 역사와 신화가 텔레비전 연속극처럼 펼쳐졌다. 소인들 거주지에서 벌어지는 대우주, 소우주의 창조와 쇠퇴는 구경꾼들에게 자아와 인류를 모두 비춰보인다.

시몬스의 〈세 부족(Three Peoples)〉은 선형족, 원형족, 나선형족을 나타내는 상징 외에는 삽화가 없는 이야기책이다. 여기에는 세 가지 다른 문명, 가치 체계, 대지에 대한 태도가 묘사되어 있으며, 이 모든 것은 소인들의 거대하고 복잡한 역사의 일부다. '선형족'은 이사할 때마다 개인의 소지품들을 그대로 남겨둔 채 집으로 사용했던 도로를 따라 흩어져 이동했는데, 때로는 자신들의 과거와 마주치

찰스 시몬스, 〈악한 풍경〉의 두 세부, 1976년. 뉴욕 현대미술관 실내 설치. 점토 벽돌, 목재, 흙. (A) 선형족 (B) 전경에 원형족, 배경에 나선형족. 설치 작품은 소인 문명 세 종족의 과거, 현재, 미래의 역사를 합성한 것이다. 20A 20B

47. Marie Louise von Franz, *Rhythm and Repose* (London: Thames & Hudson, 1978), p. 10.

48. Lasch, *Culture of Narcissism*, pp. 166–67.

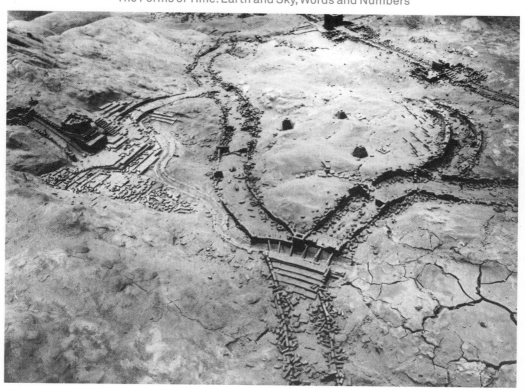

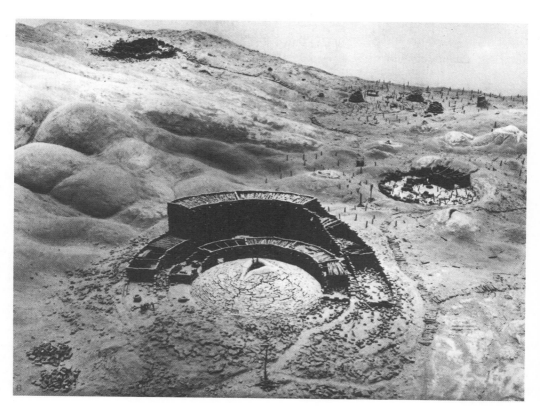

기도 하면서 무작위의 미래로 옮겨갔다. 교차로는 폐허와 정원 또는 개인사 박물관을 결합한 도시를 형성했고, 이곳에서 단체 투어, 지도 제작, 족보 프로젝트를 통해 '과거의 혼란'에 대한 조사가 이루어졌다. 이렇게 시간 순에 반하는 불쾌한 분위기 속에서 선형족은 동시적 시간대의 망을 따라 여행했다.

반면 '원형족'은 매우 안전한 삶을 누리면서 계절에 따라 자신들의 '시계 도시'를 버리고 다시 짓는 발굴과 재건설의 주기를 순환하며, 규칙적으로 예측 가능한 시기마다 과거와 맞닥뜨렸다. 이 과정에서 파헤쳐진 이야기와 기억들은 오래된 벽돌을 새 주거지에 끼워 맞추는 것처럼 과거를 재구성하는 데 이용되었다. 한 해는 동짓날 중앙의 돔에서 열리는 광란의 의례로 마무리되었다.

'나선형족'은 우리 문명에 가장 가까운 부족으로, "세상이 완전히 자신의 의지로 창조되었다고 믿고, 자연 현실에는 거의 관심이 없었다." 천연자원에 도박을 벌이고, 집요하게 상품을 소비하고, 점점 더 적은 수의 사람들과 더불어 하늘을 향해 점점 더 높은 건물을 짓는 이들의 목적은 "황홀한 죽음 (…) 가능한 한 높이 올라가 무너지는 순간을 예견하는 것이다."[49]

달력이 '과학적' 성취든 불멸을 향한 정신적 추구에서 나온 부산물이든, 그것은 생에서 가장 구체적이고 가장 미묘한 숫자로 나타났다. 가장 오래된 시계로 평평한 장소에 그림자를 드리우는 수직 막대인 해시계 바늘(오늘날에도 일부 지역에서 사용된다)은 중심, 시간이 시작하는 곳, 탄생지, 지구의 배꼽을 표시한다. 태고인들이 해시계 바늘의 후속일 수 있는 거대한 선돌을 세운 것처럼, 미술가들은 물질과 실체만큼 에너지, 빛, 그림자에 관심을 갖는다. 뉴멕시코 차코 캐니언의 아나사지 원주민들(950~1150년)이 만든 태양력은 고대의 달력 표기법과 동시대 미술 사이에서 전형적인 중개자 역할을 했다. 이것은 1977년 미술가 안나 소페어의 재발견으로 고고학적 중요성, 현재의 미학적 의미, 예술가의 해석이라는 오버레이를 통해 동시대 미술 작품으로 재탄생했다.

차코의 표지(標識)를 발견했을 당시 소페어의 작품은 석조 폐허물과 기념비 사진들을 재배열해 새로운 입체 구조물로 만드는 '시간과 공간의 콜라주'였다. 1977년 개인전을 위해 쓴 작가의 글은 기이하게 아나사지의 발견을 예견한다(작가 자신은 "일종의 탐구"라고 보았다). "사진에 나타나는 빛의 특성은 투시이자 꿈, 환상, 즉 들어가 그 너머로 걷기, 영화에서나 존재할 법한 초(超)실재(extra reality)로 '실생활'보다 더 크고 밀도 있는 현실 등을 암시한다. 내용은 늘

49. Charles Simonds, *Three Peoples* (Genoa: Samanedizioni, 1976).

변화하지만 과정은 끊임없이 계속되는, 끝없는 과정인 소통을 암시한다."[50]

소페어가 130미터 높이의 거의 접근 불가능한 차코 캐니언 파하다 언덕의 정상에서 발견한 것은 두 개의 나선형 암석 조각으로, 일출이나 일몰이 아닌 정오를 이용한 것으로는 유일하게 알려진 달력 표시였다. 절벽 면에 새겨져 있는 무늬는 기대어 놓은 세 개의 석판으로 가려져 있고, 매일 정오에 석판 사이에 난 두 틈을 통해 잠깐 동안 햇빛이 들어오도록 배열되었다. 하지에는 아홉 개의 원으로 이루어진 큰 나선무늬(33×41cm) 정가운데에 빛이 칼날 모양으로 관통한다. 동지에는 마치 빛이 그 이상 사라지지 않도록 보호하려는 듯, 두 칼날이 나선무늬 양쪽을 감싼다. 세 개의 고리로 이루어진 또 다른 나선(9×13cm)에는 빛이 춘분과 추분에 그 중앙을 관통한다.

소페어의 팀은 현재 태양이 "매 19년마다 보름달이 다다르는 위치에서 뜰 때, 큰 나선의 중앙에 그림자가 관통하면서 나선의 열아홉 개 고리를(아홉 개의 쌍과 중앙을 모두 센 것) 반으로 가르고, 중앙에서 왼쪽 아래 가장자리까지 파인 홈과 일직선을 이룬다"는 것을

50. Anna Sofaer, Doris Gaines Gallery 전시 책자 중 (February - March 1977).

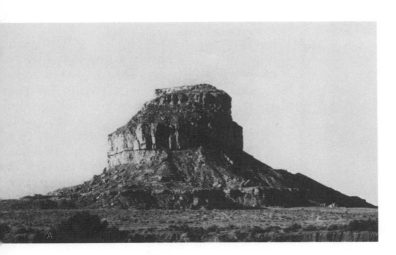

21A 뉴멕시코 차코 캐니언 파하다
21B 언덕의 태양 단검. 아나사지
21C 원주민이 만들었다. 1000년경. (A)
21D 언덕 (B) 기대어져 있는 석판 (높이 187~274센티미터) (C) 하지 정오에 보이는 큰 나선무늬 위 단검 (D) 동지에 나선 무늬를 양옆에서 감싸는 단검. 나선무늬는 가로 약 39센티미터다. 유사한 현상으로 유카탄의 마야 유적지 치첸이사에 있는 쿠쿨칸의 피라미드에는 춘분과 추분에 '뱀' 그림자가 난간을 따라 내려오며, 바하 캘리포니아 동굴의 뿔 달린 샤먼의 눈은 하지에 한줄기의 빛으로 갈라진다.
(ⓒ 워싱턴 솔스티스 프로젝트)

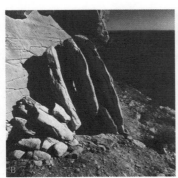
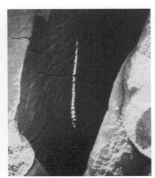

확인했다.[51] 또한 연구원들은 달이 최대 적위에 이를 때 그림자가 나선무늬의 맨 왼쪽 가장자리에 닿고, 이 역시 19년 동안 단 한 번 일어났을 뿐이라는 사실을 발견했다. 즉, 원주민들이 같은 나선무늬에 빛, 그림자, 태양과 달이 최단·최대인 시기를 관찰하고 기록하고 있었다는 것이다.

이러한 배열의 정밀함과 천구 지평선의 움직임을 지상의 수평적 이미지로 번역한 것은 천문학적 지식뿐 아니라 측량 기술, 곡면에 대한 물리학까지 사용되었음을 의미한다. 이 발견으로 북미 원주민들이 이전까지 상상했던 것보다 달력에 관한 훨씬 높은 수준의 지식을 지닌 놀라운 과학 집단이었음을 밝혀졌다. 그러나 다른 분야에서 차코 문명의 발달은 벽돌 공사, 관개 시설, 거대한 일직선 도로까지 건축 분야의 업적으로 이미 잘 알려져 있다. 80킬로미터에 이르는 지역은 유적지로 가득하다. 최근에 조사한 스컹크 스프링에는 15만 평 이상의 면적에 1,000개의 방이 있던 고도로 발달한 자신감 있는 문화였음을 시사한다. 소페어의 발견 이전에 새로운 학제간 연구 분야인 고천문학(Archeoastronomy, 미국에서 부르듯이), 또는 천문고고학(Astroarcheology, 영국에서 부르듯이) 과학자들은 차코 캐니언 푸에블로 보니토의 다층으로 된 800개 방의 주요 설계 요소들이 춘추분의 일출과 일몰, 그리고 매일 정오의 태양이 지나는 길과 정확히 일직선을 이룬다는 사실을 발견했다. 이 같은 방식으로 정렬하는 것은 근처의 카사 린코나다에서도 기록되었다.

비전문가로서 소페어는 과학자들을 설득한다는 것이 쉽지 않다는 것을 알게 되었다. 그러한 이유로 그녀는 과학적 탐구와 이론을 통해 시험하기 시작했다. 예를 들어 작가는 지질학자를 고용해 석판이 편리하게도 정확히 그 장소에 떨어진 것이 아니라 인간이 옮겨 놓았다는 것을 증명해냈다. 소페어는 "원주민이 감동시키기 가장 힘든 사람들이 유적지의 시조를 가장 가까이에서 연구하는 사람들이다"라고 씁쓸하게 말한다. 또한 달력을 상징하는 나선무늬를 보고 우리가 놀라는 이유는 "우리가 북미 원주민의 유산을 치우고 묻어버렸기 때문이다. (…) 우리의 아픈 과거를 없었던 일로 만들기 위해서다"고 말한다. 소페어는 또한 수많은 유적지가 현재 기업의 에너지 이익 단체들에 시달리고 있다는 사실을 알리는 데 열성적이다. 전 세계에 알려진 우라늄의 보고 중 약 6분의 1가량이 차코 캐니언 250킬로미터 안에 있다. 민간 개발업자는 (그리고 현재 때로는 미국 내무부까지도) 땅, 역사, 그리고 하나뿐인 예술을 순간의 부와 권력을 위한 개인의 탐욕 아래 희생시킬 것이다.

51. Anna Sofaer, 저자에게 보낸 편지 중, 1980년 9월 30일. 태양 단검에 대한 모든 다른 자료는 대화, 출판하지 않은 노트, 그리고 소페어와 그녀의 동료가 *Science* 지에 쓴 기사(October 16, 1979)와 *Science 80*(November/December 1979)를 토대로 한다.

파하다 언덕 유적지는 한 번에 두세 명밖에 수용할 수 없다. 어떤 의례도 대중을 위한 것이 아니었고, 전 공동체에 '시간을 알려준' '성직자'들이 진행했을 것이다. 오늘날까지도 다양한 푸에블로 부족들은 그들 사이에 종교적 의례에 관한 비밀을 철저히 지킨다. 두 명의 주니 원주민이 소페어에게 이러한 의례에 대한 이야기를 들려주었다. 부족의 역사가 앤드류 나파차는 그림자를 드리워 그해의 시간을 태양의 사제에게 알려준 커다란 석판에 대해 이야기했다. 전통 문화 영역에서 활발히 활동하는 한 젊은 화가는 그의 할머니가 그 장소를 아는 사람은 아무도 없었지만 "한 해의 시간을 알아보기 위해 나선무늬에 떨어지는 그림자"를 보러 가는 태양의 사제 이야기를 해준 적이 있다고 말했다.

파하다는 '미국의 스톤헨지'라고 홍보되지만 사실 그와는 정반대로 기념비들 중 가장 미묘한 것이며, 자연의 과정에 대한 아사나지 원주민들의 상세하지만 애정 어린 지식의 증거물이다. 소페어는 "이런 류의 예술은 창의적 과학자, 예술가, 신비주의자들과 같은 몇몇 서구인들에게만 알려진 어떤 자질과 능력을 발전시키는 명상과 진

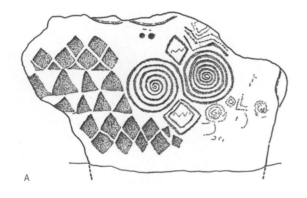

22A 뉴그레인지의 갓돌 위에 새겨진
22B 문양, 아일랜드 미스주(州). 기원전
 2500년경. (그림: 클레어 오켈리)

A

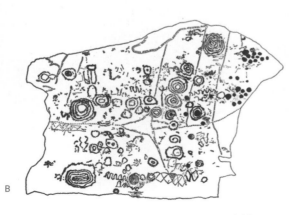

B

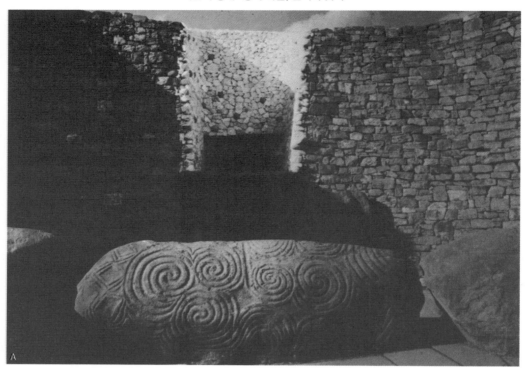

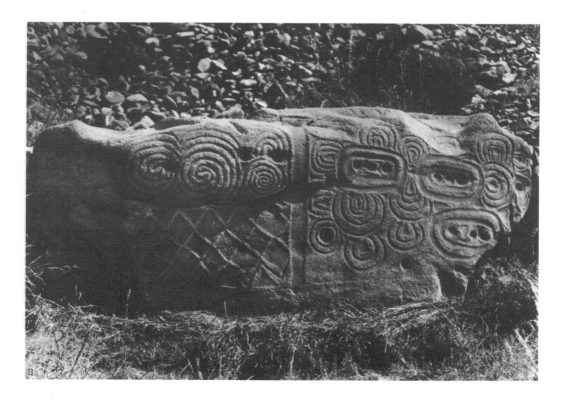

23A 뉴그레인지 고분, 널길 무덤, 사원,
23B 아일랜드 미스주 보인 굴곡부.
기원전 3400년경. 흙으로 덮인
고분(80×10m) 앞에는 과거에
빛나는 하얀 수정이 덮여 있어서
멀리서도 반짝였다. 나선무늬,
마름모, 동심원으로 섬세하게
조각된 갓돌은 19미터의 통로를
지나, 넓은 코벨식 지붕과
세 개의 벽감이 있는 방으로
방문객을 안내한다. (그해의
다른 시간대에는 닫혀 있다가)
동지와 그 전후 일출에는 입구에
가로로 난 틈을 통해 햇빛이
들어와 방 안 깊이 새겨진 세
개의 나선무늬를 비춘다. 1968년
학자들이 이것을 '발견'하기 전에
현지의 오랜 전통이 이러한 현상을
입증해왔다. 무덤 주변에는 영국
제도의 900개가 넘는 환상 열석
중에서도 가장 오래된 것으로
알려진 선돌의 잔재가 널려 있다.
바위의 조각(기원전 2500년경)은
거의 동시대 브르타뉴와 몰타의
통로무덤에 나타나는 것과 닮았다.
뉴그레인지는 태양의 귀환을
북돋고, 다산 의식인 부활의
퍼포먼스를 목적으로 매해 열렸던
동지 의례의 중심지였을 수 있다.
(사진: 찰스 시몬스, 나이젤 롤프)

지한 정신 수양의 전통에서 자라난다. 그리고 어떤 우주에 대한 믿음이 있는 문화에서 자라난다. 호피족의 말에는 과거나 미래를 지칭하는 단어가 없다. 그림자에는 빛만큼 많은 의미가 있다. 과정은 결과만큼 중요하다. 모계 사회는 대지와 특별한 관계를 갖는다"고 말한다.

예술과 과학 사이를 오가며 작품을 만든 또 다른 미술가는 찰스 로스다. 1972년에 있었던 일식을 다룬 그의 영상은 뉴욕 헤이든 천문관에서 열렸던 중계를 보여준다. 로스의 작품은 거대한 프리즘을 이용해 공공의 건축 공간을 비추어, 끊임없이 변화하는 무지개를 담는 공간으로 변화시킨다. 그의 뉴욕 스튜디오 옥상에서 거대한 렌즈를 이용해 태양열이 태운 표면을 달력처럼 기록한 작품 〈햇빛의 집합점/태양열로 태운 자리: 일 년의 형태〉는 갤러리에서 전시했다. 매일 태양이 이동하며 목재 널빤지에 곡선을 그리면서 '그날의 흔적'을 태웠다. 그 결과로 생긴 형태들은 상당히 다양하지만 연속적으로 이어지고, 한데 모아놓으면 흰 바탕에 그린 갈색 그림처럼 보인다. 태운 자리를 끝에서 끝까지 연결했을 때 실제 곡선을 따라 나타난 것은 이중의 나선으로, 이는 겨울에서 여름으로 방향을 뒤집어 한 해를 나타내는 고대의 상징이었고, 또한 남서부 원주민 사이에서는 이주의 상징인 바로 시간과 공간의 결합이었다.

로스가 현대 기술을 사용해 만든 것은 더는 사회에서 필요로 하지 않는 원시적 지도 달력으로, 그리하여 그것은 예술이 된다. 다른 한편으로 작가는 태운 자국들이 "닫힌 체계로서의 예술 개념 이상으로 우주의 에너지 행렬과 접점이 되는 예술을 제안하기 위한 것"이라고 본다. 태운 자국은 "개입이나 해석 없이 촉발하는" 촉매제인 예술가라는 그의 이미지를 증명하며, "정보가 아니라 오히려 그것의 원천과의 접점에 관한" 것이다. 소페어와 마찬가지로, 로스도 한 해 동안 태우는 과정에서 발견한 이중 나선무늬를 "탐구 끝에 찾은 보물"이라고 여긴다.[52] 스티브 카츠는 이중 나선무늬가 "무한의 상징, DNA의 이중 나선 구조, 아날렘마(analemma), 숫자 8을 연상시키는 복잡한 배치 형태다. 태양이 매해 지구 곳곳에 이 드로잉을 만드는 데 한 해를 보낸다는 사실은 미술사에 대한 역설적 각주처럼 생각된다"고 말했다.[53] 사실 선사 시대에 뉴그레인지를 지은 사람들이 생각했던 것이 이러한 것이라고 여기고 싶은 마음이다.

고대의 천문학적 신화뿐 아니라 현대 천문학에도 박식한 로스는 별을 이용한 작품을 만들었다. 잘라 오려내는 방식으로 만든 〈성도(Star Maps)〉는 우주를 "역사의 각 시대를 연결하는 개념 체계"로 기록한다. 각 지도의 중심(기본적으로 천체를 평면화한 사진들)

52. Charles Ross, "Sunlight Convergence/Solar Burn," *CoEvolution Quarterly* (Winter 1977-78), p.27.

53. Steve Katz, *Charles Ross* (La Jolla: La Jolla Museum, February 6- March 14, 1976), p.17.

24A 찰스 로스, 〈햇빛의 집합점/
태양열로 태운 자리: 일 년의 형태〉,
1972년. 91.5×244cm. 이러한
이중 나선무늬는 시간과 공간이
결합된 한 해나 이주의 상징으로
북미 원주민 암각화에서 (때로는
네모 형태로) 발견된다.

24B 찰스 로스, 〈점광원/별 우주/태양
중심〉, 1975년. 캔버스에 잉크,
종이, 아크릴. 269×756cm.

24C 나바호족 별 지도(큰 천체 패널의
일부, 애리조나주 캐니언 드 셰이,
코튼우드 캐니언). 1775년 이후
지속. 현지의 한 나바호 원주민은
캐니언 드 셰이에 있는 이러한
천체 패널 32개를 알고 있었다. 긴
막대에 목재 패턴을 부착해 도장을
찍는 것으로 바위 천정의 무늬를
만들었을 것이다. 뉴멕시코의 다른
장소에는 색과 형상을 사용한 곳도
있다. 나바호족에게 별에 관련된
설화가 종교적으로 중요한 의미를
갖기 때문에 이러한 장소들은
신성한 곳이다. (사진: 캠벨 그랜트,
애리조나 대학 출판부 제공)

은 은하수다. 로스는 "각 지도는 당신이 지구 위 어느 위치에 있든 당신의 머리 위와 발 아래에 있는 별들을 포함한다"고 말한다.[54] 1974년 이래 그는 앨버커키 동쪽 160킬로미터 지점에 있는 메사 옆면에 〈항성축(Star Axis)〉이라는 콘크리트로 만든 원통형의 미완성 대지미술을 계획, 건설하고 있다. 이것은 지구의 자전축과 나란히 천구의 북극을 향해 있다. 돌담을 둘러싼 정상은 메사 위로 15미터가량 보일 것이다. 탑 안쪽 계단을 따라 올라가면 점차 커지는 원형의 하늘을 보게 될 것이다. 이것은 역사의 각기 다른 시점에서 보였던 북극성의 궤도를 묘사한다. 그림자는 이언(eon)에서 계절, 분(分)까지 거대한 기간과 극히 짧은 기간 동안 지구의 자전을 묘사할 것이다. 관람객은 지축이 '흔들리는'(옮긴이주 — 자전축 세차 운동을 뜻한다) 26,000년 주기의 패턴을 따라 시간의 앞뒤로 이동하게 될 것이다.

존 비어즐리의 글처럼 〈항성축〉은 "우리보다 훨씬 긴 지속 기간과 영원성에 비해서 우리 자신을 상대적으로 바라보게 되기 때문에, 보다 덜 인간중심적이고 덜 자동적으로" 시간을 해석하게 된다.[55] 북미 원주민 예술로는 독특한 캐니언 드 셰이 절벽면 천정에 장식한 나바호족의 별은 분명 이와 유사한 기능이 있다. 이것은 나바호족의 천문학 수준을 보여주며, 밤과 산의 성가(Night and Mountain Chant) 의례의 시작 시간을 가리켰던 플레이아데스 성단의 특별한 중요성를 나타낸다. "샤먼들은 별을 인간의 조건, 특히 장수와 연관 지으려 했고", 여전히 의례를 행하기 위해 이러한 천문대를 찾는다.[56]

70년대 초반 낸시 홀트의 작품은 터널이나 파이프 같은 장치에 만든 구멍을 통해 도시나 자연 경관을 보는 데 집중해 관객이 안과 밖, 지각적이고 생리적인 감각을 동시에 고려할 수 있게 만들었다. 유타의 그레이트베이슨 사막에 세운 야심작 〈태양 터널〉(1973~76)을 통해 홀트는 다시 한번 하늘과 땅을 통합하고, 확고부동한 '객관적' 형태 안에서 서정적 감각을 드러냈다(97쪽 참고). 〈태양 터널〉은 네 개의 거대한 콘크리트 파이프로 구성된다(길이 5.5미터, 지름 2.8미터, 벽 두께 18센티미터). 파이프는 중앙에 빈 공간을 가로질러 둘씩 마주 보고 있으며, 하지와 동지 방향으로 놓여 있다. 동지 전후 약 열흘 동안 태양은 남동의 파이프 안에서 떠오르고, 또 북서 방향 파이프를 통해서도 볼 수 있다. 하지 무렵에는 일출과 일몰이 북동/남서, 그리고 북서/남동 방향 파이프와

54. Ross, Ibid., p. 18.

55. John Beardsley, *Probing the Earth: Contemporary Land Projects* (Washington, D.C.: Smithsonian Institution Press, 1977), p. 74.

56. Campbell Grant, *Canyon de Chelly* (Tucson: University of Arizona Press, 1978), p. 230.

일직선을 이룬다.

이외에도 작가는 염소자리, 용자리, 페르세우스자리, 비둘기자리의 배치를 반영하기 위해 파이프 벽에 지름 20~25센티미터 가량의 구멍을 뚫었다. 이 별자리들은 낮 동안 별 모양의 빛의 점이 되어 터널 안 오목한 벽에 남아 있게 된다. 밤 동안 달빛이나 별빛이 때로는 초승달 같은 모양으로 어둠을 관통하고, 그 형태는 빛의 각도에 따라 계속해서 달라진다. 그렇게 "하늘의 위아래가 바뀌어버린다. 별은 차가운 터널 안 지구에 떨어진다, 따뜻한 점들이 되어."[57] [이렇게 지붕의 구멍으로 별의 효과를 낸 것은 프랑스 혁명 시절의 건축가 에티엔루이 불레의 돔 〈뉴튼을 위한 기념비(Cenotaph to Newton)〉에서 예시되었다.]

〈태양 터널〉은 노출하는 동시에 보호한다. 거대한 원통은 그 지역의 흙과 같은 잿빛의 색과 재료이지만, 터널을 인체와 동일시하는 부분들은 추상화되어 있다. 그러나 벽에 난 둥근 구멍은 (들여다보고, 내다보는) 인간의 눈, 지구의 형태, 터널이 지구로 가져온 행성의 형태, 태양과 행성의 움직임 사이에서 대우주와 소우주의 유사성을 보여준다.

사막은 비어 있는 동시에 가득 찬, 전통적으로 폭로하는 지형이다. 홀트는 이렇게 쓴다.

사막에서 '시간'은 단지 수학 개념에 대한 정신적 개념이 아니다. 멀리 보이는 바위는 나이를 초월한다. 수만 년의 시간 동안 침전된 것이다. '시간'은 물리적 현재성을 갖는다. 〈태양 터널〉에서 남쪽으로 16킬로미터만 가면 지구의 곡선을 실제로 볼 수 있는 세상에서 몇 안 되는 곳인 보너빌호수가 있다. 이러한 풍경의 일부가 되고, 이전에 아무도 걸은 적 없는 땅을 걷는 일은 우주에서 우주적 시간대를 돌고 있고, 이 행성 위에 있다는 느낌을 일깨운다.

로버트 모리스의 〈관측소〉(처음 1971년 손스비크 야외 조각 미술제 때 지은 후 철거하고, 1977년 네덜란드의 다른 위치에 복원했다)는 고대의 과학과 세련된 현대 지각 이론의 거대한 융합이다. 모리스는 끊임없이 '사물이 어떻게 만들어지는지'에 관심을 가졌다. 예를 들어 〈관측소〉에서 춘분과 추분을 표시하기 위해 사용했던 두 개의 철판은 최종 장소까지 불도저로 끌고가 지나간 자리의 기록으로 땅에 깊은 홈을 새겼는데, 이것은 선사 시대 기술자들의 업적과 비교

낸시 홀트, 〈나이테〉, 1980~81년. 25
미시건 새기노 정부 청사 건물. 철근, 콘크리트, 철 토대. 지름 9미터, 높이 4미터. 철근 돔에는 지름 1.8미터에서 3미터 사이의 원형 구멍 네 개가 있다. 꼭대기와 동서로 난 구멍은 춘추분에 뜨고 지는 해를, 북쪽으로 난 구멍은 북극성을 담는다. 바닥에는 지름 3미터 길이의 철로 된 원이 있다. 이 원은 위에 있는 구멍과 함께 하지 정오(실제로는 오후 1시 36분)에 둥근 햇빛을 담아, 1년에 한 번씩 있는 태양의 정점을 나타낸다. 멕시코의 쇼치칼코에는 태양이 정점일 때, 완벽하게 둥근 그림자가 대(大)피라미드의 수직 통로에 떨어진다. (사진: 낸시 홀트)

낸시 홀트, 〈태양 터널〉, 26A
1973~79년. 유타 그레이트 26B
베이슨 사막. 전체 26미터.
(사진: 낸시 홀트)

57. Nancy Holt, *Sun Tunnels, Artforum* (April 1977), pp.33-37에서 모두 인용했다.

아테나 타차, ‹위도 41도 수평선 위 황도의 교차점들›, 1975년. 방 크기에 맞추어 제작될 흰 바탕 위의 파란색 초크 드로잉과 조각을 위한 연구, 오하이오 오벌린 대학에서 완성. 70×84cm. 천체의 연구는 아마도 맨 처음 땅에 난 구멍을 통해 가능했을 것이고, 타차는 이 작품에서 역동적으로 변화하는 지구 움직임의 각도에 초점을 맞추어 이 개념을 현대화한다. 그 결과로 나온 인상적인 공간 추상 드로잉에서 관객은 자연의 더 큰 패턴을 기록하는 매일의 순환의 중심이 되었다. **27**

게이코 프린스, ‹피신처: 해 물 시계›, 1972~73년. 물, 빛, 거울로 만든 모형, 매사추세츠주 캠브리지 찰스강에 투사. '해 물 시계'는 프리즘으로 빛나는 천정과 반사하는 강물 사이에서 어른거리며 떠 있는 수평의 동굴, 또는 반쯤 열린 조개껍질처럼 보이는 작품으로 여러 기능을 했을 것이다. 순환적 시간이라는 공동의 경험을 나누는 작품은 바깥에서 바라보는 사람보다는 자연의 힘을 위한 피신처다. 강은 자연과 관찰자 사이의 정보와 엄숙한 빛의 발광을 지휘하는 역할을 한다. 천정은 물과 얇은 곡선을 이루는 거울을 통해, 그것이 투영하는 땅의 가장자리를 따라 태양과 물의 움직임을 수용한다. 지붕에 있는 120개의 프리즘은 매달 매시간의 일광을 만들고, 실제 조명 기간과 반비례로 지붕을 통해 색색의 빛의 스펙트럼을 내보내며 일 년을 기록하는 시계다. 태양이 가장 높은 하지 정오에는 오직 하나의 프리즘만이 빛날 것이고, 동지에는 태양의 귀환을 확신하며 그날의 어둠과는 반대로 모든 프리즘이 빛나게 될 것이다. ‹피신처›는 일본의 쓰키미(月見)라고 하는 달맞이 행사를 배경으로 한다. 프린스의 목적은 "거대한 자연의 움직임"과 공동의 유대를 통해 인간의 의사소통에 대한 자신감을 되쌓는 것이다. 수중 미로나 보스턴 항구에 설치해 조수로 제어하는 조명 작품과 같은 작가의 다른 프로젝트에서도 나타나듯 프린스는 공과 사, 무한히 반복하는 과정일 일시적이고 유일한 경험을 독특하게 엮어 제시한다. (사진: 니산 비차진) **28**

했을 때 역설적으로 거의 아무 힘도 들지 않은 것이다. 물론 모리스
가 고대의 사원을 복제하려던 것은 아니었다. 그가 카셀도큐멘타에
만들었던 무제의 바위 작품처럼(26쪽 참고), 역사에 대한 자신의 관
점을 통해 과거를 언급하는 것으로 조각에 하나의 차원을 더하게 되
는 것이다. 그는 누구나 할 수 있는 '살펴보는(scanning)' 방식과 최
신 측량 기계와 비행기에 마찬가지의 관심을 갖는다. 비록 〈관측소〉
가 인간의 행동과 지각을 일 년이라는 주기에 연결시키기는 하지만,
우주적 의미를 위한 수단이라기보다는 구체화된 추상으로서의 시간
과 더 깊은 관계가 있다. 에드워드 프라이는 그 바탕이 "역사적 의식
과 천문학적 시간의 변증법적 종합. (…) 그것의 진짜 기능은 모리스
가 선택한 모델을 우리가 선사 시대의 것이라고 인식한다는 점을 통
해 역사적·과학적으로 누적된 지식을 상징적으로 부정하는 것이다.
(…) 그 부정은 단지 부정된 것만을 확인한다"고 설명했다.[58]

　1979년 6월, 미셸 스튜어트는 3,400여 개의 돌을 이용해 오리
건 콜럼비아강 협곡이 내려다보이는 로위나고원에 〈열석/하지의 돌
무지〉를 세웠다(12쪽 도판 6 참고). 작품은 "시간과 장소에 관한 통
과 의례로 찾아온 사람들이 봄에서 여름으로, 어둠에서 빛으로, 산에
서 강으로 변화하는 것을 바라볼 수 있도록 한 것이다."[59] 바위들로
'드로잉 같은' 울퉁불퉁한 선을 이루는 바퀴에는 네 개의 돌무지가
불규칙하게 끼어들고, 하짓날에는 중앙에 있는 벌통형의 돌무지 위

58. Edward Fry, "Introduction,"
Robert Morris/Projects
(Philadelphia: Institute of
Contemporary Art, 1974).

59. Michelle Stuart, June
1981, 저자와의 대화에서 모두
인용했다.

29 로버트 모리스, 〈관측소〉,
1970~77년. 네덜란드 플레볼란트
오스텔릭에 영구 설치. 흙, 목재,
화강암. 지름 91미터. 1970년
〈관측소〉 이전의 〈오타와
프로젝트(Ottawa Project)〉는
중앙에 6미터 높이의 콘크리트와
흙더미를 쌓고 사절기와 월출
방향으로 틔여 있는 디자인으로
실현되지는 않았다. 〈관측소〉에는
흙으로 만든 고리 모양의 구조
두 개가 있고, 안쪽의 고리(높이
2.7미터, 넓이 4.2미터, 지름 약
91미터)는 두 개의 수로와 세 개의
둑으로 된 다섯 부분으로 이루어져
있다. 그 안에는 화강암을 둘렀으며,
틈을 낸 네 곳 중 두 군데가 하지와
겨울철 일출 방향으로 난 바깥쪽
고리의 V자형 틈과 두 번 교차한다.
나머지 두 곳은 춘추분 방향이다.
(사진: 리오 카스텔리 갤러리)

60. Paul Sutinen, "Sunlight
and Stones," *Williamette Week,*
July 30, 1979. p. 7.

로 태양이 떠오르고 가장자리의 원뿔형 돌무지 너머로 태양이 지는
것으로 정확히 표시했다. 장소의 지형은 최종 형태를 결정했다. 스튜
어트는 우연히 자신이 계획했던 크기에 딱 맞는 자연 발생 둔덕 세
개와 움푹 들어간 구덩이 하나를 찾아서 "달의 아우라"와 "달의 분화
구"로서 작품에 더했다. 〈열석〉의 제작을 도왔던 미술가 폴 수티넨
은 "여러 가지를 한 초점에 맞추는 렌즈 같았다"고 썼다.[60] 스튜어트
자신은 "하지에 태양이 돌무지 위로 떠올랐을 때, 나는 모든 시대의
인류와 경험을 나누고 있는 것처럼 느꼈다"고 말했다.

 이 작품의 여러 요소들이 연결이라는 주제를 상세히 설명한다.
먼저 원주민들은 로워나고원을 '태양이 비를 만나는 곳'이라고 불렀
다. 스튜어트는 이 지역의 어두운 현무암과 대비되는 바위를 약 40
킬로미터 떨어진 후드산에서 가져왔다. 밝은 색의 이 바위는 콜럼비
아로 흘러 들어가는 후드강에서 내려온 물살과 빙하에 의해 둥글어
졌다. 물의 원천에서 온 바위와 물의 배출구에서 온 바위가 만난 셈
이다. 작품이 완성된 후, 스튜어트는 일몰을 표시하는 돌무지가 그
아래에 있는 강 위의 섬과도 일직선을 이루는 것을 발견하고 놀랐다.
그 섬은 한때 원주민들이 매장지로 사용했고, 루이스와 클라크가

30A 미셀 스튜어트, 〈열석/하지의
30B 돌무지〉, 1979년. 로워나고원,
오리건 콜롬비아강 협곡.
반대편에서 바라본 풍경(12쪽 도판
6 참고). (사진: 미셀 스튜어트,
매리언 카루더스 에이킨)

31A 미셀 스튜어트, 〈열석/하지의
31B 돌무지〉 너머로 보이는 하짓날 일출.
1979년 6월. (사진: 미셀 스튜어트)

원형으로 놓인 말 머리뼈를 발견했던 곳이기도 하다[말 머리뼈는 기원전 2500년으로 추정되는 브르타뉴의 마네 뤼(Mané Lud) 고인돌에서 거석에 고정된 상태로 발견되기도 했다].

스튜어트는 돌무지 아래 기록을 묻는 한 북미 원주민의 관습에 따라 과테말라, 뉴저지, 미 남서부 지역, 스칸디나비아, 영국을 포함해 그녀가 활동했던 곳들에 대한 기념물로 작은 돌들을 중앙에 있는 돌무지 밑에 묻었다. 그리고 돌과 함께 러디어드 키플링이 태양의 신 미트라스(작가는 이 신이 바위에서 태어났다는 사실을 나중에야 알았다)에 바친 시와 당나라 시인 한산(寒山)의『한산 시선(詩選)』을 묻었다. 즉, 작가는 '동과 서가 실제 만났다는 것'을 기쁜 마음으로 바라보고 있었다.

이 문맥에서 우연의 일치가 더 있다. 강 건너편 멀지 않은 곳에는 흉물스런 미국판 스톤헨지의 복제품이 있다. 본래 스톤헨지도 천문대이며, 알려진 바 없는 이유로 블루스톤을 웨일스에서 몇 킬로미터를 옮겨와 만든 것이다. 이러한 사실이 많은 선사 시대 기념비가 더욱 신비로워지는 이유다. 아마 초인적 노력을 들여 거석을 옮겼다는 것 자체가 한 장소에서 다른 장소로 마술적 속성을 불러들이는 수단이었으며, 중요한 의례의 장소가 갖는 힘을 두 배로 증가시키는 오버레이였는지도 모른다. 이러한 점은 스튜어트가 이용한 상징적 '만남'의 맥락을 확고히 한다.

나는 이 장을 천문고고학에 대해 간략한 개요를 설명하는 것으로 마치겠다. 천문고고학도 시간 위의 시간, 역사 위의 '영원성'에 대한 오버레이다.[61] 이 새로운 분야는 천문학자, 인류학자, 고고학자, 물리학자, 사진가, 기술자, 비교신화학자, 심지어 미술가들까지 한군데 모으는 여전히 다소 잡종 과학이라 할 수 있다.

천문고고학의 기원은 1740년 윌리엄 스튜켈리가 스톤헨지가 북서 방향, "낮이 가장 긴 날 태양이 떠오르는 곳 부근"을 향한다고 지적한 데에서 시작된다. 그 시절에 스톤헨지는 로마인들이 세운 것으로 여겨졌지만, 스튜클리는 멀리 떨어져 있는 고대의 고분과 연관되어 있다는 것을 인식하고 있었다. 그와 동시대의 건축가인 존 우드는 스탠튼 드루에 있는 환상 열석의 기하학에 주목하고는 그것을 피타고라스 우주 모형과 연결시켰다. 그는 바스에 있는 일곱 개의 언덕이 행성계 모형의 일부였다고 결론지었는데, 이러한 발상은 서로 멀리 떨어져 있는 대지 위에 조각했다는 거대한 글래스턴베리 별자리

61. 주요 출처는 John Michell, *A Little History of Astro-Archeology* (London: Thames & Hudson, 1977)이다. 아래의 모든 인용은 별도의 언급이 없는 한 간략하지만 효율적인 이 책에서 나왔다.

와 함께 금세기에 부활한 것이다. 당시 우드는 스톤헨지의 배치도를 매우 정밀하게 만들고, 그것을 달과 달력의 주기와 연결시켰다. 같은 세기 후반에 데번에서 윌리엄 채플이 다트무어 가장자리 드루스타인톤에 있는 스핀스터 바위(Spinster's Rock)의 주변 환경에 대한 장대한 천문학적·기하학적 연구를 시작했으나 끝마치지는 못했다.

1846년에 이르러 E.듀크 목사는 "과학으로서 천문학은 일찍이 선례가 있었고, 오늘날까지도 우리가 야만인이라고 생각하는 사람들이 경이롭고 존경할 만한 수준의 지식을 가졌었다"고 짐작했다. 19세기 말 가까이 됐을 때, A.L.루이스는 영국에 있는 스물여섯 개의 환상 열석과 암석 노출부와 관련한 천문학적 관계를 조사했다. 이러한 가설은 같은 시기에 이름난 천문학자이자 태양물리학 연구실의 관장, J.노먼 로키어 경이 이미 피라미드와 그리스 신전의 태양과 항성의 방향에 관한 사실을 밝힌 상태였기에 신뢰를 얻게 되었다. 그는 거석 유적지가 태양과 달뿐 아니라 특정 별들과도 정렬한다는 개념을 소개했고, 부정확한 연도 측정 기술과 때때로 과도한 열정 때문에 불리한 입장에 놓이기도 했지만, 방사성 탄소 연대 측정으로 그의 연도가 꽤 정확했다는 것이 입증되었다.

1920년대에 보일 T.서머빌 제독은 로키어가 다소 상상력을 동원해 과거를 탐험했던 부분은 거부했지만, 아일랜드를 시작으로 그가 연구한 거의 모든 거석 유적지에서 천문학적 연결 고리를 발견한 후 로키어의 일반 개념을 받아들였다. 그는 처음으로 고대의 건축가들이 얼마나 정확했는지를 깨달았던 사람이다. 스코틀랜드 발누어린 근처의 클라바(Clava) 돌무덤 연구에서, 하짓날의 일몰이 열석을 따라 중앙에서 관측된다는 사실을 보여준 것은 무엇보다도 중요한 업적이었다. 서머빌은 또한 작고 뾰족한 원, 석실무덤, 애비뉴와 열석으로 스코틀랜드 유적지 중 가장 카리스마 있는 스코틀랜드 서해안 루이스섬의 칼리니시에 대한 조사를 시작하기도 했다.

알렉산더 톰이 처음으로 선사 시대 거석을 보고 감명을 받은 것 역시 칼리니시를 통해서였다. 1934년 옥스포드의 공과대학 교수로 재직하고 있을 때, 그는 험악한 날씨로 칼리니시 근처 항구에 돛단배를 정박시켰다. 톰은 달빛 아래의 뾰족한 기둥을 바라보면서 거석이 정확히 남북 방향으로 정렬한다는 것을 알아챘다. 그는 훗날 자신의 경험에 대해 쓰면서, "별자리가 오늘날의 위치에 도달하지 않았던 그 시절에는 북극성이 없었다는 것을 알고 있었기 때문에 놀라울 따름이었다. 그래서 이 현상이 우연이었는지, 아니면 다른 유적지에서도 나타나는지 알고 싶었다."[62]

62. Alexander Thom은 Hitching, *Earth Magic*, p.73에서 인용했다.

톰은 20여 년 후, 그리고 600여 곳의 유적지를 방문한 후에 그것이 우연이 아니라고 확신했다. 1954년 그의 연구 결과를 모은 첫 출간물이 나왔고, 1967년에는 후기 석기 시대, 초기 청동기 시대의 '원시인'들이 피타고라스 기하학의 원형을 알고 있었을 뿐 아니라 거석 야드를 사용했고 또한 월식의 복잡한 변화를 인지하고 있었다는 사실을 입증하는 책을 출판했다(달의 '칭동(秤動)'은 16세기까지 '재발견'되지 못했다). 청동기 시대 초기(기원전 1850년경)에는 천문학적 활동이 정점에 다다랐다. 존 에드윈 우드에 따르면 그것은 "인류 역사상 가장 예민하고 지적인 시기"로 기원전 1700년 이후 기상 상태가 악화되면서 쇠퇴하게 되었다. "청동기 시대 천문학의 전성기는 바빌로니아의 천문학이 정점에 이르기 훨씬 이전에 끝났다. 거석 시대 천문학은 동쪽의 문명으로부터 아무런 영향을 받지 않고 독립적으로 발달했다."[63] 철기 시대에 이르러 드루이드가 통치할 당시 천문대가 사원으로서 여전히 이용되고는 있었겠지만, 아마도 이러한 지식은 사라졌을 것이다. 수수께끼로 남아 있는 스코틀랜드의 석조 '감시탑' 브로흐(brochs)는 이후에 천문대로 기능했을 수 있다.

톰의 이론은 대부분의 전문 고고학자로부터 지지를 얻지 못했다. 1971년까지도 드루이드의 권위자였던 스튜어트 피곳 교수가 텔레비전에 나와 "오직 전문직 고고학자만 고고학 분야에 새로운 아이디어를 내놓을 자격이 있다"고 발표할 정도였다. 그러나 이렇게 비생산적이고 강경하게 구분 짓는 행위는 이제 붕괴되고 있다. 한때 천문고고학 개념에 대해 강력히 반대했던 저명한 고고학자 R.J.C. 앳킨슨도 그의 생각을 바꿨고, 점점 더 많은 학자들이 우드의 확신을 공유해가고 있다. 톰의 책이 처음 출판된 1967년에 이르러, 고고학의 기득권층은 이미 또 다른 강타에 휘청거리고 있었다. 제럴드 호킨스는 스톤헨지가 태양과 달의 관측소였다는 것을 증명하는 논문 두 개를 유명 잡지 『네이쳐(Nature)』(1963년 10월 26일과 1964년 6월 27일)에 발표했다. 「스톤헨지의 해독(Stonehenge Decoded)」, 「스톤헨지: 신석기 시대의 컴퓨터(Stonhenge: A Neolithic Computer)」라는 극적인 제목을 단 논문은 분노를 일으켰는데, 고고학자가 아니라 천문학자가 영국이 아니라 미국에서, 그리고 호킨스의 설명대로 "스미소니언 하버드 전산 컴퓨터가 1분 동안" 수집한 상세한 계산과 측량을 바탕으로 한 논문이라는 이유에서였다.[64]

호킨스는 태양과 달이 수평선에서 방향을 바꾸는 지점의 패턴이 돌과 아치형 입구에 표시되어 있는 것을 발견했다. 그는 달이 이 길을 지나가는 데 18.6년이 걸리고, 세 주기는 '오브리 홀'이라고 불

32 스톤헨지, 영국 윌트셔. 하짓날 태양은 힐스톤 바위 왼쪽에서 떠오른다(30세기에 태양은 바위 바로 위로 뜰 것이다). 스톤헨지는 한여름의 일출, 한겨울의 일몰과 대략 일직선을 이루어, 죽음과 재생의 의례와 관련된 천문학적 용도의 가능성을 시사한다. (사진: 런던 환경부, 정부 저작권)

63. Wood, *Sun, Moon and Standing Stones*, p. 188.

64. Gerald S. Hawkins and John B. White, *Stonehenge Decoded* (New York: Dell, 1965), p. 173. 또한 C.A. Newham, "Stonehenge: a Neolithic 'observation,'" *Nature* 211 (1966), pp. 456-58 참고. 뉴햄의 글은 호킨스의 것과 유사한 부분도 있고 의견을 달리하기도 한다.

리는 구멍 56개를 이용해서 계산할 수 있다고 했다. 스톤헨지의 건설자들은 이 구멍 표시를 이용해 달의 주기와 월식의 위험을 예상할 수 있었을 것이다. 또한 스톤헨지의 바깥쪽 사르센석 고리는 월력을 나타냈고, 안쪽 말발굽 모양의 블루스톤은 약 19년 주기의 달의 교점(lunar nodes) 이동과 관련된 것이라고 했는데, 이는 아마도 기원전 150년 시칠리아의 디오도루스가 그의 책『고대 세계의 역사(History of the Anceint World)』에서 "신은 매 19년마다 섬을 방문한다"고 한 것과 같은 이야기일 것이다. 1965년 호킨스는 칼리니시 역시 스톤헨지만큼 정확하지만 발전은 덜 된 '천문대'라는 의견을 내놓았다.[65] 이것은 거석의 건설자들이 세상이 둥글다는 것을 알았고, 그 지식을 다음 세대에 전달했다는 것을 의미한다.

브르타뉴는 멘히르, 고인돌, 널길무덤, 돌무덤이 너무 흔해서 방치되고 파괴되기도 하는 곳으로, 톰은 1971년에 출판된 그의 두 번째 책에서 영국해협을 건너 이곳의 거석 기념비에 관해 기하학적·천문학적 분석을 자세히 제공한다. 이 중에는 물론 무시할 수 없는 압도적인 규모와 크기의 기념비들도 있다. 카르나크 주변의 열석은 3,000개가 넘는 거대한 돌로 이루어져 있다. 메넥에만 1,169개가 있고, 그중 70개는 타원형의 고리이며, 나머지는 완만한 전원에 줄지어 있고, 11개 열이 가로 100미터, 세로 1,166미터의 지역에 곡선으로 펼쳐나가다 점차 크기가 줄어드는 모양이다. 사실상 바로 이웃해 1,029개의 거석이 10열로 배치되어 있는 케르마리오 열석이 있고, 근처의 케르제로는 1,129개의 거석이 10열로 배치되어 남아 있다.

톰은 카르나크의 열석들과 로크마리아케르 주변 모르비앙만에 있는 거대한 기념비들에 집중했다. 고인돌 '마르샹의 테이블(Table des Marchands)'은 거대한 갓돌과 실내 석판에 새겨진 무늬로 유명하고, '르 그랑 멘히르 브리제(Le Grand Menhir Brisé)'(옮긴이 주 — 부러진 선돌이라는 뜻)로 불리기도 하는 에르 그라(Er Grah)는 한때 21미터의 높이로 서 있어 14킬로미터 밖에서도 보였을 것이다. 톰의 연구는 거대한 멘히르와 카르나크의 열석들이 적위를 측정하고 월식을 계산했던 믿기 힘든 월력의 일부였다는 것을 나타낸다. 그는 거대한 표지물로 시선이 이어지는 돌이나 둔덕의 달 관측소 여덟 개를 발견했다. 멀리 떨어져 있지 않은 크루쿠노 지역에서는 사방위, 피타고라스의 삼각형, 카르나크 지방의 위도에서만 볼 수 있는 태양 관측소들 사이의 대칭 관계를 한데 합쳐놓은 듯한 사각형 배열의 바위들을 발견했다.[66] 또한 부채꼴 모양의 열석[스코틀랜드 북부에 위치한 미드 클리스(Mid Clyth)에서 발견된 것들과 유사한]에서 나타

33 칼리니시 I, 주 원(圓). 스코틀랜드 루이스섬. 기원전 3250~1500년경. 칼리니시 유적지는 중앙의 원을 중심으로 작은 원, 82미터의 애비뉴, 세 개의 열(미완성의 애비뉴들)이 대략 십자 모양을 이룬다. 원의 거의 중앙에 있는 가장 높은 거석은 4.5미터를 넘는다. 원 안에는 석실무덤이 있고 주변에 다른 기념비들이 있다. 칼리니시 I~IV(유적지의 여러 부분을 톰이 지정한 대로)는 확실히 달(그리고 태양) 관측소였다. 한여름 일출, 춘추분, 다양한 별의 움직임이 정확히 표시되었다. 현지의 전설은 청동오리 깃털로 만든 예복을 입은 위대한 사제이자 왕이 만들었다고 한다. 이것은 많은 환상 열석이 관련된 다양한 물새 여신의 치유력과 물 자체의 숭배와 연관되어왔다. (사진: 크리스 제닝스)

65. Gerald S. Hawkins, *Science*, vol.147 (January 8, 1965). pp.127-30.

66. Hadingham, *Circles and Standing Stones*, p.162. 또한 카르나크 유적지의 천문학적 중요성에 대해 매우 읽기 쉽게 쓴 설명은 153쪽과 그 다음을 볼 것.

나는 격자무늬가 자료를 확인하고 추산하는 문제를 해결하는 기능을 했다고 주장하면서, 두 지역 사이의 소통 가능성을 제시했다.

이러한 기념비들을 세울 적당한 위치를 찾는 데 들어간 반박의 여지가 없는 엄청난 신체 노동과 시간을 통해, 우리는 천문학적으로 정밀한 모든 거석에 해당하는 다음과 같은 질문을 던지게 된다. 거석 건설자들은 "정확한 달력을 유지하기 위해 동지와 하지의 <u>정확한 날짜</u>를 찾고자 했던 것일까? 아니면 주로 상징적이거나 종교적인 이유에서 중요했던 태양과 달의 움직임에 대해 단순히 일반적인 주의를 기울인 것일까?"[67] 그러나 이 두 기능이 상호 배타적일 필요는 없다. 톰은 거석 관측소가 순수하게 과학적 탐구를 위한 것이었다고 믿으며 언제나 존재하던 정신적 측면을 무시하는 경향이 있던 반면, 우드는 정확한 시선이 나타나는지에 따라서 '의례적' 태도와 '관측' 태도 간의 차이를 좀 더 타당하게 구분한다.[68]

천문고고학이라는 주제는 1976년 배리 펠이 『기원전 미국(America B.C.)』을 출판한 계기로 갑자기 대중의 시야에 들어왔다. 하버드의 해양생물학자이자 고대의 언어를 해독하는 금석학이 취미인 펠은 콜럼버스 훨씬 이전에 켈트인, 페니키아인, 이베리아 정착자들이 조각, 선돌, 석판 거주지, 돌탑, 벽을 미국 전역에 남기고 떠났다고 발표했다. 그와 함께 살바토레 마크 트렌토[고고학자이자 한때 미노르카에 있는 선사 시대 박물관 관장이었고, 그의 책 『잃어버린 미국을 찾아서(Search for Lost America)』가 1978년에 출판되었다]는 북동부, 특히 뉴욕, 코네티컷, 버몬트, 뉴햄프셔의 풍부한 석조 유적지 연구에 집중해왔다. 이들은 아직 증명할 수 있는 것 이상의 이론을 상정해 전통 고고학자들에게는 놀림감 정도로 받아들여졌다. 동시에 이들은 무시할 수 없는 일단의 새로운 질문들을 던졌다.

미대륙에서 가장 잘 알려진 '콜럼버스 이전의' 유적지는 뉴햄프셔주 노스 세일럼 근처의 '미스터리 힐'이라고 불리는 호기심을 자아내는 폐허의 복합체다. 어쩔 수 없이 또 하나의 "미국의 스톤헨지"라고 홍보되는 이 유적지는 관광 책자에 기원전 2000년에 지은 것으로 적혀 있다. 펠은 이것을 기원전 800~600년의 것이라고 추정했고, 믿기 힘들지만 방사선 탄소 연대 측정 결과는 기원전 3000년으로 기록되었다. 미스터리 힐은 일종의 선사 시대 디즈니랜드로 최소한 도발적이고 재밌는 관광명소다. 책자는 제단, 신탁의 방, 잃어버린 영혼의 무덤, 수정 우물, 겨울 일출의 거석(그리고 더욱 실망스러운 제목들로는 "미확인 구조물"과 "이상하게 오려낸 것")과 같은 하이라이트를 제공한다. 펠에 따르면, 벨(Bel)에서 아스타르테(Asterte)

34 에르 그라(Er Grah), 또는 르 그랑 멘히르 브리제의 절단면. 브르타뉴 로크마리아케르. 기원전 2000년경. 이 선돌은 18미터가 넘는 높이에 무게가 약 340톤으로, 1659년과 1727년 사이에 쓰러졌다. 톰에 의하면 이것은 대규모 달 관측소의 중심지였다. 근처에 있는 거대한 '마르샹의 테이블'처럼, 에르 그라는 유적지 부근 80킬로미터 안에서는 찾을 수 없는 규암으로 만들어졌다. (사진: 루시 R. 리파드)

67. Ibid., pp. 105-06.

68. Wood, *Sun, Moon and Standing Stones*, p. 140.

에 이르는 다수의 신을 숭배했던 청동기 시대의 여행자들 탓에 미스터리 힐은 주체할 수 없을 정도로 많은 실제 또는 상상의 유적을 제공한다. 펠이 발견한 것들 중에는 '드루이드의 수학적·종교적 도표' '켈트족의 헤르메스 주상', 컵 표시, 들소 조각, 알몸의 고대 여신상이 있다. 그 외에도 많은 수의 삼각형의 돌, 달을 향해 배치한 것이 확실한 열석들, 그리고 알려진 바 없는 채석장 등이 있다.

'초소(Watch House)', 뉴햄프셔 노스 세일럼의 미스터리 힐. 지어진 시기는 알려지지 않았다. 거석 시대 고인돌과 같은 구조로, 지하 저장고나 무덤 또는 신전이었을 수도 있다. 이것은 18만 평이 넘는 지역에 세워진 복잡한 방, 통로, 벽, 선돌, 거대한 삼각형의 바위, 조각의 일부다. (사진: 루시 R. 리파드)

뉴잉글랜드 유적지에서 고고학적으로 가장 열띤 논쟁을 불러일으킨 것은 거대한 고인돌처럼 보이는 갓돌로 덮은 수많은 석실이었는데, 이것은 식민지 시절 지하 저장고나 거석 무덤, 천문학 관측소, 태양의 신이나 달의 여신을 모셨던 신전으로 여겨지기도 한다(263쪽 참고). 이러한 독특한 석판 지붕과 코벨식 구조물은 단독으로 지어져 있거나 언덕에 맞춰 세워졌다. 고고학자 조반나 뉴도퍼는 태양을 향한 방위, 거대한 크기, 어마어마한 구조를 볼 때 식민지 시대 농부의 지하 저장고로 보는 것이 타당하다는 강력한 논거를 들며, 꼼꼼한 현장과 도서관 조사 자료를 바탕으로 한 책을 출판했다.[69] 많은 논쟁들이 이러한 유적지를 연구하는 적절한 문맥이 무엇인가를 중심으로 한다. 뉴도퍼의 글은 "석실이 고대의 구조물이라는 것은 독립적으로 입증되어야 한다. 돌 위에 새겨진 조각이나 고대의 증거라고 알려진 다른 자료들에 편승해서는 안 된다"고 주장한다. 반대 입장에 선 사람들은 그러한 고인돌과 벌집 모양의 구조들에 대한 조사가 고대의 문맥 밖에서 이루어질 수는 없다고 말한다.

자신들의 우월한 문명의 이익을 흩뿌리고는 사라졌거나, 이 모든 것이 어디로 향하는지를 깨달은 원주민에 의해 제거되었다는 잃어버린 백인 부족에 관한 전설이 북미와 남미 모두에서 계속된다. 여기서 '페니키아인, 켈트인, 이베리아인들의' 조각이 진실로 밝혀지면 입증될 그런 이야기를 기꺼이 받아들이는 것은 우리 역사가들의 의심의 여지 없는 백인우월주의의 일부분이다. 미국 중서부의 '에피지 마운드'와 기하학적 마운드, 카호키아의 천문학적 열석은 여전히 원주민들의 것으로 알려져 있지만, 그러한 기술적 업적에 필요한 과학적 동기와 지식을 '유목민' '원시인' 부족이 가지고 있었다는 사실을 부정하는 사람들 탓에 이들이 외부의 힘으로 만들어진 것이라고 주장하는 필사적인 시도도 계속된다.

그러나 아무도 뉴잉글랜드의 거대한 바위의 파편, 미시건과 위스콘신의 고대 구리 광산, 브르타뉴에 있는 멘히르를 연상시키는 섬세한 '남근' 모양의 둥근 조각 바위들, '빙하에 의해' 원뿔 수직 기둥 위에 가지런히 놓인 거대한 바위들, 뉴욕주에 있는 30여 개의 '들돌

69. Giovanna Neudorfer, "Vermont's Stone Chambers: Their Myth and Their History," *Vermont History*, vol. 47, no. 2 (Spring 1979), pp. 79-146.

(Lifting Rocks)' 무리의 원뿔형 돌무덤으로 이루어진 복잡한 유적지, 매사추세츠 앤도버 외곽의 '거북이 언덕'과 그 외 다른 수많은 현상에 대해 만족스럽게 설명한 바 없다. 미국 전역에서 아마추어와 전문가들이 암각화의 사진을 찍고, 해독하고, 유적지를 기록하고, 열석을 추적하고, (아아) 적합한 훈련도 받지 않은 채 언덕을 파 들어간다. 뉴잉글랜드 유물 리서치 협회(NEARA, 1964년 설립), 트렌토의 미들타운 고고학 리서치 센터(MARC, 1976년 설립)와 그 외의 여러 그룹이 세밀한 연구가 필요한 거대한 양의 정보를 축적하고 있다.[70] 제공된 정보 중 일부는 천문고고학이 처음 등장했을 때보다 더 무모한 것이 아니다. 우리는 우리의 선사 시대를 이제 막 이해하기 시작하고 있다.

70. Salvatore Michael Trento, *The Search for Lost America* (New York: Penguin Books, 1978), Appendix 2, for a list of active groups 참고.

나는 세계가 하나의 예술작품이라는 생각,
어마어마한 크기의 형태에 대한 생각, 한 번에
절대로 다 볼 수 없는 예술, 좋은 기억력과 지리와
역사와 그 밖의 것들에 대한 좋은 감각을 지닌
지적이고 매우 예민한 사람들만이 이해할 수 있는
그런 예술에 대한 생각을 오랫동안 품고 있었다.
— 퍼트리샤 조핸슨

*The world as a work of art is an idea that has
been with me for a long time, the idea of the vast
configuration, art that could never be seen all at
once, and that would be understood only by very
sensitive, intelligent people with good memories
and a good sense of history, geography and so on.
– Patricia Johanson*

1 리처드 롱, ‹히말라야의 선›, 1975년. (사진: 리처드 롱)

앞 장에서 논한 작품들에는 신성하거나 세속적인 여행의 개념이 암시되어 있었다. 쉼 없는 예술가의 여행, 길찾기, 지도 제작에 대한 집착은 종종 일상과 정신적 성취를 향한 도정(道程) 사이에서 신화적 관계를 다루고 조화시키려는 시도다. 시간은 추상으로서 상징화되었을 때나 장소/몸에서 독립된 것으로 상징화되었을 때조차도 결국 장소와 불가분의 관계에 있는 듯하지만, 이 두 가지의 역사적 결합은 자연의 소유나 지배를 의미하게 되었다. 선으로 표현되는 시간과 원으로 표현되는 공간은 남성과 여성으로 해석되어왔다. "영토의 설정과 유지는 성별과 그 밖의 사교적 과정과 밀접한 연관을 맺는다. 누군가에 대한 사랑은 장소에 대한 사랑과 연결된다. (…) 남녀 관계는 부분적으로 사람들이 어떻게 환경을 이용하느냐를 결정한다."[1]

달력이 시간의 거리를 표시하듯, 지도는 공간의 거리를 표시한다. 동시대 미술에서 지도가 대단한 인기를 누리는 것은 미니멀리스트들이 숫자, 시간, 측정에 관심을 쏟기 시작한 데서 비롯되었다. 개념미술가들은 미국 모더니스트들의 거대한 크기에 대한 흠모에 영향을 받았지만, 세상에 더 많은 물건을 채워 넣거나 '대지를 강간'하기는 꺼리는 직접적 경험을 환기시키는 대체물로 지도와 사진을 택했다. 아무리 비물질화가 진행되었다 해도 모든 시각예술에서 필수적인 물질과의 감각적 관계가 단절된 것은 아니었고, 단지 추상화된 것일 뿐이다. 지질학자 데이비드 레베슨은 "지도에 표시하지 않은 땅은 소유한 것이 아니다. 전문가가 등고선을 찾아나가는 것은 친교의 행위를 맺는 것과 다르지 않다"고 말했다.[2] 지질도의 등고선은 인간의 지문과 닮았다. 우리는 여정을 설명하며 손가락으로 지도를 읽는다. 지도 제작과 지도 읽기는 친교의 과정이다.

60년대 후반과 70년대에 지도는 또한 개념주의자뿐만 아니라 새로운 풍경 미술가와 화가, 조각가의 수단이 되었다. 지도의 간결성은 보통 접근이 힘들어 어차피 주로 사진으로 보게 되는 대지미술보다 더 효과적으로 거대한 공간을 수용할 수 있었다. 가장 평범한 지도는 드로잉으로서 고유의 형식적 아름다움을 지니며, 풍경을 묘사하지 않고도 감상할 수 있는 언어와 문법을 제공하기 때문에 질서에 대한 기본적 갈망을 만족시킨다. 그것은 공간에 대한 미술의 모든 개념을 현대화하는 방법이다.

지도는 기억된 경험을 도표로 표기한 것이다. 폴리네시아의 부족들은 작은 대나무와 조개껍질로 너울과 바람이 많은 방향을 나타내는 '막대기 표'를 만든다. 원주민들은 거의 아무런 특징이 없는 중

1. Paul Shepard, *Man in the Landscape* (New York: Ballantine Books, 1972), p. 31.

2. David Leveson, *A Sense of the Earth* (New York: Anchor Natural History Books, Doubleday, 1972), p. 149.

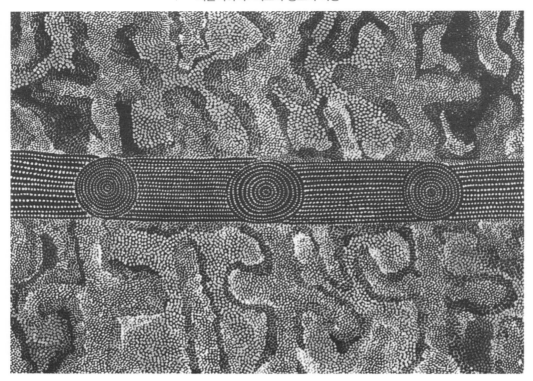

앙 오스트레일리아의 사막을 지도에 나타내기 위해 현대 점묘법 추상화를 연상시키는 모래 그림을(그리고 훗날 캔버스에) 그렸다. 그들은 장소와 사건을 겹쳐놓고, 부족의 과거를 현재와 연결한다. 특정 지역의 거주자들은 이 '추상적' 그림이 작은 언덕, 뱀 모양의 물길이나 나선형의 물 웅덩이를 묘사한다는 것을 즉각적으로 알아볼 수 있다. 이러한 '지도'의 형식적 표현은 오스트레일리아 원주민의 '추링가(churinga, 무늬를 넣은 작은 신성한 조각)'나 벽화에서 발견된 종교적 상징과 닮아 있다. 오스트레일리아의 한 원주민 부족은 '토아스(toas)'라고 부르는, 무늬를 새겨 넣은 작은 막대기를 만들어 뒤에서 따라오는 사람들에게 방향을 지시할 뿐 아니라 자연의 사건을(예를 들어 별똥별, 잠을 깬 뱀, 잠 자고 있는 에뮤) 기념하기도 했는데, 이는 초자연적 '무라무라(Mura-Mura)'에 관한 전설에서 이야기되는 것으로, 대지에서 태어난 이 무라무라가 꿈의 시대(Dream-time)에 장소들에 이름을 붙였다고 한다.

　70년대 초 낸시 그레이브스의 회화, 조각, 영상 작품은 '원시적' 통찰력에서부터 지도에 나타난 미국 항공 우주국의 위성 데이터에 이르기까지 자연, 인류학, 천문학 체계의 오버레이였다. 그녀는 에스키모 어부들이 만든 휴대용 나무 지도에 관해 쓴 적이 있다. "단지 그

2 팀 류라 탸팔탸리, 〈포섬의 꿈〉, 왈피리족. 캔버스에 아크릴. 171.5×173cm. (사진: 다이애나 캐쳐, 오스트레일리아 시드니 원주민 예술가 에이전시 제공)

것의 모양, 그 느낌으로 지도라는 것을 안다. (…) 좋은 지도는 자연과 사고의 복잡한 특징을 완전히 파악해 그것을 필연적이며 실용적인 디자인으로 만들어낸 것이다."[3] 지도와 지도에서 비롯된 미술은 장소인 동시에 여행이고, 정신적 개념이고, 추상적이면서도 구상적이고, 거리를 두지만 밀접한, 그 자체가 근본적으로 오버레이다. 지도는 긴 여행의 '스틸 컷'으로 움직임 위에 놓인 정지 상태와 같다. 우리가 현재 지도에 매료되는 것은 전체를 의미 있게 살펴보고자 하며, 우리의 위치를 내려다보고 이해할 수 있는 방법이 필요하다는 사실과 관련된다. 그 결과는 혼란스러울 수도 있고 위안이 될 수도 있다. 전자의 경우에 대해서는 로버트 스미손이 "단절이 일어나는 지도로 대지를 감지하는 것은 미술가를 어떤 것도 확실하거나 형식적일 수 없다는 자각으로 이끈다"고 표현했고, 후자의 경우는 존 미첼의 말처럼 우리가 더는 접근할 수 없는 자연의 리듬에 따라 새, 동물, 별, 지구와 마찬가지로 인간이 "계속 이동하던" "그 좋았던 옛 시절"에 대한 향수를 품고 있는 것이다.[4]

오늘날 여행에 대한 필요성은 (특히 익숙하지 않고 불쾌하기까지 한 곳으로) 여기에서 다루는 많은 미술 작품의 동기가 되었고, 일반적인 사회 불안의 일부로도 볼 수 있다. 어떤 미술가들은 자신들이 본 것에 고무되어 집으로 돌아온 후 작품으로 발전시키고, 또 다른 이들은 여행을 하는 동안 작품을 만든다. 또 리처드 롱과 같은 미술가는 여행을 작품으로 만들기도 한다. 끊임없는 움직임에 대한 충동은 현대의 삶과 예술에 내재하는 일시성과 영원성, 혹은 삶과 죽음 사이의 긴장감을 더욱 대립시킨다.

3. Nancy Graves는 Lucy R. Lippard, *From the Center* (New York: E.P. Dutton, 1976), p. 119에서 인용했다.

4. Robert Smithson, *The Writings of Robert Smithson,* ed. Nancy Holt (New York: New York University Press, 1979), p. 89; John Michell, *The Old Stones of Land's End* (London: Garnstone, 1974), p. 128.

1960년대 중반 가장 영향력 있는 작품 개념 중 하나였던 칼 안드레의 '장소로서의 조각'은 합성수('편리한 수')와 소수('편리하지 않은 수')를 바탕으로 재료의 표준 단위를 만들고, 자연의 불규칙한 경사면과 표면 위에 중첩해놓은 것이었다. 안드레는 조각이 유일하게 "참여할 수 있는" 위치는 수평으로 놓는 것이라고 말했다. 그를 비롯한 일부 조각가들은 시선을 아래로, 그리고 다시 밖으로, 전시장 바닥과 세상의 표면으로 보내며, '조각상(statue)'[또는 현 상황(status quo)]이 전통적으로 결부되어 있는 의인화된 수직성과 거리를 두기 시작했다. 안드레는 단지 "브랑쿠시의 〈무한주(Endless Column)〉를 공중에 세우는 대신 땅에 눕혀 놓았을 뿐"이라고 했다.[5] 그러나 '저자세'를 취하는 결정에도 정치적 영향이 있었다. 그는 "높이 지은

5. 이 문단의 모든 인용은 Archille Bonito-Oliva의 Carl Andre 인터뷰, *Domus,* no. 515 (1972); Peter Fuller, *Art Monthly,* no. 16/17 (1978); Phyllis Tuchman, *Artforum*(June 1970).

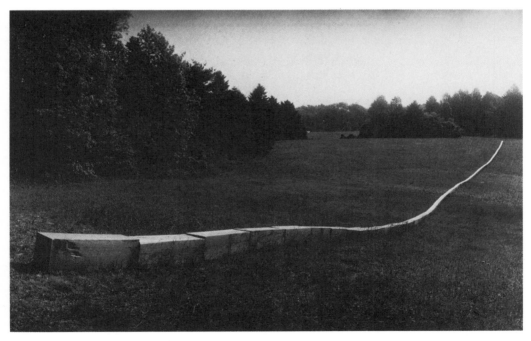

것은 불안정하다"고 했다. "낮게 지으면 전체가 안정적이다." 수직은 마초적 형식주의자 예술의 확립, 도시의 쇠퇴 시기에 있는 고층 건물, 부당한 전쟁에 나서는 군대와(당시는 미국의 베트남 관여가 최고조였다) 연관되어왔다. 수평적인 것은 억압당하는 자, 여성, 땅의 요소와 연관된다.

뉴욕의 젊은 미술가였던 칼 안드레는 철로에서 일했다. "다른 도시에서 들어온 긴 열차를 받아 드릴로 구멍을 내는 일. (…) 기본적으로 그것은 차들을 정리하는 작업이었고, 모양이 대개는 비슷한 쪼가리들을 한 곳에서 다른 곳으로 옮기는 일이었다. 그리고 내가 무척 좋아하는 지형 추적도 있었다. 한 무리의 차가 나뉘면 지형을 추적한다. 그것은 융통성 있는 일이다." 그는 교과서 출판사를 위해 색인을 만드는 일을 하기도 했고, '일관 작업'을 하는 이 두 가지 일에서 배운 것을 자신의 조각에 적용했다. 안드레는 또한 초기에 스톤헨지와 그 외 영국 남부의 선사 시대 유적지, 오하이오의 인디언 마운드, 일본식 정원과 도교의 원리에서 받은 영향을 인정한다. 그는 이렇게 느꼈다고 말한다.

(…) 추상은 구석기 시대의 구상 이후 신석기 시대에 지금의 우리와 같은 이유에서 일어났다. 한때 생산을 담당하던 지난 방식의 표상, 상징, 기호가 현재 우리가 지정하는 문화적 역할을 수행하기에는 역부족이기 때문에 문화는 상당한 공백을 필요로 한다. 우리는 타불라 라사, 즉 의미를 보낼 공간이 있다는 느낌이 필요한 것이다. (…) 아마도 추상미술은 인류 역사상 사회 조직에 일대 기술 변화가 있을 때마다 일어났을 것이다.

안드레의 〈지레(Lever)〉(1966년)는 옆으로 눕힌 벽돌이 한 방에서 다른 방으로 문을 통과해 하나의 연결된 직선을 이루는 것으로, 장소뿐만 아니라 움직임도 포함한다. 〈연결선〉(1968년)은 이 발상을 야외로 옮긴다. 176미터 길이의 묶지 않은 건초더미 183개가 수풀이 울창한 지역에서 버몬트 윈드햄의 열린 평야 지대로 이어지면서 전혀 다른 두 공간을 다시 한번 연결하고 여행한다. 〈공극수(空隙水, Water Void)〉(1975년)는 이 과정의 반전이다. 조각 대신 자연이 움직인다. 급류에 놓인 사각형의 알루미늄 판은 물살에 의해 '희미하게 변했다.' 〈분할선〉(1977년)에서는 100개의 미송(美松) 목재가 하나의 선을 이루어 언덕의 등고선을 따라가다가, 그 너머로 사라지게 된다(같은 해 다트무어에서 내가 본 첫 열석에 발이 걸려 넘어졌

을 때 떠오른 것이 〈분할선〉이었다). 안드레는 "내가 생각하는 조각은 도로다. 즉, 도로는 어떤 특정 지점에서, 혹은 특정 지점으로부터 자신을 드러내지 않는다. 도로는 나타나고 사라진다. (…) 우리는 도로가 움직이는 것이고, 우리와 함께 움직인다는 것 외에는 단일한 관점을 가지고 있지 않다"고 썼다.

안드레는 다양한 시점에 대한 동양적 개념, 함축된 움직임, 자연에 직접 개입하는 방식을 결합해 비물질 조각의 하위 장르로서 단순하지만 단순하지만은 않은 걷기의 다가올 상황을 조성해주었다. 여러 가지 이유에서(나는 그 일부 덕택에 영국에서 이 책을 시작할 수 있었다) 이 형식의 주역들은 영국제도에 살았다. 북미의 공간과 속도와는 전혀 다르게 영국 풍경, 옛 도로와 길, 대중이 다니는 오솔길, 그리고 영국 문화 자체가 걷기와 걷는 속도를 부추긴다. 이언 맥하그는 영국의 풍경이 거의 완전히 인간을 본뜬 것이라고 지적한다. "다른 어떤 사회도 그렇게 유익하게 풍경 전체의 변화를 이루지 못했다. 그것은 지각과 서구 예술이 창조한 것 중 가장 위대한 것이고, 대부분 우리가 여전히 배우지 못한 교훈이다."[6]

영국의 풍경은 나라의 전반적 규모와 관련된 사회적 접근성을 띠고 있다. 행동과학자들은 정신과 신체적 태도는 우리를 둘러싼 풍경에 따라 좌우된다고 말한다. 친숙한 장소를 매일 걷는 것은 새로운 것을 발견할 가능성을 열어준다. 시점 하나하나, 세부 하나하나가 빛, 계절, 기분의 변화에 따라 끊임없이 새로워지고 점점 분명해지다가 그 구체성이 일반성으로 되돌아가고, 다시 그 사이를 매일같이 걷는 리듬에 따라 반복하게 된다. 예를 들어 공간과 형태에 반응하는 조지아 오키프의 심오한 단순성은 그녀가 모든 감각으로 살았던 장소들을 따라 걸은 80년의 세월에 기인할 것이다. 그녀는 "지평선이나 언덕 너머의 무한한 느낌 (…) 그 거리감이 항상 나를 부르고 있다"고 말했다.[7]

"땅과 눈을 마주쳐 보라"고 리처드 롱이 말했다. 아직 런던예술학교에 있던 1967년, 그는 풍경 안에 기하학적 형태를 만들기 시작했다(풀밭 위에 종이를 놓고 동심원을 만들거나, 잔디를 잘라 동심의 사각형을 만든 것). 그는 곧 자연 소재만으로 작품을 만들기 시작했고, 그의 낮은 조각들은 풍경 위의 물체라기보다는 풍경의 중요한 부분이 되었다. 예를 들어 1968년에는 해변가의 돌들을 사각형 틀 안에 거의 감지하기 힘들게 재배열하는, 풍경화가의 〈흰색 위 흰색 (White on White)〉(옮긴이주 — 말레비치의 회화를 일컫는다)이라 할 만한 작품을 만들었다. 솔 르윗이 "실현되는 각각의 예술작품을

6. Ian L. McHarg, *Design with Nature* (New York: Doubleday/ Natural History Press, 1971), p. 72.

7. Georgia O'Keeffe, *Georgia O'Keeffe* (New York Viking, 1976), p. 100.

위해서 그렇지 못한 많은 변주들이 있다"[8]고 썼던 1969년, 롱은 다
트무어의 걷기를 조각으로 만들었고, 그 과정을 담은 책도 사진 기록
이 아닌 그 자체가 조각이었다(자신도 모르게 마르셀 뒤샹의 레디메
이드와 로버트 라우셴버그의 유명한 전보 "내가 그렇다고 하면 이것
은 예술이다"를 계승한 셈이다). "땅과 눈을 마주쳐 보라"는 이 단순
한 발언으로 롱은 풍경 미술 또는 '장소로서의 조각'에서, 미술계가
부르기 좋아하는 식으로 말하자면 '돌파구'를 찾은 것이다.[9]

이후 롱은 모든 대륙, 세상에서 가장 외진 장소, 이국적 장소, 사
람이 살지 않는 곳뿐 아니라 영국, 특히 다트무어에서 계속 걷고 또
작품을 만들었다. 전시장에서 발표하는(그의 자유로운 스타일을 방
해하는) 작품들과 더불어 롱은 풍경 안에서 히말라야의 돌로 연결한
선, 안데스의 환상 열석, 아프리카의 먼지 나는 잔디 위를 걸어서 만
든 X자, 해변가의 나선형 해초, 모닥불 잿더미를 포함한 다수의 조각
을 만들어왔다. 그의 작품은 책으로, 그가 지나갔던 풍경의 인상적인
사진들로, 혹은 길을 가던 중 자연주의자적 관찰을 통해 기록되었다.
그가 중점을 둔 것은 시간, 장소 또는 경험이었을지 모른다. 롱은 직
진해 올라가기보다는 나선형으로 등산했고, 강바닥을 길로 이용했
고, 페루의 고대 나스카 라인을 따라 걸었고, 몇 킬로미터고 '제자리'
를 걸었다. 다른 사람과 마주치는 작품도 있지만, 그런 경우는 드물
었다. 대부분 롱은 홀로 대지를 따라 걷는다.

그의 실제 '조각'과 물리적 경험의 완전히 비물질적인 환기 사
이에는 수평이나 수직의 '돌무지' 형태를 취한 작품들이 있다. 흔히
볼 수 있는 수직의 돌무지는 자연을 지배하게 된 근원으로 태초부
터 안전을 담당하고, 운을 축적하고, 천체의 현상을 표시하고, 길과
경계를 만드는 데 인간이 사용한 방식이다. 그는 걷다가 길가에 있
는 수직의 표지물에 천 개의 돌을 더하기도 했다. 또한 〈164개의 돌
로 이루어진 선/164마일 걷기(A line of 164 stones/A walk of 164
miles)〉, "카운티 클레어에서 74마일 걷는 동안 천 개의 돌을 한 걸
음만큼 앞으로 옮겼다"는 〈로쉰두(Roisin Dubh)〉, "티퍼레리에서
슬라이고까지 300마일의 걷기/가는 길에 돌더미 다섯 개를 쌓기"
라는 〈마일스톤(Milestones)〉에서는 '수평의 돌무덤'을 여정 전체에
걸쳐 펼쳐나갔다. 롱은 이 작품들에 관해 언급하며 "걷기와 장소, 돌
모두가 동등하게 중요하다"고 했다.

롱은 그의 작품이 그 자체로 설명될 수 있기를 선호하지만,
1980년 드물게 나타나는 작가 노트에서 이렇게 썼다.

8. Sol LeWitt, "Sentences on Conceptual Art," in Lucy R. Lippard, *Six Years* (New York: Praeger, 1973), p. 77.

9. 사실 네덜란드에서 활동하는 Stanley ("This Way") Brouwn은 이미 이러한 '돌파구'를 찾았다. 그는 1960년대 이후 도시에서 걷기와 '길 물어보기'로 작품을 만들어왔는데, 매우 개념화되고 비시각적인 성질의 그 작품들은 자연이 아닌 행동에 관련된 태도와 공간 지각에 초점을 맞추고 있기 때문에 이 작품들 역시 이후 롱의 작품만큼 획기적이지만 이 책에는 적합하지 않다.

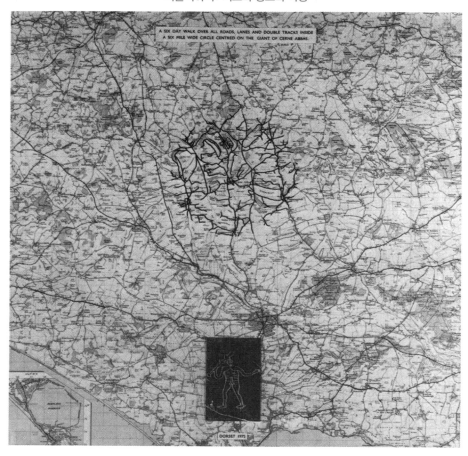

4A 리처드 롱, ‹세르네 아바스
자이언트를 중심으로 6마일 원
안에 있는 모든 도로, 길, 복선 위를
6일 동안 걷기›, 1975년. (사진:
런던 테이트 갤러리 제공)

나는 단순하고, 실용적이고, 정서적이고, 조용하고, 강한 작품을
좋아한다. 나는 걷기의 단순함과 돌의 단순함을 좋아한다. (…)
나는 돌이 세상을 이루고 있는 물질이라는 발상을 좋아한다.
(…) 나는 기술이 필요 없는 감수성을 좋아한다. (…) 나는 시간,
장소와 시간 사이, 거리와 시간 사이, 돌과 거리 사이, 시간과 돌
사이 패턴의 대칭을 사용하기를 좋아한다. 내가 선과 원을 선택
하는 이유는 그것들이 내가 원하는 바를 해내기 때문이다. (…)
걷기는 공간과 자유를 표현하고 그것에 대한 지식은 누구의 상
상 속에서나 살아 있을 수 있으며, 그것이 또 다른 공간이기도
하다. (…) 걷기는 땅의 표면을 추적하고, 생각을 따라가고, 낮과
밤을 따라간다. 도로는 많은 여행이 이루어지는 곳이다. 걷는 장
소는 걷기 이전에도, 이후에도 거기에 있다.[10]

영국에서 걷기란 늘 역사 수업이고, 영국 육지 측량부에서 제작
한 지도는 역사적 상징들로 감질나게 꾸며져 있다. 롱은 이러한 점을
부정하지 않는다. "걷기는 단지 땅 표면 위에 쌓인 인간과 지리적 역
사의 수천 가지 다른 층 위에 놓인 또 하나의 층, 표시일 뿐이다. 지도
는 이것을 보는 데 도움을 준다." 그는 문자 그대로 시간을 따라 이동
하며 역사적 측면을 강조한 작품들을 만든 적도 있는데, 1980년 작
품 ‹동력선 따라 걷기: 물레방아에서 원자력 발전소까지(Power Line
Walk: From a Water Wheel to a Nuclear Power Station)›나 윈드밀

4B 리처드 롱, ‹페루에서 직선으로
걷기›, 1972년. (사진: 존웨버
갤러리 제공)

언덕(지형에 영구적 변화를 가져온 것으로 가장 오래되었다고 알려
진 영국인 거주지)에서 산업혁명이 일어난 콜브룩데일까지 걸은 경
우가 그 예다. 이것은 "근대의 발상을, 그것을 이해하는 데 적절한 장
소에만 내려놓기"로 구상된 미술로 타당한 위치를 잡은 작품들이다.
"자연계는 산업계를 지탱한다."

롱이 '거의 의례화된' 과정에서 원형, 나선, 또는 지그재그로 걸
었다고 했지만, 그 자신은 다른 '원시화하는 경향'들과 구분되기 위
해 애썼다. 대지에 놓인 그의 작품이 (물론 그가 잘 알고 있는) 선사
시대 유적지와 매우 닮은 것은 사실이나, 거석에 대해 잘 알고 있는
사람이라면 누구도 그의 작품을 실제의 폐허나 유적지와 혼동할 리
없다. 그럼에도 그는 때때로 구체적인 선사 시대 유적지에 초점을 맞
춘 작품들을 만들어 왔다. 실버리 언덕에 관한 것은 최소 두 작품이 있
다. 그가 세르네 아바스 자이언트 주변에서 6일간 걸은 것(1975년)
과 콘월에서 만든 작품 ‹펜위드반도의 선돌을 지나며 걷기(Day's
Walk past the Standing Stones of Penwith Peninsula)›(1979년)

10. 모든 인용은 리처드 롱의
*Five, Six, Pick up Sticks, Seven,
Eight, Lay Them Straight*
(London: Anthony d'Offay,
1980).

가 그렇다. 1971년 코네마라의 조각은 실리제도의 고리가 일곱 개인 '크레타 형식'의 미궁(209쪽 참고)을 똑같이 복제했다.[11]

롱의 야외 작품은 정확히 그것이 매우 구체적 현재 안에서 과거를 환기시키기 때문에 감동적이다. 그는 여전히 매우 회화적이면서도(혹은 그림처럼 아름다우면서도) '비물질'적이고, 때로는 민주적 형태의 조각, 물리적인 동시에 시적인 미술을 만드는 데 성공했다. 명백히 순수하고 거만하지 않아 보이는 작품들은 그저 겉모습뿐일지도 모른다. 이것은 혼자 있기 좋아하는 사람의 '외향적' 작품이다. "내 작품은 내 감각, 내 본능, 나 자신의 규모와 신체적 헌신에 관한 것이다." 나로서는 롱이 예술과 즐거움을 함께 엮어 이룬 그 강렬함이 부분적으로 이 책과 유사한 시발점을 가지고 있는 까닭에 부럽게 느껴진다. 이 책은 걷기의 '즐거움'에서 생겨났고, 그러한 것을 더욱 '연구'로서 매진하도록 했다.

걷기는 많은 문화권에서 감정을 구체화하고 해방시키는 수단으로 알려져왔고, 특히 내가 속한 20세기의 억압적인 앵글로 색슨 문화에서도 그렇다. 에스키모 관습은 화난 이에게 풍경을 가로질러 직선으로 걷게 해 그 감정을 발산하도록 한다. 화를 떨쳐버린 지점에 분노의 정도와 길이의 증거로 막대기로 표시한다. 돌무덤 또한 감정의 표현으로 쌓았고, 많은 미니멀 아트의 강박적이고 반복적인 성질은 그러한 감정의 원천을 제시한다. 에스키모 이야기는 로렌스 위너로부터 들었는데, 그는 60년대 초 전국을 등산하거나 목적 없이 돌아다니다가 숲과 들판에 조각을 만들고 우연히 '수취인'이 발견하도록 아니면 그저 잊혀지게 남겨두곤 했다.[12]

구체적 공간과 일시적 경험을 연결하는 발상은 60년대 후반에 상당히 '분위기를 탔고', 과정미술로 제도화되었다. 이것은 반항적이고, 오브제를 귀중하게 취급하는 데 반하는 태도의 일부로서 작품이 만들어진 과정과 재료가 완성품만큼 중시되었다. 예술의 과정에 대한 모든 개념은 작품을 그 자체의 역사로 변화시키며, 창조의 기원을 탐구하는 것으로 해석되었다. 망치질과 톱질하는 소리를 녹음한 테이프를 담은 정육면체의 상자인 로버트 모리스의 〈상자를 만드는 소리를 담은 상자(Box with the Sounds of Its Own Making)〉(1965년)는 그 핵심에 있는 작품이며, 모리스는 또한 이러한 흐름의 주요 이론가이기도 했다. 1968년에 쓴 「반형태(Anti-form)」에서 모리스는 잭슨 폴록의 "작품의 최종 형태의 일부로서 과정을 회복하고 유지하는" 능력으로 거슬러 올라갔고, 이후 이 글은 많은 영향을 미치게 되었다. "물질과 중력 (…) 우연과 불확정성"이 "형태의 심미화를

4C 리처드 롱, 〈클레어의 돌〉, 1974년. (사진: 리처드 롱)

11. Hermann Kern은 "Labyrinths: Tradition and Contemporary Works," *Art Forum* (May 1981)에서 롱의 미로가 단지 복제일 뿐이고 작품이 아니라 공예라고 비판하는데, 이것은 삼중의 시간과 장소의 오버레이의 의도를 놓치는 것이다.

12. 1960년대 후반부터 위너의 원숙한 작품들은 이러한 발상을 복잡한 대지/단어/행동 개념에 결합하며, 무엇보다도 독창적으로 소유권을 피하고, 사거나 팔지 않은 채 종종 공공의 영역에 존재한다.

규정된 목표로 생각하는 것을 거부"하는 도구로 여겨졌다.[13]

영국의 미술가들이 롱처럼 적당한 규모의 과정과 풍경을 가로지르는 선에 관심을 둔 반면, 미국인들의 작업은 대부분이 크다. 마이클 하이저는 1968~70년 (마른 호수 바닥을 화첩으로 사용하기 위해 임대한) 네바다사막에 염색을 가해 기하학적인 고리, 길, 선 등을 만들었는데, 이것은 "어떤 물건을 창조하지 않고도 창조할 수 있도록" 하는 "부정의 형태"로 착상되었다. 동시에 이것은 그의 다른 작품과 마찬가지로 거대한 규모를 자랑했다. 하이저는 〈이중부정 (Doble Negative)〉(1969~1970년)에서 240,000톤의 흙을 옮겼고, 1972년부터 미술가가 지상에 세운 가장 큰 물체 중 하나인 〈단지 1/도시(Complex One/City)〉를 짓기 시작했다. 콘크리트, 철, 흙으로 이루어진 작품의 중심축의 수평선은 대지를 나타내고, 수직선은 인간의 열망을 의미한다. 더 큰 도시 단지의 일부로 계획된 〈단지 (Complex)〉는 고대 아즈텍과 현대 거대망상증적 건축물의 축소판이다. 하이저의 아버지는 잘 알려진 고고학자로, 작가의 어린 시절에 함께 이집트와 유카탄을 여행했다. 하이저는 자신의 작품을 이러한 문명의 연장으로 본다. 작가는 "인간은 세상과 비교해 정말로 거대한 것을 절대로 창조하지 않을 것이고, 오로지 자신과 자신의 크기와 비교해 만들 것"이라고 썼다. "인간이 닿은 가장 커다란 크기의 물체들은 지구와 달이다. 그가 이해할 수 있는 가장 큰 규모는 이 둘 사이의 거리이고, 이것은 그가 존재할 것이라고 의심하는 것에 비하면 아무것도 아니다. (…) 만약 예술가가 이 사회로 인해 너무 혼란스러워져 그의 작품에 다른 문화를 반영한다면 어떻게 될까? 아마도 그 조짐은 (…) 시간이 왜곡되어 무한정 확장되지 않는 것일 수도 있다."[14]

1968년 월터 드 마리아는 모하비사막에 평행한 1마일 길이의 분필선 두 개와 세 개의 원형을 그렸다. 그가 뉴멕시코에 세운 〈번개 치는 들판〉(1977년)은 약 1제곱마일의 공간에 일직선으로 정렬한 400개의 철봉으로 구성된다. 작품은 뇌우에 의해 1년에 '세 번에서 삼십 번'가량만 작동된다. 1976년 크리스토는 유명한 〈러닝 펜스〉에서 길이 5.5미터의 직물로 언덕이 많은 캘리포니아 농장 38킬로미터를 단기간 동안 가로질렀고, 1977~78년에는 캔자스 도시 공원의 모든 보도를 주황색 천으로 덮어, 걷기를 시각적 기억으로 바꾸었다. 1978년 엘린 짐머만은 광택을 낸 화강암으로 만든 길이 45미터의 빛나는 회색의 선을 뉴욕시 아트파크에 나이아가라강과 평행이 되도록 설치했다. 게이코 프린스의 〈감상적 여행(Sentimental Journey)〉(1975년)은 브루클린 플로이드 베닛 필드의 버려진 공항

마이클 하이저, 〈고립된 땅/곡절 악센트〉, 1968년. 30.5×30.5×365cm. 네바다 비야. 로버트 스컬 커미션. 파기됨. (사진: 자비에 포케이드 갤러리 제공) 5

크리스토, 〈달리는 울타리〉, 1972~78년. 캘리포니아 소노마 마린 카운티. 천, 케이블. 높이 5.4미터, 길이 39.4킬로미터. (사진: 볼프강 볼츠) 6A

월터 드 마리아, 〈번개치는 들판〉, 1977년. 뉴멕시코. 약 1제곱마일에 직선으로 세운 400개의 철기둥. 천둥번개가 칠 때 1년에 '세 번에서 삼십 번' 정도만 작동하게 된다. (사진: 디아재단 제공) 6B

13. Robert Morris, "Anti-Form," *Artforum* (April 1969), p. 35.

14. Michael Heizer in *Michael Heizer* (Essen: Museum Folkwang, 1979), pp. 22, 36.

6A

6B

활주로 1.5킬로미터 위에 바위, 풀, 물과 기상 조건을 이용해 일본 글자와 아라비아 숫자를 단어로 만들어 나열한 것이다. 퍼트리샤 조핸슨의 〈스티븐 롱〉(1968년) 또한 오브제라기보다는 길, 도로 자체였다. 작품은 뉴욕 버스커크의 버려진 철로를 따라 배치된 약 500미터 길이의 선로를 단계별 파스텔 톤으로 칠한 것으로, 이를 감지하는 데 필요한 거리와 시간의 요소를 더해 인상주의의 전통을 넘어서 색과 빛을 다루려는 의도였다.

이렇게 대지 위의 현대적인 선, 즉 의례 미술과 고대의 여행 개념 사이의 관계를 대지 위에 개념화하는 데 가장 많은 공헌을 한 사람은 미술가에서 미술행정가/조직가/정신적 투어 가이드가 된 스코틀랜드인 리처드 디마르코다. 현대 문화의 영혼에 깊은 관심이 있는, 지치지 않는 여행가이자 사상 전향가인 디마르코는 몇 년간 고대와 현대의 관계를 고민한 후, 1976년 '에딘버러 미술 여행'을 시작했다. 이 연례 항해는 미술가, 학생, 그 외 관심 있는 참여자들이 함께 사르디니아, 몰타, 프랑스, 이탈리아, 스페인, 포르투갈, 아조레스제도, 영국제도를 탐험하는 것이며, 이 장소들 사이의 연관성에 대한 디마르코의 작품 그 자체이기도 하다.

그는 이것을 "20세기 현대미술 언어의 개발을 위해 유럽 문화의 기원으로 찾아가는 12,000킬로미터의 여행"이라고 묘사했다. 또한 그는 "이 터의 정신"과 땅의 여성성의 원리를 되찾기 위해 생존과 "지나치게 문자에 의존하는 우리의 교육체계"에 관심을 갖고, 직접적 경험으로 돌아갈 필요성을 느낀다. 이 여행은 "시공(時空)과 정신적 차원을 연결하려는 노력이다." 여기서 폐허, 장소, 유적지뿐 아니라 여행자들과 길에서 만나는 모든 사람들 역시 여행의 일부가 된다. 그리고 여행의 표지물은 유적지와 여행 중인 예술가들이 만든 작품에서 나오는 "에너지의 지점"들도 포함한다. 디마르코의 부적은 루(Lugh), 즉 "재주가 많은 자", 켈트족의 태양신이자 "예술인 탐험가의 화신"이다. 그는 켈트족의 문화가 "유럽에서 주변부로 치부되어 거부된 문화를 정확히 나타낸다. 켈트족 문화는 유럽에서 가장 잘 알려진 호피족, 아파치족 문화와 같은 경우로 (…) 20세기에 위협받고 있는 주변부 유럽 문화 중 가장 잘 알려져 있다"고 보았다.[15]

여러 고대 문화에서는 중요한 여행을 직선으로 보았다. 우리는 대부분 구불구불하고 휘어진 길에서 '원시적인' 것을, 직선에서 '문명'을 연상할 것이다. 그러나 안데스와 같은 산에서 높이 자체가 숭배의 대상이 되었던 것처럼 성경에서 격려하는 "곧고 좁은" 것이 옛날 사람들에게 훨씬 더 특정한 의미가 있었다는 증거가 어느 정도 남

톰 테일러, 패티 페이트, 팀 테일러, 6C 〈음각의 새 떼: 일곱 마리의 새〉, 1977년. 대지 드로잉의 조감도. 396.24×30.5m. (사진: 잭 힉비 © Taylor Bros. & Pate Prods., 1977년)

퍼트리샤 조핸슨, 〈스티븐 7 롱〉, 1968년. 합판에 아크릴. 61×15×487m.

15. Richard Demarco, *The Artist as Explorer* (Edinburgh: Demarco Gallery, 1978), p. 27.

아 있다. "사막에서 우리 하나님의 대로를 곧게 하라"고 이사야가 명한다(「이사야」, 40:3). 크리족 인디언들은 원주민의 길이 직선인데 비해 백인의 도로는 휘어 있다고 말했다. 페루에서는 직선이 (주로 산 위) 신성한 장소로 이어지고, 악마가 중간에 길을 잃은 사람들을 기다린다. 토니 모리슨이 나스카 라인을 조사하며 고된 국토 횡단을 하고 있을 때, 동행하던 기술자 한 명이 그에게 선이 곧은 것에 관해 놀라울 게 아무것도 없고, "그것은 두 점을 잇는 가장 짧은 거리이기 때문"이라고 말했다. 이에 모리슨은 "좋아. 그러면 당신은 왜 바위를 넘어가지 않고 돌아서 걸어가지? 옛 길은 곧장 위를 통해 가거든"이라고 대꾸했다.[16]

　　우리는 선사 시대 직선의 신비를 톰과 그 외 학자들의 천문학적 조사를 통해서 이제서야 대면하고 있다. 이것이 영국 헤리포드의 양조업체 대표였던 알프레드 왓킨스가 1925년 처음 출판한 매혹적인(혹은 출처가 전혀 불분명한) 책 『옛 직선의 길(The Old Straight Track)』의 본질이다. 그는 65세에 익숙한 지형을 가로질러 말을 타고 달리던 중 갑작스럽게 선사 시대 무덤, 교회, 우물, 돌, 산처럼 전통적으로 '신성시되던' 곳에서 전국을 가로질러 빛나는 교차하는 선들의 망에 대한 비전을 갖게 되었다. 그는 이렇게 찾은 망을 '레이 시스템'(ley system, 숲에서 나무가 없는 곳을 의미하는 고어에서 따왔다)이라고 이름 붙이고, 이것을 증명하는 데 남은 여생을 바친다. 톰은 잠정적 지지를 보였고, 존 미첼은 천문 이론과 수학 이론이 타당했던 것처럼 레이 시스템이 지금은 이단이라고 보이나 곧 타당성이 증명될 것이라고 확신했다. 하지만 대부분의 고고학자들은 레이선 이론을 거부해왔다.

　　레이선이 존재하지 않는다면, 알프레드 왓킨스는 분명 훌륭한 개념미술가다. 다른 것은 제쳐두더라도, '레이선'은 많은 사람들이 자신들의 지역 환경을 살펴보고 배울 수 있는 틀을 제공했다. 1마일을 1인치로 표시하는 영국 육지측량부 지도를 들고서 열석을 확인하고, 들판의 표지를 찾고(때로는 지도에 표시되어있지 않은 선사 시대의 잔재를 발견하며), '레이 사냥꾼'들은 독보적으로 역사와 생태학의 대중적 의식을 고조시키는 영국의 새로운 국민 오락을 제공했다. 왓킨스 자신이 말하듯이, "이것은 현장 조사라기보다는 탐정하

8　래드너 계곡에서 동쪽 끝까지 보이는 레이선. 알프레드 왓킨스의 『옛 직선의 길』 중 도판 20. 레이선은 뉴 래드너산을 통과해 뉴 래드너성을 지나 올드 래드너 교회에 이른다.

16. Tony Morrison, *Pathways to the Gods: The Mystery of the Andes Lines* (New York: Harper & Row, 1978), p. 173.

9A 로버트 스미슨, ‹더블 넌사이트,
9B 캘리포니아와 네바다›, 1968년.
지도(A)와 조각(B); 철, 흑요석,
용암. 30.5×180.3×180.3cm.
(개인소장, 사진: 존웨버 갤러리
제공)

는 일이다." 아마추어 발굴의 무해한 대체물인 레이 사냥은 단서를
통해 지명의 어원과 설화를 공부하는 재미가 있다. 하나의 레이선은
자연 지형의 특색으로 인해 약 3~30킬로미터로 이어질 수도 있고,
그 이름이 주요 지표물이나 봉화를 올렸던 곳이었음을 암시하는 곳
으로, 골이 깊은 언덕으로, 선사 시대 바위로, 로마의 폐허로, 중세의
교회로, 빛을 반사하는 '점멸등' 표지물로 사용되었던 연못으로 이어
질 수도 있다. 왓킨스에게 '발견된 길'은 단지 도로 체계가 아니라 고
대 생활의 모든 부분을 포함하는 선사 시대의 믿음과 가치 체계였고

잃어버린 지식의 파편으로 현재까지 역사를 통해 확장되어온 것이었다.

자연의 특성과 고대의 기념비를 연결 짓는 또 하나의 이론은 20여 년간 자신의 이상을 쫓으며 살았던 수맥 탐사자(혹은 '수맥 점쟁이')이자 계보학자이며 전기 기사인 가이 언더우드가 창시해냈다. 그는 두 명의 석기 시대 학자의 제안에서 출발해 사실상 거의 모든 선사 시대 유적, 돌과 흙의 원천을 지하 측지학 현상에서 찾아냈다. 예를 들어 나선형의 '지하수맥', 지하수, 달에 반응하는 물의 움직임으로 그 음양의 기가 동식물의 성장, 삶, 움직임에도 영향을 미친다는 것이다. 그의 제안 중 가장 놀라운 것은 어핑턴의 백마, 세르네 자이언트(290쪽 참고)와 같은 철기 시대 언덕의 형상들이 지하수의 패턴을 따라서 그려졌다는 주장이다. 사후에 출판된 언더우드의 책 『과거의 패턴(Patterns of the Past)』에서 그는 이러한 원리들이 중세의 종교 건축물에도 적용되며, 프리메이슨단(옮긴이주 ― 자유 석공 공제조합)을 통해 시대를 관통해 전해졌다고 한다. 「이사야」를 다시 인용하면, "그들을 이끌되 샘물 근원으로 인도할 것임이라. 내가 나의 모든 산을 길로 삼고 나의 대로를 돋우리니."[17]

톰 그레이브스는 언더우드가 제시하는 트랙션[아쿠아스타(ac-quastats)]을 "장소의 기억", 즉 "홀로그램이나 비디오를 녹화하는 것처럼 그 장소에 저장된 사람과 장소의 상호 교류"와 비교하고 수맥 탐사자나 다른 예민한 사람들이 되찾는 것으로 보았다.[18] 프랜시스 히칭은 그의 책 『대지의 마법(Earth Magic)』에서 수맥뿐 아니라 지구의 자성(magnetism)으로 '과거를 점치는' 개념을 그 누구보다도 열성적으로 지지했다. 여전히 사유가 밝혀지지 않았지만 수맥은 널리, 어쩌면 거북하게 받아들여져왔고, 일반적으로는 현실적 목적에 이용된다. 수맥 탐사자는 물의 위치를 찾을 뿐 아니라, 때로는 구체적 양이나 깊이 그리고 그 밖의 지형적 요소를 알아내기도 한다. 금속을 탐지할 수 있는 이들도 있고, 수맥에 사용하는 추를 통해 선사 시대에 관한 질문에 답하고 연대를 추정하는 이들도 있으며, 심지어 지도를 이용해 원격 조종으로 수맥을 찾은 경우도 있다. 이러한 능력 또한 잃어버린 지식의 흔적이며, 거석인들에게 수맥을 찾는 일은 당연한 것이었다는 의견도 있다.

미첼은 점(占)과 중국의 풍수지리, 거석이 땅에 양기를 불어넣는 돌 바늘로 일종의 침술이라는 내용의 긴 글을 쓰기도 했다.[19] 웨일스에서는 은퇴한 전기 기술자인 빌 루이스가 거석과 지구 에너지 사이의 유대 관계를 입증하는 놀라운 과학적 증거를 제시했다. 그는

17. 콜로라도의 목사이자 아마추어 광물학자였던, 가만히 있지 못하는 성격의 내 증조할아버지는 미국 로키산맥에 관한 책 *My Mountains*를 쓰면서 우연히 「이사야」의 같은 구절을 인용했다. 나는 언더우드의 책이 유적지의 바위에 관해 읽은 첫 번째 책이기 때문에 특별한 애정을 갖고 있다는 사실을 인정해야겠다. 여기서 다시 진실 여부와 무관하게, 나의 주변 환경에 대해 그의 책이 아니었다면 불가능했을 그런 시야와 감각을 얻을 수 있었다. Francis Hitching의 *Earth Magic*은 유사한 이론들을 잘 요약하고 있다(옮긴이주 ― 이 책에 나오는 성서의 번역은 공동번역, 개역개정과 새번역을 두루 참고했다).

18. Tom Graves, "Earth Energies," in *Earth Mysteries* (London: RILKO, 1977), p. 48.

19. John Michell, *The Earth Spirit* (London: Thames & Hudson, 1975), pp. 12–16.

어핑턴의 백마. 가이 언더우드를 본떠서 그림. (1) 실재하는 '용'의 형태. (2) 현지의 아쿠아스타 패턴 (3) 아쿠아스타 위에 겹쳐놓은 실재 형상. 언더우드는 용과 말이 모두 물의 패턴, 아쿠아스타와 측지선을 따라서 그린 것이며, 서로 다른 시기에 번갈아 생겼고, 모두 신성한 것으로, 그중 하나를 시작하는 방법은 언제나 다른 것 속에 감추어져 있었다고 말한다. 말의 눈과 '용의 언덕(Dragon's Hill)'에는 각각 '왼손과 오른손 방향'의 나선형 지하 수맥이 표시되어있다. (도표: 런던 피트먼 출판사 제공)

10A

10B 어핑턴의 백마. 영국 버크셔. 후기 철기 시대 (켈트족) 언덕 위에 새겨진 형상. 길이 111미터. 이 백마는 한때 의례에 따라 7년마다 깨끗이 정리되었다. 말 아래에는 '용의 언덕'으로 알려진 커다란 원형 언덕이 있는데, 잔디가 벗겨진 부분은 본래 자란 적이 없는 곳이다. 한때 이곳에서 경마가 열렸고, 이는 말 숭배의 자취였을 수도 있다. 특이한 '새 머리 모양을 한' 이 말은 원래 용이었다는 설이 있다. 본래 남근상이 말을 몰고 있었을 가능성도 있으며, 성 조지와 관련되는 전설들이 있다. 백마는 언덕 성채 위에 새겨졌고, 벨기에의 동전과 금속 가공물 디자인을 연상시킨다. (저작권: 애어로필름 회사)

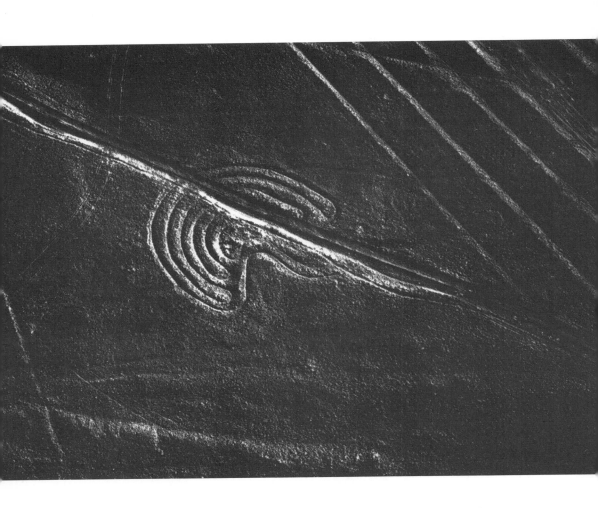

3.6미터 높이의 거석이 발산하는 힘의 증감이 주기적으로 상승, 반복하는 것을 '감지했다.' 물리학자들이 실제 이것을 자력계로 측정했을 때, 정적 자기장이 예상보다 훨씬 높게 기록되었다.[20] 이러한 방식은 정통성이 떨어진다 하더라도 어떤 방법으로 탐지하든지 그 결과가 너무나 지속적으로 나타나기 때문에, 선사 시대 유적지들 사이에 어떤 식의 조율은 있었다고 할 수 있다. 그리고 거석인들에게 이러한 곧은 선과 패턴들은 우연 이상의 의미였을 것이다.

페루, 칠레, 볼리비아의 안데스산맥의 기이한 선들이 왜 그렇게 곧고 규모가 거대한지에 대한 이유는 (가장 유명한 것들은 페루 나스카 계곡의 평야 지대에 있다) 아직 알려지지 않았다. 갈피를 잡을 수 없을 만큼 많은 망, 교차선들, 삼각형, 사각형의 패턴은 때로 가파른 언덕의 비탈길을 바로 통과해 지나간다. 때로 이것들은 더 오래된 것으로 보이는 도식화한 동물들(거미, 원숭이, 콘도르, 여우, '고래') 위에 꽃, 손, '바퀴' 이미지 위에, 또 100가지가 넘는 다양한 나선무늬 위에 겹쳐져 있는 경우도 있다. 선의 길이는 몇 미터부터 180미터까지 다양하다. 이것은 장소를 나타내는 기둥으로 쓰였을지 모르는 일종의 빗자루를 사용해 사막의 표층을 쓸어내는 간단한 방법으로 그린 것으로 보인다. 이들은 건조한 기후 탓에 최근까지도 매우 좋은 상태로 남아 있었다. 천 년을 버텨온 것이다. 현재 이 섬세한 생태학적 균형이 자동차 바퀴 자국과 관광산업으로 위협받고 있다.

이 유적지들은 8,000년에서 11,000년 전 사이에 정착되었고, 나스카 문화의 연대는 대략 기원전 800년에서 기원후 900년 사이로 추정된다. 나스카 라인은 기원 후 천 년 무렵 그린 것으로 추측되지만, 공중에서 보는 시각적 효과를 제외하고는 이것에 관한 다른 모든 사실과 마찬가지로 여전히 미지수로 남아 있다(지면에서는 처음에 선이 거의 안 보일 수 있고, 직선이 결국 길로 드러나긴 하지만 연결 부분과 이미지는 소형 비행기나 항공 사진을 통해 볼 때 가장 잘 드러난다). 나스카 라인을 현대적으로 연구하기 시작한 폴 코소크의 뒤를 이어, '나스카 라인의 어머니'라고도 불리는 마리아 라이헤는 유적지에서 40년을 보내며 이것이 달력 체계의 일부임을 입증하려고 노력했다. 아직 뒷받침되는 자료가 발표되지는 않았지만, 그녀는 일부 선이 동지와 하지에 팜파(pampa)(옮긴이주 — 평평한 땅이라는 뜻) 건너 중요한 언덕이 드리우는 그림자의 움직임을 표시한다고 믿는다. 제럴드 호킨스는 나스카 라인에 그의 컴퓨터 방식을 대입했는데, 천문학적 이론에 대해서는 거의 어떤 증거도 찾지 못했다. 실망스럽지만 이 동물 그림들은 그 이미지가 나타내는 별자리를 반영하

11 반(半)미로. 나스카 평원, 페루. 기원전 400~900년경. 현지에서는 이 모양이 '귀'라고 알려져 있다. (사진: 매릴린 브릿지스)

12A 지평선의 평행선들과 큰 새.
12B 페루 나스카 평원.
(사진: 앨리스 웨스톤)

20. Francis Hitching, *Earth Magic* (London: Picador, 1976), pp. 105-07.

지 않는다. 그럼에도 불구하고 특정 별자리와 계절에 따른 농업과의 연관성은 있는 것으로 나타났고, 특히 전 세계의 선사 시대 천문학에서 두드러지게 나타나는 '일곱 자매 별', 즉 플레이아데스성단이 그러하다. 이 성단은 페루에서 씨앗의 수호신이라고도 한다. 선이 별을 향하고 있는 것이라면, 모닥불을 이용해 밤에 만들었어야 했을 것이고, 이는 아마도 한겨울 동지 축제의 일부였을 것이라는 설이 있다.

나스카 라인에 제시된 다른 기능들 중에는 경계선, 대로, 집단 구성원 무덤 사이의 친족 연결 장치, 경주로, 제식 무용의 장, 물의 표시, UFO 활주로, 그리고 좀 더 설득력 있는 것으로 행렬을 위한 길인 세케(ceque)가 있다. 토니 모리슨은 선이 조상 숭배 및 근처의 고분들과 관계가 있고, "산 자와 죽은 자 사이의 길로 거대한 이차원의 사원을 형성한다"고 믿는다.[21] 흔치 않은 유물과 그 외 특징들만으로는 실마리를 찾기가 어렵다. 선을 따라서 하나의 나무 기둥, 때로는 숲을 이루는 기둥들, 몇 센티미터에서 30센티미터 사이의 돌, 또 원뿔형 돌무지도 발견되었다. 어떤 것들은 윗면에 패인 자국이 있는데, 그 위에 기둥을 세웠던 표시일 수 있다. 돌더미는 세는 장치였거나 다른 숫자에 관련된 의미였을 가능성이 있다. 길 밖으로 발을 디디는 사람들에게 악마가 기다리고 있다고 믿는 원주민들은 아파시타스(apacitas)라 불리는 이 돌무지에 여전히 돌을 쌓고 있다.

코카 잎과 황소 등의 제물은 여전히 여러 우아카(huaca), 즉 세케를 따라 역(驛)으로 지정되거나 발견한 의례의 신전으로 보내진다. 17세기 쿠스코의 베르나베 코보 신부는 333개의 우아카(또는 터의 기운)를 기록했는데, 그중 80개 이상이 돌, 90개 이상이 샘과 분수, 50개가 언덕, 50개가 동굴, 도랑, 채석장이었다. 우아카는 뿌리나 나무일 수도 있고, 잉카제국 태양의 신전의 미라, 또는 개인이나 집단이 신성하다고 결정한 어떤 것이 될 수도 있다. 유럽에서 많은 고대의 유적지들이 기독교화되거나 단순히 차용되었던 것처럼 우아카 위에도 교회를 지었다. 우아카를 연결하는 세케는 명백히 영국의 레이선과 유사하다. 유럽의 선사 시대와 맺는 또 다른 연관성은 조개껍질, 고의적으로 부순 도자기('죽임을 당한' 물건), 어린아이를 희생양으로 삼았던 흔적들에서 발견된다. 끈과 실꾸러미는 무덤 근처에서 발견되어왔는데, 선을 만드는 데 썼던 막대와 끈을 이용한 측량 장치의 일부일 수도 있다. 땅 위에 그린 오래된 드로잉 중 하나는 물렛가락과 털실 꾸러미다. 지그재그 무늬는 나선무늬로 연결되고, 미궁과 같은 '컵과 고리' 무늬로, '실 잣는 운명의 여신(Spinning Fates)'으로, '세계의 물렛가락(World Spindle)'과 그 밖의 유럽의 상

빌 바잔, 〈레지나 생명선 —
9개의 마인드 매핑〉 중 부분.
1980~81년. 트랙터 타이어로
만든 자국의 음인화. 1.5×0.9km.

13

21. Morrison, *Pathways to the Gods*, pp. 181-182, 191.

징으로 이어진다.

세케라는 단어는 고랑, 줄지어선 동물이나 물체, (길보다는) 열을 뜻하기도 한다. 늘 직선인 것은 아니지만, 세케는 그 자체뿐 아니라 그들 사이의 간격과 주변 공간을 포함하는 것으로 중요하게 여겨져왔다. 이것이 특히 현대 개념미술가들이 매력을 느끼는 점이다. 1975년 로버트 모리스는 『아트포럼(Artforum)』에 나스카 라인에 관한 글을 쓰면서 "감지할 수 있는 공허의 공간"에 집착했던 문화가 만들어낸 것이라고 했다. 그는 이 선을 미니멀 아트의 문맥에서 기호법의 '평평함'과 실제 공간 사이를 중재하려는 시도로 보았다.

이 선들이 시에라에 있는 에너지 지점들을 향하고 있다고 가정하면(말 그대로 물의 원천도 마찬가지로) 우리에게는 두 종류의 용어가 있다. 평평함과 공간성, 선과 산, 추상적 모양과 구체적 존재. 여기서 인공물인 상징은 자연의 힘을 인간이 만든 형태로 내보내는 기능을 한다. 자연의 힘은 예술가가 만드는 흔적을 따라 흐른다. (…) 이와 유사하게 생명을 제공하는 물질로서의 물은 남성적 생명력의 생물적 기능을 비유하는 체칸(Checan) 물항아리의 발기된 성기를 따라 흐른다. 나스카 유적지는 (…) 어떤 형태로든 지구의 평평함에 거대한 수직성으로 사람들에 맞서 지배했던 다른 고대 기념비 미술과는 [다르다]. 나스카 라인은 그 거리에도 불구하고 뭔가 친밀하고 위압적이지 않고 무뚝뚝하기까지 하다. 이 선들은 제거의 과정을 통해 만들어졌다. 초인적 노력이나 믿기 어려운 기술력으로 감동을 주려고 하지 않는다. 오히려 감동을 주는 것은 만든 이의 정성과 경제성, 그리고 특정 환경의 자연에 대한 이해다.[22]

아르헨티나계 미국 추상화가 세자르 파테르노스토는 나스카 라인이 갖는 상징적 가능성과 잉카의 석조미술, 실제 풍경 속에 있는 한 덩어리의 바위에 조각된 불가사의한 '풍경'들, 마추픽추의 '태양을 묶는 기둥'(아마도 동짓날 의례를 위해 만들었을 것)인 인티와타나, 그리고 특히 올란타이탐보, 삭사이와만, 쿠스코와 그 밖의 태양의 신전 석판 벽에서 발견된 수수께끼 같은 비대칭적 혹들을 관련 지어 연구해왔다.

파테르노스토는 이 연구를 통해 공간과 강조의 의미에서 서구식 개념과는 다른 잉카의 기하학에 다다랐다(미출간 원고에서 그는 에른스트 카시러가 이야기한 "근본적으로 신화적인 강조, 신성한 것과

22. Robert Morris, "Aligned with Nazca," *Artforum* (October, 1975), p. 39.

14A 세자르 파테르노스토, ‹인티 II›, 1981년. 캔버스에 아크릴. 168×168cm. (사진: 세자르 파테르노스토)

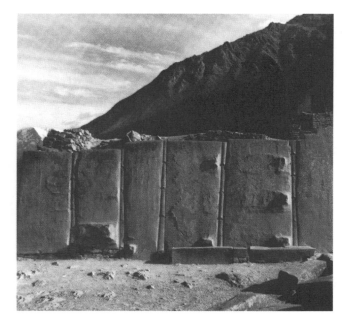

14B 태양의 신전. 페루 올란타이탐보 의례 장소. 1530년경. 평균 높이 3.6×11미터. (사진: 세자르 파테르노스토)

인티와타나(태양을 묶는 기둥). 15A
페루 마추픽추. 15세기 후반
또는 16세기 초반. (사진: 세자르
파테르노스토)

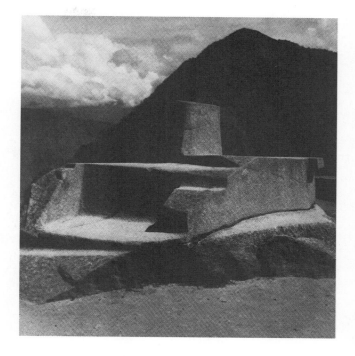

세이위테 거석. 페루 아방카이 15B
부근에 있는 의례에 사용했던 바위.
15세기 후반으로 추정.
(사진: 세자르 파테르노스토)

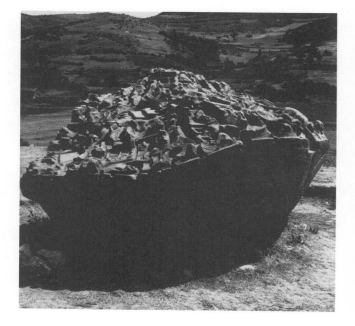

세속적인 것 사이의 구분"[23]에 대해 인용한다). 그가 처음으로 태양의 신전과 그 안의 벽에 주기적인 리듬으로 배치된 특이한 비대칭의 혹들을 관찰했을 때, 그는 공간이 형태만큼 중요한 시각적 기호 체계라는 것을 '직관적으로 알아챘다.' 이것은 후에 쿠스코의 벽, 루미콜라(Rummicola)의 입구와 그 외 다른 곳에서도 발견된 예시들로 입증되었다. 그는 이 혹들을 라르코 오이레가 잉카제국 이전의 문화(모치카, 파라카스, 나스카)에서 발견한 것으로 콩 위에 표시를 해 만든 '상형문자 같은' 곡식 형태와 연결 지었다(이것들은 또한 3장에서 언급한 고대 근동 지역의 '물표'와도 상응한다). 풍요의 상징으로 여겨지는 싹을 틔운 점들은 올란타이탐보 신전 기슭에 잉카 지도자들의 내장을 묻었을 가능성을 상기시키고, 또한 파테르노스토가 "싹을 틔우는 돌"이라 부르는 이 신전의 돌 역시 씨와 재생의 비유를 나타낼 수 있으며, '불멸의' 내장에 관한 신탁의 의미를 상기시킨다[마추픽추에 있는 인티와타나의 형태는 어쩌면 우연히도 근동 지역의 신탁에서 사용했던 간(肝) 모형의 돌을 닮은 것도 같다].

파테르노스토 자신의 작품은 짙게 빛나는 흙빛의 단색 추상 회화이며, 그가 지적으로 매료된 고대 남미 유적지에서 발견되는 일부 원리와 기하학적 상징이(특히 위아래가 뒤집힌 계단식 피라미드) 보인다. 그가 잉카 석조 조각의 표의 체계에서 관심을 갖는 부분은 "시각적이고 촉각적인 기호학의 성질이다." 이 지질구조학의 어휘는 그의 작품에도 반영되어 있다. 작가는 이러한 기호들과 잉카문화에서 기억을 돕기 위해 사용했던 키푸스의 연관성을 감지했다. 키푸스(quipus)는 줄로 만든 매듭(또는 정보 회수 장치)으로 운문, 서사, 의례에 사용했던 글 및 숫자(주판 방식으로)를 기록했다. 이들은 묵주처럼 '읽혔다.' 어떤 학자들은 다시 키푸스를 세케선 위의 우아카에 연관시켰다. 그렇다면 이것들은 콩 문자처럼 빅토리아 드 라 하라(Victoria de la Jara)가 토카푸스(tocapus) 직물에서 발견한 잉카의 표의 기호와 연결될 수 있다(이 중에는 수직 높이를 숭배했던 안데스인들의 계단식 피라미드가 있다. 상대적으로 나스카 라인이 거리를 숭배했던 사람들의 수평적 결과물이라 생각하고 싶게 만든다).

파테르노스토는 이렇게 새로이 발견된 고대 안데스 문명에 관한 역사적 자료를 잉카의 조각과 건축에 적용시키며, 이 양식들이 비서구적 문맥에서 "전체론적이고 통합적인 평가"를 받기 희망한다. 그는 양각의 바위 조각이 단순한 장식이 아니라 유기적 모형을 기하학적으로 심화시키고 치환한 것이라고 주장한다. 받침대 없이 서 있는 바위 조각이나 '제단' '제물을 바치던' 계단을 주변의 풍경, 또 동시대

23. Cesar Paternosto, "Stone Sculpture of the Inca" (미출간 원고); 다른 부분은 저자와의 대화에서 인용했다.

의 대지미술과 연관해 생각해보면 상당히 흥미롭다. 거석 기념비들이 주변 환경과 연관 지어볼 때 확장되듯이, 잉카문화의 추상성의 수준은 일부분 거대한 규모의 자연 자체를 '틀'로 삼은 것에서 비롯되었을 가능성이 있다. 조각은 영구적으로 본래의 암석 노출부에 새겨 온 것으로 보이는데, 그곳에서 신성시되던 특정 산들을 가리켜 세속적 환경과 대조적인 장소의 신성성을 강조하려는 의도였을 것이다. 칼 안드레는 '장소로서의 조각'이 현장을 변화시키는 정도에 대해 논하면서, 장소가 "일반적인 환경을 눈에 더 잘 띌 수 있도록 변화시킨, 어떤 환경 안의 한 지역"이라고 정의했다.[24]

조각가 아테나 타차는 이집트의 피라미드를 보고, 그것이 "규모가 형태에 어떤 영향을 미치는지에 대한 좋은 견본"이라고 생각했다. "피라미드의 형태는 결코 '미니멀'한 것이 아니다. 그것은 풍경이다. 산, 계곡과 마찬가지다. 고대 이집트인들은 효과적으로 피라미드를 '케옵스 또는 케프렌(옮긴이주 — 피라미드를 지은 파라오의 이름)의 지평선'이라고 불렀다. 피라미드는 지평선을 바꾼다."[25] 역시 조각가인 질리언 재거는 생물 중에서 인간만이 "풍경 안에 들어맞지 않는다"는 점에 주목했다. 작가가 말 모양과 지질학적 구조를 주조했을 때(63쪽 참고), 그녀는 이 둘을 함께 '용해'하는 것이 어렵지 않다고 느꼈다.

16 트로이의 신전, 또는 세상의 배꼽. 기원전 2000년. 이 우회적인 남근 형상은 페루 마추픽추의 인티와타나와 매우 유사하다.

들판에 있는 말은 들판의 일부로 보이는데, 들판에 있는 사람은 그렇지 않다. 말은 네 다리를 뻗어 서 있고, 목, 어깨, 등은 언덕과 계곡의 경사를 지니고 있어 풍경에 들어맞는다(나는 사람을 허수아비로 쓰는 것이 재미있는 발상이라고 생각한다). (…) 9세기의 조각상들은 이것을 성공적으로 어울리게 했는데 (…) 몸을 바닥에 납작하게 눕히고, 머리와 어깨를 도드라지게 파는 방식으로 만들었다. 나는 그들이 몸과 돌 사이에 유지했던 그런 관점의 방식을 추구한다. 우리는 스스로를 카메오(옮긴이주 — 단색 배경에 보통 얼굴을 양각한 브로치 등의 장신구), 피렌체 양식 배경 없이 바라본다. 그리고는 물론 단절이라는 저 끔찍한 기분에 시달리게 된다. 내가 생각하는 나르시시즘의 댓가는 저 피할 수 없는 죽음의 공포로 이끈다는 것이다.[26]

24. Carl Andre, in Enno Develing, *Carl Andre* (The Hague: Haags Gemeentemuseum, 1969), p. 40.

25. Athena Tacha, 저자에게 보낸 편지, 1978년 8월 26일.

26. Gillian Jagger, "Origins and Endings"(발콤 그린과의 대화를 담은 테이프에서 발췌한 미출간 원고. 1979년 4월 13일)

27. Vincent Scully, *The Earth, the Temple and the Gods* (New York: Frederick A. Praeger, 1969), p. 2.

고대 그리스에 풍경 미술이 존재하지 않았다는 점에 대해 빈센트 스컬리는 "고대와 고전 시대의 그리스인들이 풍경을 있는 그대로, 실제의 규모로만 경험"했던 까닭이라고 말한다.[27] 60년대와 70년대

미국 미술의 거대한 규모에 대한 집착은 아마 이와 유사하게 인간 중심적 이유로 종종 자아의 확장으로, 또 때로는 과대망상증으로 해석될 수 있었을 것이다. 데니스 오펜하임은 이것의 원인을 소외와 "집단이 되고 싶어하는 자아"라고 보았다. 그는 자신의 몸 표면과 대지의 표면 사이에 생기는 접속이 땅을 "작동시키고," 동시에 땅으로 인해 작동한다는 의미라고 보았다. 이것은 리처드 롱이 걸으면서 추구하던 에너지의 교환 같은 것이다. 1968년 오펜하임이 미국과 캐나다의 국경을 없애기 위해 얼어붙은 세인트존강을 5킬로미터의 길이로 자른 작품 〈타임 라인〉과 〈타임 포켓(Time Pocket)〉(이 국경선과 날짜변경선이 지나가는 섬)은 자연의 경계선인 강 위에 인간의 경계선을, 시간의 개념 위에 물리적 공간을 포개놓은 것이다.

데니스 오펜하임, 〈타임 라인〉, 1968년. 30cm×90cm×4.8km. 미국 시간 오후 3시15분, 캐나다 시간 오후 4시 15분. 스노모빌로 메인주 포트 켄트의 세인트존강에서 미국과 캐나다 시간대의 경계를 통과했다.

1960년대 중반 모리스와 안드레가 대규모의 미술을 보는 방법으로 도입한 '살펴본다'는 개념은 수평성, 거리, 경관에서 두드러지는 특징을 새롭게 강조했다는 사실 때문에 중요한 것이었다. 오펜하임은 1966~67년 당시를 회상하며 "동떨어진 오브제에 반해 장소의 문맥 안에서 수평적으로 살펴본다는 것이 자석 같은 힘을 가지고 있었다. 그것은 거의 중력 같은 것이었다"고 말한다.[28] 많은 예술가들의 바이블로 일컫는 『공간의 시학(Poetics of Space)』을 통해 가스통 바슐라르는 이러한 감각에 대해 좀 더 보편적으로 논한다. "내밀의 공간이 부여된 대상은 제 각각 그러한 공존성 가운데 전 공간의 중심이 된다. 모든 대상에 있어서 거리성은 현전성이며, 지평선은 중심에 못지 않은 현존을 가지고 있는 것이다."[29] 잭 버넘은 오펜하임이 말하는 낙하 감각을 "전형적이거나 집단적인 중요성을 띠게 될 때까지 모든 인간의 제스처를 확대시키는" 샤먼의 기능과 연결시켰다.[30] 마이클 데임스는 에이브버리와 도곤족에 걸쳐 나타나는 다양한 문화에 적용할 수 있는 다음과 같은 발언으로 여기에 또 다른 차원을 더한다. "모든 가능한 크기로, 동시에 인지 가능한 구조를 만들어내고자 하는 우리의 오랜 욕구. 먼지 한 점, 달걀 하나, 인간의 배, 산, 세계, 우주."[31]

한때 샤먼들이 나는 것을 상상만 했던 것이 아니라 그 방법을 알고 있었다는 의견이 실제 제기된 적이 있다.[32] 나스카 라인, 자연 경관 형태로 구현된 영국의 '지형의 신들', 언덕의 형상들, 북미 에피지 마운드, 캘리포니아와 멕시코 국경을 따라 연결해 땅 위에 그린 거대한 형상들에 이러한 설명을 붙일 필요는 없다. 이러한 형태들이 너무나 커서 지면에서는 거의 알아볼 수 없기 때문에 허공을 맴도는 영혼을 위한 것으로 가정하기도 했다. 그러나 사람들이 형태의 '개관'을

28. Dennis Oppenheim, "Dennis Oppenheim: An Interview by Allan Schwarzman," in *Early Work by Contemporary Artists* (New York: New Museum, 1977).

29. Gaston Bachelard, *The Poetics of Space* (Boston: Beacon Press, 1969), p. 203. [옮긴이주—곽광수 역의 『공간의 시학』(동문선, 2003)을 참고해 번역했다.]

30. Jack Burnham, *Great Western Salt Works* (New York: George Braziller, 1974), p. 141.

31. Michael Dames, *The Silbury Treasure* (London: Thames & Hudson, 1976), p. 12.

32. Peter T. Furst의 원고 "The Roots and Continuities of Shamanism"은 이 정도는 아니지만 미르체아 엘리아데를 인용한다. "샤먼과 마법사들에게 특별한 마술 비행의 신화와 의례는 그들이 인간의 조건을 초월한다는 것이 사실임을 분명히 보여준다." [*artscanada*, no. 184-87 (December 1973-January 1974), p. 45].

볼 수 있었느냐에 관계 없이, 이것을 이해하고 있었던 것은 분명한 듯하다. 그것은 아마도 근본적 측지 개념을 통해 가능했을 것이다. 지도가 실제와 추상을 결합한 것처럼 시각 이상의 기념비 역시 마찬가지다. 그것을 만든 사람들은 의심할 바 없이 그 형태에 대해 자신의 몸과 같이 잘 알고 있었고, 기독교의 십자가와 예수의 몸처럼, 또 몰타에 있는 여신의 몸을 닮은 선사 시대의 신전, 오크니의 스카라브레와 같은 장소처럼 누구든 알아볼 수 있는 것이었다.[33] 숫자와 문자의 암호가 풍경의 형태와 자연 현상들 안에 숨겨져 있었을 가능성 또한 제기되었다. 확대 모형으로 대지에 새겨진 똑같은 형태들은(나스카의 동물 형태가 그러한 것처럼) 그 문화의 텍스타일과 도자기, 그리고 의례를 행할 때 장인의 몸에서도 볼 수 있었을 것이다.

이러한 규모의 이미지들을 만드는 데 들어간 시간과 힘은 시간을 크기에 결부시킨 의례의 개념, 즉 '인간의 규모'와 '자연(또는 신)의 규모'의 차이에 정비례해 시간을 늦춘 것으로 설명할 수 있다. 로버트 모리스는 1966년 관람객이 그의 작품 〈대지의 고리(Earth Ring)〉의 배치를 '보기'보다 '감지'한다고 쓰면서, 이와 유사한 경험에 대해 표현했다(마이클 데임스의 에이브버리 여신에 관한 대우주/소우주 이론은 다음 두 장에서 다룬다). 근래에 전해지는 티티카카호수에 사는 아이마라족의 이야기는 내면화된 지식이 물리적인 실제 경험에 영향을 미칠 수 있음을 증명한다. 『내셔널지오그래픽』의 한 페루 기자는 아이마라족에게 티티카카가 퓨마라는 뜻이고, 초기 종교적 숭배와 연관된다는 것을 알고 있었다. 그가 지상으로부터 300킬로미터 위에서 내려다본 호수에 대한 미국 항공우주국 사진을 제작했을 때, 그의 뱃사공이 즉시 말했다. "저기 퓨마가 있다!" 그가 응시했다. "호수의 외곽선은 놀랍게도 도망가는 토끼를 막 잡으려는 듯, 발을 앞으로 뻗고 입을 벌리며 뛰어오르는 퓨마를 닮아 있었다."[34]

퍼트리샤 조핸슨은 길이와 선을 이용했던 초기의 작품부터 이러한 개념에 집중한다. 그녀의 관심사는 "구분 없는 자연의 광대함과 인간의 규모를 중재"하는 것이다.[35] 1970년 작가는 '풍경, 조각, 공원이자 길'인 〈사이러스 필드(Cyrus Field)〉에 착수하고, 2.5 킬로미터의 숲을 따라 대리석, 삼나무, 시멘트 블록의 세 부분으로 이루어진 구부러진 길이 지나가는 야심만만한 계획을 세운다. 이후 3년간 그녀는 멕시코, 과테말라, 온두라스, 페루를 여행하며 점차 고대의 건축과 자연에 대한 태도, 조감도 개념의 원리와 직접적 관계를 맺게 되었다. 그리고 토목 공사와 건축 코스를 듣기 시작해 1977년에는

이사무 노구치, 〈화성에서 보이도록 18A 만든 조각〉, 1947년. 모래 위에 만든 후 파기했다. (사진: 소이치 수나미)

제임스 피어스, 〈대지여인〉, 18B 1976~77년. 메인주 클린턴 프랫 팜. 대지미술(earthwork). 피어스는 메인주 클린턴 케네벡강이 내려다보이는 자신의 별장 길가에 '역사 공원'을 지었다. 자신의 고통스러운 대지미술 작품들을 스스로 '역사의 정원'이라고 부른다. 정원에는 원형과 삼각형의 보루(堡壘), 돌로 가장자리를 두른 바이킹 배 매장지, 잔디 미로, 모트(motte)(옮긴이주 — 성곽을 쌓아 올리는 작은 언덕), 고분, 나무 매장지, 키바가 있다. 피어스는 중서부 원주민 언덕에 관한 전문가로 그의 작품에는 예술사와 메인주 지역의 역사가 함께 암시되어있다. 그는 공원을 "민족의 역사를 다시 체험하고, 자연과의 물리적 통합에서 인간애를 발견하며, 통제, 보안, 불멸에 대한 욕구를 만족시킬 수 있는 상대적으로 해롭지 않은 수단"이라고 표현한다.

33. Mimi Lobell은 이에 대해 광범위하게 썼다. 한 예로 "Temples of the Great Goddess," *Heresies*, issue 5 (1978), pp. 32-39을 볼 것.

34. Luis Marden, "Titicaca, Adobe of the Sun," *National Geographic* (February 1971), p. 294.

35. Patricia Johanson, *Patricia Johanson* (Montclair, J.J.: Montclair State College, 1974), p. 1.

18C 존 래섬, ‹ "니드리 여인"›
스코틀랜드 웨스트로디언에서
발견한 조각. 래섬이 스코틀랜드
광산 근처에서 셰일 폐기물로
우연히 형성된 "니드리 여인"을
‹빌렌도르프의 비너스›와
같은 형태로 인지했을 때,
그는 선사 시대인들이 대지의
몸을 변형되기 이전의 형태로
'보았다'는 발상에서 영감을
얻은 것일지도 모른다. ‹ "니드리
여인"›은 생태계에 대한 의식을
고양하고 교화하는 데 목적을 둔
그의 계획 가운데 상세한 개념의
일부이며, 그는 이를 여성인
지구, 재생, 현대사회가 여성의
몸을 헌 옷처럼 다루는 것 등에
빗대어 재치 있게 표현하고 있다.
현재 이 여인은 현대판 실버리
언덕이라 할 수 있을 만큼 황폐한
상태다. 래섬은 여인이 붕괴되지
않도록 보호하기 위해 노력하고
있다. (사진: 존 래섬)

여신 형태의 신전:　　　　19A
(A) 간티야의 모형, 몰타　　19B
고조섬. 기원전 3000년경.
(B) 스카라 브레이, 스코틀랜드
오크니제도. 기원전
3100~2450년. 이 신전은
마을 바깥에 지었다. (크라운
저작권: 에딘버러 환경부 제공)

뉴욕시립대학에서 건축으로 학위를 수여받기도 했다.

이 시기에 조핸슨은 예일대학교 캠퍼스 내부와 그 주변의 인도를 디자인했다(아직 실행되지 않았다). 작가는 '수직으로 지어 올리는' 대신 평평한 조각으로 고대 언어에서 가져온 신비하고 우아한 곡선의 뱀이나 용과 관련된 상형문자와 표의문자를 묘사하고자 했다(단지 내 건물 중 하나는 외국어 연구실이었는데, 조핸슨은 아직 해독되지 않은 고대 언어의 상형문자를 사용해 전문가들을 놀리기도 했다). 다소 평평한 에피지 마운드처럼 이 형태들은 창문을 따라 올라가면서 내려다볼 때 저절로 드러날 것이다. 즉, 관중이 '즉흥적으로' 전체의 상을 만들어낼 수 있는 일련의 파편들인 것이다.

70년대 초에 첫 아이를 낳은 후, 조핸슨은 식물에 관심을 갖기 시작했다. 그녀는 일단의 선으로 된 식물 형태의 '바위 드로잉'을 만들었다. 이 중 하나인 〈노스톡(Nostoc)〉은 '별에서 발산'한 것으로 알려진 조류(藻類)를 묘사했는데, 이는 아마도 그녀가 어릴 때 가까이 지냈던 아버지에 대한 경의의 표현으로 보인다. 그녀의 아버지는 천측 유도 체계를 맡았던 기술자였다. 이러한 작품들은 다시 '선의 정원, 소실점 정원, 인공 정원, 환상의 정원, 물의 정원, 고속도로를 위한 정원, 정원 도시들'을 위한 일련의 디자인으로 이어졌다(이들은 미출간 원고의 제목이다). 조핸슨은 그녀의 어린 아들과 함께 지질학 박물관과 대지미술을 디자인하기도 했다. 작가의 정원은 종종 돌과 흙에 박테리아, 이끼, 잎, 양치식물, 꽃, 도마뱀과 같은 아주 작은 유기체들을 하나의 우주로 투영한 것이다. 고대의 기념비처럼 정원은 추상의 개념으로 인지한 구상적 형태들이다. 작가는 70년대에 제작한 공공미술 중 십만 평의 정원을 디자인하면서 구부러진 길, 뱀, 새, 아프리카 탈을 '조감도로' 볼 수 있는 야외 건축을 한데 모아서 에피지 마운드에 직접적으로 경의를 표했다.

조핸슨은 또한 '바위 드로잉'에서 내장의 형태를 사용하기도 했는데, 이것은 기원전 3000년 전부터 전 세계적으로 등장했던 우주

퍼트리샤 조핸슨, 〈비너스　　20A
공작고사리 / 계단 / 경사로 / 조각〉,
1974년. 벨럼지에 잉크와 목탄.
가로세로 61센티미터. (사진: 에릭
폴릿처)

퍼트리샤 조핸슨, 〈나비 난초　　20B
정원〉, 1974년. 벨럼지에 잉크와
목탄. 130×76cm. (사진: 에릭
폴릿처)

인/내장 같은 미궁을 표현하는 미궁의 이미지를 상기시키며, 또한 크노소스 제국 동전에 나타나는 까닭에 크레타 문명의 화신으로 가장 잘 알려져 있다. 일곱 개의 고리에 원형 또는 정사각형의 잎 모양을 한 이 똑같은 형태의 미궁은 지중해, 스칸디나비아반도, 인도, 발칸반도, 영국, 자바섬, 미국의 남서부 지방에서 발견되었다. 이는 어디서든 성년과 탄생, 죽음과 재생, 중심이나 자궁으로의 회귀를 상징한다. (또한 위대한 여신의 라브리스 또는 양날 도끼와도 연관이 있는) 진정한 미궁에는 모든 고리를 지나가는 하나의 길이 중심을 향해 나 있으며, 그곳에 닿기 전에는 중심으로부터 멀어져간다. 미궁을 걷는 이는 앞, 뒤, 좌(시계 방향, 태양에 거스르는 방향, 죽음), 우(태양 방향, 삶)로 왔다 갔다 걷게 되는데, 이러한 이유로 미로가 트로이 타운 또는 트로이 게임이라[트로이(troy)는 돈다는 뜻이다] 불리기도 한다. 트로이라는 단어는 (제리코와 마찬가지로) 미궁을 도시의 설립이나 탄생에 연결시킨다. 불가사의한 '컵과 고리' 무늬(이것의 가장 초기의 형태일 수 있는)와 나선무늬 또한 이와 관련이 있다. 신화적인 '나선의 성(Spiral Castle)'은 여신 케리드웬의 집이었으며, 미궁의 언덕이었다고 여겨진다. 헤르만 케른이 지적하듯 미궁의 중심은 "그 중심이 기본적인 방향 전환을 요구할 정도로 너무나 근본적인 지각에 필요한 장소와 기회를 의미한다. 미궁에서 빠져나오려면 돌아서야 한다. (…) 180도의 방향 전환은 과거와 분리될 수 있는 가장 훌륭한 가능성을 시사한다."[36] 중세에 이르러 기독교화된 미궁은 열

36. Kern, "Labyrinths," p. 60.

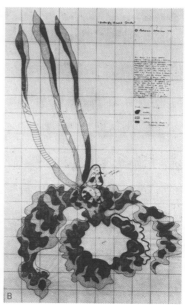

눈 모양의 얼굴을 한 미궁. 바위 조각, 이탈리아 발모니카. 기원전 4000~2800년경.

21A

21B 바빌로니아 창자 궁전. 내장으로 점을 친 데서 비롯되었다. (오토 랑크, 「예술과 예술가」, p. 149)

크레타제국 크노소스의 동전. 똑같은 형태의 미궁이 콘월 틴타젤에 있는 바위에 새겨져 있다.

21C

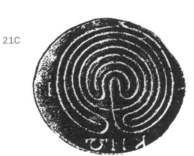

뉴그레인지 갓돌 뒷면 조각. 기원전 2500년경. (그림: 클레어 오켈리)

21D

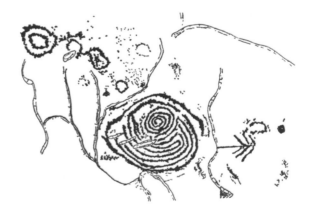

잔디 미로, 영국 러틀랜드 윙. 남아 있는 잔디 미로는 보통 선사 시대 유적지 부근에서 발견된다.

21E

한 개의 고리에 순례, 속죄, 구원뿐 아니라 보호와 비밀 유지를 의미하게 되었다. 가장 잘 알려진 예는 샤르트르 대성당 바닥의 모자이크 미궁이다. 미로 정원은 유럽에서 '천국과 지옥'이라는 게임을 하는 장소였고, 또한 19세기 유토피아 공동체에서 대중적으로 즐기던 것이기도 했다. 잔디에 만든 미로는 영국에 아직까지 몇 개가 남아 있고, 돌을 연결해서 땅 위에 만든 미궁 역시 영국과 그 외 장소에 여러 개 남아 있다.

미궁은 무도장, 의례 공간, 때로는 경마장(갈비뼈가 서른여섯 개이고 말굽에 스물여덟 개의 못을 박은 말은 일 년을 상징했다)으로 쓰였던 것으로 보인다. 이는 또한 몸이라는 직물에 아이를 엮을 수 있는 여성의 능력을 상징하는 '직조'와 방적의 이미지이며, 거미 여인과 아리아드네(옮긴이주 — 그리스 신화에서 테세우스에게 실패를 주어 미궁을 탈출하게 도운 미노스 왕의 딸)의 전통과 연결된다. 힌두교의 한 출산 의식에서는 청동 그릇에 사프론으로 그린 미궁을 물로 씻어낸 후 임신한 여성에게 먹인다. 그럼으로써 아기가 미궁의 자궁 '방' 일곱 개를 쉽게 통과할 수 있도록 하는 것이다. 호피족의 '어머니 대지' 상징처럼, 여기서 시작에서 중심에 이르는 선(아리아드네의 실)은 탯줄을 나타낸다.

미로는 중심으로 향하는 율동적인 하나의 길보다는 얽힌 길, 막다른 골목, 다양한 정도의 혼란이 나타나는 미궁의 변형이다. 대부분의 경우 정신적 삶에 관한 본질적 의미와 신비로 가득한 그 선조를 알고 있는 사람이라면 현대의 미로에 실망할 것이다. 오늘날 미로는 원형(原形)의 경험을 담는 구체적 예가 되기보다는 동떨어진 장식적 장치인 경우가 많다. 그럼에도 불구하고 많은 동시대 미술가들이 이에 매료되었는데, 일부는 그들이 묘사하는 현실에서 이미지가 고립되는 비신성화 과정에 맞서 싸워야 했다. 예를 들어 60년대에 토니 스미스는 검은색의 형식주의적 미궁으로 조각과 물을 이용한 야외 미로를 만들었다. 정사각형의 점토로 만든 축소판 모형인 찰스 시몬스의 〈미궁〉(1973년)은 부드러운 이끼를 댄 내부의 방으로 이어지는 성적 은유였다. 앨리스 에이콕이 나무로 된 긴 벽을 세워 만든 〈미로〉(1972년)는 작가의 다른 작품들과 마찬가지로 미로 형태에 본래 내재하는 심리적 좌절의 요소를 나타낸다. 로버트 모리스는 실내에 벽을 쳐서 전통적 미궁의 합성물을 만들었고, 영국의 그렉 브라이트는 많은 종류의 미로를 제작하며 스스로 '미로의 왕'이라는 별명을 붙였다. 데니스 오펜하임이 위스콘신에 있는 들판에 건초 더미들로 만든 설치 작품 〈미로〉(1970년)는 실험실 쥐의 미로

22A 테리 폭스, 〈석고 미궁〉, 1972년.
지름 18센티미터. 샤르트르 대성당의
미궁을 본뜬 것. 1972년 작 비디오
〈절개〉에서는 확대경을 통해 이 미궁
안의 길을 20분간 따라갔다. 왼편과
오른편에 있는 식물은 '부활의
식물'이다.(사진: 테리 폭스)

22B 앨리스 에이콕, 〈미로〉, 1972년.
펜실베니아 킹스턴 기브니 팜. 나무.
다섯 개의 12각형 동심원 고리 구조가
열아홉 개의 입구와 열일곱 개의
장벽으로 나뉘어 있다. 지름 10미터,
높이 1.8미터.

22C 패트릭 아일랜드, 〈미궁〉, 1967년.
혼합매체. 90×90×16cm.

22D 찰스 시몬스, 〈미궁〉, 1973년.
점토 벽돌과 이끼. 벽돌 길이
1.3센티미터. (소장: 해리 토레지너,
사진: 이바 인케리)

를 소의 크기의 미로로 확대한 것이다. 즉, 소 떼를 이곳으로 몰아 먹이를 찾게 하면서 소들이 움직이며 다니는 동안 얻은 생리적인 정보를 먹이와 함께 '소화'하는 것으로, 고대의 미궁에서 했을 법한 장례식 게임에 대한 일종의 왜곡 같은 것이다. 캐롤리 테아가 뉴욕시 와드섬에서 나무와 돌을 이용해 만든 작품 〈헬게이트 미로(Hellgate Maze)〉(1981년)와 사우스 브롱스 학교 운동장의 지옥 같은 풍경 속에 서 있는 나무를 중심으로 해 철로 제작한 공동 작품 〈숲 미로(Forest Maze)〉(1981년)는 또 다른 역설적 연상들을 불러온다. 1967년 패트릭 아일랜드의 거울 미궁은 입구가 전혀 없었다. 그는 또한 "직선 미궁"이라는 "오직 관람객이 공식을 이해했을 때 인지되는" 흥미로운 개념을 생각해냈다.[37] 아일랜드의 미로 디자인은 만자(卍字)를 닮은 사각형의 성 브라이드 십자가가 회전하는 패턴에서 비롯되었으며(283쪽 참고), 길쌈을 하는 과정에서 그 정사각형이 '발견되었다'는 점을 암시해준다. 즉, 갈대로 짠 직각면들이 고대에 그 기원을 둔 실뜨기 놀이를 상기시킨다.

최근 네 명의 미술가, 존 윌렌베커, 리처드 플라이슈너, 헤라, 테리 폭스는 특히 정교한 미로 형태에 집중해왔다. 윌렌베커의 지적인 작품은 주로 회화, 드로잉, 양각 조각으로 나타난다. 그는 선사 시대에 뿌리를 두기보다는 고전기와 18세기 과학주의에 가까운 정신으로 몇 세기에 걸친 미궁의 기하학적인 변형에 대해 탐구한다. 1975년에 그는 총력을 기울여 미로의 형태에 대한 그의 높은 이해 수준을 보여주는 아주 단순하면서도 혁신적인 조각의 미로를 제작했다. 플라이슈너는 석회암, 목초용 건초로 된 회할, 건초더미로 미로를 만들었다. 그는 로드아일랜드 뉴포트에 〈잔디 미로〉(사실은 동심원 네 개에 '줄이 걸린' 컵과 고리 무늬)를 잔디에 낮은 양각으로 새겼다. 1978년에는 애머스트의 매사추세츠대학에 이미지와 상징의 투명한 층을 드러내는 〈철사로 엮은 미로〉를 만들었다. 플라이슈너의 작품은 선사 시대의 헨지, 에트루리아와 이집트의 무덤 자료를 바탕으로 하지만, 미로의 유기적 연관성은 중요하지 않게 다루며, 윌렌베커의 작품처럼 냉정한 형식성을 보인다.

헤라는 1973년 텍사스에 처음으로 번개무늬의 미로를 만들었다. 1977년에는 보스턴에서 설치 및 의례 퍼포먼스 〈생활방식(Lifeways)〉의 일부로 좀 더 복잡한 "네 개의 가능한 통로가 있는 미로"를 만들었다(5장 참고). 이후 이것은 야외에서 산울타리와 식물을 이용하는 작품으로 확장되었다. 높게 벽을 친 헤라의 미로는 일 년의 상징을 상기시킨다. 주기적인 외곽의 형태는 볼 수 있지만, 내부에서

37. Ronald Onorato, "The Modern Maze"와 Janet Kardon, "Interviews with Some Modern Maze-makers," *Art International* (April- May, 1976).

리처드 플라이슈너, ‹잔디 미로›, 1974년. 로드아일랜드 뉴포트 **23A**
샤토-수르 메르. 흙 위에 잔디. 높이 5.5미터, 지름 43미터.

리처드 플라이슈너, ‹철사로 **23B**
엮은 미로›, 1978년.
애머스트 매사추세츠대학.
2.4×18.5×18.5m.
(사진: 진 드위긴스)

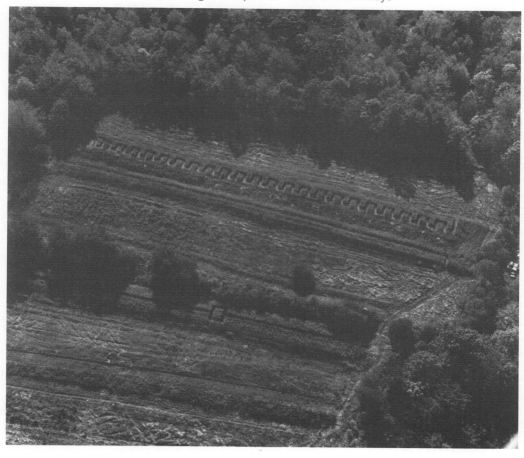

23C 리처드 플라이슈너, ‹지그재그›, 1972년.
임시 설치. 매사추세츠 레호보스. 목초.
2.4×15×112m.

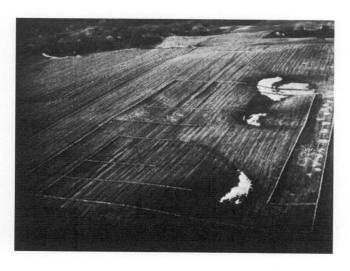

23D 데니스 오펜하임, ‹미로›, 1970년.
위스콘신 화이트워터. 건초, 짚, 옥수수,
소 떼. 182×305m. "계획은 미로의
실험장에서 시작해 알팔파 밭으로
옮겨졌고, 소 떼들이 옥수수를 향해
몰려갔다." 현장은 얼룩무늬 소가죽을
연상시키는 독특한 땅의 표면 때문에
선정되었다. 중요한 것은 "주어진 구조
안에서 움직이는 소 떼의 흐름"과 먹이가
동물의 몸 밖에서 안으로 이동한다는
것이다.

일어나는 일들은 예상할 수 없다. "나에게는 관객들이 통과할 수 있는 작품을 만드는 것이 중요하다"고 작가는 말한 바 있다. "관람객이자 참여자는 그저 구경하는 것이 아니라 작품 '안'에 있는 것이다."[38] 허드슨강 미술관에 투사된 〈곰 발 미로〉(1979년)는 계절에 따라 색깔을 달리하면서, 북미 원주민 신화를 묘사한다. 퀸스의 크리드무어 정신병원에 있는 〈플로리번다〉(1980년)는 쥐똥나무 울타리와 꽃나무들로 추상화한 여신의 모습, 여성의 생식기, 꽃, 잎을 암시하는 형태들을 조합한다. 1979년 매사추세츠주 박스포드에 나선형으로 제작한 〈달팽이 껍질 미로〉는 쥐똥나무 울타리, 라일락, 개나리, 조팝나무로 이루어진 이중의 입구가 서로 맞물려 있으며, 나선은 2.5미터가량까지 자랄 것이다. 초등학교 안에 위치한 이 작품은 미화와 체력 단련을 위해 '뛰어다닐 수 있는 미로'로 구상되었다(헤르만 케른은 근래 18세기 '조깅 미로'의 디자인을 재발견했다).

테리 폭스의 미로는 1972년 그가 오랜 중병으로 미궁과도 같은 삶을 겪고 난 후 시작되었다. 그의 〈미궁에서 나온 작품들(Works from the Labyrinth)〉 연작은 음악, 퍼포먼스, 의식, 비디오, 오브제를 통해 다양한 매체로 나타나며, 지하수를 표시하는 중세 샤르트르 대성당 바닥에 새겨진 미궁을 참고한다. 나무 의자 두 개, 줄 하나, 돌 하나로 이루어진 1977년 작품 〈미궁 오브제(Labyrinth Object)〉의 이해를 돕기 위해 작가는 복잡한 상상력 훈련을 제안한다.

오브제를 이해하려면, 약간의 시각적 조정이 필요하다. 낮은 의자가 땅에 반쯤 묻혀 있다고 상상하고, 지하에 강이 바닥을 따라 의자의 중심을 향해 흐른다고 상상해보라. 강에서 우물이 끈을 따라 땅으로, 의자의 반쯤 올라온다. 이 우물은 커다란 돌로 만든 고인돌로 덮여 있다. 수직의 석조 벽들이 거대한 바위 하나를 지붕으로 지탱하고, 그러한 엄청난 압력 아래에서 팽팽하고 깊은 소리를 울린다. 이 고인돌의 정상은 다시 줄 한가운데 오브제 아래에 놓인 어마어마한 흙더미로 덮여 있다.[39]

폭스는 네덜란드 미들버그에 있는 광장에 포석(鋪石) 하나를 설치하는 것으로 그의 미궁 연작을 끝마쳤다. 그 위에는 현지의 묘비석공이 미궁을 조각해 넣었고, 포석의 정확한 위치는 수맥 탐사자가 결정해서 지하수의 흐름을 표시했다.

1973~74년, 캐나다 작가 빌 바잔은 눈 속을 걸어서 〈눈 미로/디지털 소용돌이 무늬(Snow Maze/Digital Whorl)〉를 만들고, 미로와

38. Hera, *Betty Voelker: Lifeways* (Boston: Institute of Contemporary Art, 1977).

39. Terry Fox는 Kern, "Labyrinths," p. 68에서 인용했다.

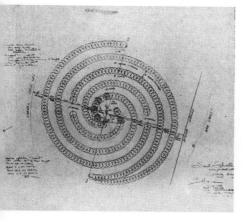

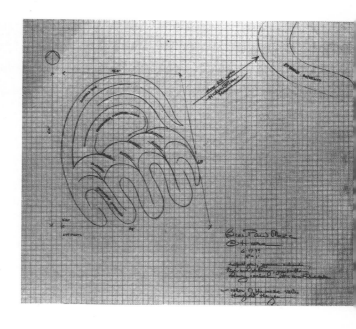

헤라, ‹달팽이 껍질 미로›, 1979년. 24A
매사추세츠 박스포드. 쥐똥나무 울타리,
라일락, 개나리, 조팝나무. 최종 높이
2.5미터. 이 미로를 설계하는 동안
헤라는 5,000년 전 현지 고대 원주민이
만든 '달팽이 껍질 집'의 선례를
발견했다.

헤라, ‹곰 발 미로›, 1979년. 뉴욕 24B
용커스 허드슨강 박물관을 위한 제안서.
2.4×21×16m. (사진: 헤라)

헤라, ‹플로리번다›, 1980년. 뉴욕 퀸즈 24C
크리드무어 정신병원. 꽃이 피는 관목들.
0.6×26×21m.

헤라, ‹폭풍 꽃›, 1980년. 뉴올리언즈 24D
대학을 위한 프로젝트. 진달래와 목서로
이루어진 울타리. 49×7.6m. (사진: 헤라)

지문 사이의 연관성을 암시했다[이것은 지문에 '눈(eye)'이 있다는 원주민의 믿음을 나타낸다]. 1975~76년에는 몬트리올 올림픽을 기념하는 넓이 55미터의 〈돌 미로〉를 제작했다. 작품은 "도시 교통에 피신처가 되는 섬, 바위 정원, 만남의 장소 (…) 사절기의 일출과 일몰에 정렬하는 예지력의 바위로 이루어진 태양력. 그리고 어머니 대지의 외음부에서 나온 자식의 상징과 도시의 기원과 함께하는 모든 것"으로 의도되었다.[40] 이 미로를 "통제 불가능한 공해" "볼품없는 악마의 감자"라고 생각한 당시 몬트리올 시장은 작품의 철거를 결정했다.[41] 작품이 남아 있는 동안에는 어린아이들이 미로를 통과해 무의식적으로 고대의 게임을 재연하며 뛰어놀았다. 1979년 바잔은 그의 '글로벌 포토그래프(global photographs)'(원형 그리드를 따라 관찰하는 과정인 다중 관점 합성물) 중 하나로 로마의 팔라티노 언덕에 있는 벽돌 미로를 택했다.

조지 쿠블러는 그의 저서 『시간의 형태(The Shape of Time)』에서 "예술작품은 하나의 사건의 잔여물일 뿐 아니라 그 자체로 다른 생산자들이 반복하거나 더 나은 해법을 찾도록 지시하는 신호"라고 했다.[42] 바잔은 이 문구와 책의 마지막 장의 기호학, 시간과 공간 혹은 하늘과 땅의 오버레이, 지역적이고 국가적인 의식과 연결한 전체성과 재생의 개념을 철저하게 실행한 예술가 중 한 명이다. 바잔의 작품은 주로 대지 위에 만든 대규모의 드로잉으로 구성된다. 그는 "나의 프로젝트는 종종 상대적으로 오랜 기간에 걸쳐 그 모습이나 형식적인 구조가 변하게 되어있어, 순환하는 시간의 성질에 대해 생각해 보도록 한다. (…) 각각의 끝은 새로운 시작이 된다"고 말한다.[43] 바잔은 대지 위에 드로잉을 만들 뿐 아니라 대지로부터 선사 시대의 자취를(또한 내가 생각건대 대지에서 에너지를) 끌어낸다. 고대 유적지와 현대 선사 시대 학자들의 이론에 대해 박식한(예술가로서 그의 작업이 이러한 지식에 국한되지는 않지만) 그는 선사 시대에 관해 국민 역사가라고 자처할 만큼 대중을 위해 지역의 역사를 대지로 이끌어내는 진정한 공공미술가라고 할 수 있다.

바잔의 작품에는 형태와 내용이 서로 얽혀 있다. 작품은 대지 위에 (돌이나 자연에 무해한 수성페인트를 이용해) 선을 긋는 것이고, 주제 역시 자연이나 문화의 힘으로 그려진 선에 관한 것이다. 예를 들어 〈고스팅(Ghostings)〉(토론토, 약 250미터, 1978~79년)에서는 빙하가 만든 흔적을, 〈평면 이야기(Plane Talk)〉(오타와, 1.5킬로미터, 1979~80년)에서는 바이킹 이전의 초기 방문자들과 미국 원주민들이 육로 이동을 했을 때 남은 바위의 흔적을 확대했다. 글쓰기의

리처드 롱, 〈코네마라 조각〉, 1971년. 아일랜드. (사진: 리처드 롱)

25A

빌 바잔, 〈돌 미로〉, 1975~76년. 몬트리올 올림픽 게임. 파기됨. 돌 250개, 무게 250톤. 36.5×55m.

25B

40. Bill Vazan, *Bill Vazan* (Montreal: Musée d'art contemporain, 1980), p.51.

41. Bill Vazan, 저자에게 보낸 편지, 1979년 8월 29일.

42. George Kubler, *The Shape of Time* (New Haven: Yale University Press, 1962), p.21. 이 책은 서평을 쓰고 친구들에게 돌린 애드 라인하르트를 통해 여기에 언급된 많은 작가들에게 영향을 미쳤다.

43. Bill Vazan, "Amenagement conceptuel," *Urbanisme*, no. 168/169 (1978), p.104. 저자가 불어에서 영어로 번역.

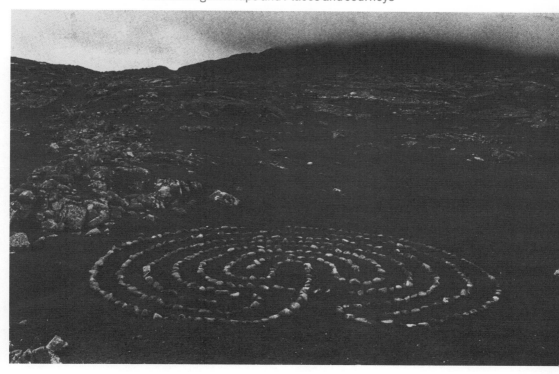

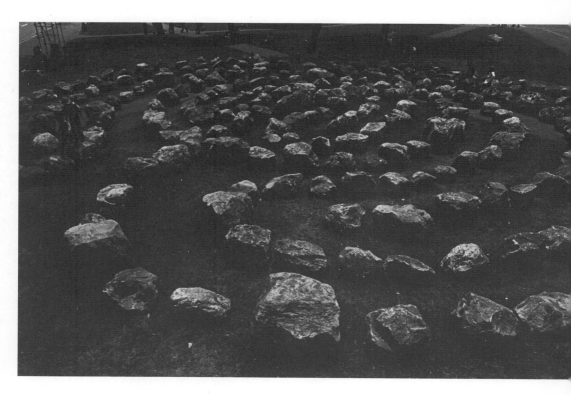

기원에 관한 작품들로는 먼저 〈바위 언어(Rock Language)〉(1970년, 자연적으로 퍼져 있는 바위 위에 테이프로 선을 만들었다), 그리고 근래에 〈보드 오검〉(125쪽 참고)이 있다. 걷기, 태양력, '메디신 휠' 또한 작품화되었다. 세 개의 나선형을 다루는 작품 연작에서는 고고학, 지질학, 천문학적 현상을 겹쳐 놓았다. 그중 하나인 〈압력/존재(Pressure/Presence)〉(1979~80년, 400미터, 퀘벡 아브라함 평원)는 나선형과 원형을 번갈아가며 복잡한 의미의 층을 만든다. 작품은 세인트로렌스강 계곡의 땅의 지속적 움직임과 빙하 시대의 압력으로 인한 반작용에 관한 것이다. 〈압력/존재〉는 또한 현재 캐나다 내 프랑스어권과 영어권의 마찰에 관한 것이기도 하며, 18세기 북미 지역을 차지하기 위해 영국군이 프랑스군과 싸운 전투지에서 제작되었다.

　바잔은 최근의 두 작품에서 자신의 관심을 완전히 고고학에 쏟고 있으며, 이 작품들은 고대 유적지의 아주 희미한 흔적들을 감지하기 위해 이른 아침이나 늦은 오후의 빛을 쫓는 최신 항공 사진 기술의 영향을 받기도 했다. 〈시테 뒤 아브르의 발굴(Cité du Havre Digs)〉(1978~79년)은 초기 켈트족의 신전과 요새, 알곤킨족의 공동주택의 설계도, 1967년 엑스포 잔재를 함께 나열한다. 〈아웃리칸 메스키나〉(1979~80년, 퀘벡 시쿠티미의 시립공원, 70×88m)는 340개의 화강암으로 만든 구불거리는 패턴이다. 제목은 몽타녜 원주민이 사냥의 마법을 위해서 불에 달군 카리부 어깨 뼈에 간 금을 읽는 점(占) 의례에서 나왔다. 공원에 설치된 작품은 캠핑을 하는 사람들이 바위를 장애물 코스로 이용해, 바잔이 "몽타녜 바위 정원, 친목 모임의 장소"라고 보았던 비전을 성취한다. 이 길들을 따라 뛰고, 올라가고, 미끄러져 내려가면서(작품은 언덕에 설치되었다) '현대의 사

빌 바잔, 〈아웃리칸 메스키나〉,　27
1979~80년. 캐나다 시쿠티미.
70×88m.

빌 바잔, 〈전파론자의 비행,　26
스코틀랜드 칼리니시, 몰타섬 하가르
킴〉, 1980~81년. 사진 패널.

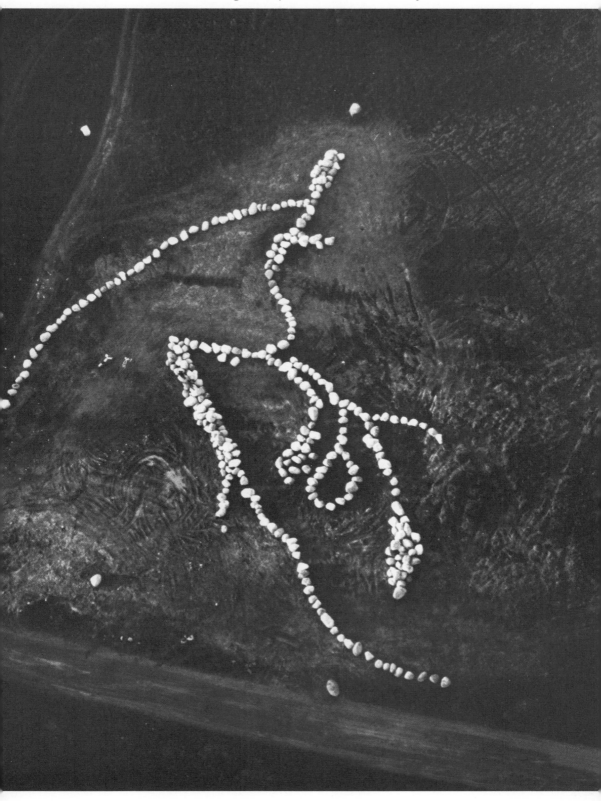

냥꾼' 관람객들은 자신도 알지 못하는 사이에 고대 관습의 참여자가 된다. 작품의 중심부 안에는 사절기와 지구 축에 나란히 배치된 바위들이 있는데, 이들은 '진행 중인' 진화 단계를 반영하기 위해 "삐딱하게 놓여 있다. 몽타녜족은 반(半)유목민으로, 아직 정착민과 같은 태양 기준의 시간 측정 도구를 개발한 단계에 이르지 않았다."[44]

바잔의 작품은 '연관성 없는' 시대와 장소에서 새로운 현실을 만들어내는 콜라주다. "나의 작품은 현대 사회의 속성을 크게 특징짓는 삶과 사유의 파편화를 부추기는 대신에 개인, 사회, 자연을 다시 연결한다. (…) 누군가 사람도 자연이라고 말할 수 있겠지만, 그것을 설명하는 데 사람이 자연<u>의</u> 일부라는 점보다는 자연<u>과는</u> 별개인 점에 더 중점이 갈 것이다. 흥미롭게도 사람들은 이 '별개성(apart-ness)'으로 인해 자신의 근원과의 결합을 추구하게 된다."[45] 그의 동료 폴 헤이어는 그를 "우주지학자(cosmographer)"라고 부르고(이것이 그의 집단 정체성이다), 다이애나 네미로프는 그의 작품이 "일기 쓰기"와 같다고 보았다(이것이 그의 개인 정체성이다).[46] 이 둘을 연결하는 것은 그가 관람객과 나누는 운동감각의 경험이며, 이는 작품의 의미를 전달하는 수단으로 그에게 중요한 부분이다. 공원을 찾는 보통의 방문객들이 이러한 거대한 형태를 이해할 수 없다는 것은 영국의 언덕 위에 새겨진 인물들이나 나스카 라인처럼 그의 작품이 신비롭다는 것을 의미한다. 이들에 대한 우리의 지식은 불완전하고, 과학적으로 알기보다는 오직 직감적으로 감지할 수 있는 것이다.

44. Bill Vazan, 저자에게 보낸 편지, 1979년 12월 29일.

45. Vazan, "Amenagement conceptuel," p. 106.

46. Paul Heyer, *Bill Vazan*, p. 86; Diana Nemiroff, "Bill Vazan," *Vie des arts*, (Summer 1979), p. 86.

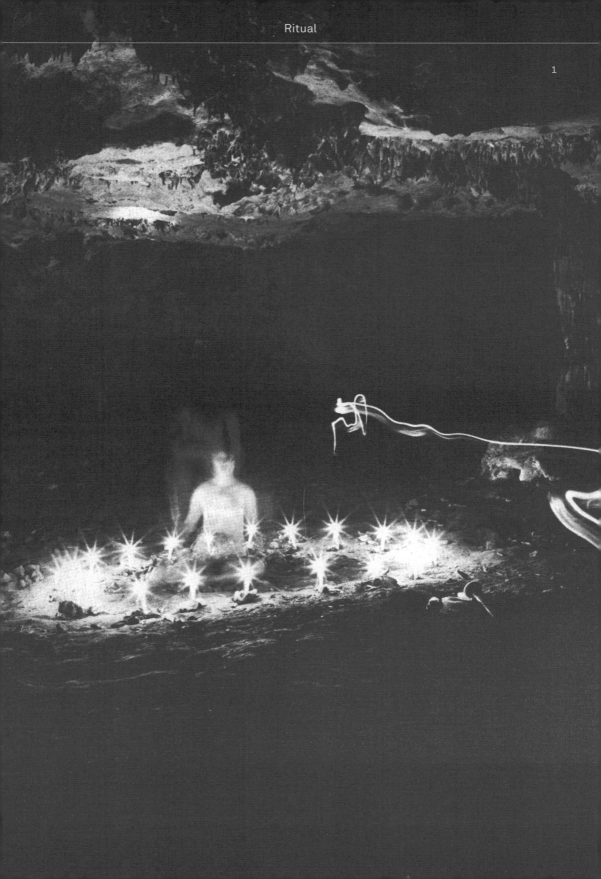

1 매리 베스 에델슨, ‹직접 확인해보시오: 신석기 시대 동굴로 향하는
 순례›, 1977년. 그라프체바(Grapčeva) 동굴에서 진행한 비공개
 의식. 크로아티아 흐바르섬. (사진: 매리 베스 에델슨)

종교적 원리는 사회가 다른 모습으로
상징화된 것에 다름없다. (…)
종교적 의식은 아무리 중요하지
않다 하더라도 집단을 행동에
옮기게 한다.
— 에밀 뒤르켐

*The sacred principle is nothibg
more nor less than society
transfigured and personified …
Howsoever little importance the
religious ceremonies may lave,
they put the group into action.*
– Emile Durkheim

예술의 필요성은 더는 지나간 감각에
대한 해석에 있지 않다. 그것은
고도로 발달한 감각을 수용하는
직접적 기구가 될 수 있다. 예술은
우리를 노예로 만드는 물건들이
아니라, 우리 스스로를 생산해내는
것에 대한 질문이다.
— 기 드보르

*Art need no longer be an account of
past sensations. It can become the
direct organization of more highly
evolved sensations. It is a question
of producing ourselves, not things
that enslave us.*
– Guy Debord

2 에밀리 콘래드 다우드와 컨티넘 그룹
 (Continuum group), ‹흑백 무용›, 1975년.
 캘리포니아 팜데일 부근 드라이호수에서의
 일출 때 진행한 퍼포먼스로, 삭막하고 메마른
 땅에서 발생하는 새로운 에너지가 주제다.
 흑백의 모티브는 반대되는 것들 사이의 대치를
 상징한다. (사진: 멕 할램 제공)

기도할 때에 이방인과 같이
중언부언하지 말라.
— 「마태복음」

*When ye pray use no vaine
repetition as the heathen.*
– Saint Matthew

오늘날 고대 유적지에 대해 토론하거나 탐험하는 것은 마치 박물관에 가거나 관광객이 되어 교회를 들여다보는 것 같다. 그 형식적 아름다움이 접근하기 쉬워졌음에도 불구하고 삶의 정수는 포착하기 어렵다. 현대미술가들은 그 숨을 회복하고, 또 자신의 것으로 만들기 위해 고대의 형식을 참고한다. 그중 생기를 불어넣어 주는 형식적 요소는 종종 의식(儀式)이다. 공식 또는 비공식 형태의 의식은 연구와 상상력(그 자체로 생명의 숨)을 발휘해 새롭게 창작하거나 재창안한 것이다. 엘리트주의자라 하더라도 창작 활동은 아마도 이 사회에 남겨진 가장 정당한 의식일 것이다. 그러나 이것이 제도화된 종교처럼 유리되어가고 있다. "종교는 대단히 사회적인 어떤 것"이라는 에밀 뒤르켐의 결론은 예술에도 적용되어야 한다. "오랜 시간과 공간을 통해 축적된 집단적 표상은 특별한 지적 활동의 결과다. (⋯) 이것은 개인의 것보다 훨씬 의미심장하고 더욱 복잡한 것이다."[1]

작품과 제작자 사이의 지배적 거리감, 예술과 일상 활동 사이의 거리감이 생기자 일부 현대미술가들은 자각적으로 이 단절을 복원하려고 나섰다. 지난 15년에서 20년 사이에 '매체와 메시지' '주체와 객체'를 다시 연결하려는 움직임이 있었고, 그 과정에서 일부 예술가들은 문자 그대로 자신의 작품에 좀 더 가까이 다가가게 되었다. 이들은 관객이 작품을 인식하는 데 더욱 필수적인 요소가 되어 바디 아트나 퍼포먼스 아트의 배우로서뿐 아니라 강의와 글쓰기를 통해 스스로 미학적 견해를 밝히는 데에도 주역을 맡게 되었다. 그 결과 작가와 전문화된 예술 관객 사이에 대화가 늘어나기도 했다. 그러나 다수의 관객들은 여전히 그 형식을 쉽게 이해할 수 없는 까닭에 예술에서 의사소통의 기능이 사라지는 것에 완강히 저항하던 예술가들조차도 그 거리감을 좁히기가 힘들었다.

예를 들어 비물질성과 일시성이 예술의 상품화에 맞서는 적절한 전략일 때도 있었지만, 예술가들이 넘어서고자 했던 바로 그 소외감과 거리감이라는 역효과를 낳기도 했다. 값비싼 철에서 저렴한 복사로, 오브제에서 행위로 형태가 바뀌었다고는 하나, 내용은 여전히 많은 사람들에게 별 의미가 없었다. 이러한 상황에서 다소 양면적인 해결책으로 많은 미술가들이 직접 제작, 설명, 유통, 그리고 심지어 홍보와 판매에 이르는 모든 과정에 참여하게 되었다. 그 과정에서 미술가들은 공인이 되었고, 그들의 작품 또한 거의 우연히 대중화되었다. 이러한 현상을 하나의 '운동'이나 '성공'의 일부 이상으로 별로 개의치 않는 미술가들도 있었지만 일부는 놀라운 사건, 의식의 고양, 또

1. Émile Durkheim, *The Elementary Forms of the Religious Life* (New York: The Free Press, 1965), p. 29.

215

작품에 관객과 자신의 삶의 관심사를 반영하는 데 직접적 영향을 미칠 수 있는 방법으로 받아들였다.

예술에 대한 사회의 수동적 기대를 좀 더 능동적 모델로 바꾸려고 노력해온 많은 미술가들이 그들의 활동을 '의식(儀式)'이라고 불렀다. 이 단어는 매우 넓은 의미로 사용되지만, 이는 어느 믿음 체계에나 그 중심에 있는 개인과 집단, 이론과 실천, 목적과 행동 사이의 균형에 대한 관심을 뜻한다. 종교적 현상을 믿음과 의식으로 나누는 뒤르켐의 논리는 미학에도 적용 가능하다. "전자는 [정신] 상태나 의견으로 재현물에 존재한다. 후자는 단호한 행동 양식이다."[2]

최근 예술계에서 일어나는 의식에 관한 어떠한 토론이든 그것은 믿음과 그것을 전달하는 형식들 아니면 적어도 일반적으로 그 구조에 대한 중요한 질문을 던질 수 있다. 고대나 외국의 문화에서 빌려온 이미지와 활동은 자기계발을 위한 유용한 부적이고 도구다. 그러나 이것이 진정한 의미의 의식이 되려면 과거(지난번 우리가 이 의식을 행한 때)와 현재(우리가 현재 행하고 있는 의식)와 미래(우리는 이 의식을 다시 행하게 될까?)를 잇는 집단적 충동으로 가득 차야 한다.

실패한 의식은 공허하고 자의식으로 찬 행동, 행위자만 이해할 수 있는 배타적인 것이 되어버리고, 다른 사람이 보기에 민망한 경우가 많다. 성공적인 의식은 수용적이고 관객에게 다시 참여할 필요성을 남긴다. 이 시점에서 의식은 이 단어가 파생되었던 종교적 의미에서 '선전'[propaganda, 가톨릭 교회의 의식에서 발전된 의미, '말을 퍼뜨린다'는 의미(또는 증식, propagation으로 읽는다면 씨앗)]이 된다. 오늘날 데니스 오펜하임의 표현대로 "의식은 주입된 요소로 (…) 작품을 일종의 불모성에서 멀리 떼어놓기 위해 객관적으로 배치한 표현 형식이다."[3] 그러나 이를 일상에 적용하든, 신비한 깨우침의 상태에 적용하든, 참여를 통한 소통과 행동을 통한 앎의 개념은 계속된다.

지난 30년간의 많은 다양한 미국 미술을 특징짓는 활동적이거나 형식적 요소로서 반복은 의식의 필요성을 인정하는 것으로 볼 수 있다. 의식이라고 불리지만 결코 반복되지 않는 예술은 집단적 과정이라기보다는 결국 단절된 제스처다. 반복은 의식에 있어 필수이고, 반복은 1960년대 후반의 무표정한 미니멀리즘 형식에 관능적이고 집착적 내용을 부가시킨 예술가들의 작품의 주된 요소였다(프로이트는 철학을 편집증, 종교나 의례를 강박, 예술을 히스테리와 동일시하며 문화를 신경증에 비교했다). 신석기 시대에는 의식화와 '암기'가 믿음

휴스턴 콘윌, 〈통로: 흙/공간 H-3〉, 1980년. 조지아 애틀랜타 넥서스 아트 갤러리. 흙, 목재 의례용 물건들. 2.7×2.7×2.7m. 3A

수전 힐러, 〈드림 매핑〉, 1974년. 협업 퍼포먼스. 영국 퍼디스 농장. 그해 여름 참여자 여섯 명이 '요정의 고리'(fairy circle, 에너지의 패턴이 형성된 것이라고도 한다) (옮긴이주 — 풀밭에 자연적으로 형성된 원)에서 사흘 밤 동안 잤다. 힐러는 이들의 꿈, 장소와 서로 간의 상호작용을 도표로 만들고 비교했다. 작가는 이것이 과학적 결과를 산출하기 위한 것이라기보다는 공동체의 정의로서 심화된 주관적 경험과 꿈을 나누는 것을 목적으로 한 경험적 구조였다고 한다. (사진: 수전 힐러) 3B

2. Ibid., p. 51.

3. Dennis Oppenheim, "Dennis Oppenheim: An Interview by Allan Schwartzman," in *Early Works by Contemporary Artists* (New York: New Museum, 1977).

과 역사를 지속시키는 주된 방법이었을 것이다. 이는 점차 오늘날의 예술가들처럼 '집 없는' 떠돌이 시인과 음악가들에 의해서만 구전으로 전해졌다. 에바 헤세는 자신의 조각에 반복을 이용하는 이유가 그것이 "삶의 터무니없음"을 상기시키기 때문이라고 했다. "터무니없는 것은 훨씬 과장되어 있고, 반복되는 것은 더욱 터무니없다. (⋯) 반복은 표현하는 개념이나 목적을 확대하거나 증가시키거나 과장한다."[4] 이본 레이너는 자신의 안무에 대해 "반복은 사람들이 복잡한 것을 받아들일 시간을 벌어준다"[5]고 말했다.

예술에서의 의식이 페미니즘에 의해 전개된 것은 (정체성을 위한) 개인적 층위와, (역사를 재고하고 작품을 위한 보다 폭넓은 틀을 만들기 위한) 집단적 층위의 진정한 필요에서 나타났다. 스스로 페미니스트 운동을 위한 "전례(典禮)"를 만든다는 매리 베스 에델슨은 70년대 초 자신의 아이들에게 의식의 기능을 접하게 했다.

> 나는 특정한 시간을 정해놓고 아이들에게 이야기했다. "우리가 지금 하는 이 행동은 특별한 거야. 이 시간과 이 행위가 오랫동안 너희의 인상에 남기를 바란다. 자, 이제 우리는 행동에 옮길 거야. 우리의 행동을 의식화하고 그걸 사진으로 기록하는 거야. 사진은 우리가 경험했던 화합과 경이의 기록으로 남는 것이란다."[6]

이와 동시에 여성들은 전통적 여성의 일과 예술의 관계에 주목했다. 예술가들은 실용적 활동을 미학적 시각으로 보기 시작했고, 때로는 주문(呪文)이자 억압을 견디고 생계를 유지하기 위한 사회생활의 공식으로 삼았다. 예를 들어 '무한 반복으로 축적된 힘'은 작은 돌조각으로 복잡한 층을 만들어 차코 캐니언에 거대한 푸에블로 보니토를 지은 여성들의 석조 기술에서 나타난다. 빈센트 스컬리는 그곳에서 행하는 의례의 무용에 대해 언급한 바 있다. "건물에 바짝 붙어서 춘다. (⋯) 그리고 이 춤의 박자는 그 건축물의 일부가 되었고, 이에 따라 건축물 역시 춤을 춘다."[7] 예술가 주디스 토드는 마을이 무리지어 설계된 형태가 모계 중심의 친족 사회에서 처가에 거주하던 시기의 양식을 닮은 것, 키바(kivas)의 동심원 배열과 강박적 성층(成層)이나 지하 방의 돔 지붕 역시 보호를 상징한 것, 그리고 땅이 미궁의 양식으로 그 영혼을 감싸는 방식 등에 주목했다.[8]

현대미술가들의 의식은 원시의 의식, 특히 농경의 순환을 상징하는 해(年)신의 탄생, 성장, 희생, 재생을 상기시킨다. 미셸 스튜어트는 종이 위에 흙을 바르는 그녀의 작품에 관해 쓰면서(1장 참고),

4. Eva Hesse는 Lucy R. Lippard, *Eva Hesse* (New York: New York University Press, 1976), p.5에서 인용했다.

5. Yvonne Rainer는 Lucy R. Lippard, *From the Centre* (New York: E.P. Dutton, 1976), p.270에서 인용했다.

6. Mary Beth Edelson, Gayle Kimball의 인터뷰, "Goddess Imagery in Ritual," in Kimball, *Women's Culture* (Metuchen, N.J.,: Scarecrow Press, 1981), pp.91, 96.

7. Vincent Scully, *Pueblo: Mountain, Village, Dance* (New York: Viking, 1975), p.61.

8. Judith Todd, "Opposing the Rape of Mother Earth," *Heresies*, issue 5 (1978), p.90.

4 제인 길모어, ‹장면, 그리스 델피›,
1978년. 연작 중 하나. 사진.
40×50cm.

"몸을 반복적으로 움직이면 더는 아무것도 알 수 없기 때문에, 자신에 대해 알게 되기 시작할 것이다. 흙 위에 돌을 빻거나 문질러 계속해서 층을 만들어나갈 때, 또 춤을 추며 움직일 때, 나는 멈추고 싶지 않다. (…) 새로운 상태의 존재를 창조하기 위해 파괴하는 것. 창조의 파괴성은 마치 살인과 같다."[9] 그러나 아방가르드 문화의 참여자이자 명석한 비평가인 블랙풋/체로키 원주민 자메이크 하이워터가 그의 책 『춤: 경험의 의식(Dance: Rituals of Experience)』에서 말했듯이 [의식의] 형식은 그것에 대한 믿음 없이 존재할 수 없다. 그는 뱀처럼 휘어지는 무용으로 여전히 남아 있지만 그 중요성을 잃은 남부 프랑스 지방의 파랑돌(farandole)의 미궁 양식을 묘사하면서, 표현의 형식을 버릴 때 "남는 것은 예술도 의식도 아닌 다른 것 (…) 장식적 오락이다"라고 말한다.[10]

1960년대에 실험무용은 극장에서 벗어나 미술에 가까워졌고, 미술이 신체와 움직임을 통합하는 데 영향을 미쳤다. 반복은 성적인 표현만이 아니라 행동과 '혁명'을 시사한다. 과정, 퍼포먼스, 의식의 예술은 모두 현상태에 대한 쉼 없는 항의다. 미술가들이 무용에 관심을 갖게 된 것은 미술을 비물질화하고자 하는 정치적 필요성과 함께 일어났다. 무용 또한 의식화된 경험이고, 미르체아 엘리아데의 말처럼 "현실성은 오직 반복이나 참여를 통해서만 얻을 수 있다."[11] "무용의 어떤 형식도 영원하지 않다"고 비평가 존 마틴은 말한다. "오직 무용의 기본 원리만이 지속되고, 그 외에는 자연의 순환처럼 낡은 겨울을 지나 끊임없이 새로운 봄이 잇따라 나타난다."[12]

무용은 가장 오래되고, 확실히 가장 사회적 예술로 간주된다. 노래, 음악과 함께 무용은 연속적 현재에 뿌리를 두고 있는 예술이다. "신화는 일어나지 않지만, 언제나 존재하는 것이다."[13] 의식은 신화의 시간 구조 속에서 일어난다. 의식은 켈트족 문화에서 나타나는 황혼, 안개, 그리고 존 샤키가 켈트족 미술의 매듭, 단어, 곡선으로 얽

9. Michelle Stuart, *Return to the Silent Garden* (미출간 일기). 또한 작가의 책 *The Fall* (New York: Printed Matter, 1977)도 참고.

10. Jamake Highwater, *Dance: Rituals of Experience* (New York: A & W Publishers, 1978), p. 32.

11. Mircea Eliade, *The Myth of the Eternal Return* (New York: Pantheon, 1954), p. 34.

12. John Martin은 Highwater, *Dance*, p. 37 에서 인용했다.

13. Salustius는 Highwater, *Dance*의 표지에서 인용했다.

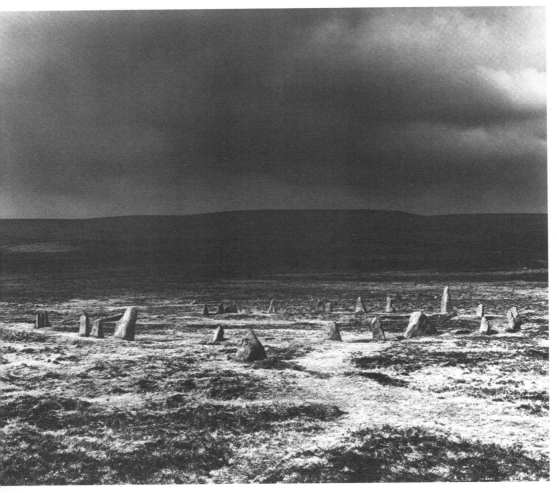

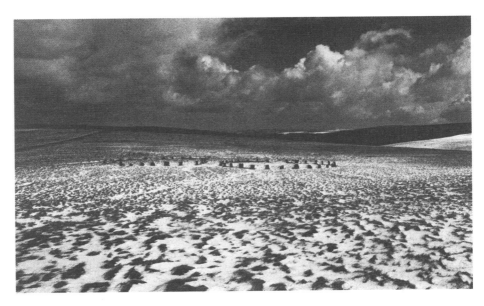

5 다트무어의 스코릴 서클. 청동기 시대. 지름 27미터. 대부분 끝이 뾰족하게 생긴 바위 스물세 개. 가장 큰 바위의 높이는 약 2.4미터. 최소한 열세 개 이상의 돌이 제거되었다. (사진: 크리스 제닝스)

혀 있는 '장식무늬(entrelac)'(옮긴이주 — 사색을 위한 과업에서 비롯된 반복적 이미지)와 비교하는 혼성체의 "시간 사이의 시간"에서 일어난다.[14]

예수가 '무용의 대가'로 칭송받았음에도(그리고 중세 교회 바닥의 모자이크 미궁이 분명 무용과 순례에 대한 은유였음에도) "기독교는 춤을 잃었고,"[15] 그 결과 나선형으로 커지는 움직임과 중심축을 따라 자연스럽게 원을 그리며 돌던 관습도 함께 사라졌다. 남은 것은 직선의 행렬이 전부다. 6세기 그노시스 찬가는 경고했다. "춤추지 않는 자는 무슨 일이 다가오는지 알 수 없다." 좀 더 최근에는 에마 골드만이 말했다. "내가 춤을 출 수 없다면, 당신 혁명의 일부가 되고 싶지 않다"[혁명(revolution)은 그 정의상 원을 그리며 추는 춤이다]. 현대미술에서 의식은 단지 수동적 반복이 아니라, 공동의 필요를 실현해내는 것이다.

고대의 여러 환상 열석이 현지의 민속문화를 통해 무용과 연관되고, '트립 스톤(Trippe Stones)' '메리 메이든스(Merry Maidens)' '롱 멕과 연인들(Long Meg and her lovers)'이나 '결혼 파티(wedding party)'라는 명칭으로 불린다. 기독교 미신에서는 안식일에 춤을 추던 자들이 돌로 변했다고 한다. 이 바위들은 피를 흘렸다고도 해서 나선무늬가 새겨진 영국 북부의 붉은 사암의 롱 멕(Long Meg)처럼 희생과 연결된다. 돌이 된 사람들이 땅으로 되돌아온 것이다. 거석은 끊임없이 마녀의 춤, 악마가 된 뿔 달린 신, 또 일반적으로 여성의 사악함과 관련되어왔다. 다트무어의 스코릴 환상 열석과 그레이 웨더스 환상 열석에 관련된 끔찍한 전통을 보라. 부정한 아내와 바람기 있는 처녀는 음산한 크랜미어 풀(Cranmere Pool)에서 몸을 씻게 하고, 스코릴 주변을 세 번 뛰게 했다. 그들은 틴강둑 아래로 끌려 내려가 구멍 난 바위를 통과하고, 그 다음 용서를 빌러 그레이 웨더스로 가야 했다. 용서받지 못할 경우, 그곳에 있는 바위에 깔려 죽었고, 그 바위는 또한 해가 뜰 때마다 밑둥이 회전했다고 한다.

6 그레이 웨더스, 이중 환상 열석, 데번 다트무어. 이 환상 열석은 복원된 것이다. (사진: 크리스 제닝스)

술래잡기는 미로, 희생양이나 제물로 거슬러 올라가는 의례가 남은 것이라고 알려져 있다. 영국 일부 지역에서 아직도 '술래(It)'를 '황소(Bull)' '수사슴(Stag)' '뿔달린 괴물(Old Horney)'이라고 부르는 것에서 책임의 전가를 뜻하는 말인 'buck passing'(옮긴이주 — 직역하면 사슴을 넘긴다는 뜻)'이 문자 그대로 표현된 것임을 알 수 있다. 프랜시스 헉슬리는 술래잡기가 접촉이 돌고 도는 일종의 감염이자 "끝없는 놀이"이고, 이는 술래를 '문둥이'라고 부르는 마다가스카르의 유사한 게임에서도 나타난다고 지적했다. 그는 놀이

14. John Sharkey, *Celtic Mysteries* (London: Thames & Hudson, 1975), p.92.

15. Francis Huxley, *The Way of the Sacred* (Garden City: N.Y.: Doubleday, 1974), p.156.

를 마칠 때 술래인 아이들은 마치 희생 제물이었던 이 종족의 전생의 기억이 작동하는 듯 "정말로 쉽게 앓는 듯하다"고 했다.[16]

벳시 데이먼, 〈7,000살 여인〉, 7
1977년. 뉴욕시 거리 퍼포먼스.
(사진: 수 프리드릭)

퍼포먼스 아트는 1970년대에 모순되는 이중의 근원으로부터 성장했다. 그 첫 번째는 무용의 영향을 받은 파편화된 비디오 아트와 바디 아트의 발달로 극단적으로 개인화되고 자아도취적이기까지 하며 개인적이고 때로 거의 소통 불가능한 감각에 입각한 것이다. 두 번째는 60년대 초의 무정부주의적 해프닝, 그리고 브레드 앤 퍼핏 극단(Bread and Puppet Theatre), 샌프란시스코 마임단(San Francisco Mime Troupe), 테아트로 캄페시뇨(Teatro Campesino)와 같은 급진적 극단의 영향을 받은 정치화된 가두 행위, '게릴라 행위'다. 1980년 이래 퍼포먼스 아트는 70년대에 증가한 텍스트와 서술적 요소를 통합하고 다시 원점으로 돌아와 '연극'에 접근한다. 그 사이 10년 동안 퍼포먼스 아트는 비공개 의식을 공개화하거나, 새로운 집단적 의식을 만들어가는 데 관심을 보였다. 이것은 최근 아방가르드 예술이 '원시화하는' 경향에서 필수적인 부분이다.

찰스 시몬스처럼 비공개 의식을 행하는(2장 참고) 작가들은 영상을 통해 집단의 내용을 전하면서 형식적으로는 고립되는 것을 선택했다. 이와는 달리 벳시 데이먼과 같은 작가는 〈7,000살 여인〉에서 개인적 의식을 공공 영역인 길거리에서 선보였다. 작가는 보도에 가루 안료로 원형이나 나선형을 그려서 "적대적 도시에서 여성의 공간"을 만들고, 그녀의 의상이기도 한 수백 개의 작은 안료 주머니로 된 "시간의 짐"을 천천히 벗어던진다. 그녀는 느리고 반복적인 동작으로 주머니를 떼어내어 구경꾼들에게 나누어주고 마음대로 사용할 수 있게 했다(주로 여자아이들은 이 작은 주머니를 소중하게 다루었고, 남자아이들은 서로에게 던지며 놀았다고 한다). 이러한 여성주의적 증여 과정에서 데이먼은 잘 알지 못했던 자신의 일부분, 그녀의 '여성 계통'을 재발견하는 동시에 관객과 소통하기를 희망했다. 이후 갤러리, 워크숍, 공공 장소에서 지속한 작품들에서 작가는 이와 유사한 색색의 작은 주머니를 사용해 관객들과 선물이나 메시지를 교환했다. 〈눈먼 거지 여인(Blind Beggarwoman)〉 연작에서 그녀는 이야기와 비밀을 구두로 모아 자신을 새로운 여성사의 보고(寶庫)로 만들었다.

많은 현대미술가들이 고대의 의식을 자신의 해석으로 재연하기 위해 고대의 유적지로 여행한다. 이것은 영국의 브루스 레이시와 질 브루스 작품의 핵심이 되었다. 이들은 다양한 선사 시대의 이론에 대해 박식하지만, 그렇다고 그중 어느 것을 따라야 한다고 생각하지 않

16. Ibid., p. 106.

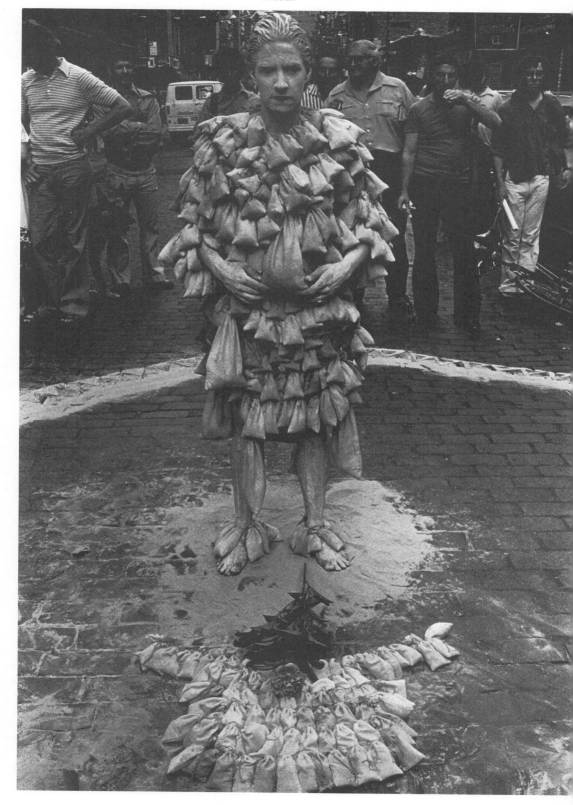

는다. 이들의 방식은 유사-신비주의적이다. 만든 의상을 입고 유적지에서 일시적인 의례 조각을 만들어 그 주변에서 퍼포먼스를 벌이는 식이다. 브루스와 레이시는 선사 시대의 예술이 심미적 이유가 아니라 "어떤 일이 일어나도록 하기 위한" 특정 목표를 가지고 만들어졌다는 가정 아래 '진화한' 인간이 잃어버린 어떤 에너지와의 접촉을 통해 의식이 이루어진다고 확신한다. 70년대 중반 두 작가는 그 접촉을 회복하는 일에 착수했고, 때로는 신기하게도 효과가 있었다.

브루스와 레이시는 수맥을 배웠고, "동물과 일종의 의사소통"을 시작하게 되었다. 1976년에는 영국인들이 사랑하는 '중세의 축제'에 참여하기 시작했다. 그 첫 해에는 비를 만드는 작품을 진행했는데, 격렬한 폭풍우가 일고 난 후 가뭄으로 끝났다. 1977년에는 세르네 자이언트에서 '성공적인 풍년 의식'을 진행했다. 여명의 의식을 치르기 위해 에이브버리에 찾아간 날 밤은 마침 페르세우스 유성우가 내리는 밤이었다("갑자기 금빛의 불씨들이 땅으로 떨어지기 시작했다. 우리는 이게 무슨 일인가 싶었다"). 1977년 9월에는 다소 애매한 지형적 특징을 가진 곳이지만 공중에서 보면 고대의 나선형 언덕 주변에 자리하고 있는 별자리들이 보이는[17] 글래스턴베리 별자리라고 불리는 곳 주변에서 "개인적 발견의 여행"을 시작했다. 각 유적지마다 지닌 별자리의 특징을 한데 모으기 위해 각기 다른 퍼포먼스를 벌이며, 처녀자리에서는 8월 초 '첫 과일 수확'의 축제(6장 참고)와 연관된 옥수수 인형을 만들고, 사자자리에서는 그린 다운(Green Down) 정상에 있는 '사자의 사타구니' 지점에 불을 지폈고, 천칭자리에서

17. 지형적인 '글래스턴베리 별자리'나 '별들의 신전'은 (엄격히 가상의 이론이라고 생각하는 사람들도 있다) 1929년에 캐서린 몰트우드(Katherine Maltwood)가 '재발견'했다. 이후 몇 개의 다른 별자리들도 조사되었다. 지도와 세부에 대해서는 Janet and Colin Bord, *Mysterious Britain* (London: Paladin, 1972), pp. 218-225, 그리고 유적지에 적용한 게마트리아(gematria)에 대해서는 John Mitchell, *City of Revelation* (New York: Ballantine Books, 1972), pp. 39-49를 참고.

브루스 레이시와 질 브루스, ‹여명의 의식›, 1978년. 영국 콘월의 트레거실(tregeseal) 환상 열석. (사진: 브루스 레이시와 질 브루스)

8

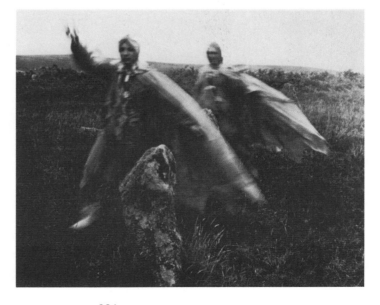

는 브루강둑에서 추분을 바라보았고, 물고기자리에서는 '리프피시(leaffish)' 바지선을 물에 띄웠으며, 황소자리에서는 미로의 중앙에 황소의 두개골을 놓았다.

브루스와 레이시는 자신들의 의식이 한때 동물과 인간이 사용했던 "언어 이전에 개발된 의사소통의 형식"을 전송한다고 믿는다. "우리는 고대인과 다름 없는 동물이다. 유전자적으로 전혀 변하지 않았다. (…) 우리가 여전히 이 능력을 가지고 있고 여전히 사용할 수 있다는 것이 가장 신나는 일이다." 이들의 열정은 전염성 있고, 진지함은 침울하지 않다. 한 인터뷰에서 의식이 자신들에게도 그렇게 "웃기는" 것이었냐는 질문에 대해 두 작가가 대답했다.

그렇다. 우리 역시 의식을 즐긴다. 그러나 의식을 행하는 우리에게는 매우 진지한 것이다. 우리는 텔레비전에서 의식 전체를 죽마 위에서 하는 원시 부족에 관해 잘 만든 영화를 봤는데 (…) 그들이 떨어지는 순간, 모두들 폭소를 터뜨렸다. 이른바 진지한 의식은 모든 층위에서 작동하는 것이다. (…) 영국은 인구가 많은 나라로 우리가 하는 것을 당신이 한다면 공개적인 장소에서 자위행위를 하는 것처럼 당신을 매우 방종한 사람으로 바라볼 것이다. 그래서 예술가들은 자신에 관한 것을 하지 않는 척해야 한다. (…) 많은 예술가들이 하고 있지만, 조용히 하는 것이다. 우리에게는 이것이 예술, 생활, 음악, 시, 휴가, 취미와 같은 모든 것이 뒤섞여 있는 생활양식이다. 이것들을 우리가 어떻게 떼어놓을 수 있을지 모르겠다. 우리는 어린이처럼 행동한다. 모두 진심으로 한다.[18]

역시 영국에서 '퍼블릭 워크' 그룹의 협업자이자 리더인 피터 키들이 대규모의 다층적 신화, 원형(原形), 극, 대중 오락을 조합한 작품들을 제작해왔다. 키들은 데번의 다팅턴 미술대학의 동료, 학생들과 함께 일하면서 다트무어나 그 외 시골의 유적지에서 소수의 사람들을 위해, 또 훨씬 더 큰 규모의 도시 축제의 일환으로 원고를 읽는 의식을 진행했다. 규모가 큰 작품들에는 언제나 현장에서 일하거나 거주하는 사람들이 참여했다. "우리는 사람들이 자기 자신, 그리고 주변의 지형적·사회적 풍경과 맺는 관계, 또 이러한 관계를 담고 있는 활동적인 상상의 세계의 관계에 대한 가능성을 서로 나누려는 시도로서 의례, 의식, 구경거리와 같은 형식을 택한다."[19] 이러한 작품들은 여러 문화와 학문을 종합해 고전적 교훈을 담은 현대 시각 문화

18. Bruce Lacey and Jill Bruce, "Bruce Lacey and Jill Bruce Interviewed by Andrea Hill and James Faure Walker," Artscribe (December 1978), pp. 22-24.

19. Peter Kiddle, 미발표 성명, 1981.

의 구경거리다.

　키들의 시적인 소규모 참여 작품과 축제 및 퍼레이드에 참가하는 작품 모두 서사적이고 참여적이지만 후자가 환상적인 의상과 거대한 날개를 단 새, 탈, 머리 장식, 불과 같은 시각 효과 그리고 아방가르드 실험주의와 악단 사이를 오가는 음악을 동반해 대중이 접근하기에 훨씬 쉽다. 지형학, 현지의 관습, 민속, 모두가 익숙한 이미지들을 섞어 만든 작품의 주제는 언제나 선악의 투쟁이다. 1978년 '거리의 오페라' 〈겨울배(WinterShip)〉에서는 봄이 오고, 한참의 야단법석이 일어난 후에 겨울왕을 추방하고, 다트강에 있던 그의 배를 불에 태운다. 1979년 작 〈봄축제(SpringWake)〉에서는 겨울왕이 노르만 양식의 폐허 토트네스 성에서 쫓겨난다. 〈비 반죽〉은 1978년 봄에 하버튼포드의 작은 돌 마을에서 벌어졌다. 엉뚱하고 복잡한 이야기는 졸린 마녀와 우주에서 온 하얀 '크로모솔(Chromosol)' 동맹국이 천상의 빵을 만드는 방법을 가져오고, 검은 물의 악마가 이를 탐낸다는 것이며, 멜로드라마와 폭넓은 유머가 작품의 의례적 내용을 전달하는 데 방해가 되지 않았다. 때때로 행진이 마을을 통과할 때마다 관객은 열성적으로 반응했다. 물의 악마가 잠수복과 고글안경을 쓴 무리의 호위를 받으며, 불을 뿜는 사람들과 함께 시냇가에 나타나 마을을 관통해갔다. 이후 사다리꼴의 탑 위에서 깃발을 흔드는 마녀의 신호에 따라 멋지게 채색된 연이 주변의 언덕 위로 떠올랐다(13쪽 도판 7 참고).

　1979년 여름 퍼블릭 워크가 만든 가장 정치적 작품 중 하나인 〈페기 맥페일의 여행(The Travels of Peggy MacFail)〉은 플리머스 빈민가의 주택문제를 다루는 것으로 실제 지역에서 진행되었다. 시무룩한 여주인공, 가공의 인물 페기는 그녀의 전 재산이 든 유모차를 밀면서 선로 옆 자갈 위 하얗게 칠해진 50미터 길이의 미로로 가족을 이끌고 있고, 관객들은 이들을 위에서 지켜본다. 중앙에 있는 메이폴(옮긴이주 —5월제를 기념하는 기둥)에는 사방으로 퍼지는 색색의 끈이 달려 있다. 퍼포먼스는 하루 종일 인근을 행진하며, 우리가 "민주주의의 올가미에 걸리면" 어떻게 되는지에 대해 쾌활하면서도 절망 섞인 견해를 밝히는 것으로 막을 내렸다. 키들의 다른 작품들과는 달리, 이것은 해피엔딩으로 끝나지 않았다. 미로의 끝은 막혀 있었고, 남겨진 가족은 빠져나오기 위해 애쓸 뿐이었다.

　키들의 작품은 지방에 사는 현대인에게 고대의 기억을, 빈민가 거주민들에게 시골의 이미지를 제공한다. 데번에서 집시들과 함께 작가로 활동하고 있는 아내 캐서린과 그는 '사회복지' 유랑극단의 일

피터 키들과 퍼블릭 워크, 9A 〈작은 굴뚝새 사냥〉, 1981년. 영국 플리머스 스톤하우스에서 열린 공공 퍼포먼스. (사진: 그레이엄 그린)

피터 키들과 퍼블릭 워크, 9B 〈바위와 묽〉, 1979년. 벨테인 축제는 다트무어에 있는 환상 열석 다운 토어(Down Tor)에서 매년 5월 1일 동이 틀 때까지 밤새 열렸다. 재구성된 이 (상상의) 의식에서는 다양한 수호신들, 연회를 베푸는 사람들, 태양과 바람의 시종들, 부적 관리자, 수확의 신이 등장한다. 작품은 '불안감과 경외감'을 수반하며 탐구와 입문, 그리고 한때 죽임을 당하고 땅에 묻혔던 존 발리콘(John Barleycorn)의 죽음과 기적적인 재탄생에 대한 복합적인 이야기를 다룬다. "그때 그들은 그를 오랫동안 눕혔다 / 하늘에서 비가 내릴 때까지 / 그리고 어린 존이 다시 일어났네 / 모두를 놀래켰네." 작품은 피터 키들이 쓰고 감독했다. 디자인 로저 버크. (사진: 캐티 키들)

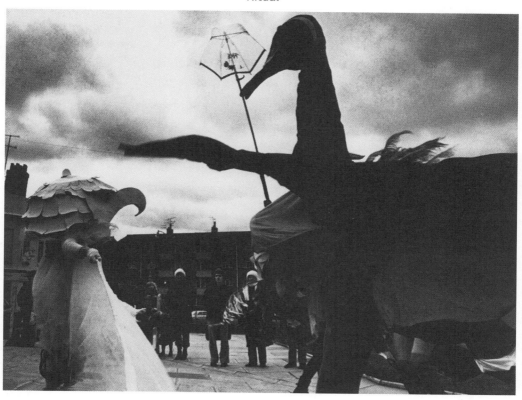

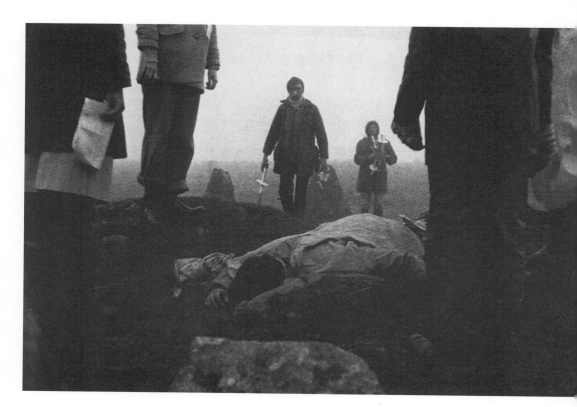

부로 몇 년간 캐러밴(옮긴이주 — 차에 연결해 끌고 다니는 이동식 주택)에서 살았다. 그는 자신이 다루는 주제를 계절에 따른 사회적이고 개인적인 여행이라고 본다. 그의 퍼포먼스는 대중의 소비를 위해 확대된 개인의 예술이 아니라 예술가들과의 협업 아래 공동체의 참여와 필요에 따라 생겨난 것이다. 의상과 소도구들은 주변에서 찾은 재료로 즉석에서 만들고, 이야기 또한 미리 구성하지만 보통 전형적이기 때문에 현지의 조건에 맞추어 각색하게 된다. 이러한 일시적 거리극이 은행 광장에 세운 영구적 기념비보다 관객 수가 적을 수밖에 없는 것은 사실이나, 형식의 친밀감 때문에 감정이 고조되는 정도는 훨씬 크다. 효과적인 공공미술의 최선의 가능성은 광대하고 비개인적 공공의 문맥에서 소통의 안식처를 제공하는 친밀감에 있을 것이다.

1970년 이후 크리스틴 오트만은 매우 사적이고 또 집단적인 방식을 함께 사용해 작품을 제작해왔다. 그녀는 모래성, 만다라, 진흙 반죽을 쓰거나 흙 위에 그림을 그리는 등 '어린이 같은'(그러나 유치하지 않은) 즐거움을 이야기와 이미지, 신화적 의미의 물건과 장소를 담은 작품으로 불러들인다. 작가는 자신만의 섬세한 "환상의 풍경"(컬러 슬라이드 시리즈 기록)을 만드는 동시에 학교와 공원에서 어린이들과 함께 환상의 오브제를 만들기도 한다. 이 두 종류의 다른 활동 사이에는 감동적인 상호작용이 있다. 작가는 이러한 방식으로 작품을 만드는 것이 "세상에서 가장 자연스러운 일인 듯하다"고 말한다. "그저 내가 어릴 때 하던 것이다."[20]

자연 속에 위치한 오트만의 일시적 조각과 이미지들에는 내가 아주 짧은 순간 동안 경험하게 되는 자연의 아름다움 그 자체와 연관된 기쁨과 비애가 섞여 있다. 그녀는 어린 시절을 함께 보낸 동식물이 사는 샌디에이고 주변의 해안가와 언덕에서 작품을 만든다. 그녀의 작품은 지역의 역사와 자신의 꿈, 환상, 책, 특히 동화, 그리고 그중에서도 "자연이 언제나 여주인공들에게 말을 걸고 숲에서 빠져나갈 수 있는 방법을 알려주는" 한스 크리스천 안데르센의 동화가 결합해 시작된다.

오트만은 나무에 직물을 짜고 가지를 묶어 작품을 만들어왔다(도나 헤네스도 그랬지만 둘의 스타일은 매우 다르다. 아래 참고). 작가는 사막을 나는 양탄자를 야생화로 만들었고, 3년 후에는 '그녀의 아이들'이 조개껍질과 색색의 모래로 해변가에 '모래 양탄자'를 만들었다. 검은색, 흰색, 회색의 조약돌로 만든 〈돌 파도(Stone Wave)〉(1978년)는 파도를 정지시킨다. 〈달팽이 길(Snail Trails)〉

크리스틴 오트만, 〈나무 고사리〉, 10
1977년. 슬라이드와 텍스트로
구성. 캘리포니아 요세미티.
고대의 거대한 고사리를
연상시키는 얼어붙은 밧줄이
눈에서 유령처럼 등장하고,
자연적인 나선형 성장의 형상을
통해 과거를 현재로 불러온다.
(사진: 아이리스 로딕)

주디 바르가, 〈정오의 테이블/ 11
달의 깔개(불의 나무를 심었다/
불의 연합)〉, 1981년 5월 30일.
뉴욕 와드섬. 콘크리트, 밝은
색의 해변 모래, 알루미늄 시트,
알루미늄 고리에 하얀 초. 전체
크기: 15×0.9×0.24m. 한
정신병원 부지의 숲에 버려진
콘크리트 토대 위에 만든 작품으로,
미로와 같은 길에 연속적으로
촛불을 켜는 행렬로 시작했다. 이
'통과의례'는 바르가가 인체를
매개로 "태양빛과 그 에너지가
달빛 에너지로 넘어가는"
연금술적 변화와 연결시킨
시간대인 해질녘에 진행되었다.
신시사이저 음악 반주는 존 와츠.
(사진: 론 베를린)

20. Christine Oatman, *The San Diego Union*, January 26, 1978에서 모두 인용.

은 어두운 길에 여러 색의 쓰레기를 모아 반짝이는 부분들을 이용해 만들었고, 또 그녀의 아이들에게 잔가지와 쓰레기 등으로 만다라('세계 안의 세계')를 만들게 해 공원을 깨끗이 하는 동시에 작품을 만들기도 했다(또한 9쪽 도판 1 참고). 〈나무 고사리〉(1977년)는 선사 시대의 나선형 머리를 한 거대한 식물을 재창조한 것으로, 딜런 토마스의 「양치식물이 자라는 언덕(Fern Hill)」에서 영감을 받았다. "소박한 빛이 탄생한 이후였으리라. 맨 처음 맴돌던 곳에서."

데니스 오펜하임의 〈소용돌이: 폭풍의 눈〉(1973년, 12쪽 도판 5 참고)은 사막의 허공에서 마치 비를 그리려고 한 듯 연기로 그린 작품이다. 이는 나선형의 소용돌이나 세계의 중심에서 '회전하는 맷돌', 세계의 나무나 세계를 회전시키는 축, 토네이도, 성운, 천상의 패턴(특히 토성의 패턴)과 북극성, 불쏘시개의 마찰로 생성된 불의 기원(크로노스와 프로메테우스 신화), 그리고 물과 불의 변증법적 결합인 "불타는 물", 우물과 돌과 별 사이에 다양한 신화학자들이 엮은 상징의 망을 상기시킨다. 이것은 조르조 드 산틸라나와 헤르타 폰 데헨트가 전 세계를 이 중심 이미지를 따라 돌아가는 우주론적 수수께끼로 유쾌하게 설명한 『햄릿의 맷돌』(3장 참고)에 대한 정교한 은유다.

이 책에서 개별적으로 다루고 있는 많은 수의 고대 기념비들은 우리가 상상하기도 어려운 전체의 일부일 뿐이었다. 그것들은 그물처럼 펴져 있던 열석의 망의 일부였을 수도 있고, 의례 과정이나 여행의 이정표였을 수도 있다. 일부는 불, 즉 봉화나 여행자를 위한 신호를 보내는 곳이었다. 불은 여행과 이정표의 신, 머큐리(헤르메스)를 기원으로 한다. 미궁처럼 불은 한 해의 여행이나, 훗날에는 한 국가 역사의 전환점들을 기록했다. 영국에서는 여전히 고대의 봉화 언덕에 불을 밝혀 연례 축제와 중요한 행사를 기념한다. 찰스와 다이애나의 왕실 혼인 전날 밤 런던에는 거대한 불꽃놀이가 펼쳐졌고, 『뉴욕타임즈』는 "전국을 가로질러 101개의 언덕 정상에서 모닥불을 태우며 기쁨에 찬 전주곡을 시작했다"고 떠들어댔다(1981년 7월 29일). 또 여왕의 기념제에는 이보다 더 큰 규모의 전국적 불꽃놀이가 준비되었다. 아마도 불의 계보에 관한 한 동서고금을 막론하고 가장 인상적인 것은 영원과 순환의 찬가일 것이다. 이것은 불로 풍요와 다산을 기원하는 의식인 브라만의 성가로, 인도에서 3,000년 동안 끊임없이 불렸다. 어느 마을이든 그저 의식에 참가해 특정 시간과 장소에서 시간을 초월한 불꽃을 피울 수 있다.

고대에 불을 사용한 증거는 많은 환상 열석에서 발견되었고, 다

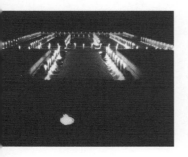

산의 의례나 장례를 암시했던 것이거나 두 가지 모두였을 가능성이 더 많다. 전 세계 어디서나 횃불을 밝히는 것은 상징적으로 들판과 목장의 풍작을 의미했다("나무토막이 탄다. 가지마다 한 바구니씩 가득!")(옮긴이주 — 제임스 프레이저의 『황금가지』중). 한여름의 불놀이에서 가져온 그을은 화환은 일 년간 조심스럽게 보관했다. 여자아이들은 눈을 튼튼하게 하기 위해 화환 사이로 불을 지켜보았다. 연기로 동물들을 정화시켰고, 불에 통과시켜 질병을 막았다. 그리스에서는 세례 요한 축일에 머리에 돌을 얹고 불 위를 뛰어넘었다. 그 돌은 불꽃에 던져 넣고, 다리에 십자가를 긋고, 해수욕을 했다. 유럽에서는 한 쌍의 남녀가 손을 잡고 불을 뛰어넘었다. 높이 뛸수록 더 높은 아마(亞麻)를 재배하게 된다[21](나는 데번의 후드 여름 축제에서 아직 그 의미를 모르는 상태에서 불을 뛰어넘은 적이 있다. 나의 무지에도 불구하고 몸짓 자체에서 주는 해방감이 있었다).

브라만의 경전 『베다(Vedas)』에서 나무에는 불로 '해체'되기 전까지 그 안에 네 가지 원소가 들어 있어 매번 막대기로 불을 만들 때마다 신비로운 일이 재연된다. 먼저 나무는 둘로 나뉜다. 그러면 그 반인 여성이 땅에 눕고, 수직의 남성은 불꽃이 생길 때까지 빙글빙글 돌게 된다. 인도에서 아내를 남편과 함께 매장하던 끔찍한 관습이 여기에서 발전했을 수 있다. 기독교 시대에는 '이교도'에 대한 반대가 여성 혐오로 반전되어 잔다르크에서 살렘의 여인들까지 마녀를 말뚝에 태우는 교회의 선정적인 청교도 관습을 낳았다. 프랜시스 헉슬리는 프로메테우스라는 이름이 불쏘시개를 일컫는 산스크리트어에서 온 것이고, 불은 진정 "성관계의 경험에서 훔쳐온 것"[22]이라고 한다. 로버트 그레이브스는 침대와 난로가 모두 제단이었고 난로의 여신 헤스티아는 처음 빛나는 잿더미로 숭배되었다고 했는데, 이는 불타는 옴팔로스나 훗날 돌로 그 의미가 옮겨진 대지의 탄생지를 말하는 것이다.

'정화(淨火, Need Fire)'라고 불리는 또 하나의 복잡한 전통이 유럽의 유사 시대까지 남아서 전해졌다. 달력에 관계없이 재난이 닥쳤을 때 어두운 방에서 벌거벗은 남자아이와 여자아이, 혹은 늙은 부부나 벌거벗은 남자들이 나무를 마찰시키거나(주로 참나무) 때로는 기둥과 바퀴를 이용해 불을 만들었다. '패자' 혹은 희생양은 모두 정화에 돌을 던지는 것으로 결정했는데, 다음날 아침에 돌이 사라지거나 돌에 생긴 표시에 따라 그 돌을 던진 자의 운명이 결정되었다. 유럽, 러시아, 멕시코, 아프리카와 중국, 그리스와 페루의 잉카문명 모두(주로 봄에) 한동안 모든 불을 끈 후 의식에 따라 '새 불'이 각 가정

찰스 윌슨, 〈기쁨의 불〉, 13A
1978~79년. 루이지애나주 세인트 13B
존 더 밥티스트 패리시. 작품은
전통적인 한겨울의 불탑(높이
6~9미터)과 사진 및 텍스트(90
×30cm~274×90cm)로
이루어진다. (사진: 마리안데슨
갤러리 제공)

미시시피강 부두를 따라 열린 13C
전통적인 한겨울 불놀이. 1970년
중반. 윌슨은 작품의 텍스트에서
24미터에 이르는 이러한 탑
100개 이상을 태우는 지역이
있다고 밝혔다. "이 전통의 기원은
사라졌다. 현지 역사학자들은
이것을 150년 이상 된 연례행사로
본다. (…) 전통적으로 건설자들이
자정 미사를 보러 가는 길에
탑을 만졌다." 이 관습의 기원을
1730년대 프랑스 신부들로
보는 이들도 있고, 1800년대
독일인들이 전한 것이라고도 한다.
(사진: 해롤드 트라피도 박사)

21. 이 정보의 상당 부분이 Sir James Frazer's *The Golden Bough*와 Francis Huxley, Otto Rank의 글에서 비롯된다.

22. Huxley, *Way of the Sacred*, pp. 160, 190.

존 윌렌베커, ‹불타는 사면체›, 12
1978년 8월 20일. 뉴욕 루이스톤
아트파크. 나무로 만든 형태, 각
면 7.3미터. 작품은 거대한 조각을
만드는 과정과 다시 그것을 공기와
땅으로 되돌려 보내는 의식으로
구성된다. (사진: 사라 밀스테드)

의식(儀式)

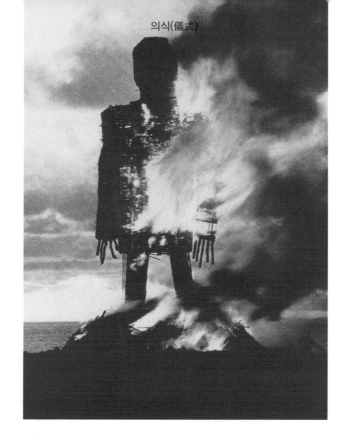

14 영화 ‹위커 맨› 중 스틸 컷. 극 안토니 쉐퍼, 감독 로빈 하디. 1973년. 줄리어스 시저에 따르면 드루이드족은 희생물들을 잔가지로 만든 거대한 인물과 함께 집단으로 태웠다고 하는데, 현재로서는 신빙성이 의심되는 이야기다. (사진: 브리티시 라이온 필름)

15 실비아 스콧, ‹조건들 한가운데의 중심›, 1974년 7월 7일. 영국 글로스터 우체스터의 보울힐에서 진행된 의식에 사용한 조각. 언덕 정상에 있는 자연적으로 생긴 고리 중심에 세운 불의 고리와 깃발이 계곡에서 구경하는 사람들에게 에너지를 발산했다. 네 모퉁이에서 불을 들고 있던 사람들이 바깥 고리에 불을 붙였다. 중심에 누운 석면 의상을 입은 인물에게 "일순간 현실은 어두운 하늘과 연소될 때까지 불타는 세 개의 불의 고리였다." (E. 무어)

23. Ibid., p. 115.

24. Ibid., p. 114.

에 전달되는 연례 관습이 있었다. 아프리카에서는 왕이 사망한 경우에 헌 불을 끄고 새 불을 밝히는 것으로 새로운 계승자가 '불을 만들 수 있는' 능력, '창조'의 능력이 있음을 상징했다. 중세의 전설에 따르면 맨 처음 새 불은 남성의 도움 없이 여성의 성기에서 얻었다. 프로메테우스 신화와 '새 불'의 전통 또한 모계에서 부계 사회로 넘어가는 전환점을 나타내는 듯하다. 열과 불은 본래 모성의 요소였고, 불은 '자연에서 훔쳐온' 것이다. 켈트족 중에는 할로윈이나 삼하인(Samhain)(옮긴이주—겨울의 시작을 알리는 고대 켈트족 축제)에 '새 불'을 밝혔고, 죽은 영혼들이 돌아왔다. 11월 초 멕시코의 '죽음의 날'은 지금도 불의 축제다. 켈트족의 또 다른 불의 의식은 5월 1일에 행하는 벨테인 축제였다. 독일에서는 이것이 '마녀의 밤, 발푸르기스의 밤(Walpurgisnacht)'으로, 이 역시 중세 때 마녀들을 태우기 좋아했던 시간이었다.

불은 건강/운/다산과 병/불운/불임 사이, 빛과 어두움 사이, 삶과 죽음 사이의 경계다. 그것은 보편적인 변신의 상징이자 몸을 빠져나가는 영혼에 대한 상징이고, 언제나 인간과 동물의 희생과 연관되어왔다. 희생양은 종종 가장 사랑받는 자였는데, 소우주적 죽음과 재생의 의례에서 집단의 지속적 삶을 확신하는 수단으로 채택되는 것이 영광이었기 때문이다. 이 전통의 가장 원시적 형태는 토템신앙의 식인 행위를 포함하고 있으며, 먹는 것으로 죽은 자의 힘을 집단적으로 확인하는 것은 훗날 기독교 미사에서도 이용한 발상이다. 다른 이의 살을 먹는 것은 부분이 전체를 대신하게 되는 "대단히 예리한 형이상학적 생각"이다.[23] 여러 기록에서 인형, 사람, 또는 가지로 거대한 형상을 만든 후 사람들을 채운 것, 그 외에도 뱀이나 동물 등을 태우는 관습이 나타나며, 영국 링컨셔의 한겨울의 의례에서는 '풀(Fool)'에게 얼굴을 검게 칠하고 찢긴 종이로 만든 옷을 입힌 후 불을 붙였다.

아즈텍족과 브라질의 튜피 인디언들의 희생 의례에서는 명예롭게 선택된 희생자를 탯줄과 종말을 고하는 의미로 밧줄에 묶어서 '출산의 공포'와 '죽음의 공포'의 연관성을 상징했다.[24] 중세 유럽의 다양한 한여름의 의례로 '그린맨(Green Man)'이나 '초목왕(Vegetation King)'을 태우는 것은 물론 원시 농경 순환에 관련한 좀 더 극단적인 고대 의례의 흔적이다. 이것은 왕, 신의 아이, 나무신, 해(年)왕이나 곡물의 화신['존 발리콘' '와일드맨(Wild Man)' '리프맨(Leaf Man)', 디오니소스, 트립톨레모스, 아도니스, 타무즈, 오시리스로 알려진]이 희생한 것이다. 그는 어머니 대지에서 태어나서, 수평의

매리 베스 에델슨, ‹깊은 공간의 16A
불 싸움›, 1977년. 캘리포니아
치코산 원주민 동굴에서 숫돌을
놓고 진행한 비공개 의식.

싹에서 수직으로 자라나 그녀의 애인이 되고, 마침내 자신의 신민들
에게 '참수를 당해' 돌에 갈리고, 그렇게 먹힘으로써 어머니에게 되
돌아가 다시 태어나는 이 순환을 계속할 수 있게 된다. 그러므로 제
임스 프레이저 경이 쓴 관련 신화들의 놀라운 개요서 『황금가지』는
이렇게 마친다. "왕이 죽었다. 왕이여, 만수무강 하소서! 성모 마리아
만세!"

　　매리 베스 에델슨의 주제는 정치적이고 정신적인 "많은 영역을
관통하는 살아 있는 신화"를 회복하는 것이고, 그 중심의 농경 신화
에 관해 융 심리학의 접근을 택한다. 그녀의 주요 수단은 공개나 비
공개의 의식적 퍼포먼스다. 특정한 의미가 있는 장소들에서 홀로 수
행하는 비공개 퍼포먼스는 저속 촬영 사진을 사용해 시간이 멎은 풍
경에 대한 감각을 이미지로 표현한다. 그녀는 유고슬라비아, 아이슬
란드와 그 외의 장소들을 찾아가면서 과거에 집단적 에너지가 중요
했던 장소에 이끌렸다. 또 전통적 풍경화가들이 그러하듯이, 그녀는
장관을 이루는 풍경인 외진 동굴, 폐허, 해변가, 황무지 등을 찾아서
그녀와 장소의 연결성을 그곳에 없는 이들도 감지할 수 있기를 바랐
다. 때로는 자신의 몸에 페인트를 칠해 돌기둥이 되고, 한 줄기의 빛

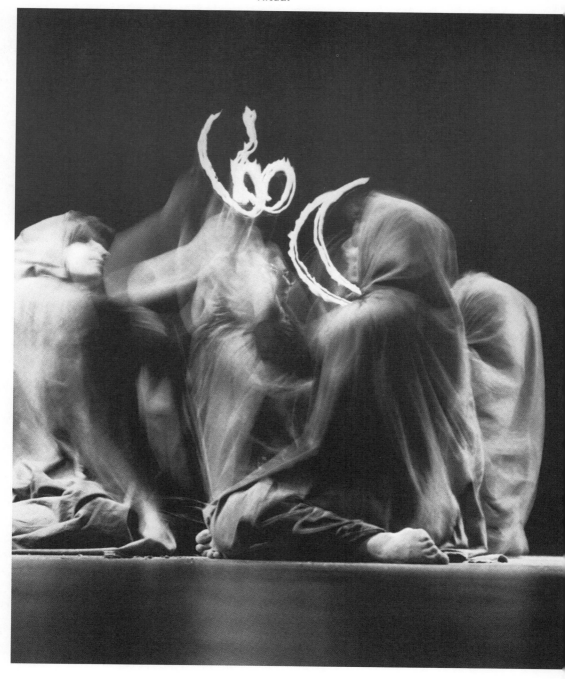

16B 매리 베스 에델슨, ‹우리의 불은 어디
 있는가?›, 1979년. 나선형의 불이 걸린
 공개 의식. 치코에서 열린 학회 '미래의
 페미니스트 비전(Feminist Visions of the
 Future)'에서 공연자들은 횃불을 이용해
 공중에 드로잉을 만들었고 시각적·집단적
 명상을 펼쳤다. (사진: 매리 베스 에델슨)

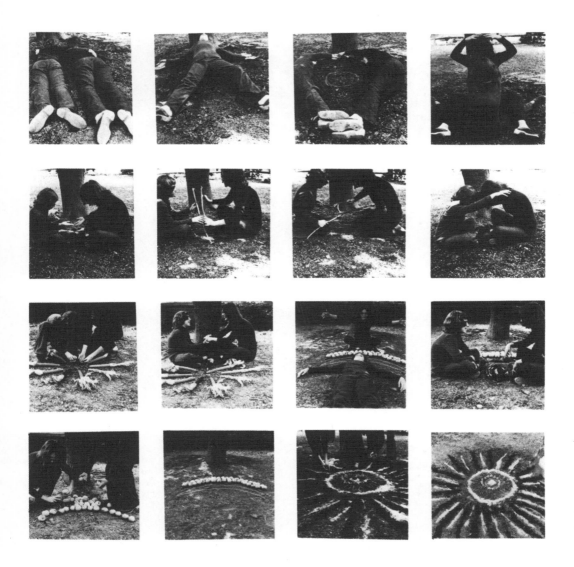

을 휘두르는 희미한 여성의 형체로 벽을 넘나드는 유령 같은 존재가 되어 공간 속으로 사라지기도 한다(40쪽 참고). 또 광대한 자연의 이미지의 일부가 되기 위해 스스로를 비(非)의인화하기도 한다. 이러한 사진 작품들을 마주하며 동질감을 느낄 수는 있지만 참여는 할 수는 없는 관객의 경험은 텔레비전 시대에 겪는 여느 강렬한 정서에 대한 적절한 반응이라 할 수 있다.

17 매리 베스 에델슨, ‹중심 잡기:
딸과 함께한 의식›, 1974년. 사진.
81×81cm.

그러나 에델슨은 워크숍과 공공의 참여 의식에서 관객에게 좀 더 적극적인 협업을 요구한다. 이 유형의 작품들은 실내와 야외 모두에서 이루어졌다. 그녀는 아이오와주에 있는 옥수수밭을 나선형으로 태우고, 여성 성기 모양의 동굴형 조각[‹투슬리스(Toothless)›]에 둘러싸여 수전 그리핀의 『여성과 자연: 그녀 안의 아우성(Woman and Nature: The Roaring Inside Her)』을 읽으며, 관객/협업자들의 개인적 경험을 통해 과거와 미래의 영혼들을 불러냈다. 작가는 돌과 불, 밝음과 어두움을 기본적 요소로 사용하고, 형태 없는 검은 가운은 여성들이 이 옷을 입고 빠른 동작을 취할 때 그 자체가 살아 있는 것이 된다. 에델슨은 점차 모계 사회의 상징들로 이루어진 집단적 몸짓과 이미지의 어휘를 발전시킨다. 달걀, 조개껍질, 나선형, 달, 뿔, 만다라, 언덕, 그리고 자기 꼬리를 먹는 뱀 우로보로스. 그녀의 작품은 예술이 정서, 생각, 행동을 이끌어내는 기능을 할 것을 주장하는데, 작품에 동반하는 유머 감각은 그녀의 진지한 목표에 잠재할 수 있는 허세를 의도적으로 허물어뜨린다.

에델슨의 의식에 중심이 되는 데메테르와 페르세포네의 신화는 엘레우시스의 제전에서 기념하던 것으로, 작가의 작품처럼 "오직 부활의 신비로만 딸을 잃은 슬픔을 달랠 수 있었던 곡물의 여신 데메테르가 딸을 죽음에서 되돌려달라고 요구하는 사후 세계로의 모의 여행"이다.[25] 이 이야기가 에델슨에게 특히 의미가 있었던 것은 남편과의 이혼 후 어린 딸의 양육권을 거부당하면서 몇 년간 이에 맞서 상실감을 극복해나가야 했기 때문이다. 그 과정에서 작가는 데메테르/페르세포네와 신성한 아들과 관련된 신화에 내포된 복잡성을 발견했고(또 여전히 발견 중이며), 그녀의 아이들과 함께 한 비공개 의식에 이를 사용했다.

페르세포네와 데메테르는 아마도 "세 번 경작한 밭"에서 아들을 잉태했던 원시의 대지 여신이 처녀, 어머니, 노파의 세 모습으로 나타나는 것처럼 똑같은 하나의 일부일 것이다. 4세기경 기독교의 억압이 있기 이전까지 엘레우시스 제전은 9월 가을 수확 시기에 열렸다. 그 절정기에는 최대 30,000명의 회원들이 6개월간 제전을 준비

25. Carl A.P. Ruck, in R. Gordon Wasson, Carl A.P. Ruck, and Albert Hollmann, *The Road to Eleusis* (New York: Harcourt Brace Jovanovich, 1978), p. 75.

했고, 아테네에서 엘레우시스까지 성스러운 길을 순례했다. 중요한 지형지물인 숲, (탈을 쓴 남자들이 순례자를 음란하게 모욕했던) '내세'로 가는 다리, 보리(첫 경작물)가 자랐던 비옥한 들판, 처녀 우물, 또는 꽃 우물을 지나 제전이 열리는 신전으로 향한다. '문화'에 훼손 당한 자연은 비옥한 평야를 차지했다가 폐허로 남은 산업 불모지에 둘러싸인 오늘날의 엘레우시스에서 괴이하게 묘사된다.

영국 선사 시대의 기념비 중 탄생, 죽음, 재생, 또는 죽음과 생식의 중요한 순환을 가장 통합적으로 다루는 것은 윌트셔의 에이브버리 유적지 단지이며 근처의 스톤헨지는 훗날 이보다 작은 규모로 축조되었다. 나는 여기서 그 형태와 의미를 그저 간략하게 다룰 수밖에 없기 때문에, 두 가지의 매우 다른 견해를 제시하겠다. 이 둘은 학문적 논의와 사변적 논의의 극단과 위험성을 대변하는 듯 보일 수도 있겠으나, 사실은 서로를 보완해 석기 시대의 문화에 다시 활기를 불어넣는 것이다. 두 저자는 오브리 벌과 마이클 데임스다. 벌은 전통적인 현장 고고학자로 '사변가(speculator)'들에게는 철천지 원수다. 데임스는 지질학자, 고고학자, 미술사가, 그리고 무엇보다도 그 나름의 예술가로서 "뒷받침할 수 있는 증거 자료 없이도" "서사적인" 접근으로 "종교와 신념에 관한 문제"에 침묵하는 관례를 거부한다.[26] 저자들의 책으로는 벌의 『영국 제도의 환상 열석』 『선사 시대의 에이브버리(Prehistoric Avebury)』와, 데임스의 『실버리 유적(The Silbury Treasure)』 『에이브버리의 환상 열석(The Avebury Cycle)』이 있다.

　에이브버리 거석 유적은 기원전 3250년에서 2600년에 축조된 것으로 추정된다. 유적지는 다음의 여섯 가지 요소로 구성된다. 생크추어리(sancturary)는 현재 기둥을 세웠던 구멍만 남아 있는데, 아마도 지붕이 얹혀졌을 것이고 자주 교체되었던 목재 원형 건물과, 파괴된 이래로 유사 시대에 기록만 남아 있는 환상 열석이 존재했음을 암시한다. 케닛 애비뉴(Kennet Avenue)는 약간 굽은 모양의 이중으로 줄지어 선 거석들로 생크추어리와 헨지로 연결된다. 헨지(Henge)는 지름 365미터의 풀로 덮인 원형 공간으로, 깊이 15미터의 도랑과 제방이 둘러싸고 있다. 헨지 위에 자리한 환상 열석의 시기는 기원전 2660년경으로 추정되고, 그 안에 다시 두 개의 작은 환상 열석과 '코브(cove)'석(石)이 있다. 벡햄턴 애비뉴(Beckhampton Avenue)는 헨지 건너편으로 이어지는 거석들로 지금은 완전히 사라

26. R. J. C. Atkinson은 Michael Dames, *The Avebury Cycle* (London: Thames & Hudson, 1977), p.11에서 인용했다.

졌다. 실버리 언덕(기원전 2600년경)은 높이 40미터, 지름 162미터 (유럽에서 가장 큰 것으로 알려졌다)의 원뿔형 언덕으로, 백악을 둥글게 줄지어 배치해 피라미드 모양으로 쌓고 그 위를 흙으로 덮은 것이다(6장 참고). 웨스트 케닛 롱 배로(기원전 3250년경, 앞마당은 기원전 2600년경에 덧붙인 것으로 추정)는 양 날개형 방이 있는 널길 무덤으로, 길이가 100미터에 이르는 흙더미다(에이브버리 지역 전체가 다양한 시기에 축조된 고분들로 가득하다. 벌은 그의 책에서 웨스트 케닛을 에이브버리 단지의 일부로 보지 않고 있다).

에이브버리의 상당 부분은 두 가지 잘못된 우상의 이름으로 역사의 기억에서 파괴되었다. 그것은 이윤과 청교도주의(혹은 소유와 기독교, 어리석은 탐욕과 어리석은 두려움)다. 벌과 데임스 모두 별다를 바 없이 반(反)역사적인 우리 시대에 교훈적 우화가 될 수 있는 끔찍한 이야기들을 열거한다. 에이브버리에 관해 우리가 알고 있는 것들은 대부분 17세기 존 오브리와 18세기 윌리엄 스튜켈리의 조사, 그리고 이소벨 스미스 박사가 기록했던 1930년대 알렉산더 카일러의 복원물과 발굴물에 기인한다. 1950년대에 에이브버리 유적지를 비롯해 헨지 안에 지었던 마을의 대부분까지 민간의 기여로 내셔널 트러스트(National Trust)에 기부되었다.

겉에서 보이는 에이브버리는 흙과 90톤에 달한다고 알려진 600개의 거대한 사르센석으로 지어졌다. 사르센석은 주변의 구릉지대에서 발견된 사암판으로, 자연적으로 여러 가지 색깔을 띠고 침식으로 구멍이 패여 기이한 모양을 하고 있다. 사르센[사라센 사람(Sarcen) 또는 신앙심이 없는 사람이라는 뜻에서 나온 것으로 추정된다]은 또한 브라이드스톤즈로도 알려져 있는데, 아마도 강·물에 연관된 켈트족 여신 브라이드를 가리키는 것이며, 에이브버리 자체도 스왈로헤드샘 근처에서 케닛강과 윈터본강이 만나는 곳에 자리하고 있다. 사르센석의 모양은 수세기에 걸쳐 에이브버리를 구성하는 요

18 '이발사의 돌', 에이브버리 남문의 서쪽. 1938년 여기서 무게 13톤의 바윗덩어리를 발굴하고 다시 세웠다. 그 아래에서는 14세기에 교회가 에이브버리 기념비 파괴에 착수했을 때 바위가 넘어가면서 깔려 죽은 남자의 해골이 발견되었다. (사진: 크리스 제닝스)

19 '악마의 의자', 헨지의 남문. 에이브버리에서 가장 큰 두 바위 중 하나. (사진: 루시 R. 리파드)

소들에 다이아몬드 바위나 악마의 의자와 같은 다양한 상상의 '이름'을 붙여주었다. 그 이름들은 선사 시대의 기능을 반영하는 것일 수 있고, 그렇지 않을 수도 있다. 케닛 애비뉴에 서로 마주하고 있는 '둔부가 넓은' 다이아몬드형 바위들과 가늘고 윗면이 평평한 바위들의 쌍은 남성과 여성의 상징인 것으로 추정되어왔다(데임스는 두 바위 모두 여성으로 여신의 생식력과 죽음을 나타내는 두 측면이라고 본다). 지금은 파괴된 구멍 뚫린 바위 역시 성적이고 천문학적인 수많은 가정을 낳았다.

에이브버리의 주기능이 의례였다는 것은 널리 받아들여지지만, 어떻게 사용되었는가에 대해서는 많은 논의가 오가고 있다. 발굴은 거의 시작도 되지 않은 상태지만, 현재의 자료로는 헨지와 실버리 언덕이 묘지였다는 증거가 없다. 사슴과 소의 뼈, 사슴뿔, 그리고 인간의 턱, 다리, 팔, 두개골 뼈가 각각 발견되었으며, 희생된 것으로 추정되는 해골 몇 개도 바위 밑에서 발견되었다. 주변의 시골에 있는 고분들 역시 부장품이 부족하며, 방에 배정된 공간이 적은 대신 둔덕의 크기가 크고 일출과 월출에 맞추어 정렬된 것으로 봤을 때, 무덤보다는 '신전과 사원'이었던 것으로 생각된다. 벌은 이것들이 어떤 과학적 의미보다는 해나 달을 "붙잡기" 위해 디자인된 "상징성의 행위"라고 본다(여기서 벌이 알렉산더 톰이나 그 외 어떤 천문학적 이론에 대해서도 열광하지 않았다는 것을 밝혀야겠다. 3장 참고).

에이브버리의 기념비들은 영국에 있는 유사한 종류의 유적지 중에서 제일 크다. 그 예로 벌은 "스톤헨지 열다섯 개는 거뜬히 북쪽 원 안에 들어갈 수 있다"고 했다.[27] 근처 윈드밀 언덕에 '둑방으로 둘러싸인 유적지'는 세계에게 가장 큰 것으로 알려져 있다. 1911년 31톤 무게의 바위 하나를 당시의 기계를 이용해 다시 세우는 데 4주가 걸렸다. 헨지 자체에 바위가 세워지기 전까지만 해도 인력이 1,500,000시간 동안 10년에서 20년에 걸쳐서 공사한 것으로 추정된다. 전체에 다 들어간 공은 100년이 넘었을 것이다. "에이브버리 자체는 과대망상증에 걸린 사람들이 축조했던 것으로, 그들의 지도자가 살 집과 집단적 의례를 행할 거대한 중심지를 만들기 위한 것이었다. 그것은 그 지도자들의 사적인 세계의 중심이었다."[28]

헨지가 방어용이었다고 벌과 그의 동료들이 별 성의 없이 쓴 제안서는 이치에 맞지 않는다. 일단 짓는 데 너무 오래 걸렸을 뿐 아니라 벌 자신이 말하듯 원의 마지막 사분의 일이 완성되었을 때는 먼저 만든 경사진 곳의 도랑이 이미 찼을 것이기 때문이다. 톰의 천문학적·수학적 가설이 여기서 증명해줄 수 있는 것도 아니다. 스튜켈리

에이브버리: 헨지, 환상 열석 20A 외곽, 영국 윌트셔 에이브버리의 20B 케닛 애비뉴 바위. 헨지의 제방과 20C 도랑. 웨스트 케닛 롱 배로의 앞마당과 멀리 보이는 실버리 언덕. 기원전 2600년경. (사진: 루시 R. 리파드)

27. Aubrey Burl, *Prehistoric Avebury* (New Haven: Yale University Press, 1979), p. 240.

28. Ibid., p. 176.

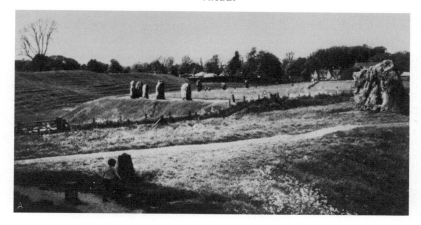

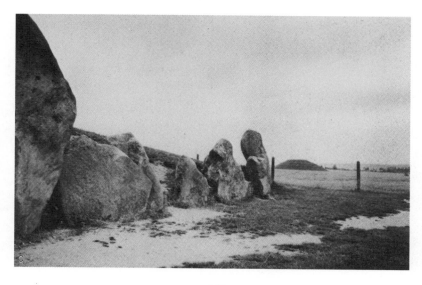

와 데임스의 주장처럼 애비뉴가 정말로 휘어서 두 뱀이 헨지에서 교미하고 있는 것도 아니다. 그것은 거기에서 열렸던 중요한 의례의 의미를 결정하는 행렬의 도구였을지도 모른다. 미르체아 엘리아데는 장례 의식이 일반적으로 풍요와 다산 의식의 영향을 받고 흡수해서 농경 의례를 조상 숭배로 바꾸었다고 했다.[29] 조르조 드 산틸라나와 헤르타 폰 데헨트는 천체의 순환이 모든 농경의 순환에 앞섰다고 말한다.[30]

자케타 혹스와 크리스토퍼 혹스는 에이브버리가 석기 시대와 청동기 시대뿐만 아니라 모계 문화와 부계 문화를 가르는 전환점이라고 단정한다. "신석기인의 마음을 사로잡았던 남근 다산 의례의 대지의 여신들이 (…) 그 영향력을 잃었다. 대지와 자궁에서 위를 향해 태양과 천체로 관심이 이동했고, 이것은 어둡고 닫힌 무덤에서 태양 방향의 열린 신전으로 변화한 것에서 상징적으로 잘 드러난다."[31]

벌과 그의 동료들은 에이브버리의 사회와 의례, 그리고 북미 우드랜드 원주민, 중서부 아데나 문화, 호프웰과 미시시피의 고대 언덕을 축조한 문화 사이에서 "놀라운 유사성"을 이끌어낸다. 시체에서 살을 발라내 단 위에서 건조시켜 영혼이 빠져나갈 수 있게 하는 것은 선사 시대 영국에서 흔한 관습이었다. 때로는 뼈를 불에 말리기도 했고[따라서 '모닥불(bonefire)'이 생긴 것], 중요한 뼈는 의례에 사용할 용도로 제거되었다. 벌은 "신석기 시대 후반에 둥근 집과 죽은 자를 위한 물에 관련된 의례를 선호하는 경우가 늘어났다"면서, 부근에서 많은 뼈가 발견된 것으로 보아 한때 실버리 언덕 위에(북아메리카와 중앙아메리카의 언덕과 마찬가지로) 납골당이 있었고, 생크추어리가 시체를 묻기 전까지 보관했던 영안실이었다고 짐작한다. 그는 마침내, 그러나 주저하면서, 가을과 한여름과 봄에 에이브버리에서 열렸던 의례에 대해 묘사한다. "사슴뿔을 쓴 메디신맨(medicine men)이나 주술사가 이끄는 의례에서 사람들은 죽음과 부활을 춤추었고, 인간의 뼈를 사용해 제물을 바치고, 여름 토양의 온기와 풍성함을 기억하기 위한 성(性)의식에 참여했다."[32] 벌은 다른 많은 학자들과 마찬가지로 사슴뿔이 켈트족의 뿔 달린 신, 케르눈노스에서 오늘날 남아 있는 유럽의 뿔 무용수에게까지 전해진 것으로 추적하며, 봄 파종 시기에 뿔을 잃은 수사슴은 재생을 상징했다고 지적한다. 그러나 그가 에이브버리에서 발견한 뼈에 새겨진 '여성의' 마름모꼴 상징성에 대해 그러했듯, 위대한 여신과 성모 마리아와의 연관성은 무시해버렸다.

벌은 에이브버리에 관한 그의 책을 이러한 "부계 사회의 마지

29. Mircea Eliade, *Patterns of Comparative Religion* (New York: Sheed & Ward, 1958), pp. 32-33.

30. Giorgio de Santillana and Hertha von Dechend, *Hamlet's Mill* (Boston: David R. Godine, 1977).

31. Jacquetta and Christopher Hawkes, *Prehistoric Britain* (Harmondsworth: Penguin Books, 1943), p. 55.

32. Burl, *Prehistoric Avebury*, p. 203.

막 종교적 기념비들에 대한" 스튜켈리의 헌사로 마친다. 그는 영국과 아일랜드에서조차 대모신 신앙을 모신 증거가 없다고 분명하게 밝힌다. 즉, 벌은 그 안에 존재하는 여신의 필수적 역할을 이상하게도 생략해버리는 태양 숭배와, 죽음과 다산의 신앙을 확고하게 인정한다. 그러나 그는 동시에 처녀들이 첫 고랑을 짓는 신성한 결혼식(Sacred Marriage ritual)은 인정한다. 그는 케닛 애비뉴의 움푹 꺼진 구멍과 비옥한 토양으로 채워진 수수께끼의 구멍이 대지에 바치는 제물을 위한 것이었다고 본다. 또 어린 여자아이들이 생크추어리와 우드헨지에 "기운을 제공하기 위한" 희생물이었고, 사슴뿔로 만든 도구를 제물로 헨지 도랑에 조심스럽게 묻은 것은 "이들을 훼손하려는" 이유에서였고, 웨스트 케닛에서 발견된 구멍 난 황소의 발뼈는 "죽었다"는 상징적 형상이었을 수 있다고 말한다.[33]

데임스 이후 벌을 읽으며(그 반대로 읽을 것을 권한다), 벌처럼 이 주제에 깊이 관여하고 있는 사람이 이 주제를 좀 더 활기를 불어넣는 것을 거부할 수 있는지 이해하기 힘들었다. 나는 계속 그의 등을 다독거리며 "이봐, 신나게 좀 살아봐. '추측(speculate)'을 좀 더 해봐!"라고 말해주고 싶었다. 그러나 벌이 의존하는 신석기 · 청동기 시대와 미국 원주민 기념비 사이에 이해할 만한 "놀라운 유사성"은 학문과 신중한 상상력이 적절히 만나는 그의 새 책『신들의 의식(Rites of Gods)』을 통해서, 때때로 마지못해 엘리아데나 프레이저를 언급하며 좀 더 충분히 구체화되어 나타난다.

반면 그 이름도 적절한 데임스(옮긴이주 — dame은 여자라는 뜻임)는 이전 실버리 언덕에 관한 그의 책에 "위대한 여신의 재발견"이라는 부제를 단 바 있고, 에이브버리는 유적지 단지 전체가 위대한 여신이나 삼부의 여신(Triple Goddess)의 "신체 건축 (…) 초자연적 물질대사의 일부로 봐야 (…)"[34] 하는 상징적 계절 순환을 반영하는 것이라고 주장하면서 책을 시작한다. 이것이 그와 벌의 결정적 차이다. 데임스는 입증할 수 없는 농경 문화의 죽음과 재생의 순환을 재구성하면서, 어원의 단서, 장소의 명칭과 민속, 거석문화의 수학 · 과학 · 천문학과 같은, 벌이 불신했던 모든 자료를 무시하지 않는다. 낭만적이기를 부끄러워하지 않는 데임스는 시적인 사변에 어색해하거나 당황하지 않는다. 그의 설득력 있는 연관성의 망은 (어쩌면 위험하게도) 많은 고고학적 문헌을 특징 짓는, 어떤 상상력도 차갑게 부정하는 의견들 사이에서 반갑게 느껴지는 것이 사실이다.

간단히 말해 데임스는 생크추어리를 봄에 소녀들의 사춘기 의식이 열렸던 곳으로 본다. 헨지는 여름의 '결혼 반지'로(생크추어리에

21 헝가리 모하치 부소 축제에서 뿔 장식을 한 인물. 1968년. 이 축제는 동지에 열렸던 토속 신앙의 의식에서 비롯된 것으로 보인다. 의식은 언제나 부활절 전 일곱 번째 일요일에 열렸다. 밤에는 마을 광장에 "겨울에 생긴 고통을 전소시키기 위한" 거대한 불을 지핀다. 과거에는 탈을 쓴 인물들이 상징적으로 마당을 파서 골을 냈고, 막대기로 정원을 가로질러 여자들을 쫓아다녔으며, '명백히 다산의 마법 의식을 연상시키는 동작'을 취했다. (사진: 피터 코니스, 그의 책『천국의 신랑(Heaven's Bridegroom)』, 부다페스트 코비나 출판사 제공, 1975년)

33. Ibid., pp. 36, 198, 177, 123.

34. Dames, *Avebury Cycle*, p. 11.

서 케닛 애비뉴에 이르는 길은 여자아이들이, 벡햄턴 애비뉴는 남자
아이들이 행진하는 길로), 실버리 언덕은 임신한 초목의 여신이 8월
초에(언덕의 공사가 시작되었을 때) 램마스(Lammas)에서 출산하는
곳, 웨스트 케닛 롱 배로는 재생의 순환이 다시 시작되기 전 뼈/씨가
싹을 틔우는 곳으로 노파, 즉 죽음이나 '긴' 여신, '겨울'의 여신, '뼈'
의 여신이라고 본다. 데임스는 지형, 신화, 고고학적 증거를 들면서
상징, 의식, 신화를 이 지역에 있는 모든 자연적·인공적 특성과 통합
한다. 어떤 단서도 무시되지 않았다. 어떤 직관력도, 아무리 터무니없
는 것일지라도 버리지 않았다. 그 과정에서 그는 실버리 언덕, 롱 배
로와 고대 유럽 신석기 여신의 형태 사이의 유사성에 대한 설득력 있
고 일반화된 주장을 펼치며, 순환의 각 시기에 각 달력의 의례를 재
구성하는 그의 이론을 뒷받침하는 풍부한 자연 현상을 도입한다.

　데임스는 에이브버리가 "끊임없이 변화하는 여신"의 주요한 신
전의 터가 된 까닭이 "우연히 두 강이 합류하는 지점이고, 하짓날 부
근에 일출과 월몰 자리와 정렬하는 것에서 신이 기능을 발휘할 수 있
다고 보았다. (…) 이것은 천상계, 지상계, 지하계의 조화를 나타내
는 신성성으로 풀이되었다."[35] 눈(eye)의 여신, 눈 자궁(eye-womb)
의 여신(브르타뉴 무덤 조각에 나타나는 것으로 추정되는)과 결합
하는 물, 그리고 계절에 따라 에이브버리강에 나타나고 사라지는 물,
이것이 데임스의 논문의 핵심이다. 웨스트 케닛 롱 배로의 꽃, 조개
껍질, 물결 같은 돌담, 에이브버리에서 나온 구멍을 뚫은 소의 뼈, 토
기의 번개무늬, 그리고 다른 문화의 유물과 인류학 또한 연관성의 틀
을 짜는 데 도입되었다. 그는 성 마틴의 축제를 황소(시장), 달과 뿔
과 여신의 모티브와 함께 엮었다. 그는 '달팽이 돌'(아픈 눈을 치유하
는 고리 달린 원통형의 푸른 유리)과 나선형의 달팽이 껍질, 생크추
어리에서 발견한 미로와 거기서 열렸을지도 모르는 트로이 춤, 그리
고 많은 문화권에서 머리와 성기의 결합(남성과 여성, 씨와 여성의
성기)으로 보편적인 양성의 생식력을 상징하는 뱀을 연결하는 민속
관습을 제시한다.

　데임스는 이러한 연관성에서 다시 실버리의 샘, 스왈로헤드
(Swallowhead)(옮긴이주 — 머리를 삼킨다는 의미다)와 켈트족
이 태양 이전에 숭배했던 물, 머리에 대한 켈트족의 상세한 신화, 뱀
처럼 "위대한 여신과 그녀의 강 케닛이 늦가을에 강으로 흘러 들어
가 봄에 다시 나타난다"는 사실을 연결시킨다.[36] 그는 케닛의 어원
을 'cunt'[여성의 성기를 이르는 속어, cunning(교활한), ken(은닉
처), cunicle(통로)라는 의미의 사어, cunctipoent(전능한), cunab-

35. Ibid., p. 9.

36. Ibid., p. 93.

ula(요람)](한글 부가 설명은 모두 옮긴이주다)[37]에서 찾아 우리를 놀라게 하고, 비례와 수치에 관련해 주요 지형과 바위의 특징 사이에서 정렬을 이루는 것들을 표시할 뿐 아니라, 신석기 시대 상징 어휘 전체의 일부로서 이러한 선들이 묘사하는 이미지까지도 제공한다.

데임스의 이론이 <u>시각적</u>이라는 사실이 아마도 내가 그토록 그의 이론에 끌린 이유일 것이다. 그가 의기양양하게 50킬로미터에 걸친 조감도로 인식할 수 있는, 소우주/대우주적 삶의 상징으로서의 "합성된 여신"의 이미지로 책을 마칠 때는, 나도 그가 통찰력을 잃었구나 싶었다. 그럼에도 불구하고 그가 상기시키는 이미지들은 전적으로 우리가 거의 알지 못하고 있는 신석기 시대의 신앙을 바탕으로 하고 있다. 그렇기 때문에 이들은 선사 시대를 현대적으로 이해하기 위한 일종의 신화와 유사한 것으로 볼 수 있다. 자연의 대지와 인공적 대지의 형태가 서로 협력하는 상태에 있다는 그의 관점은 일부 빈센트 스컬리의 그리스 신전 및 리오그란데 마을 연구와 프랜시스 헉슬리의 수많은 사례들로 뒷받침된다. 예를 들어 오스트레일리아 중부에 있는 에어즈록(Ayers Rock)은 특정 지식이 없는 이들에게는 수많은 인물, 장면, 동물들이 보이지 않을지라도 현지 원주민들은 전체적인 표면, 세부, 특징을 종합적인 인종적 신화의 역사로 해석할 수 있다는 것이다. 이러한 사례들을 인용하며 데임스는 자료의 유효성을 거부하는 영국 고고학자들에게 "텔레비전을 더 보고 (…) 수단, 뉴기니, 아마존강 유역에 있는 선사 시대인들이 큰 소리로 명확하게 내는 살아 있는 목소리, 즉 '이 저지대의 늪은 우리 어머니의 사타구니이며, 건조한 고지대는 그녀의 머리다'를 사실의 진술로 들을 수 있어야 한다"라고 했다.[38]

애리조나의 호피족은 샌프란시스코의 트윈픽스가 "우리의 어머니다. 이 봉우리들은 우리가 종교적으로 지속할 수 있는 젖줄이다"고 말한다. 1978년 11월 1일(켈트족의 새해이자 지금은 페미니스트의 새해) 일출에 주디스 토드는 캘리포니아 샌프란시스코에서 '언덕의 회수(hill reclamation) 연작의 일부로, 호피족의 믿음과 지모신을 모시는 언덕에 관한 다양한 정보를 그녀의 〈트윈픽스 의식(Twin Picks Ritual)〉과 연결시켰다. 이 공공 프로젝트에는 200명 이상이 직접 참여했고, 다른 곳에서도 많은 사람들이 의식과 공예품들을 보내와 사용하도록 했으며, 같은 날 일출에 스스로 언덕 의식을 시작하는 것으로 참여

37. Dames, *The Silbury Treasure* (London: Thames & Hudson, 1976), p. 112.

38. Dames, *Avebury Cycle,* p. 191.

22 주디스 토드, '언덕의 회수' 의식, 1978년. 샌프란시스코.

하기도 했다. "우리 의식의 망이 이 대륙 전체를 상징적으로 회수했다"고 토드는 썼다. "하나의 커다란 산, 위대한 여신의 몸."[39] 언덕 위로 향하는 행렬은 숫자 8, 또는 무한대 기호를 형성하며, "독특한 종류의 나선형 형태로 한때 이등분되었으나 여전히 온전하고 끝이 없는" 고대 미궁의 춤을 연상시킨다. 행렬이 절정에 다다랐을 때 참가자들은 서로를 매듭이 있는 줄로 묶으며 예술가 도나 헤네스의 〈부적 만다라(Amulet Mandala)〉를 외쳤다. "매듭을 묶는 것은 마법을 거는 것이다./마법을 거는 것은 사랑을 나누는 것이다./사랑을 나누는 것은 매듭을 묶는 것이다./매듭을 묶는 것은 관계를 맺는 것이다./관계를 맺는 것은 사랑을 나누는 것이다."

스스로를 '거미 여인'이라고 부르는 헤네스는 4년째 '관계 맺기'를 위한 공공 의식을 만들고 있다. 그녀는 도심과 자연에 설치한 자신의 거미줄 조각 작품들에 대해 언급하며 "나의 무의식을 보여주는 진정한 지도다. (…) 나는 이제 여성적인 것이 원형과 구멍이 아니라 그물을 짜려는 충동이라는 것을 안다. 그물 짜기는 가장 여성스러운 본능 중 하나다. 세상을 하나로 붙들고 있는 것이 그물이다"[40]고 한다. 그녀의 초기 공공미술 작품 중 하나인 1974년 〈브룩클린 다리 위 행사(The Brooklyn Bridge Event)〉에서 작가는 지나가는 사람의 얼굴을 석고로 떠 마스크를 만들었다. 그러면 그 사람은 또 다음 사람의 마스크를 만든다. 이렇게 해서 작가는 개인과 개인, 맨하탄과 브룩클린 사이의 감각적이고 집단적인 '다리'를 세운다.

이후 헤네스는 실제 작품으로 그물과 막을 짜기 시작했고, 그 과정에서 무작위적으로 참여자들을 끌어들였다. 그리고 이것은 작가의 위대한 여신에 대한 연구로 이어졌다. 1975년 동지, '일 년 중 가장 어두운 날', 헤네스는 뉴욕의 해변에서 불을 지피고 "모든 사람들 안에 존재하는 우주의 여성적 힘을 불러일으키는" 춤을 진행했다. 발표문(이후 매년 사용되었다)에는 유방 사진 위에 텍스트가 나선형으로 나타난다. 헤네스의 공공 의식 중 가장 인기 있는 것은 연례 춘분 행사인 〈의식 중에 서 있는 달걀(Eggs on End, Standing on Ceremony)〉로, 어느 정확한 자기(磁氣) 모멘트에, 그리고 아마도 오직 그 순간에만 그녀(그리고 모든 사람들)는 달걀을 바로 세우게 된다. 신문과 텔레비전에도 널리 소개된 이 의식은 현재 '민속'이 되어가고 있다.

헤네스가 되살린 또 하나의 고대 관습은 천이나 옷을 나무(또는 우물가, 다산과 연관된 바위)에 묶는 것으로, 아일랜드에서 '클루티(clooties)'라고 부른다. 그녀는 친구들로부터 받은 천을 모아 가느다

39. Judith Todd, "Hill Reclamation Ritual" (미출간 원고, 1978).

40. Donna Henes, "Spider Woman Series," 1976~77 복사본 노트 중. Published in *High Performance* (March 1979), p. 61.

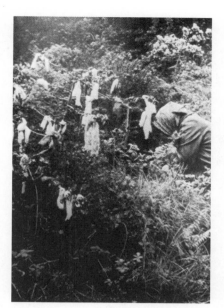

23 '클루티', 아일랜드 레이시 주.
'홀리웰'이나 자연적인
수원(水源)에 넝마를 시주하는 것.
(사진: M. 안드레인 아토)

랗게 조각 내어 공원 등의 공공 장소에 있는 풀이나 나무에 묶는다. 헤네스는 많은 여성 추상 조각가들의 작품을 특징짓기도 하는 감고 둘러싸는 과정을 계속하면서, 풍경, 나무, 작가 자신과 다른 이들을 변형시킨다. 1978년 〈위대한 호수 위대한 원〉은 여러 호수와 중서부의 마운드를 순회했던 퍼포먼스로, 작가는 의식의 노래를 부르고, 자신이 "마법사, 매듭 묶는 사람, 그물 짜는 사람, 샤먼, 몽상가, 무용수, 브루하(bruja)(옮긴이주 — 스페인어로 마녀), 마녀(witch, 이 단어는 여자라는 뜻이다), 대우주/소우주적 여행가"로 모습을 드러내는 '머리 감싸기'의 의식을 진행했다. 이 노래는 "200년 전이었으면 나는 불타 죽었을 것이다"로 마친다.

아마도 헤네스가 치유, 그물, 매듭을 모아 만든 가장 큰 감동은 1980년 뉴욕시 와드섬에 있는 정신병원에서 거의 한 달 동안 진행한 〈우리의 상처에 따뜻한 옷 입히기〉일 것이다.[41] 다른 사람들의 삶이 스며든 기증받은 천을 이용해서 그녀는 환자, 직원, 구경꾼들과 교류하는 동안 병원 마당에 4,159개의 매듭을 만들어나갔다. 의식을 행하고, 천을 조각 내는 동안 여성과 전쟁에 관해 생각하고, 평화를 노래하고, 환자와 정상인 모두를 혼란스럽게 한 새로운 언어를 만들어나갔다. 키푸스, 마음을 달래는 염주, 묵주, 그 밖의 건강과 변화를 바라는 반복적 장치를 연상시키는 매듭의 언어를 만들어나갔던 것이다.

스티븐 휘슬러는 1978년 캘리포니아에서 자신을 식물과 동일시하는 일련의 작품을 만들면서, 한 줄로 서 있는 나무의 가지들에 검은색의 "동지 의복을 입히고", 잎에 대한 애도와 겨울에 맞서는 보호의 의미를 부여했다. 로즈메리 라이트는 1976년 자연에 접목되기를 원하는 듯 너도밤나무에 스스로를 묶고, 이것에 관한 책을 만들었다. 헤네스는 붉은 천으로 나뭇가지를 감싸곤 했는데, 이것은 이로쿼이족이 무덤을 표시하는 관습이라는 사실을 그녀가 알기 한참 전의 일이었다. 크레타섬의 출산의 여신을 섬기는 한 동굴에서는 거대한 남근 종유석과 함께 천 조각과 핀이 발견되었다. 신전에 가늘게 찢은 종이와 천은 덴마크, 북아프리카, 티벳과 그 외 동양, 특히 일본의 여성 위주의 신토(神道)에서 흔한 것이다. 중앙 유럽에서는 19세기에 들어서까지 불임 여성이 성 조지의 축일에 과일나무에 새 속치마를 놓고, 다음 날 아침 살아 있는 생물이 그 안에 들어가 있으면 그것을

41. 헤네스의 *Dressing Our Wounds* 프로젝트 기록은 기능적인 예술에 대한 고대와 현대의 자료를 훌륭하게 종합하고 있다. Published by Astro Artz, Los Angeles (1982), with photos by Sarah Jenkins.

24A 도나 헤네스, ‹거미 여인의 집›, 1975년. 뉴욕시. 공공미술 조각.

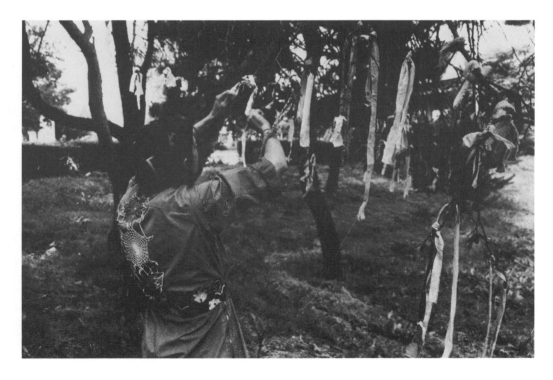

24B 도나 헤네스, ‹우리의 상처에 따뜻한 옷 입히기›, 1980년. 뉴욕 와드섬. (사진: 사라 젠킨스)

입고 소원을 성취했다. 유사한 출산과 치유의 전통이 명백히 출산을 상징하는 모양의 구멍 난 나무와 바위에 부여되었다. 이러한 전통을 현대적으로 묘사한 것 중 가장 잘 알려진 작품은 아실 고르키의 회화 〈소치의 정원(Garden of Sochi)〉(1942년)으로, 그의 조국 아르메니아의 유사한 우물과 천을 걸어놓은 나무를 연상시킨다.

25 도나 헤네스, ‹위대한 호수 위대한 원›, 1978년. 의식.

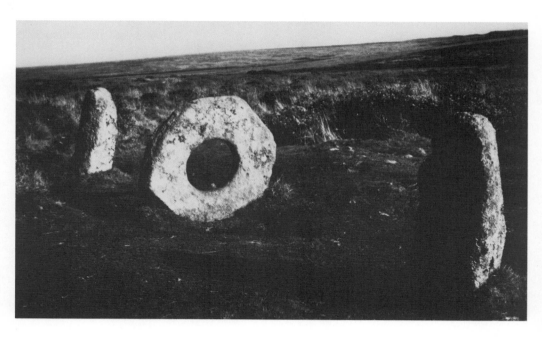

26 멘 안 톨('구멍 난 바위'). 청동기 시대, 기원전 16세기경. 영국 콘월. 수직 높이 1.4미터, 구멍 난 바위 가로 1.2미터. 네 개의 바위가 있었던 것으로 여겨지고, 현재 하나는 쓰러져 있다. 서 있는 바위 세 개는 한때 삼각형으로 배열되었으나, 본래의 배치는 알 수 없다. 구멍을 낸 바위는 치유와 연관이 있고, 무덤 입구에 냈던 창문이 남은 것일 수 있으며, 그렇다면 출산의 통로, 재생 의례와 연결된다. 한때 벌거벗은 아이들을 멘 안 톨 구멍에 세 번 통과시킨 다음, 풀 위에서 동쪽 방향으로 세 번 끌고 다니는 것으로 구루병이나 연주창을 고치려고 했다. 이 바위에는 예언적 성격이 부여되기도 했는데, 19세기에는 놋쇠 핀 두 개를 얹어놓으면, '알 수 없는 힘'이 바위를 움직여 질문에 답할 것이라고 했다. (사진: 루시 R. 리파드)

일부 예술가들은 의식의 개념을 모호함이나 근엄함을 풍기는 데 이용했다. 즉, 이것을 형식적 요소로 이용한 것이다. 아주 드문 경우에는 예술이 개인적으로 종교를 대신하게 되었다. 또 다른 경우에는 '의식의 제스처'가 비록 반복되지는 않았지만 예술가와 참가자 모두에게 푸닥거리로서 치유의 가치를 지녔다. 리 모튼은 1976년 여름 나이아가라의 아트파크에서 〈안개 속의 처녀들에게〉라고 부른 작품을 통해 과거와 현재, 자아, 역사, 자연의 힘을 함께 엮어냈다. 이것은 매년 '강의 신부'를 꽃과 과일로 가득 채운 카누에 태워 나이아가라 폭포의 제물로 보낸다는 현지 원주민의 전설에서 시작되었다. 모튼은 작품을 이 여인들에게 바치며 "상징적 구출" "여성으로 산다는 것에 대한 제스처"라고 했다. 그녀는 리본과 장미를 만들어 사다리와 두 개의 구명조끼의 가장자리를 장식했다. 사다리는 절벽과 강 사이에 놓았다. '화환' 중 하나는 해안가에 묶어 가까이 띄워놓았다. 다른 하나는 20미터 길이의 밧줄에 달아 작가의 허리에 연결해 강한 물살을 따라 움직였다. 밧줄이 팽팽해졌을 때 모튼은 이것을 다른 화환과 함께 끊어 떠나 보냈다. "구출이 추모의 행사가 되었다." 작품을 완성한 후에 (십대 아이들의 어머니인) 작가는 이것이 탯줄과 젖을 떼는 과정과 연관된다는 것을 깨닫게 되었다.

리 모튼, 〈안개 속의 처녀들에게〉, 27
1976년. 아트파크. 뉴욕 루이스톤. 28
(사진: 맥스 프로테치 갤러리 제공)

에이드리엔 리치는 여성주의적 정체성을 위대한 여신에서 찾는 것은 작가 자신의 모성 역할이 부족한 것과 관계가 있다고 말한 바 있다.[42] 그러나 에델슨과 다른 많은 여성 예술가들은 자신들의 모성적 유대감을 더욱 충만히 이해하고, 그동안 폄하되어온 출산과 양육의 역할을 보편화하고 존엄성을 재부여하는 계기로 삼았다. 이러한 의도는 연속 사진을 통해 기록했을 때나 퍼포먼스로 반복했을 때 가장 잘 전달되는 듯하다. 1977년 보스턴에서 열린 헤라의 퍼포먼스 〈삶의 방식〉에서 검은 옷을 입은 '노파'는 타원형의 무덤에서 나체의 젊은 여성을 부활시키고(낳고), 미로를 따라 일련의 의식 행위들을 진행했다.

율리케 로젠바흐는 1972년 독일에서 자신의 몸을 딸과 함께 길고 투명한 붕대 천으로 감쌌다. 감싸고 포용하는 동작의 리듬은 깊은 숨소리로 메아리쳤다. 이것은 탯줄을 다시 묶어 아이를 자신에게 접목시키는, 즉 출산을 되돌리는 작품으로 볼 수도 있다. 로젠바흐의 비디오와 퍼포먼스 작품의 주제는 다양하지만 대부분 신화적이거나 역사적인 여성의 힘을 다룬다. 거울과 머리 장식은 작가의 주요한 소도구다. 〈나의 귀염둥이(Mon Petit Chou)〉(1973년)에서는 양배

42. Adrienne Rich, *Of Woman Born* (New York: W. W. Norton, 1976).

29 헤라, ‹삶의 방식›, 1977년.
퍼포먼스, 보스턴 ICA.

추 잎을 자신의 머리에 실로 여러 번 돌려 겹겹이 감싸며 자신을 '마음'과 '중심', 자연의 일부로 만들었는데, 이는 사랑스러운 대상을 자연의 대상에 빗대는 애정이 담긴 프랑스어 표현을 이용한 말장난이기도 하다(옮긴이주 — 제목 'mon petit chou'는 직역으로 '나의 작은 양배추'라는 뜻이다). 작가는 여성을 반복적으로 에너지의 자성을 띤 중심, 또는 그 반대로 자신의 이미지 안에 갇힌 수감자로 해석한다. ‹프로젝트키넴(Projectkinem)›(1974)에서 로젠바흐는 수족의 만다라를 활용해 중심의 나무를 회전하는 비디오 모니터로 바꾸어놓았다. 어쩌면 그녀는 『블랙 엘크가 말하다(Black Elk Speaks)』의 한 구절에서 출발했을지도 모른다. "옛날, 우리가 강하고 행복한 민족이었을 때, 우리의 모든 힘은 이 나라의 신성한 둥근 테에서 나왔고, 이 테가 끊어지지 않는 한 국민들은 번창했다. 이 테의 중심에 꽃이 피는 나무가 있었고, 사등분된 원이 각각 영양을 공급했다."[43]

"가장 완전한 단계에서 의식은 자연과 문화 사이의 접점이다."[44] 그러나 그것은 정치적 투쟁과 양립할 수 없다. 현대의 최선의 사례는 북미 원주민이 잃어버린 것들이나 사라지고 있는 믿음을 부활시켜 집단의 힘을 이끌어내는 것이다. 자메이크 하이워터는 의식("의도적으로 '심미적 관심'을 갖지 않는 자기의식적이지 않은 행동")과 예술("자신의 경험을 은유적 언어로 탈바꿈시키는 특출한 개인의 창조")을 구분하며, 단합을 이루어 소통이 삶의 일부인 부족의 삶에서 예술

43. John G. Neihardt, *Black Elk Speaks* (New York: Washington Square Press, 1972), p. 164.

44. Jack Burnham, *Great Western Salt Works* (New York: George Braziller, 1974), p. 161.

30 율리크 로젠바흐, ‹줄리아와 함께 성장하기›, 1972년. 비디오테이프.

제프리 헨드릭스, ‹몸/털›, 31A
1971년 5월 15일. 정화의
퍼포먼스, 작가는 몸에 있는
모든 털을 깎고 머리카락은
"허물을 벗는 것"으로 남겨두며
사춘기로 돌아간다. (사진: 발레리
헤루비스)

스티븐 휘슬러, ‹식물 작품 #2›, 31B
1977년. 50×60cm. "남성과 식물
사이의 구체적이고 은유적인 결합,
식물에서 삶의 수단과 기를 받아
자신의 것으로 변화시킬 필요성"을
다루는 작품 연작 중. 여기서
휘슬러는 '가랑이진' 나무에 손상을
입힌 후 그곳에 피를 흘리는 것으로
'고통을 나누며', 자연/문화의
전형적 분리를 표현한다.

은 불필요하다고 말한다. "오로지 사회적 가치에 대한 단합이 흔들리기 시작할 때 예술의 의미가 생기기 시작한다. (…) 백인과 백인이 아닌 무용수들 모두에게 공통점이 있다. 둘 다 지배 문화의 가치 체계 밖에 서 있는 이방인이다."[45]

　　미리엄 샤론의 다양한 ‹사막 프로젝트(Desert Project)›(1975년 이래)는 이러한 여러 가지 요소를 결합한다. 그녀가 만드는 의식의 과정은 사람(특히 여성)과 자연 사이의 유대감, 유목민의 텐트와 대지에 세운 주거지의 관계, 그리고 현대 관료정치의 공격 아래 자신의 삶의 방식을 유지하려는 이스라엘 사막의 베두인들의 정치적 투쟁을 재정립하고자 하는 의도에서 나왔다. 작가는 사막의 베두인 여성들과 함께 만든 작품을 비롯해, 텔아비브 해안가의 노동자들에게 흙으로 덮인 '선사 시대'의 의상을 입게 하고 참여 의식을 진행했다. 이것은 샤론이 도심의 이스라엘인들과 함께 전통적 유목민 생활을 포기하기를 강요받고 시멘트 건물에 몰려 자신의 의례가 희석되어 잊혀가는 사막인들의 역경과 믿음에 대한 소통을 시도한 것이었다.

45. Highwater, *Dance*, pp. 20, 37.

31C 데니스 에반스, ‹바람, 비,
타악기를 위한 도구집›,
1976년. 포르셀린, 나무, 실.
96×71×66cm.

31D 나이젤 롤프, ‹표시›, 1978년. 검은 먼지, 흰 먼지, 빛, 사운드.
아일랜드 보인 굴곡부 널길 무덤(뉴그레인지, 다우스, 노스)에
있는 바위에 새겨진 표시들을 바탕으로 한 퍼포먼스. 먼지 안을
움직이며 선사 시대의 무늬들을 표시하는 작가는 "먼지의 풍경,
기억이자 의도인 생각의 울림"을 만들어내기 위해 자신의 몸을
이용하고, 그동안 관람객은 고대의 공간에 대해 생각하게 된다.
"평화가 그곳에, 바람과 대지, 과거와 현재."

32A **미리엄 샤론, 〈사막인〉.**
32B **(A) 텔아비브 아시도다 항구,
1978년. (B) 사막의 베두인 마을.**

사막의 의상을 입은 노동자들은 문화적으로 떨어져 있는 동포들의 '피부'를 걸치고 있는 자신을 발견했다. 샤론의 작품은 사막, 도시의 공장, 공공 장소에서 베두인의 믿음을 모방하는 것이 아니라 강화시킨다. 그녀는 의식과 놀이의 개념을 '고급미술'이라는 것에 익숙하지 않은 사람들의 삶 속으로 가져온다. 1978년 퍼포먼스가 열린 텔아비브 해안가의 아시도다 항구는 가나안 시대 해양민족의 위대한 여신의 이름을 따서 명명한 곳이다. 샤론은 또한 〈검은 땅 — 순회 프로젝트(Black Earth — A Tour Project)〉라 부르는 지속적인 작품에서 사막 오아시스의 폐허의 역사와 그 지역의 여신을 소환해낸다. 그녀는 자신의 역할이 "죽어가는 문명에 땅의 에너지를 전달하는 것이라고 본다."⁴⁶

여기서 언급한 많은 여성주의적 의식(儀式)들은 또한 여성해방운동의 정치적 구조, 예를 들어 리더 없는 미팅, 의식 고양, 돌아가며 의견을 내기, 비판과 자아비판 등의 방식에서 영향을 받았다. 개인에서 대중으로, 대중에서 다시 개인으로 이어지는 호응과 존중의 순환은 '사회적 가치의 통일성'이 무너진 사회의 예술가와 관객 사이에 미약한 유대감을 강화시키는 수단으로 친밀한 분위기 속에서 제공된다. 이렇게 집단적으로 만들어진 의식은 그들만의 관객을 확보하고, 예술가와 관객 사이의 교류의 중요성을 인정함으로써 현대미술을 확장할 수 있다.

46. Miriam Sharon, 미출간
노트, 1970년대 후반.

1D 루이즈 부르주아, ‹공중에
 거는 은신처› 내부. 1963년.
 석고. 높이 120센티미터.
 (뉴욕 현대미술관 소장,
 사진: 피터 무어)

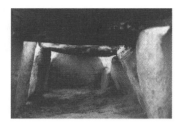

1A 라 로슈 오페 고인돌 실내,
 일 에 빌렝(Ile et Vilaine).
 기원전 3000년경.
 (사진: 루시 R. 리파드)

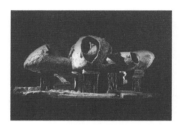

1B 프레데릭 키슬러, ‹끝없는
 집›, 철사망 위에 시멘트.
 96×244×106cm. (사진:
 안드레 에메릭 갤러리 제공)

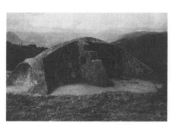

1C 의례의 바위 3, 페루
 아방카이 부근 세이위테.
 16세기 초 추정. (사진:
 세자르 파테르노스토)

메리, 버릇 없는 메리,
너의 정원은 어떻게 자라니?
방울꽃과 조가비
그리고 줄지어선 예쁜 아가씨들과 함께 자라지.
— 동요

Mary, Mary, quite contrary,
How does your garden grow?
With silver bells and cockle shells
And pretty mains all in a row?
– Nursery rhyme

죽은 자와의 소통 없이 완전히 인간적인 삶이란
불가능하다.
— W. H. 오든

Without communication with the dead, a fully
human life is not possible.
– W. H. Auden

2 멘 안 톨('구멍 난 바위').
 청동기 시대, 기원전
 16세기. 수직 기둥의 높이
 137센티미터, 구멍 난 평판의
 가로 길이122센티미터. 영국
 콘월. (사진: 루시 R. 리파드)

지난 십 년간 생물 형태의 신체 관련 '건축적 조각'을 지향하는 움직임, 특히 고대 기념비의 영향을 받았거나 자연 현장에 민감하게 반응한 작품들은 여기저기 이동할 수는 있지만 어느 곳에도 '속하지' 않는 고립된 예술 오브제에 대한 반작용으로 보인다. '생태'라는 용어는 엘런 스왈로우 리처즈(Ellen Swallow Richards)가 집을 뜻하는 그리스어에서 따와 만들었고, 많은 '생태미술(ecological art)'은 유사하게 '회귀'의 필요성을 드러낸다. 동시에 사회적으로 가만히 있지 못하는 우리는 운동감을 원한다. 이것이 비영구성이라는 자연 환경에 잘 어울리는 조각의 전략을 낳았고, 많은 다양한 오브제들이 공공장소에서 짧지만 상대적으로 요란스럽지 않게 머물러 있도록 했다.

프레데릭 키슬러는 평생에 걸친 프로젝트 〈끝없는 집〉을 여행으로, "매우 예민한 신경계를 지닌 살아 있는 생명체"로 보았다. 거친 벽의 통로와 알 모양의 방은 동굴과 동물의 굴에서 말벌과 제비의 둥지에 이르는 건축의 유기적 기원을 떠올리게 하며, 그것의 기본 형태는 수많은 기원 설화에서 나타나는 세계-알(world-egg)이라는 탄생 모티프를 떠올리게 한다. 키슬러는 〈끝없는 집〉을 2, 3세대가 동시에 사는 시간과 공간의 연속체로 묘사했다. "여기에는 시작도 끝도 없다. 끝이 없다는 것은 여성의 신체처럼 다소 감각적이며, 날카로운 각도의 남성적 건축과는 대조적인 것이다."[1]

주거, 내부 공간은 여성 신체에 대한 전형적 상징이다. 건축은 '예술의 어머니'라 불리며, 아마도 여성이 발명했을 것이다. 그 역사는 여성과 남성, 모계 사회적 가치와 가부장적 가치의 관계와 병행하여 동굴/자궁에서 고층빌딩/발기에 이르기까지 지속된다. 노골적인 성적 공격으로 끊임없이 쓰이는 '자연 정복'이라는 표현을 예로 들어보자. 모든 신화에 등장하는 '영웅'은 동굴이나 무덤에 침입해 토속신앙이나 여신과 관련된 용을 죽이고, 보물을 빼앗느라 분주하다.

흙으로 덮인 고인돌, 널길 무덤, 석실 무덤은 의심할 바 없이 동굴과 땅에 난 구멍을 모방하는 것에서 발전했다. 동굴은 죽은 자와 산 자 모두의 원형(原形)적 안식처다. 이는 많은 문화에서 사람들이 살기 전에 땅의 기운이 살던 집으로 간주되었다. 동굴이라는 독특한 공간은 전체가 입구이고 내부 공간이다. 동굴의 심리학적 이미지는 몰두의 위협과 침입의 두려움이 결합한 이중적인 것일 뿐 아니라 발아와 성장의 희망 또한 함께한다. 동굴은 또한 보호와 점을 치는 장소다. 독립적 건물을 짓기 시작한 지 한참이 지난 후에도 사람들은 동굴로 돌아와 다산 의례를 벌였다.

1. Frederick Kiesler, *Inside the Endless House: Art, People and Architecture* (New York: Simon & Schuster, 1964), p. 566.

구조적으로는 현대적이지만, 정서적으로는 원시적인 앨리스 에이콕의 초기작은 동굴의 무서우면서도 희망적인 측면들을 결합시킨다. 초기 윌리엄스타운의 언덕과 잔디 지붕 돌집과 같은 싹을 틔우는 이미지의 작품들 이후에는 주로 지하 통로, 우물, 탑, 그리고 들어갔을 때 좌절과 모호함, 밀실공포와 불안감의 상반되는 신호가 오가는 거대한 '막다른 길'의 피신처 등을 만들었다. 개인적이고 집단적인 시간과 기억이 에이콕의 작품에서 중요한 요소들이다. 작가는 그토록 거대한 조각에 어울리지 않게 놀라운 양의 문학적 상호 참고자료를 불러들인다. 예를 들어 방어시설같이 보이는 콘크리트 블럭 〈지하 우물과 터널의 간단한 망을 위한 프로젝트(Project for a Simple Network of Underground Wells and Tunnels)〉(1975년)에서는 공간의 모호성 때문에 형태의 기능을 착각하게 된다. 용감한 '관객'은 불빛이 차례로 이끄는 대로 어두운 통로를 따라 기어간다. 이러한 "빈 공간이 들어찬 단단한 물질"에 대한 경험은 작품에 동반하는 작업노트에서 강조된다. 노트는 가스통 바슐라르의 『공간의 시학(The Poetics of Space)』부터 다양한 군사용 '지하 작전행동', 땅 밑 9미터 아래 주거지로 지은 중국 채광정(井)의 뜰, 튀니지와 이집트의 수혈(竪穴) 주거 방식, 호피족과 푸에블로족의 키바, 에드거 앨런 포, 가상의 흡혈귀, 동굴에 사는 사람들과 자서전적 이야기들을 포함한다. 글과 구조물이 혼성된 이 합성물에서 편집증적 재치 또는 술책이 기술적 합리성을 전복시킨다.

　역사 자료로 무장한 에이콕은 인지 심리학, 행동 심리학을 연구하기도 했다. 그녀의 구조물에는 공포와 유혹, 처벌과 방종이 섞여 있다. 초기의 피신처는 결국 안식의 공간이 아닌 것으로 나타났다. 입구는 차가운 벙커 같은 통로, 모호한 좁은 공간, 그 외 다른 악몽 같은 공간의 기습으로 이어졌다. 따스함은 거절로 바뀌었다. 환영하던 계단은 가파른 바위의 턱이나 눅눅한 통로가 되었고, 포근하던 공간은 위험한 곳이 되었다. 결국에 에이콕은 단일 이미지로 이루어진 작품들의 환영적 단순함마저 버리고, 지나치게 복잡한 장치들이 광적인 유사-유토피아적 논리와 경쟁하는 환상적인 거대화(gigantism)를 택했다. 때로는 그녀가 피라네시(Giovanni Battista Piranesi)의 감옥을 짓는 것 같기도 하다.

　조디 핀토 역시 죽음과 어둠, 절단, 고통스러운 입문의 두려움에서 작품을 시작하지만 대지의 자양분에서 받는 강한 힘들로 이러한 요소들을 완화시킨다. 핀토 또한 때때로 자전적 모티브를 텍스트와

앨리스 에이콕, 〈윌리엄스 대학 프로젝트〉, 1974년. 메사추세츠 윌리엄스타운. 콘크리트 블록으로 만든 방 위에 흙더미. 내부 122×183×61cm. 입구 35×71cm. 흙더미 지름 4.6미터. 입구에서 들어갈 때 "머리를 먼저 들이민 후 비스듬히 기어들어가 나머지 몸을 끌고 가다 보면, 얼굴을 바닥으로 향한 채 엎드린 자세"가 되는데, 이는 작품의 모델이었던 고대 무덤에서 나온 시체 자세를 비유한다. 에이콕은 이 언덕 작품을 "산으로 들어가는", 혹은 저세상으로 들어가는 입구라고 보았다. 언덕의 형태는 먼 거리에서 보이는 산을 본떠 만들어서, 고대 그리스에서 풍경의 형태를 종교적으로 이용했다는 빈센트 스컬리의 이론을 반영한다. 〔3A 3B〕

'달력 II 의 터'의 '지하 저장고', 혹은 '고대의 신전.' 버몬트주 원저. 남동향, 9개의 석판으로 이루어졌고(가장 큰 것의 무게는 거의 3톤에 달한다), 지붕에 출구가 나 있다. 약 6×3×2m. 뉴잉글랜드에서 발견된 가장 큰 석판 지붕을 덮은 석실 중 하나다. 이 특이한 구조물은 '기원전 미국 대륙'에 대한 논란의 중심에 있다. 일부는 유럽의 영향을 받기 훨씬 이전 거석인들의 달력 연구와 의례의 증거로 보는 한편, 식민지 시대 이후의 것으로 간주되기도 한다(기원전 433년과 18세기 후반으로 추정한다). 어느 시기에 축조되었든지, 이러한 석실분과 거석 시대 무덤의 시각적 유사성은 놀라운 수준이다. 일부는 가족의 납골당으로 이용되어 오기도 했다. (사진: 루시 R. 리파드) 〔3C〕

조디 핀토, ‹얼룩덜룩한 꾸러미가 4
있는 닫힌 공간›의 세부, 1976년.
혼합 매체. 깊이 5m, 넓이 2m.

제목에 담아서 그녀의 건축적 형태와 확연히 인류학적인 자료를 작품에 도입한다. 1970년대 중반의 작품 ‹얼룩덜룩한 꾸러미가 있는 닫힌 공간›은 필라델피아에 있는 공터에서 발견한 오래된 벽돌 우물(혹은 수조) 바닥에 설치한 작은 ‘고고학적’ 환경 작품이었다. 핀토는 이 우물을 직접 발굴했다. 난로, 꾸러미(동물 가죽으로 싼 시체와 흡사하다), 조각 몇 점과 유물의 잔재는 고대의 매장지나 켈트족 문화의 ‘홀리웰’을 연상시킨다. 그녀는 이 우물을 자신의 감정과 경험이 담긴 “시한폭탄의 공간”이라고 보았다.

핀토는 작품을 만드는 과정에서 땅속 깊이 파 내려가면서, 중심을 향해 유혹되어갔다고 말한다. “땅속으로 3미터 정도를 파 내려가면, 그 뜨겁고 달콤한 축축한 냄새가 어디서 오는 것인지 알 수가 없다.”[2] 그녀의 이미지에는 어떤 재현된 자가 강간(self-rape) 같은 것, 절단된 사지나 장기에 대한 반복되는 모티프를 통해서 전해지는 의례적 폭력의 아우라가 존재한다. 이것은 어릴 때 절단된 시체가 떠올랐던 해변가에 있었던 경험이나, 가톨릭 신자로 자라며 배웠던 순교자와 피 흘리는 심장과 같은 여러 가지 자전적인 요소에 기인한다. 그녀는 작가노트에서 “당신은 내 방에 앉아 종교가 내 작품과 어떤 관계가 있냐고 묻고, 나는 재빨리 ‘없다’고 답한다. 하지만 그것은 ‘있다’이지 않은가?”라고 회상한다.

융은 집단적 무의식의 역사 안에서의 자아와 자아 발전의 이미지로 집에 대한 가장 명료한 현대적 은유를 제시한 바 있다. 이제는 유명해진 그의 꿈에서 융은 자신의 마음이자 과거로 연결된 통로를 상징하는 집을 탐험했다. “의식적”이며 우아하고 “누군가 살고 있는”

2. *Jody Pinto: Excavations and Constructions: Notes for the Body/Land* (Philadelphia Marian Locks gallery, 1979), pp. 14, 22에서 모두 인용했다.

거실에서부터 <u>아래로</u> 내려가 그가 원시 문명의 잔재를 발견하게 되는 동굴 같은 "무의식의" 지하실까지 탐험했다. 훗날 그는 자신을 위한 "영혼의 집"을 지었고, 그것은 단순한 오두막에서 그가 언제나 "휴식과 재생의 강렬한 느낌을 경험했던", 중심에 "모성의 난로"[3]가 있는 방 네 개짜리 주거형 탑으로 거꾸로 발전했다. 우물로 내려가는 것은 자기부정과 부활의 가능성 모두를 나타내는 상징이다. 핀토의 '동물 가죽'은 무의식을 나타낸다. 땅 밑으로 연결되는 사다리가 있는, 세 군데로 갈라진 핀토의 1976년 우물 작품 역시 고대 여신의 신전처럼 여성 신체의 윤곽으로 읽을 수 있다.

그러나 핀토의 구조물이 부활을 나타낸다면, 그것은 고통스러운 출산이다. 〈다섯 개의 검은 타원(Five Black Ovals)〉(1975년)은 두 개의 장대를 붙들어 맨 틀을 절벽에 기대어놓은 일련의 작품이었는데, 폭풍으로 파괴된 후에 비가 오면 땅에 붉은 피를 흘리는 작품 〈열두 개의 피 흘리는 주머니(Twelve Bleed Pockets)〉로 즉시 재건되었다. 자신의 창조물이 파괴되는 것에 따른 작가의 고통은 새로운 창조를 위해 쓰였고, 이것은 불멸에 대한 진정한 은유라 할 수 있다. 피와 돌과 건초와 흙은 그녀가 지은 많은 거처들의 핵심 요소다. 〈상처 입은 신체를 위한 환대의 구조물(Hospitable Structures for the Wounded Body)〉 〈갈라진 혀를 위한 동굴(Cave for a Split Tongue)〉 〈H.C.를 위한 마음의 방(Heart Chamber fo H.C.)〉 〈죽음의 오두막(Death Hut)〉(모두 1978년)과 같은 작품들에서 나타나는 거처에는 종종 전체를 상징하는 절단된 신체의 일부를 보관한다. 마지막 작품은 페인트를 칠한 움푹 들어간 종이로 만든, 실물보다 작은 이동식 피난처다. 이는 작가가 선사 시대와 인류학 연구를 통해 발췌한 죽은 피부와 시들어가는 피부, 월경 격리 오두막, 그리고 그 외 계절적 피난처 등에 대한 이중적 자료를 다루는 기이하면서도 대단히 흥미로운 작품이다.

핀토는 자신의 조각 작품을 열정적으로 의인화한다. 그녀의 작품에는 피가 흐르고 맥박이 뛴다. 그녀의 우물과 방은 "닫혔던 입이 서서히 열리면서, 새 숨을 들이쉬고 경험을 내쉰다." 그녀의 "영웅을 의미하는 신체"의 개념은 신체 절단의 신화들을 상기시키고, 그녀가 사용하는 피는 고대의 신체 회화를 상기시킨다. 석간주(石間硃)와 적철석(hematite, 그리스어의 피에서 파생된 단어)은 많은 문화권에서 부활의 힘으로 시체와 뼈를 문지르는 데 사용되어왔다. 43,000년 전 스와지란드에 있었던 세상에서 가장 오래된 광산은 의례용으로 이 피의 바위를 땅에서 부활시키려고 했었다. 매리 더글러스는 잠

3. C. G. Jung, *Memories, Dreams, Reflections* (London: Collins, 1969), pp. 182-83. 또한 Clare Cooper의 놀라운 글 "The House as Symbol of the Self," in John Lang, Charles Burnette, Walter Moleski, and David Zachon, eds., *Designing for Human Behavior* (Stroudsburg, Pa.: Dowden, Hutchinson & Ross, 1974), pp. 130-46.

비아에 남아 있는 흑담즙, 붉은 피, 흰 우유에 대한 상징이 신체와 자연 모두의 "남성과 여성의 영역, 파괴적 힘과 자양분이 되는 힘에 대한 복잡한 상징"의 일부라고 기록했다. 그녀는 "예술과 인문학은 피와 조직으로 인해 훼손된 것이 아니라, 생명을 부여받았다"고 지적한다.[4]

주디 시카고가 1970년대 중반 동양화 물감을 사용해 시작한 양각 자기들은 동굴, 피의 강, 꽃, 갈라진 틈, 여성 성기 형태와 같은 일련의 이미지를 통해 여성의 선사 시대를 추적했고, 그녀의 주요 작품인 〈디너 파티〉의 일부가 되기도 했다. 나는 짙은 갈색의 작은 양각 조각을 하나 가지고 있는데, 그 가장자리를 따라 〈문, 통로, 어둠의 집으로서의 바위 여성 성기(The Rock Cunt as a Portal, a Passage, as a House of Darkness)〉(1974년)라는 작품 제목이 적혀 있다. 1969~70년 시카고는 이 이미지를 그녀의 '추상' 작품 〈기운(Atmospheres)〉에서 예견했고, 불꽃을 터뜨리는 이 환경 작품에서는 신탁의 의례를 재창조하는 듯 색을 입힌 연기가 대지의 심연에서부터 올라왔다.

미셸 스튜어트의 실행되지 않은 동굴 프로젝트는 지성의 보고를 상징한다. 작가는 관객이 "나체로, 노출된 상태에서, 새롭게" 들어가 동굴 안에 있는 자신의 〈바위 책〉, 그녀의 머리와 손에서 나온 자식들과 만나기를 바랐다. 아무 단어 없이 지형처럼 울퉁불퉁하게 패인 종이를 가죽 끈으로 엮은 뒤 깃털로 잠귀놓은 이 책들은 감각과 지성을 엮은 모든 역사와 지식, 즉 '이데아(The Idea)'를 나타낸다.

고대의 동굴과 무덤에서 기인해 '원시적' 작품을 만든 현대미술 작품 중 죽음과 부활을 내포하지 않은 것들도 있다. 콜렛의 동굴 같은 귀부인실은 (심지어 그녀의 가장 바로크적인 작품들까지도) 엄격히 말해 선사 시대에서 영감을 받은 것은 아니지만, 신체와 대지의 관계를 명확히 한다. "나는 나만의 풍경을 만들고 그것과 하나가 된다"고 카멜레온 같은 작가는 말한다.[5] 〈페르세포네의 침실(Persephone's Bedroom)〉(1974년)에서 그녀는 발아하는 씨앗을 위한 지하 방을 만들고 이것을 분홍, 초록, 회색의 부드럽고 고급스러운 여러 겹의 새틴과 거울, 소리로 장식한다. 천장에는 유방이나 동물의 젖통 같은 모양의 종유석이 걸려 있다. 사진에서 작가는 나체로 자신 안의, 자신의 은신처 안의 부드러운 골에 포근하게 누워 있다.

수전 해리스가 1976년 뉴욕시 허드슨강 강변의 모래로 덮인 매립지 위에 만든 작품 〈중심지 위 하나〉는 추상의 형태와 우화적 함축을 각색한 전형적인 모더니스트적 작품이다. '사막'을 가로질러 접근

4. Mary Douglas, *Natural Symbols* (New York: Pantheon, 1970), pp. 10–11.

5. Colette, *The Arts in Ireland*, vol. 3, no. 2 (1975), p. 60.

5 수전 해리스, ⟨중심지 위 하나⟩, 1976년. 뉴욕시 배터리 파크 매립지. 나무, 콘크리트, 모래. 원 지름 6.4미터, 높이 2.7미터, 입방체 4.6×2.7m. 터널 1.2×2.4×6미터.

한 관객에게 그것은 끝이 잘린 삼각형 입구의 언덕으로 보이겠지만, 사실은 하얀 석고로 만든 중앙의 직육면체를 둘러싸고 있는 열린 지붕의 다각형 복도에 들어선 것이다. 그것은 마치 땅 아래와 하늘 아래 동시에 있는 듯한 경험이다. 기하학적 단순함에 함축된 닫힌 공간과 밝은 빛, 서늘함과 열, 충만함과 공허함에 대해 동료 작가 포피 존슨은 다음과 같이 답했다.

성인(聖人)이 죽음에 다가간다. (…) 그녀는 모래 사막을 천천히 걷고 있고, 양쪽에서 대칭적으로 모래가 일어남에 따라 지평선이 점차 사라진다. 그녀는 뒤돌아보지 않을 것이고, 이것이 뒤에 남기고 가는 세상과 사람들과 삶을 보는 유일한 방법이다. 그녀는 모래언덕이 막고 있는 좁고 어두운 현관에서 앞을 똑바로 바라본다. 그 안은 서늘하고 어둡지만, 즉시 밝고 둥근 한정된 공간으로 열리는 짧은 통로다. 중심에는 (…) 확고한 하얀 직육면체가 있다. 성인은 푸른 하늘을 올려다본다. 그녀는 모든 것을 뒤에 남긴 채, 영원하고 은둔하는 그녀의 영혼을 나타내는 자신의 상징으로 들어선다. 그녀는 두렵지 않다.[6]

이 이미지는 해리스가 그로부터 몇 년 후 30대 후반의 나이로 사망하면서 비극적인 수수께끼를 더하게 되었다.

로버트 모리스는 1979~80년 사이에 착상한 (갤러리에 있는 오닉스석 명판에 새겨진 대로) '무덤' 연작에서 으스스한 서사적 프로젝트를 선보였다. 그중 ⟨무덤을 위한 프로젝트 — 침묵의 탑(Project for a Tomb — The Towers of Silence)⟩은 "2.5미터 높이의 석조 벽으로 완전히 막힌 6,000평의 공간"에 정사각형의 돌탑과 작고 연속

6. Poppy Johnson, "From the Pink and Yellow Notebooks," *Heresies,* issue 2 (1977), p.94.

적인 실내 계단이 있고, 바깥쪽 벽에서 크레인으로 인체를 옮기는 작품이다. "영속적인 탭댄스 소리가 어디선가 단지 안으로 들려오는 듯하지만, 이것에는 특정한 삶의 형태가 없지 않으니, 그것은 벽 안에 현지의 독사들이 바글거리고 있기 때문이다." 모리스의 〈토막난 시체를 위한 무덤(Tomb for a Dismenbered Body)〉의 텍스트는 이렇게 시작한다.

몸통은 이 하얀 레이스 아래 누워 있다고 한다. 그리고 저기 있는 저 암석 정원, 아니면 동굴은? 그것은 골반이 휴식하는 곳이라고 들었다. 하지만 확신할 수는 없다. 아무것도 표시되지 않았다. 저기 나무 두 그루 너머에는 두 개의 작은 웅덩이가 있는데, 그 왼쪽으로 겨우 보인다. 그렇다, 발을 위한 곳이다. 누가 이 자갈길을 만들었을까? 들어본 바 없다. 그렇다, 이것이 당신이 들었던 미로다. 이것이 왜 거울로 덮여 있는지는 나에게 묻지 말라. 혹은 왜 정상에서 내려온 안개가 이들을 축축하게 하는지도, 나는 당신이 들어가지 않았으면 좋겠다. 난 책임을 질 수가 없다. 아니, 머리는 중심에서 보이지 않는다. 그것은 저 담들 중 하나 아래, 땅속 깊이에 있다. 그렇게 들었다.

신체와 집/신전을 생물적으로 동일하게 보는 것, 그리고 대지와 사회생활 구조를 이와 연결하는 것은 유목민과 농경사회 모두에서 나타나는 원시인들의 거주지와 마을 설계에서 가장 명확하게 드러난다. 예를 들어 아프리카의 도곤족은 집, 집의 기둥, 집과 들판의 배치까지 의식적으로 신체를 본떠서 복잡한 대우주/소우주의 체계를 만든다. 조감도로 볼 때 마을은 하나의 작은 언덕 위에 있는 경작지처럼 보인다. 도곤족은 세계가 나선형으로 발전되었고, 들판이 세계의 축소판을 상징한다고 믿는다. 코치티 푸에블로족 또한 들판을 나선형으로 일군다.

동굴과 언덕은 신체와 관련한 일련의 유기적 형태에 따라 오두막과 집이 되었다. 조세프 리퀘르트의 인상적인 저서 『천국에 있는 아담의 집에 관해(On Adam's House in Paradise)』는 이러한 주거지의 진화를 우주의 모델로서(입주자는 배꼽, 즉 중심에 있다) 추적한다. 리퀘르트는 자신이 정의하는 "최초의 오두막"에 이중의 혈통을 부여했다. 즉 동굴의 "발견된 부분"과 텐트나 그늘 쉼터의 "만든 부분"[7]이 그것이다. (이것은 최근 조사에서 여자아이들이 "공간을 실제보다는 상상 속에서 덤불을 벽으로 변형하는 반면, 남자아이들은 벽,

7. Joseph Rykwert, *On Adam's House in Paradise* (New York: Museum of Modern Art, 1972), pp.191-92.

6A 오드리 헤멘웨이, ‹생태 환경›, 1974년.
유리 섬유, 케이블. 487×487m.
1974년. 숲속 빈터에 만들어놓은
통풍이 잘되는 반투명한 텐트로 뱀, 새,
사슴들이 여름에는 햇빛을, 겨울에는
눈을 피해 숨을 수 있는 야생의
쉼터다. 헤멘웨이의 의도는 "아마도
존재한 적 없었을, 순수한 세계의
태곳적 기억을 흔들어놓는" 것이었다.
작가의 덩굴식물로 뒤덮인 망 조각
작품들처럼 이 피신처는 북미 원주민의
티피(tipi)(옮긴이주 — 전통적인
원뿔형 천막 주거 공간)에서 간접적인
영향을 받았다. 엘리자베스 웨더포드는
티피를 "유연하고, 대개 반투명한
빛이 넘쳐나며 (...) 둥글고 비어있거나
원뿔형에, 공간의 흐름을 방해하는
면이나 모서리가 없다. (...) 주거인들
사이에 물리적·심리적 접촉을
[최적화한다]"고 묘사했다.

해리엇 파이겐바움, ‹배터리 파크 시티 — 6B
신기루›의 세부, 1978년. 뉴욕시.
나무. 마을 30.5×3.5m, 배 9×3.5m.
파이겐바움의 ‹순환› 연작은 농경적
배치 형태들(건초 더미 등)을 모델로
한 명백히 '원시적' 구조를 불가피하게
산업화된 문맥 안에 위치시켜, 시간의 층을
겹쳐놓는 동시에 시골에 남아 있는 과거의
유적을 '착취'하는 도시 예술가로서의
역설적 역할을 인정한다. 어린 나무와
가지를 이용해 만든 오두막과 방어벽은
이미 존재하는 건축적·사회적 구조를
침범하고, 다시 침범당한다. 예를 들어
1978년 브루클린에서 작가는 주변환경에
대해 방어적인, 혹은 고립되었다고 할
수 있는 오각형(pentagon)의 오두막을
지어 워싱턴의 '펜타곤'에 대한 논평으로
삼았다. 또한 이 작품의 부속물로 이웃의
흑인 아이들과 펜타곤의 지속적인
인종차별주의에 관한 지난 뉴스 기사,
사진을 함께 촬영했다. ‹배터리 파크
시티›의 주된 부분은 담을 두른 '마을'로
구성되었고, 이것은 배경에 보이는 ‹자유의
여신상›의 전망을 가리게 될 배터리 시티에
대한 언급이다. 오두막에서 꽤 멀리 떨어진
곳에는 분리된 채 전혀 다른 규모로 세워진
바이킹 배의 뼈대가 있는데, 아마도 다른
세상의 자유가 살아남을 수 있도록 돕는
수단인 듯하다. 최근 파이겐바움은 그녀의
나뭇가지 담장을 생태 부활을 위한 대규모
토지 개량 사업에 활용하는 방법을 구상하고
있으며, 이 담장은 노천 채굴로 황폐해진
땅에 가장 효과적으로 재배할 수 있는
식물인 포도덩굴을 지키게 될 것이다.

앨런 사렛, ‹첫 번째 태양열 지하 벽 신전›, 1975년. 뉴욕 아파트 벽에 만든 월뿔형 구멍으로, 밖에서 내부 공간으로 날씨와 시간을 기록해온다. 사렛은 이 작품을 "우주적으로 상반되는 것들이 함께 결합되는, 보편적 섹슈얼리티의 절정"이라고 표현했다.

창문, 지붕을 지으며 놀이를 한다는 점에서 흥미롭게 볼 수 있다"[8]).

테리 스트로스는 북미의 티피에 대한 '문화적 해석'에서 평원의 원주민들이 설계하고 설치해 살고 있는 거주지에 따라서 복잡한 상징체계의 개요를 서술했다. 생활의 배치는 대우주적 종교에 대한 소우주적 표현이었다(젊은이들은 동쪽, 새로움을 향해 자고, 나이 든 이들은 북쪽에서 잔다). 배치는 사절기, 사계절과 인생을 나타냈다. 티피 그 자체도 신체, 주로 여성으로 보았으며, 때로는 "출산을 위해 팔을 뻗어 두 기둥을 붙잡고 쭈그리고 앉은 자세를 한 여성의 몸이 옷으로 덮여 있고, 입구를 통해 새 생명이 등장하는 것"으로 보기도 했다. (그러나 현대 샤이엔 원주민 미술가 리처드 웨스트는 이 형태를 "남자가 팔을 뻗고 기도하고 있는 상"으로 본다.) 야영지의 설계 자체도 개별 티피의 지면도를 반영했다. 스트로스는 주거지, 야영지와 세계의 둥근 형태가 부족의 수명과 얼마나 불가분하게 얽혀 있는지를 설명하면서, 식민주의로 인해 강요된 어색한 이국적 생활 공간에서 쇠퇴한 북미의 원주민 문화를 추적한다. 서구적인 집에서는 "사람들을 한곳에 모으고 개개인에게 방향성과 안전을 보장할 수 있는 중심을 만들 방법이 없었기 때문에" 그들의 문화는 사라져버렸다. "지금까지도 원주민 가족들은 어려운 일이 있을 때면 아무리 북적이고 불편하더라도 안방에서 모두 함께 잔다."[9]

여기서 재현된 많은 예술가들은 두 종류의 오버레이를 사용한다. 하나는 추상적이고, 다른 하나는 구체적이다. 전자는 '시간의 초월'을, 후자는 '시기적절'하고 육체적·성적이기까지도 한 면을 추구함으로써 혼성적 이미지나 현실을 만들고자 한다. 1960년대에 데니스 오펜하임이 제작하던 '이식'과 '오버레이'는 사적이고 심미적인 풍요의 의식으로 형상상 말 그대로 대지를 덮는 것이었고, 이후 세대와 가족에 관한 작품들에서 더욱 자명하게 나타났다. 처음에는 산비탈의 잔디로 덮인 네모난 작은 땅을 나무가 우거진 계곡의 것과 교환하거나, 들판 위에 실제 규모의 박물관 설계도를 그려 넣었다(자연에 겹쳐놓은 문화를 전형적으로 묘사). 이후 그의 아버지와 아이들

8. Susan Saegert and Roger Hart는 Susana Torre, ed., *Women in American Architecutre* (New York: Watson Guptill, 1977), p.146에서 인용했다.

9. Terry Straus, "The Tipi: A Cultural Interpretation of Its Design," *Field Museum Bulletin* (April 1981), pp. 14-20.

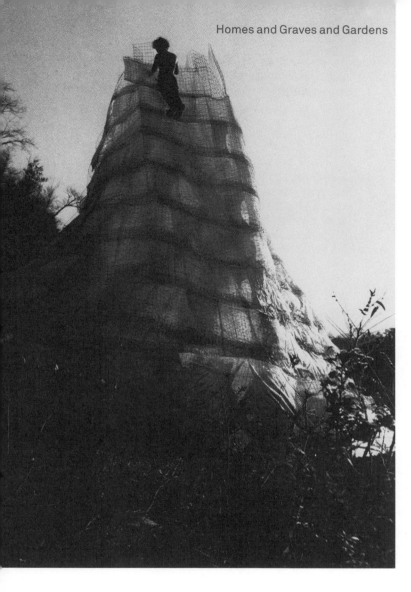

8　앨런 샤렛, ‹고스트하우스›, 1976년. 강화철. 샤렛이 발명한 '@el 단위(@el units)'의 이중 그물망으로 만든 투명하고 빛나는 피라미드. 기어올라가 내부와 주변 환경을 독특한 시점에서 바라볼 수 있도록 케이블을 보강해 튼튼하게 제작되었다. ‹고스트하우스›는 "기술이 그 재료와 영감을 얻는 자연계의 정신을 인정하는" 삶에 대한 천상의 상징으로 의도되었다. 샤렛이 구조물을 짓고 그 안에서 사는 동안, 그의 창작 과정과 생활 방식은 아트파크의 관객에게 노출되었다. 여름과 가을에 걸쳐 지속적 변화를 겪고, 최종적 '겨울 단계'에서는 나일론 덮개를 덧댔다. 작가가 사회에 본보기가 될 수 있는 샤먼으로서의 역할을 수행하는 동안, 작품은 모든 단계에서 공적이고 사적인 예술, 주체와 객체 간의 분리, 의도와 결과물, 예술과 종교, 삶과 예술에 관한 문제를 제기했다.

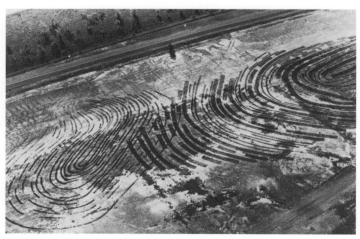

9　데니스 오펜하임, ‹정체성 확장›, 1976년. 뉴욕 루이스톤 아트파크. 뜨거운 상태에서 분무한 타르. 91×305m. 과정: 데니스와 그의 아들 에릭 오펜하임의 오른손 엄지 손가락의 지문을 신축성이 있는 재료에 찍고, 최대로 늘려 그 후 이것을 확대해 대지 위에 약간 겹치게 그렸는데, 여기서 타르는 놀랍게도 비료로 쓰였다.

10　데니스 오펜하임, ⟨피드백 상황⟩,
1971년. "내가 움직임을 시작하고
내 아들 에릭은 그것을 해석해서
나에게 되돌려 보낸다."

오스트레일리아 배서스트섬에서　11
'푸쿠마니' 장례 의식을 위해
소년의 얼굴에 원주민 전통 그림을
그리고 있다. 문양은 토템 신앙의
존재를 상징한다. (오스트레일리아
예술을 통한 교육 협회)

과 함께 작품을 만들기 시작하면서, 아들과 함께 동시에 보고 있는 형상을 서로의 등에 보지 않은 상태에서 베껴 그리거나, 아버지의 사망 후 그의 '마지막 말들'을 땅 위에 거대한 불길로 그려서 불타는 기념비로 만들기도 했다.

⟨정체성 이전(Identity Transfers)⟩(1970~76년)은 이러한 몇 가지 주제를 한곳에 모으는 동시에, 죽음과 풍요와 다산, 그리고 조상으로부터 현 세대로 힘을 이전하는 여러 원시 의례를 상기시킨다. 오펜하임은 다양한 방식으로 그의 아버지, 딸, 아들과 자신의 지문을 겹쳐놓는다. "이것은 선형 회귀다. 가족 구성원을 통해 교착 상태에 다다를 때까지 되돌아가 보는 것이다"라고 작가는 말한다. 오펜하임은 개인적 경험과 집단적 경험을 재통합하려고 노력하면서 "나와 관련 있는 활동을 다른 시간의 순으로 실행하려는" 시도를 하고 있었다. 아트파크에서 제작한 작품에서 피로 만든 그와 그의 아들의 지문은 대지에 종착했고, '서로 접촉을 유지'하고 있는 듯하다. "엄지 손가락 안에 들어 있는 것을 재료로 사용한다는 것은 재료와 접촉하고 자국을 남길 수 있는 정말 아름다운 일이다."[10]

죽음과 에너지를 모호하게 결합하는 오펜하임은 관객에게 어느 쪽에 초점을 맞출 것인지 선택할 권한을 준다. 예를 들어 나는 그의 ⟨취소된 수확⟩(2장 참고)을 일종의 질외 사정처럼 농사에 삐딱하게 개입하는 것으로, 버릇없는 매리의 남성판(옮긴이주 — 6장 첫머리에 인용한 옛 동요를 의미한다)으로 해석했다. 반면 호피족이 옥수수를 X자로 심는 것은 금성을 통해 수정될 수 있도록 돕는다는 의미이고, 계란이나 타원형 위에 만든 X는 언덕 위의 뱀처럼 고대 유럽의 다산의 상징이었다. 그리고 이러한 해석 중의 어떤 것도 상품 파괴라는 본래의 정치적 제스처를 알아채지 못한다.

10. Dennis Oppenheim, "Dennis Oppenheim Interviewed by Willoughby Sharp," *Studio International* (November 1971), p.192.

팀 화이튼은 그의 작품 〈모라다〉에서 뉴멕시코의 통회수사회(Peni-tente) 동굴을 사례로 연구하고 죽음에 대한 고대의 여러 가지 개념을 모으면서 "모든 종교는 의식의 변화에 대해 이야기하고 있고, 그것이 나의 관심사다. 의식의 변화. 인간과 동물, 두개골과 뼈가 죽음을 의미하는 것은 아니지만, 삶의 상태에서 한 단계를 표시한다. 나는 삶과 죽음이 두 가지의 독립된 상태로 존재한다고 믿지 않는다. 이는 모두 하나의 단위이고, 그 안에서 변화하는 것뿐이다"라고 썼다. 세 부분으로 구성된 〈모라다〉는 바위와 대지를 이용해 1977년 아트파크에 제작한 야심 찬 프로젝트다. 관객은 일련의 의식의 장소를 따라간다. '문지방'(둥글게 놓인 바위가 불탄 나무 조각들과 난로를 둘러싸고 있는 곳), 18미터 길이의 길과 도랑, 원뿔형 언덕 안에 가로세로가 2미터인 방과 그 옆에 두 개의 둥근 언덕과 바위들. 진흙과 나무로 만든 방은 벽에 걸린 인간의 두개골, 삼나무와 장미의 화환, 타고 있는 코펄, 솔잎을 깐 바닥에 어울리는 배경으로 백색 도료를 발라놓았다. 천장에는 상승과 하강의 의미인 게자리와 염소자리가 새겨져 있다.

현대의 선사 시대 연구에 박식한 화이튼은 이러한 요소들을 이전에 보지 못했던 유황(가장 순수한 물질이자 궁극적인 변화)의 연금술적 기호의 조감도와 일치하도록 측정하고 배치했다. 입구는 동향이다. 작품이 완성되었을 때, 화이튼은 대중을 촛불 행렬에 초대해 화덕이 있는 곳으로 이끌고, 삶과 풍요의 상징인 구운 옥수수를 제공했다.[11]

이렇게 복잡하게 통합된 상징은 생물학적인 것과 정신적인 것을 결합한다. 많은 거석문화의 발굴에서 매장의 증거가 나타나지 않았다는 사실은 고대 무덤에 대한 유사한 해석을 제기한다. 예를 들어 스코틀랜드 오크니의 호이섬에 바위를 잘라내 만든 독특한 '무덤'인 '난장이 바위'는 절벽이 아니라 들판에 독립적으로 서 있는 네모난 바위다. 이것은 매장지가 아니며, 석실과 널길 무덤은 일종의 관측소 또는 종교인이나 은둔자들이 명상이나 집단적 에너지를 생산하기 위한 의례의 용도였을 것이라는 의견이 제기된 바 있다. 난장이 바위에 나타나는 이중 석실과 문 역할을 하는 정사각형으로 잘린 거대한 바위는 이것이 무덤이라는 해석이 옳다는 것을 증명하지만, 여기서 전체 부족의 대표를 '매장'한 후 적절한 순간에 다시 부활시키는 의례가 행해졌을 수 있다는 추측도 있다.

씨앗의 취약성, 그리고 더 나아가 그것의 최종 산물(부활을 위해

11. 화이튼의 작품에 대한 묘사는 Eileen Thalenberg가 직접 전해들은 이야기다. *artscanada*. (October-November 1977), p. 19.

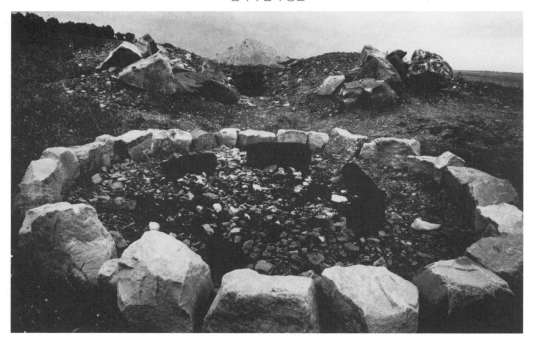

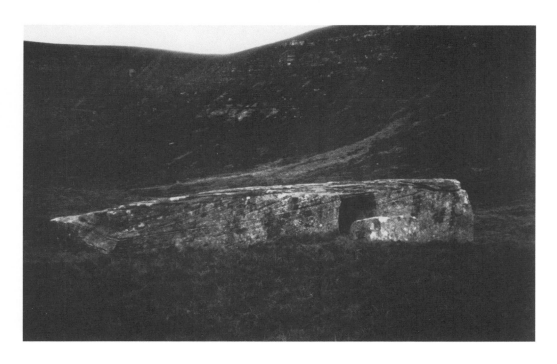

12 팀 화이튼, ‹모라다›, 1977년. 오크나무와 단풍나무 기둥, 인간의 두개골, 삼나무, 장미, 솔잎, 코펄, 바위, 철문. 길이 24미터, 방 2.1×2.1×2.1미터.

13 '난장이 바위, 스코틀랜드 오크니 호이섬. 연대 불명. 사암. 길이 8.5미터. 영국 제도에서 유일하게 바위를 잘라 만든 무덤이다. 석실 입구 양쪽에 침대, 혹은 선반이 놓여있고, 입구는 거대한 바위 덩어리로 막혀있었다. (사진: 루시 R. 리파드)

매장하기도 했던 인간의 뼈)은 불멸의 보증을 요구한다. 고대 유럽의 여신상들에는 이러한 목적에서 다양한 모양의 표시를 새겼다. 뒤집힌 삼각형으로 여성의 힘을 상징하는 마름모꼴, 번개무늬나 뱀 같은 물결무늬는 삶이 싹을 틔운 곳에서 그 알을 보호했다. 미래의 뼈인 씨앗이나 알은 이러한 고대의 이미지들이 현대미술에서 재탄생하고 있다는 적절한 은유다. 예를 들어 영국의 피오나 브라운이 만드는 작고 살찐 점토 여신상들은 모계 사회설에 동의하지 않는 고고학자들이 "미결정의 모호한 오브제"로 분류해버린, 고대 유럽에서 발견된 울퉁불퉁한 구석기 시대 여신을 닮아 있다.[12]

미셸 오카 도너는 60년대 후반 디트로이트에서 '씨를 박고' 줄무늬를 넣은 일련의 도자기 인형을 만들었다. 그녀는 이것을 '다산의 인형'이라고 보았지만, 이는 베트남 전쟁 당시의 네이팜탄 희생자들로도 해석되었다. 이제 다시 원점으로 돌아오니, 이 인형들은 나에게 그와 비슷한 표시가 있는 신석기 고대 유럽의 새이자 뱀인 여신들처럼 보인다. 이 인형들이 그렇게 보이는 까닭은 작가에 기인한다. 그녀는 대학 미술사 수업시간에 처음으로 빌렌도르프의 비너스를 보았을 때를 회상하며, 그것은 작은 크기에도 불구하고 "내가 보았던 가장 강력한 이미지 중 하나였다"고 한다. 그녀의 작품의 전거와 열정은 자연사, 인류학, 고고학에 있다. 70년대 초반, 그녀는 점토로 꼬투리, 뼈, 씨앗, 화석을 만들기 시작했다(일부는 나중에 청동으로 주조했다). 1974~75의 주요작 ‹매장 조각품›에서는 조각들을 모두 바닥에 펼쳐놓고 명백히 무작위인 형태 '어휘'를 만들었고, 이후에는 그녀가 글쓰기의 기원과 연관시킨 일련의 상형문자 혹은 '찌그러뜨려 만든 형상들(squishes)'로 발전했다. 동물, 식물, 광물을 결합한 도너의 작품은 죽은 것(과거), 살아 있는 것(현재), 그리고 싹트는 것(미래)에 대한 감각이 팽배하다. 그녀의 화석은 한때 마술적인 뱀의 알로 해석되었던 선사 시대 무덤에서 발견된 성게의 화석을 연상시킨다. 그녀는 또한 동물의 두개골과 거북이 골반 뼈를 이용한 작품들을 만들었다("그것이 그릇이고 문명의 요람이기 때문이다. 골반(pelvis)이 라틴어는 물그릇이다. 그것은 삶이었고, 삶을 담았고, 씨앗을 담았다").

도너는 그녀의 씨앗과 꼬투리와 뼈를 "일종의 심리적 퇴비 더미"로 본다. 선사 시대의 폐허에 대한 그녀의 관심은 "예술 이상으로 자리 잡는다. (…) 그것은 사람들이 어떻게 살았고, 그들이 어떠했으며, 그들이 가고 난 후 무엇이 남았는가에 관한 것이다." 마찬가지로 작가는 작품과 삶 사이에 거의 경계를 만들지 않고, 작품이 "그저 내

12. Marija Gimbutas는 *The Gods and Goddesses of Old Europe* (Berkeley: University of California Press, 1974), p. 37에서 인용했다.

275

미셸 오카 도너, ‹매장 조각품›, 14
1974~75년. 점토. 다양한 실물
크기. (사진: 디륵 바커; 일부
디트로이트 미술관 소장품)

가 매일 하는 일의 연장일 뿐이다. 나는 저녁거리를 위해 야채를 썰
면서 그 구조를 발견하고 씨앗을 발견하며, 빵 굽는 일은 점토를 다
루는 것과 비슷하고”, 국물을 내는 뼈에서 그 구조를 본다고 말한다.
그러나 또한 자신의 씨앗을 “업보의 씨앗 (…) 생각의 씨앗”으로 보
기도 한다[심지어 ‘말(speech)’과 ‘정액(semen)’ 사이에 언어 기원
적 관련도 있다]. 도너는 1980년대에 이스라엘의 발굴 현장에서 얼
마간 시간을 보내며, 자신의 작품과 닮은 유물을 파내고 조상의 과거
를 회상했다. 그녀의 일기에는 “우리는 바닥에 ‘배꼽’이 있는 단지를
찾는다. 밥(Bob)은 초기 청동기 시대로 거슬러 올라가는 이 엄지 지
문의 표본들이 존재한다고 말한다. (…) 나는 내 엄지손가락을 넣고
알 수 없는 형제자매와 연결되는 고리를 찾는다.”[13]

파스 프로 토토(pars pro toto, 전체를 대표하는 일부)의 대우
주/소우주적 개념은 여기서 다루는 여러 예술가들의 작품에 널리 나
타나는 것이다. 이것은 다시 한번 ‘피 흘리는 신’, 계절적 순환의 분해
와 재건의 상징을 상기시킨다. 자기희생, 신의 희생, 자신과 전체 공
동체의 일부로서 신의 일부분이 희생하는 것은 ‘문화 영웅’에 대한,
자신의 예술에 개인적으로 ‘몰두하는 일’이나 ‘골몰하는 일’에 대한
현대적 개념과 유사하다. 두 가지 모두 예술가들이 미적 동기와 연관
시키곤 하는 창조와 파괴의 이미지다. 문화를 관통해 어디서나 나타

13. Michele Oka Doner, Mary
Jane Jacob의 인터뷰, *Michele
Oka Doner: Works in Progress
IV* (Detroit: Institute of Arts,
1978), pp. 7-9와 “I am in my
element,” *Monthly Detroit*,
December 1980, pp. 103-
106에서 인용했다.

루이즈 부르주아, ⟨몸통⟩, 15A
1969년. 대리석. 각 높이
20센티미터. (사진: 피터 무어)

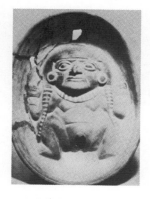

그릇, 페루 모치카 문화. 여성 15B
성기 모양의 구멍은 아마도
농작물에 물을 주기 위해서였을
것이다.

다발 머리를 한 하얀 추수의 15C
여신, 영국 노섬벌랜드 월턴,
1901년. (마이클 데임스의
『실버리 유적(The Silbury
Treasure)』에서)

나는 희생 의례의 최초 징후 중 하나는 작물과 관계된 물건, 피, 꽃, 물, 작은 여성상을(그리고 아마도 처음에는 실제 신체와 신체의 일부를) 특별히 강력한 씨앗으로 기능하도록 묻는 관습이었다. 상징과 그림의 형태를 한 선사 시대 들판도 비슷한 의미였을 수 있다.

예를 들어 이집트의 신 오시리스가 상징적으로 죽임을 당했을 때(그의 씨앗이 흩뿌려졌을 때) 그의 몸이 나일강에 던져졌고, 그렇지 않으면 그의 몸 위에 물을 부어 싹이 트도록 했다. 데번에서는 '크라잉 더 넥(crying the neck)'이라고 불리는 관련된 관습이 19세기까지 남아 있었다. 이는 최상급 곡식 한 다발 주변에서 추는 원형무, 희한한 원시적 외침, 그리고 젊은이가 그 곡식 다발의 '목'을 쥐고 소녀의 집으로 뛰어가 그녀가 끼얹는 물을 뒤집어 쓰기 전에 집 안으로 들어가려고 했던 성적인 의식을 포함한 것이었으며, 고대의 비를 부르는 주술의 흔적이다. 중앙 유럽의 일부 지역에서는 추수의 마지막 뭉치를 여성으로 꾸미며 옥수수 여왕 또는 추수의 여왕이라고 불렀다. 이것은 다음 추수에도 비가 내리라는 의미로 강에 던지거나 태워서 그 재를 들판에 뿌렸다. 이러한 관습은 오늘날에도 계속된다. 1979년 10월 14일 『뉴욕 타임스』의 보도에 따르면, 인도 우타르 프라데시에서 40년만에 찾아온 최악의 가뭄에 맞서 농부들이 밤에 나체의 여인들을 들판으로 보내 밭을 갈게 했는데, 이것이 비의 신 바루나를 달랠 유일한 방법이기 때문이었다고 한다.

페루에서 발굴된, 손에 격자무늬의 물건(달력이나 옥수수 한 대)을 들고 있는 아름다운 뼈 조각은 소중한 것들을 번식이나 행운을 위해 땅에 묻었던 것으로 설명할 수 있을 것이다. 고대 영국에서는 의례로서 돌도끼를 묻었다. 희생 또는 얻는 것의 일부를 내준다는

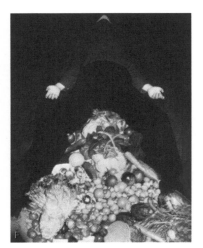

15H 제이미 컬리, ‹루스 이모의 쿠키 단지›, 1970년. 풍경을 의인화하고 자양분을 주는 이미지로 장식한 이러한 도자기는 위에서 소개한 모치카 단지의 현대판인 셈이다.

페이스 윌딩, ‹씨앗 작업›, 1980년 **15I** 여름. 코펜하겐을 위한 국제적 의식. 같은 해 춘분 의식 때 초목으로 채운 밀납 형상을 태우며 억압, 겨울, '예전의 자신'의 종말을 나타냈고, 전 세계의 여성들에게 씨앗을 보냈다. 여성들은 불꽃을 뛰어넘었다. 파괴된 형상에는 흙을 채우고 새 씨앗을 심었다.

15D 영국 옥수수 인형, '지모신' 타입. 월트셔의 G. 헨리 부인이 만들었다. (마이클 데임스의 『실버리 유적』에서)

15E 유니스 골든, ⟨야채 샐러드⟩ [혹은 '풍요의 뿔'(cornucopia) (옮긴이주 — 뿔 모양의 용기에 과일과 꽃을 얹은 장식물)로 묘사된 남성], 16mm 필름 ⟨푸른 바나나와 다른 고기들(Blue Bananas and Other Meats)⟩의 스틸 컷. 1973년.

15F 멕 할렘, ⟨여성의 역할, '지모신'⟩, 1973년. 로스앤젤레스에서 퍼포먼스. 또 다른 부분에서는 여성이 '풍요의 뿔'을 제공하는 것이 아니라 집어삼키는 것으로 나타냈다.

15G 에이브버리에서 나온 옥수수 인형, '여성'과 '남성'. 길이 20~25센티미터. (사진: 제리 컨스)

14. 마오리족 공예가는 Brian Blake, James McNeigh, and David Simmons, *The Art of the Pacific* (New York: Abrams, 1980) 보도자료에서 인용했다.

개념은 뉴질랜드의 현대 마오리족 공예가가 들려준 이야기에 아름답게 표현되어 있다.

내가 아홉 살이었을 때 나는 (…) 점토 모형을 만들고 그것으로 대회에서 우승했다. (…) 나는 그것을 집으로 가져와 (…) [나의 할아버지께] 드렸다. (…) 그는 나를 칭찬했다. 그리고는 일어나서 밖으로 나가서 그것을 정원에 묻었다. (…) 나는 서른 살이 되었을 때에야 그 일에 대해 어머니에게 물었다. (…) "네 할아버지는 그가 가진 것을 신께 돌려드린 거다." 그 모형은 내가 처음으로 만든 것이었다. (…) 마오리족은 첫 번째 것을 내줄 수 없으면 아무것도 배우지 못한다고 믿는다."[14]

유럽의 '옥수수 인형'[corn dolly, corn은 영국에서 쓰이는 그 의미와 마찬가지로 옥수수뿐 아니라 곡식을 총칭한다. 또한 인형은 '우상(idol)'에서 파생된 의미다]에는 시적이고 감각적인 요소, 기쁨, 위협, 성적인 표현이 풍부하게 들어 있다. 이 여성상은 쌀 여인, 밀 신부, 옥수수 어머니, 덩굴 소녀(머리가 곡식의 다발이기는 하지만), 노파, 아이, 마녀 등으로 다양하게 불렸다. 미국 애팔래치아산맥에는 옥수수 껍질 인형의 전통이 남아 있다. 스코틀랜드 등지에서는 농작 시기에 따라 그 형태가 다양하다. 곡식을 할로윈 전에 베면 그 인형을 처녀, 이후에 베는 경우에는 노파라고 했다(그리고 일몰 이후에 베면 마녀였다). 말레이시아에는 쌀 어머니와 쌀 아이가 있었고, 브르타뉴의 어머니 다발(Mother Sheaf)은 그 안에 작은 인형을 품고 있었다. 여기에 에이브버리의 주인일 수도 있는 옛 삼부의 여신, 즉, 처녀, 신부, 노파의 흔적이 있는 듯하다. 『황금가지』에서 프레이저는 이들을 데메테르와 페르세포네의 반영으로, 한 해의 페르세포네(씨앗)가 다음 해의 데메테르(곡식)가 되는, 본래는 같은 일반화된 힘으로 보았다. 옥수수 인형은 때로 여성과 남성의 힘을 결합한다. 호피족의 남성과 여성 파호(páho)는 붉은 버드나무 가지와 꿀, 옥수수 껍질을 끈과 깃털(생명의 숨을 상징한다)로 함께 묶은 것이다. 오늘날 에이브버리에서는 두 가지 '추상적인' 종류의 옥수수 인형을 판다. 하나는 길고 나선형으로 뒤틀린 것이고, 다른 하나는 대중에게 잘 알려진 술이 달린 삼각형 모양이다. 케닛 애비뉴에 있는 한 쌍의 바위처럼 이들은 남성과 여성의 다산의 상징, 여신의 두 측면인 장형분(long barrow)(옮긴이주 — 시신을 묻은 석실 위에 쌓은 신석기 시대의 가늘고 긴 토총)과 나선형 언덕, 또는 노파와 어머니로 해석할

수 있다.

북미에서는 만단족과 미네타리 원주민들이 농작물을 자라게 하는 '절대 죽지 않는 노파'를 위한 봄 축제를 열었다. 이로쾨이족은 옥수수, 콩, 호박의 영혼들이 잎을 입고 있는 다정한 세 자매로, '우리의 삶'과 '우리의 후원자'로 알려진 신성한 삼위일체라고 믿었다. 기원전 3000~2000년 전 멕시코에서는 파종의 의례를 열 때 대모신께 바치는 제물로 임신했거나 수유하는 작은 여성상을 묻었고, 과테말라에서는 첫 과일 수확의 의례에서 여성들이 땅에 다리를 앞으로 뻗고 원형으로 앉아 첫 번째 또는 마지막 옥수수 다발을 놓고 경쟁했다. 유럽에서는 옥수수의 영혼이 젊은(녹색) 옥수수이거나 늙은(남겨진) 옥수수였다. 젊은 옥수수와 연관된 의례에서는 참가자들이 "탯줄을 잘랐다!"고 외치며 낫으로 한 번 치는 것을 어린아이가 어머니에게서 분리되는 것으로 여겼다. 마지막 옥수수 다발은 특히 중요했는데, 때로는 소중히 여겼고 때로는 그것이 원치 않는 임신이나 불임을 가져올 수 있다는 이유로 피했다.

대지의 어머니, 옥수수 어머니와 풍작이 결합하는 것은 또한 신성한 몸, 희생물을 소비하는 것으로 통합되었다. 고대 유럽에서 첫 과일의 축제를 벌이며 새 옥수수를 먹는 것은 옥수수의 영혼이 들어 있는 몸을 먹는 의례의 행위였고, 때로는 케이크나 빵으로 만들어 처음 경작한 고랑 아래에 묻기도 했다. 또 어린 소녀의 형태를 한 빵을 만들기도 했다. 스웨덴에서는 밀가루 반죽으로 형상을 만들어 추수 마차에 있는 전나무에 걸었다. 로마에서는 마니아(Mania)라고 불린 빵이 영혼의 어머니 또는 할머니와 연관되었고, 마녀의 밤(Witch's Eve)에 인간 제물을 대신해 인형을 문에 걸어두었다.

오리건주 포틀랜드에서 메리언 카루더스 에이킨은 우리가 음식을 먹을 때 그 영혼을 섭취한다는 원주민들의 흔한 믿음을 바탕으로 작품을 만든다. 이 발상이 갤러리에서 추분의 퍼포먼스를 하는 동안 무를 심었던 작품 〈리듬/순환/시기(Rhythms/Cycles/Periods)〉(1978년)의 배경이다. 전시는 식물 성장의 변화와 규칙적인 사람의 숨소리를 담은 오디오로 구성되었다. 그 끝에는 의례의 일환으로 수확한 무와 그 수프로 준비한 만찬으로 막을 내렸다. 그녀의 〈콩 집 III(Bean House III)〉(1978년) 또한 유사하게 실제 원예 장치를 잎으로 둘러싼 명상의 공간으로 바꾸어가며 발전했다. 〈밤나무 산책길(Chestnut Walk)〉(1978년)은 몸과 마음의 식량을 생산하는 숲길의 설계도였으며, 은하수에 경의를 표시한다는 의미로 코치티 푸에블로 원주민의 나선형 들판 무늬를 반영했다. 카루더스 에이킨

메리언 카루더스 에이킨, 〈12개의 언덕 S. 부지8 과 9의 1/2, 블럭 75, 어빙턴〉의 네 시기. 1977년 3월~11월 (전체 작업 기간, 1976년 봄~1978년 봄). 오리건 포틀랜드. 흙, 물, 공기, 태양, 지렁이, 씨앗, 퇴비. 23×9m. 작가는 흔히 볼 수 있는, 다양한 성장 순환을 가진 식물을 언덕에 심어 정원의 언덕과 매장의 언덕을 상징적으로 뒤섞었다. 매주 변화에 대한 2년간의 기록이 이후 〈리듬/순환/시기〉(1978년)의 일부가 되었다. 작가는 "사람들은 어떻게 정원이 예술이 되는지 궁금해 할 것이다. 그러나 나에게 예술은 결과물보다는 과정이다. 예술은 알던 것에서 알지 못하는 것으로 성장한다. 예술은 적정한 형태로 에너지를 띤다"고 썼다. (사진: 매리언 카루더스 에이킨)

16A
16B
16C
16D

이 1976~78년 동안 가꾸었던 조각공원은 흙을 쌓아 만든 열두 개의 언덕 '침대'로 이루어졌으며 잠자고, 꿈꾸고, 파종하는 곳이었다. 겨울에는 무덤과 비슷해 보이는 언덕이 여름에는 성장한다. 공원은 전체적으로 상징적인 예술 순환이자 오리건대학 의학부의 영양 연구를 위한 공간으로 이중의 역할을 했다.

여성의 신체와 음식을 결합하는 것 또한 전통적 발상이다. 미대륙 북서부의 콰키우틀족은 포틀래치(옮긴이주 — 북미 원주민들의 축제로 선물을 분배하는 행사)에 자신의 몸을 열어 거대한 양의 음식을 제공하는 전설적 여성의 형태로 커다란 나무 그릇을 만들었다 [이 부분은 긍정적으로 들리지만, 그녀는 또한 신화에 나오는 거인 식인종 소나콰(Tsonaqwa)로, 이 여인들은 아이들에게 착하게 행동하라고 겁을 주기도 했다]. 나바호족은 사춘기의 의례를 하는 동안 여자아이들이 옥수수를 갈아 반죽을 만들어 땅에 놓고 그 생식력을 전해 받고자 했다. 유럽에서는 한때 여성이나 남녀 한 쌍 혹은 심지어 사제가 첫 고랑 위를 굴렀다.

생산의 한 해를 마감하고 발아의 시작을 알리는 생명의 추수제에서 죽음은 언제나 확연히 실재하는 부분이었다. 옥수수 인형의 살벌한 측면은 『황금가지』에서 나열한 관습들에서 나타난다. 유럽에서는 우연히 수확 무렵에 도착한 낯선 사람들이 다발에 묶여 몰매를 맞고 심지어 죽임을 당할 수도 있었다. 멕시코에서는 문둥병자들이 화이트 메이즈(White Maize, 흰색, 달, 문둥병, 데메테르, 돼지나 암퇘지로 이루어진 일련의 복잡한 상징 이미지의 일부)의 여신을 위해 희생되었다. 서아프리카에서는 춘분 이후 수확을 확신하기 위해 어린 소녀들을 산 채로 찔렀다. 동아프리카에서는 사춘기에 다다른 소녀를 추수의 언덕에서 두 나뭇가지 사이에서 으스러뜨렸는데, 이는 불쏘시개와 맷돌을 연상시키는 것이다. 베르베르인들 사이에서 짚으로 만든 여성상을 상대로 한 모의 강간과 결혼은 농경 순환의 일부다. 옥수수 인형은 주로 여성이었지만, 때로는 추수에 '오츠맨(Oatsman)'과 '오츠우먼(Oatswoman)'이 짚을 뒤집어쓰고 함께 춤추었다. 또, 이러한 전통이 해(年)신이나 존 발리콘의 전통과 합쳐지기도 했다. '추수의 노인(The Old Man of the Harvest)'은 죽임을 당했고, 그의 젊은 상대자 격으로 '와일드맨'과 '리프맨'이 다음 봄에 희생되거나, '잭 인 더 그린(Jack in the Green)'을 상징적으로 익사시키기도 했다.

이러한 모든 의식에서는 또한 태양과 비와 천체의 움직임과 시기가 중요한 부분으로 작용했다. 페루와 보르네오섬만큼 멀리 떨어

17 브라이드의 십자가, 엮어놓은 짚.
아일랜드. (사진: 제리 키언스)

진 곳에서도 플레이아데스 성단(일곱 자매들)이 씨앗과 연관되었다. 푸에블로 원주민들에게 옥수수 한 자루는 이러한 믿음에 대한 상징적 종합체였다. 그것은 대지와 하늘과 신체를 나타냈다. 이삭은 여성이었고 그 즙은 인간과 동물에 자양분이 되는 우유였다. 옥수수 윗부분의 술은 남성이었다. 옥수수는 위를 향해 나선형으로 자라 네 개의 알로 끝나며, 이것은 사방위를 나타낸다. 마찬가지로 아일랜드의 짚으로 엮은 브라이드의 십자가는 사방위와 사계절을 나타낸다.

　　전 세계적으로 자연적인 원뿔형 언덕이나 산, 그리고 인간이 만든 그것의 모작들은 대지와 하늘 사이를 중개하는 것, 지하 세계로 가는 입구, 예지력을 지닌 염원의 장소 등으로 여겨진다. 이들은 종종 태양과 달의 숭배, 생식력, 뱀, 물과 연관되었다. 고대 이집트, 바빌로니아, 메소포타미아의 지구라트는 사실 계단식 정원에 신성한 숲을 더한 인공 언덕이었다. 이들은 최초의 공원으로 여겨지며, 에이브버리의 실버리 언덕 이후에 축조되었다(디르 엘 바리에 있는 하트셉수트 여왕의 경사진 정원이 기원전 1540년, 지구라트는 기원전 2350년경으로 거슬러 올라간다). 아직 발굴되지 않은 멕시코의 라 벤타는 아마도 중앙아메리카의 최초의 '피라미드'였을 것이다. 이것은 실버리처럼 열 개의 층과 "세로로 홈이 나고, 정상은 평평한 원뿔"의 형태를 띠고 있다. 아서 G. 밀러는 이것이 근처의 툭스틀라의 산과 같은 화산을 모방한 것이고, 이후의 마야와 올멕 문명의 피라미드처럼 "산악지대의 신성한 산을 기능적으로 대신하는 것이다. 즉, 자연 산이 없는 환경에서 인공 산이 그것을 상징했을 것이다. 만약 이것이 사실이라면, 라 벤타에서 의례의 목적으로 풍경을 재제작한 초기 사례를 찾을 수도 있을 것이다"[15]라고 주장한다(이것과 재미있게 비교

15. Arthur G. Miller, "The Temple Pyramid of Mesoamerica," in *Pyramid Influence in Art* (Dayton, Ohio: Wright State University, 1979), p. 21.

283

할 수 있는 것이 뉴올리언스의 시립공원에 있는 작은 언덕이다. 이는 평평한 지형의 루이지애나 남부에서 어린이들에게 언덕이 어떻게 생겼는지 보여주기 위해 만들어놓은 것이다).

인공물과 자연적으로 형성된 풍경의 이러한 관계는 남부와 서부, 특히 미시시피계곡, 오하이오주, 그리고 그 경계의 주들에서 볼 수 있는 정상이 평평한 원뿔형의 수많은 '인디언 마운드'를 해석할 수 있는 방법을 제시한다(46쪽 참고). 오하이오주 호프웰 마운드 시티에 명백히 임의적으로 만들어놓은 배치와 형태는 주변 언덕 풍경의 축도일 가능성이 있다. 이곳에서 매장지, 동으로 만든 멋진 장식품들, 파이프, 운모를 댄 놀라운 '거울방' 등이 발견된 바 있다. 오하이오주 뉴어크 부근의 마운드와 인클로저(enclosure)(옮긴이 주—흙, 벽, 담 등으로 주변과 구분 지어놓은 유적지를 일컫는다)는 팔각형을 포함한 거대한 기하학적 형태를 띤다. 그러나 두 곳 모두 700~800년 사이에 설립된, 한때 멕시코 북부에서 가장 큰 규모를 지녔던 것으로 알려진 일리노이의 카호키아에 비하면 극미한 것이다. 지금은 개발자들의 욕심으로 대부분 파괴되었지만, 절정기였던 1200년 전후에는 100개의 거대한 마운드가 있었고, 30,000여 명의 인구가 살았다. 이곳에는 천문학적으로 사용된 것으로 보이는 커다란 목조의 '태양의 원'과 거대한 '발표장 언덕', 그중에서도 가장 큰 규모로 '미국의 우드헨지'라고 불려온 '수도승의 언덕'이 있었다. 고고학자들은 17,000평을 차지하는 높이 30미터의 언덕을 짓기 위해, 여성들이 200년이 넘는 시간 동안 20킬로그램이 넘는 흙을 바구니로 옮겨서 지었을 것이라고 추정한다.[16] 카호키아와 멕시코의 테오티우아칸에서는 톰의 거석 야드와 유사한 단위가 발견된 바 있다. 그 마운드들의 용도에 대해 알려진 바는 거의 없지만, 의례와 관계된 경기가 행해졌을 수 있다고 본다. 축조에 사용된 예술을 통해 바람, 태양, 불이 그들의 다산 숭배에 중요한 요소들이었으며, 계급 사회에서 족장이 여성을 통해 전해져 내려왔다는 것을 알 수 있다.[17]

16. Ann Daniel-Hartung, *The New York Times,* June 19, 1979에서 인용했다.

17. Aubrey Burl, *Prehistoric Avebury* (New Haven: Yale University Press, 1979), p. 168.

에이브버리 유적 단지에서 나에게 가장 큰 영향을 미친 것은 실버리 언덕(16쪽 도판 13)이다. 데임스에 따르면, 이곳은 기원전 2660년경 그 토대를 놓았을 때 8월 초 첫 과일 수확의 축제를 벌였던 곳이다. 대지에서 일어나 하늘을 향하고 있는 이 언덕은 대지의 아들이 지하에서의 수평의 발아 상태에서 땅 위로 수직적 성장으로 나아가는, 양성적인 탄생/죽음의 순환에서의 과도기를 기념하는 것이었을

수 있다. 정상이 평평한 40미터 높이의 원뿔 언덕을 짓는 데는 수만 시간의 인간의 노동력이 들었다. 35만 개 바구니 분량의 백악을 옮겼고, 몇 세대가 전념해 완성할 수 있었다. 실버리는 수백 년간 큰 호기심의 대상이었다. 본래 청동기 고분 건축의 정점에 있는 것이라고 여겨졌으나, 방사성 탄소 연대 측정 결과 신석기 시대로 밝혀졌다. 이것이 위대한 영웅, 가상적 인물 실(Sil) 왕의 무덤이라는 부계 사회를 지지하는 의견이 수년간 사라지지 않고 지속되었다. 무덤과 보물을 찾기 위한 발굴 작업이 1776년, 또 1849년, 1922년에 다시 일어났다. 마지막 발굴의 실망스러운 결말은 1967년 BBC 방송사가 작은 화면에 보물을 발견하는 장면을 바로 담을 수 있기를 기대하며 발굴을 종결하려고 후원하고 나섰을 때였다. 리처드 앳킨슨 교수 지도 아래 지리학자, 지질학자, 동물학자, 광부, 환경주의자, 자연 보존 단체의 협력으로 이루어진 이 발굴에서도 무덤에 관계되거나 재정과 관계된 어떤 유물도 나타나지 않았다.

결국 BBC가 찾아낸 것은 존 미어웨더의 초기 지질학 작업으로 확인된 바 있는, 조심스럽게 구성된 둥근 7층의 백악 피라미드였다. 원형의 벽은 마치 "거대한 삼차원의 거미줄" 같이 퍼져나가는 바퀴살을 중심으로 하고 있었다.[18] 바닥에는 지름 20미터 원의 중심이 평평한 정상 바로 아래에 위치했다. 풀을 엮어 만든 이차원의 '망'이 여기서부터 퍼져나가게끔 놓여 있었다. 주변에는 잔가지로 만든 울타리가 있었다. 그 너머에는 진흙 한 무더기가 부싯돌, 개암나무, 이끼, 잔디, 덤불(발굴했을 당시에도 녹색을 띠고 있던)과 함께 이 언덕의 축소판을 보여주는 듯이 백악, 자갈, 흙으로 된 네 원뿔의 겹으로 덮여 있었다. 그 다음 사르센석, 백악, 토양의 층이 나왔다. 실버리에서 찾은 유물 중에는 달팽이 껍질, 석조 구(球), 사슴의 가지뿔, 사슴이나 황소의 갈비뼈, 겨우살이 등이 있는데, 벌은 이 모든 것이 함께 "갈망했던 다산의 세상에 대한 '정신적' 상징이다. (⋯) 비옥한 땅, 초목, 식용 동물, 부싯돌, 돌로 풍요로움을 집결시켜, 생명의 물에서 가까운 거대한 언덕 아래 봉해서 모아놓은 것이다"라고 말했다[19](유사한 종류를 집적한 것이 에이브버리 헨지 안의 작은 만에서도 발견되었다).

실버리는 채석으로 생긴 못에 둘러싸여 있다. 그 '앞'에는 고고학자들이 이해하기 힘들어 하는 타원형의 둑방이 있다. 데임스는 매우 구체적인 이 형태를 설명면서, 그 조감도를 '파자르지크의 여인'(기원전 4000년경, 불가리아에서 발견되었다)과 같은 고대 유럽의 웅크린 여신들과 비교해 독창적인 설명을 제공한다. 이 둘의 윤곽은 완

18. Dames, *The Silbury Treasure* (London: Thames & Hudson, 1976), p. 42.

19. Burl, *Prehistoric Avebury*, p. 130.

전히 같다.

실버리가 임신한 초목의 여신이 8월 초에 첫 곡물 또는 어린 곡물을 출산하는 모습을 본떠 만든 것이라는 데임스의 주장은 다음의 요소들을 중요하게 다룬다. 언덕은 8월 초에 시작되었다(증거는 중앙에서 발견된 곤충들이다). 래머스(Lammas)(태양의 신 '루'에게 헌신하는 켈트족의 첫 과일 수확 축제) 역시 8월의 첫 주에 있다. 그리고 이것은 다시 옥수수 인형과 원뿔형 및 나선형의 '추수의 언덕'에 관한 풍부한 구전 설화들과 연결된다.[20] 실버리의 중앙에서 발견된 바큇살의 망 또한 불가사의한 '컵과 고리' 무늬와 함께 영국 전역의 바위에 새겨진 '태양의 바퀴(sunwheels)'를 연상시키고, 이것은 또다시 미로와 나선과 연관된다. 여기서 더 나아가기 위해 나는 이것이 위스콘신과 미시건의 하늘에서 볼 수 있는, 500년경에 축조되고 1500년경에 버려진 불가사의한 기하학적 '화단'과 어떤 관계가 있는지 궁금하지 않을 수 없다. 그중 하나는 살이 열여섯 개인 바퀴이고, 다른 것은 미로, 또 다른 것은 고대의 달력을 연상시키는 장기판 무늬다. 이것들은 그 지역의 '에피지 마운드'를 대신하는 듯하지만, 일부 지역에서는 공존했을 수도 있다.[21]

방사형의 바퀴도 별과 달, 그리고 야생 파슬리처럼 물 가까이에서 자라고 눈의 질병을 고치는 효능이 있다고 여겨졌던 다양한 별 모양의 흰 꽃들과 관련지어져 왔다[옥스포드 부근의 롤라이트 스톤 (Rollright Stones)과 같은 기념비는 흰 꽃, 물, 우유, 생식력, 하지의 축제 등과 연관된다]. 실버리의 봄, 두 개의 강, 주변의 여러 우물에서 실버리의 이름은 그리스의 달의 여신으로 신체의 수분을 포함한 모든 물을 관할했던 여신인 셀레네와 연관될 수 있는 가능성이 제기

20. 벌은 이때가 추수로 바쁜 시기이기 때문에 실버리를 지은 것은 농부들이 아니었을 것이라고 제안한다. 그러나 의례의 필수품은 첫 단계를 정확히 만들고 나서(농부들이 여성이었을 수도 있지만, 아마도 여성들에 의해), 추수 이후에 계속되었을 가능성도 높다.

21. Thomas J. Riley and Glen Freimuth, "Prehistoric Agriculture in the Upper Midwest," *Field museum Bulletin* (June 1977), pp. 4-8을 참고.

18A 실버리 언덕 조감도, 아래 위를
뒤집어 출력한 것으로, 사라진
못의 형태가 보인다. (사진:
에어로필름 회사)

18B 파자르지크의 여인, 중앙 불가리아,
동발칸 문명. 기원전 4000년경.
(비엔나 자연사박물관 소장)

18C 마이클 데임스, "램머스 전날
실버리 언덕 너머의 일몰과 월출의
다이어그램."

된다. 벌은 실버리가 "버드나무가 자라는 언덕"을 의미한다고 했다. 버드나무 역시 위대한 여신에게 바쳐진 것이었다. 훨씬 강도 높은 버전인 데임스의 주장은 실버리가 최초로 쓰여진 형태인 '셀레버'[Seleburgh, 버(burgh)는 언덕을 의미한다]에서 보리와 수확의 시작과 연관된 사어 '셀레'(Sele, 고대 스칸디나비아어로 행복, 번영, 순조로운 시기라는 의미에서 파생한다)로 추적한다. 셀레버는 경작 중인 추수의 언덕을 의미했을 것이다. 실제로 가을철은 여전히 '실리 시즌 (Silly Season, 바보 같은 계절)'이라고 알려져 있고, '실리(silly)'는 래머스에 모였다고 하는 여성과 마녀들에게도 적용되었다.

실버리에서 몇 킬로미터 떨어진 곳에 상대적으로 최근의 것으로 매장지가 아닌 두 개의 거대한 인공 언덕이 있었는데, 둘 다 붉은 사슴의 뿔을 감춰두었던 곳이었다. '마든의 거인(The Giant of Marden)'은 1818년에 파괴되었다. 케닛강 굽이에 있는 '말보로 마운드(Marlborough Mound)'는 그 아래 지하수가 있었던 것으로 알려져 있고, 18세기에 그 위에 여름 별장을 얹은 계단식 정원길이 되었다. 지금은 잡초가 무성하게 자란 자연적 언덕이 물탱크를 받치고 있는 것처럼 보인다고 하면 아마 적절한 표현일 것이다. 이들이 과연 '언덕의 제단', 시체 안치소, 아니면 옥수수 어머니와 딸들과 연관된 '추수의 언덕'이었는지는 지켜봐야 할 일이다. 영국의 한 동요는 "늙은 여인이 있었는데/언덕 아래 살았다/죽지 않았다면/아직 거기 살아 있다"고 노래한다. 아일랜드의 반시[banshee, 통곡하고 애도하는 자, 켈트족의 사자(死者)의 여사제]는 '언덕의 여인'을 뜻했다. 또한 아일랜드에서는 8월 초에 사제가 원뿔형 언덕에 올라가 꽃을 매단 다음 특별한 구멍에 묻는 것으로 여름의 끝을 알렸다(부활의 이미지로 꽃을 묻는 전통은 네안데르탈인까지 거슬러 올라갈 정도로 오래된 것이다[22]).

실버리 언덕에 대한 데임스의 추측은 보름달이 태양의 구역에 드물게 일치한다는 실버리의 탄생의 밤을 위해 그가 고안 혹은 직관해낸, 천체가 정렬하는 빛과 그림자의 탄생 의식에서 언덕을 "지형의 여신이 출산하는" 모습으로 보는 것에서 절정에 달한다.[23] 간단히 말하자면, 멀리 윤곽으로 보이는 생크추어리 너머로 달이 떠올랐고 먼저 실버리의 성기를, 그다음에는 "씨앗"(둑방으로 형성된 '배'에 튀어나온, 설명되지 않은 부분)을 지났다는 것이다. 이것이 아이가 태어난 때이고, 아마도 첫 푸른 옥수수가 그때 잘렸을 것이다. 그다음 달빛은 "가슴"을 지나 못을 "우유로 바꾸어놓고", 그럼으로써 자양분과 함께 집단의 "아이"를 제공하고, 다시 한 해의 세대를 보장하

22. Jean M. Auel, "Foreword," in *Clan of the Cave Bear* (New York: Bantam, 1980), p. xii.

23. 데임스는 이처럼 극적이고 또 순조로운 때는 아니지만, 이것이 어떻게 가능한지에 대해 설명하면서, 톰이 "양력 래머스 사절기가 신석기 영국 거석 기념비에 표시되었던 결정적 증거"를 발견했다고 한다.

게 된다. 실버리 언덕이 "우유 술이 펄펄 끓는 동안 솟아났다"는 현지의 전설이 간접적으로 뒷받침하는 이 아름다운 비유가 메노의 딜레마(Meno's dilemma)에 대한 데임스의 대답이다. 당신은 이미 알고 있는 것들로 알려지지 않은 것들을 어떻게 설명하는가?

실버리에서 3킬로미터 정도 떨어진 곳에 자리한 교회에는 나체의 초목 여신이 초목을 출산하는 꽤 생생한 그림이 남아 있다. 이것은 언덕이 머리, 자궁, 눈, 성기로 합성된 이미지라는 데임스의 이론과 특이한 실라나기그(sheela-na-gig)('외설적인', 휘둥그런 눈에[24] 음탕하게 웃으며 자신의 커다란 성기를 열어 붙잡고 있는 머리 큰 나체 여성)의 전통을 잇는다. '켈트족의 유물'이라고 불리는 이 상들은 영국 제도에 있는 색슨족과 노르만족 교회 100여 군데에 조각되었다. 영국에서 실라는 '우상'이나 '창녀'로 불렸고, 브라이언 브랜스턴은 이를 통해 위대한 여신의 숭배가 중세를 통해 지금까지 살아남았다고 짐작했다.[25] 그는 이것을 크레타 문명의 동물의 여신과 연관 지었는데, 위틀스포드 교회의 11세기 실라 옆의 남성 몸에 동물의 머리를 가진 발기한 상이 있기 때문이다. 그 이름은 '유방이 큰 실리아 또는 줄리아'에서 온 것이라고 한다(실라는 보통 가슴이 없거나 강조되지 않는 것을 고려할 때 이런 이름이 이상하지만, 다산의 여신의 유방 같은 언덕과 연결되기는 한다). 그는 결혼식을 올리러 가는 신부들에게 강제로 실라를 보게 했다는 이야기를 빌려온다.

이렇게 여성성이 '기괴하게 과장된' 이미지를 놓고 까다로운 학자들은 여전히 이것을 다산 의식의 '상스러운' '혐오감을 주는' 측면이라고 본다. 현대미술에서도 마찬가지로 여성의 생물학적 이미지가 처음 도입되었을 때 비판적 반응을 맞았다. 60년대 중반 해나 윌크의 작고 붉은 점토 '성기'들은 남근적 조각에는 익숙하지만 이 반대의 경우에는 그렇지 못했던 우리 모두에게 충격이었다. 새로운 페미니즘이 대두함에 따라 '여성 성기 이미지'는 일반적으로 주디 시카고, 페이스 월딩, 미리엄 샤피로와 그 외 미국의 동부와 서부에서 활동하는 미술가들과 연관되었지만, 사실 이는 페미니스트와 페미니스트가 아닌 여성 미술가들 사이에서 의식적으로, 무의식적으로 널리 퍼져 있었다. 생식력보다 흔히 고통을 강조하고, 자연주의적 여성성을 기념하기보다 부끄럽게 받아들이는 것은 물론 현대적인 것이다. 실라나기그와 같은 방대한 선사 시대의 상들(유럽 문명이 닿기 이전 남미 문화에서 나타나는 그릇처럼 구멍을 통해 경작물에 상징적으로 물을 주도록 만든 것들)을 보아 당시에는 그렇게 고상한 체하지 않았던 것이 확실하나, 이러한 물건들은 오늘날 순수한 현대인

24. 실라나기그와 연관해 단어 gog와 goggle의 기원, 그리고 언덕에 그려진 상들에 대해서 T.C. Lethbridge, *Gogmagog: The Buried Gods* (London: Routledge & Kegan Paul, 1957)을 참고.

25. Brian Branston, *The Lost Gods of England* (New York: Oxford University Press, 1974), p.155. 매리 베스 에델슨의 〈투슬리스〉는 또한 실라와 "바기나 덴타타" 이미지와 관련되며, 이것은 바위에 난 타원형의 틈 같은 커다란 검은 조각이다. 관객은 그 안에 앉아 자신의 두려움을 달랠 수 있다. Frank Waters는 그의 *Book of the Hopi*에서 애리조나의 키바에 있는 어도비 점토로 봉해진 크립트에서 발견된 높이 18센티미터의 상, The Vernon Image와 유사한 것을 재현한다.

19 네르투스(대모신), 덴마크의 늪지에서 발견. 청동기 시대. 자작나무. 여신의 배에 가로로 나 있는 네 개의 홈은 '고랑'이라고 불렸는데, 청년들이 파종 때 처녀들을 채찍질하던 로마의 관습을 상기시킨다. 데임스는 매년 신성한 숲에서 주변의 들판으로 그녀를 옮겼다고 한다. 하지만 이것은 사실 추상적인 남근 기둥이고, 이를 보는 이에게 '그녀'가 자웅동체인지 궁금하게 만든다. 이와 유사하게 벌이 "양성적 신의 인형"이라고 불렀던 서머셋의 진흙 안에서 아래위가 뒤집힌 채 발견된 상 역시 쉽게 여성, 아마도 다리를 벌리고 있는 출산의 여신으로 해석될 수 있는데, 그것의 '남근'이 둥글고 머리가 나타나는 모양과 닮았기 때문이다. (사진: 버스 젠슨, 코펜하겐 덴마크 국립박물관 제공)

20A 실라나기그. 성 메리와 성 다비드 교회의 코벨. 영국 헤리포드셔 킬펙.

'성적인 손잡이', 영국 20B 도체스터에서 발견된 로마제국 시대의 영국 도자기에 달려 있다. 아마도 출산 중인 듯한 여성상의 얼굴은 남성 성기의 형태를 띤다. (사진: 콜린 그레이엄, 도싯 박물관, 도체스터)

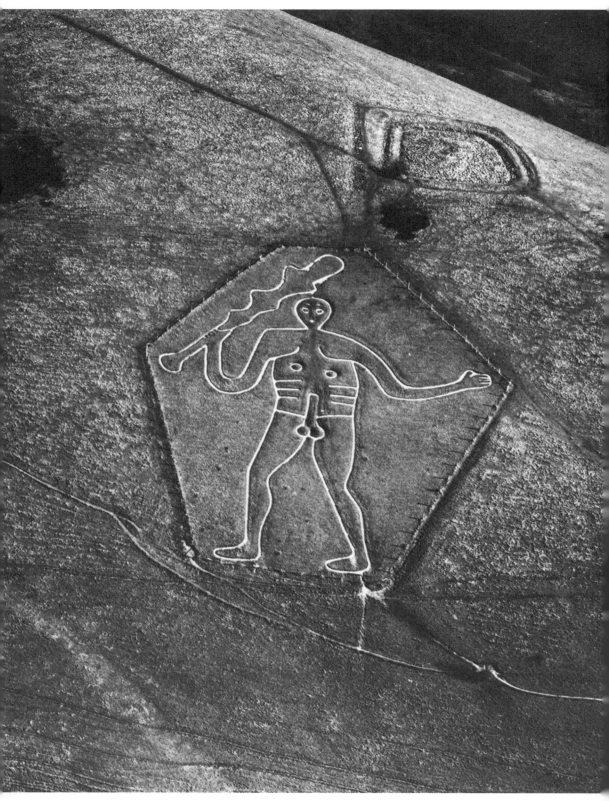

21 세르네 자이언트, 영국 도싯 세르네 아바스. 1세기 또는 2세기. 인물의 높이 55미터, 곤봉 6미터, 남근 0.9미터. 언덕을 깎고 백토를 채운 것. 60×60cm 크기의 도랑이 있다. 헬리스나 헤라클레스 신으로 여겨진다. 오른쪽 위에 쌓아 올린 공간은 청동기 시대의 무덤으로 보이고, 오랫동안 오월제의 장소로 쓰였다.

26. Rodney Legg, "Dorset and Cerne's God of the Celts, Part Six: The Cult of the Celtic Head," *Dorset County Magazine* (n.d.), p. 33.

27. Lethbridge, *Gogmagog*. 그는 이것이 후에 달의 여신이 되었던 켈트족 말(horse)의 여신 에포나(Epona)라고 추측하고, 이 이미지를 고디바 여신(다산에 관련된 또 하나의 인물) 및 블랙 다이애나와 연결한다. 이 상들이 발굴되었을 때 레스브리지는 여신의 왼쪽 가슴과 말의 눈 위치에 붉은 흙으로 채워진 구멍을 찾았다. 그녀의 사타구니 부위에 낸 타원형의 구멍은 잔뿌리, 숯, 질그릇 조각, 액체 등의 '어두운 색 물질들'로 채워져 있었다.

의 눈에는 적합하지 않은 것으로, 어차피 박물관의 '사적인 곳'에 숨겨지게 되는 편이다. (종종 과장된, 주로 뼈로 만들어진) 남성의 성기 모양을 한 주둥이가 달린 나스카의 물뿌리개와 같은 오브제는 다소 더 용인되는 편이다.

로드니 레그는 켈트족의 머리 숭배에 대한 한 에세이에서 이러한 이미지들을 다루는 학자들의 "고상함"을 비난하는 동시에, 양성적인 출산 형상이 "끔찍한 아름다움"을 지녔다고 묘사한다(289쪽 참고).[26] 이렇게 엇갈리는 반응은 모든 문화에서 나타나며, 주로 다산의 의례 및 서로 상반되는 것들을 초월해 통합한 것과 연관되는 양성적 형상에 어울리는 적합한 반응인 듯하다. 그러나 종종 이들이 그저 '실라' 타입의 '과장된' 성적 여성성과 혼동되기도 한다.

실라나기그는 때로 이중의 성을 나타내고 머리가 강조되어 있는데, 이것은 낮은 눈을 고환으로, 높은 코를 성기로 보아 남근에 대한 익살이 된다. 도체스터에서는 로마 제국 시대에 영국에서 만든 검은 도자기에서 이러한 예가 발견되었다. 깔끔하게 만든 삼각형의 여성 성기와 틀림없는 남성 성기의 머리는 실버리 언덕과, 그녀의 남성판 혹은 손자뻘 되는, 도싯에 있는 언덕에 잔디를 깎아 백악으로 채운 길이 55미터의 인물인 세르네 자이언트 사이에 적절한 다리를 놓는다. 성적인 기량을 뽐내고 있는 이 거인은 66세대가 넘도록 음력으로 매 7년마다 의례적인 청소를 행하는 것으로 유지되어왔고, 청교도의 반발과 고상한 빅토리아 시대를 관통해 놀랍게도 살아남았다. 영국에서 가장 오래된 언덕 위의 그림인 '어핑턴의 백마'는 오래전 한때 지워지기 전까지 남근상이 몰고 있었다는 증거가 어느 정도 있다. 실라가 묘사된 언덕은 남아 있지 않지만, 20여 년 전 존 레스브리지는 학문적 지지가 부족한 탓으로 그대로 남겨져 있던 마차 안의 여신을 발굴하기도 했다.[27] 더 많은 백악의 인물들이 발견되기를 기다리며, 마치 잠자고 있는 역사의 씨앗처럼 잔디 아래 숨어 있을지 모르는 일이다.

세르네 자이언트 축제는 봄 경작의 시기(그리고 가축의 무리가 언덕으로 돌아오는 시기에 열리는 목가적인 켈트족의 벨테인 축제)에 열리는 농경 사회의 오월제다. 전통적 메이폴과 함께 수세기 동안 기념해온 오월의 첫날은 고대 의례의 흔적 중 가장 뚜렷하게 성적인 것으로 남아 있다. 오월제에 거인의 성기 위에 표시하는 위치 선은 언덕 정상으로 떠오르는 태양을 가리키며, 열광의 밤을 지내고 신이 난 사람들이 다음 날을 맞이했던 거인의 위쪽 네모난 공간 안에 한때 세워놓았던 메이폴을 직선으로 가리킨다.

22 매타친 무용. 타오스 푸에블로. 1974년 12월. (사진: 찰스 시몬스).

페이 존스, ‹베일을 쓴 소›, 23 1974년 아크릴 물감. 46×60cm.

메이폴에 대한 가장 넓은 의미의 해석은 지구가 그 위를 도는 회전축, 해시계 바늘처럼 시간을 재는 막대, 기둥이라는 것이다. 그것은 집의 기둥이고, 하늘을 바치는 것, 하늘과 땅을 연결하는 것, 기둥과 뱀, 기둥과 남성의 결합이다(예수의 십자가 책형처럼 성적이면서 희생적인 것). 때로 ‘신성한 결혼’을 수반하던 의례에는 남녀가 꼬아놓은 고리 안에서 서로를 향해 손을 뻗고 있는 덴마크 말테가르(Maltegard)의 부조(기원전 2000년경)에서처럼 ‘오월의 나무’가 있었다. 그녀 뒤에 나무가 서 있고, 그들 사이 땅에는 구멍이 나 있다.

푸에블로 원주민들은 여전히 메이폴을 세속적인 마타친 춤(Mattachine Dance)에 사용한다. 이것은 스페인계 멕시코의 영향이지만, 평원 원주민들의 전통에도 영국인들처럼 메이폴이 있었다. 영국 왕정복고 시기에는 런던에 높이 40미터의 메이폴을 세웠고, 이후 50년간 그 자리에 남아 있었다. 또한 영국에서는 한때 오월제에 우유 짜는 여인들이 화환을 두른 소 주변에서 춤을 추었고, 그날 이슬이 많이 내리면 우유를 많이 산출한다고 예견했다. 중세에는 메이폴에 색을 칠하고 꽃과 약초로 장식했다. 매사추세츠 메리마운트(훗날 퀸시)에 전해지는 1628년의 한 이야기에 따르면, 이 두 전통이 식민지 시대 미국에서 만난다. 이야기는 사슴뿔 한 쌍을 박아놓은 25미터 높이의 소나무 주변에서 며칠이고 함께 “춤추고 마시던” 사람들에 대해 묘사한다. 청교도 신자들이 원주민 처녀들을 “배우자로 초대해 요정들 혹은 차라리 악마들 무리처럼 함께 춤추고 뛰어놀았다.”[28]

또한 전설에 따르면, 지금은 쓰러진 에이브버리 헨지 남쪽 원 안에 있는 오벨리스크석이 한때 메이폴로 쓰였다고 한다. 이것이 쓰러졌을 때, 다른 기둥들이 매년 세워졌다고 한다. 벌은 케닛 애비뉴에 있는 다이아몬드 모양의 “여성의 바위” 아래 남성의 시체를 묻은 것을 보고, “봄 축제에 신이 난 참가자들이 에이브버리의 큰 원을 향해 좋은 느낌이 들게 하는 이 바위들 사이를 돌아다니며, 세 구의 시체가 묻혔던 사르센석을 지나는 것”을 상상했다.[29] 그는 또한 (여성이

28. Alice More Earle, *Customs and Fashions in Old New England* (Rutland, Vt.: Charlse Tuttle, 1973), p. 228.

29. Burl, *Prehistoric Avebury*, p. 220.

라고 '일반적으로 믿었던') 사슴뿔 상징의 존재와 의례적 봄 파종의 관계에 주목했는데, 바로 근처의 숲에서 수사슴이 뿔갈이를 하는 시기였기 때문이다. 데임스는 여기서 더 나아가 남쪽 원에 있는 삼면의 '코브석'이(유사한 코브석이 멀지 않은 스탠턴 드류의 결혼과 관련된 환상 열석에서도 발견되었다) 양 옆의 바위들이 더 높다는 가정 하에 '뿔'이었다고 제안한다. 벌은 코브석들이 동굴이나 고인돌에서 시작해 장례의 기능을 수행했던 것이라고 보았는데, 반드시 모순되는 해석은 아니다(2장 참고).[30]

뿔 달린 뱀은 남성과 여성의 힘을 함께 불러오고, 또 뱀 자체만으로도 그러하듯 끊임없이 '결혼'의 모티브와 연관된다. 호피족에게 뱀은 모든 생명이 태어나는 대모신으로, 여성의 상징이다. 그 뿔은 사슴의 뿔로 최상위의 정신을 나타낸다. 근동에서는 물, 땅, 차가움, 뱀의 이미지가 숫양의 뿔과 수염으로 완성되었고, 이는 불, 하늘, 머리를 상징했다(신석기 시대는 양자리의 시대로, 내 별자리이기도 하다). 양성적 뱀은 오케아누스이자 무지개다. 이 두 개의 절반을 함께 놓으면 세계를 감싸고 있는 하늘과 땅의 우로보로스를 만들고, 이것이 북미 원주민들이 세상을 움직이게 한다고 믿는 '뱀 원반'이다. 똬리를 튼 뱀은 나선형이다. 이것이 움직일 때 곡류(曲流)가 된다. 나선형은 태양인 동시에 물을 상징하는 것으로, '불타는 물'이다. 똬리를 튼 뱀은 자연의 파괴적 힘(소용돌이, 회오리)을, 똬리가 풀린 것은 창조(뗏줄, 치유의 파도)를 환기시킨다.

알을 품은 뱀, 언덕 위의 나선무늬는 궁극적인 생식력의 상징이다(2장 참고). 알, 뱀, 물이 등장하는 창조 신화는 구석기 시대로 거슬러 올라간다. 알은 뱀과 마찬가지로 정신적이고 또 성적인 익살의 표현으로, 뱀이 자궁인 동시에 남근이듯 알은 동굴인 동시에 씨앗이다. 아프리카 도곤족의 뱀은 씨앗을 상징하는 돌의 패턴으로 쌍둥이를 토해내며 비를 상징한다. 남아프리카의 바벤다족의 비온 후 의례에서는 처녀들이 리듬에 맞춰 한 줄로 쓰러졌다 나선형으로 다시 일어나는데, 이는 비단뱀의 힘과 계절 순환의 움직임을 환기시키고자 하는 것이다. 중앙에 축이 되어 앉은 나이 든 여인이 처녀들의 움직임을 개시한다. 오스트레일리아 원주민들은 흙가루로 꼬리에 똬리를 튼 무지개 뱀을 만든다.

오하이오에 있는 길이 400미터의 '서펀트 마운드(Serpent Mound)'는 세 겹으로 똬리를 튼 나선형의 꼬리, 두드러진 세 개의 고리가 달린 일곱 개의 곡선, 삼각형 머리 혹/입 안의 알 등이 있다. 층이 진 진흙 무덤 자체에서는 유물이 나오지 않았으나, 남쪽으로 120미

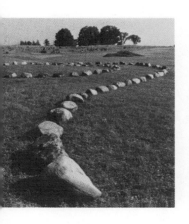

24 제임스 피어스, ‹뱀›, 1979년. 돌. 프랫 농장, 메인주 클린턴.

30. Ibid., pp. 137, 219-20.

25 데웜바, 비단뱀 춤, 남아프리카
 바벤다족 (사진: 피터 카미챌)

터 떨어져 있는 원뿔형의 고분은 아데나 문명(기원전 1000~서기 700년경)으로 보인다. 훗날 이 지역의 일부 원주민들은 그들의 조상이 슈피리어 호수에 있는 뱀의 뿔에서 구리를 선물로 받았다고 믿었다(아마 뱀 같은 광석의 결이 땅에서 자라는 것으로 보였을 수도 있다). 또 훗날 라코타족은 강과 호수에 사는 뿔 달린 뱀이 비를 불러오는 것 외에는 사악한 존재라고 여겼다. 오하이오의 서펀트 마운드는 그 자체로 뱀을 닮은 곡선의 절벽에 지어져, 점차 조각적이고 건축적 기술로 정제되어, 의미심장한 대지 형태의 또 하나의 사례로 나타난다. 중서부에는 곰, 거북이나 길이 360미터에 이르는 독수리와 같은 여러 동물들의 '에피지 마운드'가 있고, 또 다른 뱀이 캐나다 오토나비의 라이스 호수에 있다. 그 역시 세 개의 곡선으로 된 주름과 머리 바로 위에 타원형의 언덕이 있지만, 꼬리는 나선형이 아니다. 세 번째 뱀은 스코틀랜드 아가일셔의 로크 넬(Loch Nell)에 있는데, 길이가 90미터, 높이는 거의 6미터다. 머리는 내부에 방이 있는 원형의 돌무덤이고, 옛 자료에는 정상을 따라 대칭적으로 놓인 한 줄의 바위에 대한 기록이 있다.[31]

창조적인 것, 시계방향, 나선형은 성장에 대한 보편적 상징이다. 마오리족은 그들의 나선형 문신이 죽으면 사라진다고 믿었는데, 그것이 생명의 힘과 완전히 엉켜 있기 때문에 영혼이 가져간다는 것이다. 데이비드 레베슨이 이야기하듯, "원은 어디도 가지 않는 안전성을 포함한 채 움직임의 흥분을 상징하는 반면, 나선형은 끝나지 않은 형태다."[32] 로버트 스미슨이 가장 좋아하던 형태는 나선형이었고, 어릴 때 뱀을 아주 좋아해 수집했으며, 자신을 "파충류 같고 차가우며 지상에 묶인 존재"라고 보았다.[33] 그가 텍사스에서 제작한 〈애머릴로의 경사(Amarillo Ramp)〉(1973년)는 불완전한 우로보로스로, 관개 호수에 넓은 '머리'를 들고 있다. 유타의 그레이트 솔트레이크에 있는 가장 유명한 스미슨의 작품 〈나선형 방파제〉(1971년)는 모든 대지미술의 상징이 되었다. 몇 년째 물밑에 잠겨 있는 이 작품은 그 어느 때보다도 태곳적 뱀과 닮아 있다(현지의 전설은 호수가 소용돌이를 통해 바다에 연결된다고 한다).

26 서펀트 마운드, 오하이오 애덤스
 카운티. 기원전 1000~서기
 700년 사이로 추정. 잔디, 어두운
 토양, 노란 점토, 회색 점토 위에
 바위. 6×1.5×225m(곡선을 따른
 길이 382미터). 기본적 복원이
 잘 이루어진 것으로 생각되지만,
 19세기의 기록을 통해 뱀 위에
 뿔과 알 너머에 작은 개구리
 모양의 언덕과 같은 추가적인
 특징의 가능성이 제시되었고,
 뒷부분의 삼각형을 긴장으로
 부풀어 오른 목으로 보거나 뱀의
 입 자체로 해석되기도 한다.
 타원형(약 18×38m로 측정)의
 중심에는 불에 탄 돌이 쌓여
 이루어진 작은 언덕이 있다.
 (사진: 오하이오 역사회)

31. Merson, F. Greenman, *Serpent Mound* (Columbus: Ohio Historical Society, 1970), pp. 7-8. 이 유적지에 관한 정보의 주요한 출처는 Ephraim G. Squier and Edwin H. Davis의 고전, *Ancient Monuments of the Mississippi Valley* (Washington, D.C.: Smithsonian Contribution to Knowledge, I, 1848)이다.

32. David Leveson, *A Sense of the Earth* (New York: Anchor Natural History Books, Doubleday, 1972), pp. 40-41.

33. Dale McConathy, "Keeping Time: Some Notes on Reinhardt, Smithson and Simonds," *artscanada* (June 1975), p. 52.

집과 무덤과 정원

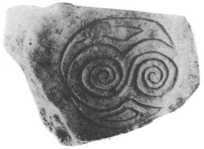

27A 영국 메이든성에서 발견된 백악에
새긴 조각. 켈트족, 로마 시대 이전.

27B 알 타시엔 신전, 몰타.
기원전 2400~2300년.

27C 나선형 문신을 한 마오리인,
뉴질랜드. (런던 뉴질랜드
고등판무관 제공)

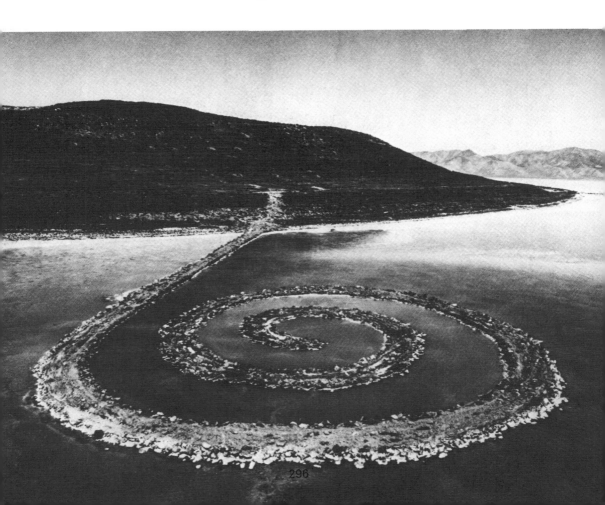

흙, 검은 현무암, 석회암으로 이루어진 〈나선형 방파제〉는 버려진 석유 채굴의 폐기물들이 흩어진 척박한 해안가에서 호수 안으로 450미터 확장해 들어간다. 주변을 둘러싼 물은 해조로 인해 핏빛을 띤다. 스미손은 〈나선형 방파제〉에 대한 영상에서 지질학적 시간, 역사, 엔트로피, 지각의 격변, 공룡, 원생액(原生液, primal ooze) 등, 그가 개인적으로 집착하고 있던 모든 것들을 함께 엮어낸다. 작가는 현장을 방문했을 때 형태가 어떻게 착상되었는지에 대해 이렇게 이야기한다.

그것은 수평선까지 퍼져나갔지만 움직이지 않는 사이클론을 암시할 뿐이었고, 그동안 깜박거리는 불빛에 전체 풍경이 지진이 일어나는 것처럼 보였다. 휴면 중인 지진은 흔들리는 침묵 속으로, 회전하는 감각 속으로 움직임 없이 퍼졌다. 이곳은 거대한 둥근 형태 안에 스스로를 에워싸고 있는 로터리였다. 이렇게 선회하는 공간에서부터 〈나선형 방파제〉의 가능성이 떠올랐다.[34]

28 로버트 스미손, 〈나선형 방파제〉, 1970년. 유타 그레이트 솔트레이크, 로젤포인트. 진흙, 소금결정 침전물, 바위, 물. 고리 길이 457미터, 넓이 4.5미터. 〈방파제〉에 관한 35분 길이의 16밀리미터 영화가 작품 이해에 필수적이다. 스미손은 흙을 옮기는 기계를 공룡에, 붉은 소금 호수를 피에 비교했다. 홉스(Robert Hobbs)가 주목했듯, 그는 〈방파제〉를 "압축된 시간의 이미지로 보았다. 아득히 먼 과거(호수로 상징되는 염류 용액에서 시작된 삶)가 먼 과거(호수의 전설적 회오리의 파괴적 힘으로 상징)에 흡수되고, 더는 가까운 과거에 대한 타당한 낙관주의란 존재하지 않는다. (...) 이 모든 과거들은 가까운 현재의 헛된 노력(근처의 폐기된 석유 굴착 장치)과 충돌한다. 모든 것이 중지되고 무용한 것처럼 보인다. 모든 것은 엔트로피의 본질적인 보편적 힘의 결과다." 전통적으로 창조의 나선형은 오른쪽 시계방향으로 소용돌이치는 반면, 파괴의 나선형은 〈방파제〉처럼 왼쪽으로 소용돌이친다. 작품은 1972년 이후 수중에 잠겨 있다. (사진: 지안프랑코 고르고니, 존웨버 갤러리 제공)

영상의 끝에는 작가가 그것의 끝, 즉 중심으로 뛰어가는 모습이 보이고, 이것은 수많은 통과 의례를 의식적으로 반복하는 것이었을 수 있다.

이브가 파충류과의 공범과 함께 '추락'(옮긴이주 — 영어에서 이브의 추방을 Fall이라고 한다)한다는 이야기는 우연에서 나온 게 아니다. 기독교의 등장으로 여신과 뱀은 모두 지하에 매장되었고, 완전히 부정적 상징으로 책망받았다. 칼 세이건은 인간과 영장류가 타고나는 세 가지 공포가 있는데, 그것은 추락, 뱀, 어둠의 공포라고 했다.[35] 의미심장하게도 세 가지 모두 신화적 모권제와 관련된다. 성 패트릭이 아일랜드에서 추방했던 뱀은 의심할 여지 없이 켈트족 모계 숭배 문화의 잔재였다. 성 마이클과 성 조지는 선사시대 언덕과 고분에서 그들 몫의 용을 격파했고, 그곳에는 승리를 기념하는 교회가 세워졌다(그 예로는 노르망디의 몽 생미셸, 카르나크의 생미셸, 콘월에 있는 세인트 마이클 마운드 등이 있다).

프랜시스 헉슬리는 정원의 뱀을 "집단적 인간을 위한" 긍정적 형상으로, 그 기능이 「창세기」에서 "천지창조를 하나의 세대로 변화시킨 것"이었다고 해석한다.[36] 정원이 '억눌린' 자연을 상징한

34. Robert Smithson, *The Writings of Robert Smithson*, ed. Nancy Holt (New York: New York University Press, 1979), p.111. 또한 Robert Hobbs on *Spiral Jetty*, in Robert Hobbs, ed., *Robert Smithson: Sculpture* (Ithaca: Cornell University Press, 1981), pp.191-97을 참고.

35. Carl Sagan, *Dragons of Eden* (New York: Random House, 1977), pp.137-50.

36. Francis Huxley, *The Way of the Sacred* (Garden City, N.Y.: Doubleday, 1974), p.272.

다면, 뱀은 본능과 감정의 '혁신적' 힘을 나타낼 수 있다. 이브나 매리 또한 자신들의 정원이 <u>자라게</u> 놔둘 만큼 매우 '버릇없는' 인물이다.

예술가 글렌 루이스는 이브의 추방이 인류가 다시는 "자연에 나체로" 있을 수 없도록 선고받은 것을 상징한다고 본다.[37] 또한 이 '행복한 사냥터'에서 추방당한 인류는 농경, 결과적으로 노동을 선고받은 것이라고 하는데, 이는 칼 마르크스가 인류와 자연 사이의 중심축으로 정의했던 것이다. "눈썹에 맺힌 땀으로 빵을 먹을 수 있을 것이다." 폴 셰퍼드는 "농경은 남성의 자존심에 너무나 큰 일격이어서, 그 복수로 자연의 대부분을 파괴할지 모른다"고 했다.[38] 여성이 성서에서 받은 벌은 남성과 출산의 고통에 굴종하는 것이었지만, 역사적으로는 그녀의 모든 다른 창조적 힘마저도 장악한다는 남성의 가정을 암시했다. 척박한 대지는 집단의 벌로 여겨졌고, 불임의 여성은 대지의 생산력에 영향을 미친다고 생각했다. 자연처럼 여성은 정부(情婦)와 뮤즈의 운명을 타고났지만 독립적으로는 예술을 포함해 아무것도 만들 수가 없는 존재였다.

정복하고 길들인 자연을 상징하는 정원을 잃은 것은 프랜시스 베이컨에게 남성이 동물(의심할 바 없이 여성을 포함해)에 대한 통치권과 "우주만물에 대한 지배권"을 잃은 것을 의미했다. 17세기 과학의 합리화는 신의 통치권을 빼앗으려는 시도가 아니라, 인간이 세상의 주인이라는 성서의 약속을 회복하기 위한 것이었다.[39] 기독교의 선형성이 거듭되는 토속신앙의 순환성을 거부했던 것처럼, 단일신앙은 자연 그 자체뿐 아니라 그 다양성마저도 거부했다. 윌리엄 라이스는 "기독교는 토속신앙의 애니미즘을 파괴함으로써 자연물에 대한 감정에 무심한 채로 자연을 착취할 수 있도록 했다"고 썼다. 그는 외부의 지배가 내부의 필요를 압도하는 "자연이 비영화(靈化)되는" 과정이 어린이와 여성의 노동 착취가 더 심해지고 일하는 날이 늘어나던 산업혁명의 과정에 어떻게 반영되었는지에 대해 자세히 서술했다. 노동은 이때 "신성한 믿음의 마지막 흔적이 사라지며" 일과로서 세속화되었다. 농경 생활과 관계된 축제와 휴일은 급속히 줄어들었다.

낭만적이거나 우주적 추상 관념으로서의 정원은 실제 자연계와의 격리를 가져온다. 동시에 정원에서 '흉측한 머리를 우뚝 세운' 뱀이 의미하는 것은 죄책감뿐만 아니라 섹스였다. 다신교 시대에 뱀은 성장의 상징으로 정원에 속했고, 이는 좋은 징조였다. 전통적인 정원의 미로는 '사라질 수 있는' 장소를 제공했다. 사과 안의 벌레처럼 그것은 문명의 질서 안에 있는 무질서의 핵심이었다. 이것이 사실 아

37. Glenn Lewis, *Bewilderness: The Origin of Paradise* (Vancouver: Vancouver Art Gallery, 1979); and "Journey Through an Earthly Paradise," *Impressions,* no.20 (November 1978).

38. Paul Shepard, *Man in the Landscape* (New York: Anchor Natural History Books, Doubleday, 1972), p.98.

39. William Leiss, *The Domination of Nature* (New York: Beacon, 1974), pp. 30, 89, 184-85(이 단락의 나머지 참고 자료도 마찬가지이다).

29 앤 밀스, ‹잎 방›, 1973년.
페미니스트 예술 프로그램
프로젝트 ‹우먼하우스
(Womanhouse)›에서.
캘리포니아 미술대학.
(사진: 주디 시카고 제공)

마도 교회와 이상적 공동체의 정원의 기능이었을 것이다. 정원은 아도니스를 숭배하고 그에게 "그들의 여성성, 은밀한 부위를 상징하는 작은 '정원'"[40]을 바쳤던 고대 그리스인들 때부터 이브, 치유의 약초를 만드는 마녀들, 처녀와 유니콘, 버릇없는 매리, 정원을 가꾸는 것외에는 '별달리 할 일이 없는' 교외에 사는 주부에 이르기까지 여성의 지배 영역이다.

폴 셰퍼드가 추적한 정원의 역사는 신성한 숲과 산의 모방에서부터 선정적인 이문화 집단 거주지, 중세의 도덕적 기록 및 "특히 양분된 생활을 했던"(그들의 씨를 뿌릴 수 없었던 신학대학에서) 기독교 수도승들이 "악마의 세상에서 보호받는 성소"를 묘사하는 이미지까지 포함한다. 그는 어떻게 정원이 모성의 집과 위협적인 세상 사이의 영역이 되었는지, 죄악의 자연의 유혹과 그녀의 무서운 기운을 어떻게 형식화하고 길들였는지 보여준다. 이 역사의 많은 부분에서 정원은 기독교의 웅변과 토속신앙을 겹쳐놓는 두 갈래의 우화다. 산스크리트어 '파라데사(paradesa)'는 저세상, 죽음을 의미했고, 낙원(Paradise)이라고 불린 페르시아어의 정원은 근본적으로 성적(性的)인 곳이었다. 고대 색슨어로 낙원은 초원이며, 이는 숲의 빈터[또한 레이(ley)], 빛의 장소, 어둠과 짐승이 들끓는 곳에서 보호받는 곳으로 여전히 영국을 뒤덮고 있다.[41]

30 낸시 스타우트, ‹해바라기 사원›,
1977년. 성장하고 있는 '건축
역사'의 사진 기록.

캐나다의 예술가 글렌 루이스가 1970년대에 설치 작품이자 전시인 ‹'비월더네스', 낙원의 기원(Bewilderness, the Origins of Paradise)›(옮긴이주 ─ 'bewilderness'는 어리둥절하다는 뜻의 be-wilder와 황무지, 야생을 의미하는 wilderness를 조합해 작가가 지어낸 말이다)을 야심 차게 시작했을 때, 그는 조셉 캠벨이 정의한 신화의 개념인 '공공의 꿈(public dreams)'에 매료되어 있었다. 이 작품은 보통 사람들의 작은 앞마당 정원과 낙원을 연결시키는 그의 관심에서 자라났다. 루이스는 자료와 이미지를 모으기 시작하면서, 그의 노력이 "'말 그대로' 신화로 통하는 문이고, 신화와 관련해 내 작업을 정리하는 것이 개인의 예술적 관심 이상으로 공공의 좌표를 제공했다"는 것을 발견했다. 최종 설치물은 이야기 책, 인용구, 에세이와 전 세계에 있는 공원, 들판, 길, 정원의 사진으로 구성되었다. 루이스와 타키 블루싱어가 함께 찍은 사진들은 거의 특징이 없어 의미심장한 텍스트에 반해 도발적으로 대조적인, 방랑할 수 있는 공간을 제공한다. 설치는 탄생에서 죽음에 이르는 여정으로 나열되었고, 낙원에서 '관문(Gateway)'을 통과해, 길을 따라, 들판을 지나고, 물을 따라 내려가, '은유숲(Metaphorest)'으로, 그리고 마침내 '우묵한 땅

31 애덤 퍼플, ‹에덴의 동산›,
1975년 이후 지속. 뉴욕시
앨드리지가. 동심원의
꽃으로 가득한 이 아름다운
구조물은 황폐한 로어 이스트
사이드 한가운데에서 희망의
상징이었으나 현재 개발로
위협받고 있다. (사진: 루시 R.
리파드)

40. Branston, *Lost Gods of England*, p.158.

41. Shepard, *Man in the Landscape*, chapt.3 ("The Image of the Garden").

(Hollowland)', 즉 언덕 안에 있는 동굴에 이른다. 루이스는 그 과정에서 "정원은 인간의 기원, 삶, 죽음에 대한 이해를 돕는 일종의 언어로 나타났다"고 말한다.[42]

로버트 스미손은 정원의 '이중성'에 초점을 맞추었다. 그는 "원시적 의미에서 사악함은 그 기원을 '우수한 정원(낙원)'이라고 불리는 데 두고 있는 듯하다"고 생각에 잠기며 말했다. "반쯤 잊혀진 에덴에서 끔찍한 일들이 일어났던 것 같다. 기쁨의 정원이 왜 그릇된 어떤 것을 나타내는가? (…) '정원'에 대한 너무나 많은 생각이 당황과 불안으로 이끈다. 정원은 (…) 나를 혼란의 끝까지 데려간다. 이 주석은 어지럽고 보잘것없는 길과 수많은 수수께끼로 가득한 미로로 바뀌었다. 정원의 최악의 문제에는 어디선가, 혹은 무엇인가에서 추락하는 것이 수반된다. 절대적 정원의 확실함을 다시 되찾을 수는 없을 것이다." 그는 냉소적으로 이상화된 "풍경"과 "아름다운 경치"를 "격있는 자연"이라고 불렀다.[43]

실제로 정원은 처음으로 자연의 일부를 '소유'한 것이었다. 그것은 여성처럼 재산이 되었다. 많은 사회주의 작가들이 자연 지배의 발전과 하위 계급의 억압을 동일시했다. 윌리엄 라이스는 자연을 지배하게 됨에 따라 생산성이 증가했고, 사회적 충돌에 질적 도약이 있다고 지적한다. "명확한 한계 없이 자연을 지배하는 것은 천연자원을 노예로 삼아 만족할 줄 모르는 요구를 하는 것이다."[44]

호레이스 월폴의 표현대로 18세기 "영국의 정원"은 "울타리를 뛰어넘었고" 모든 자연은 정원으로 인식되었다. 자연의 지배는 성취되었고, 브롱크스 동물원에서 '자유롭게' 뛰어다니는 아프리카 영양처럼 자연은 이제 '자유'를 찾았다(18세기의 '도약' 혹은 '탈출'이 영국의 여성권 투쟁과 차티스트 운동의 시작과 동시에 일어났던 것은 우연이 아니다). 셰퍼드는 영국 정원을 민주적 이상에 반하는 상위 계급의 호화로운 형식주의적 취향에 대한 반발로 보았다.[45] 그것은 오래가지 않았다. 산업혁명과 함께 모든 땅은 잠재적으로 개척할 수 있는 것이 되었고, 자연으로부터 소외되는 현상이 본격적으로 시작되었다. 경제적으로 시골을 떠나야 했던 필요성도 가족, 장소, 개인 사이의 관계를 끊었다. 오늘날에는 심지어 '고향'이 있는 경우도 드물다. 아네트 콜로드니는 문학을 통해 식민지 미국 시대에 대지가 처음 처녀로, 그다음에는 어머니로, 그다음에는 이익을 위해 결국 그저 강간당하고 마는 정부(情婦)로 나타나는 과정을 추적한 바 있다.[46]

셰퍼드는 또한 산업화로 인해 여성의 기능이 가정에서 필요한 것들을 키우고 만드는 것으로 대체되면서 일어나게 된 여성의 지위

42. Lewis, "Journey," p. 1.

43. Smithson, *Writings*, p. 91.

44. Leiss, *Domination of Nature*, pp. 156-58.

45. Shepard, *Man in the Landscape*, pp. 80-81.

46. Annette Kolodny, *The Lay of the Land* (Chapel Hill: University of North Carolina Press, 1975).

상실과 병행해, 어머니 대지의 개념이 어떻게 점차 암소로 대체되었는지 설명한다. 대지/어머니는 소유되거나 사고팔 수 없다는 북미 원주민들의 항변은 그들의 문화의 몰락과 대지를 상실하는 결과를 초래했다. 이와 유사하게 원주민들은 모든 물건들이 그 나머지의 삶과 맺는 유기적이고 유용한 관계로 인해 모두 예술이라고 보았다. 신성한 사회에서는 "불필요한 인공물, 도구, 제품의 확산이 의미의 손실을 가져오는 일종의 신성모독"이라고 보았다.[47] 이 모두 우리의 소비 사회에 대한 완벽한 묘사가 아닐 수 없다.

프랜시스 헉슬리는 부동산의 경계 표시로 거석을 사용한 것이 어떻게 "의례와 관련된 사고에서 토지 소유권의 원리가 탄생"하는 과정을 나타내는지에 대해 설명한다.[48] 도시화의 증가와 함께 정원조차도 상위 계층만이 누릴 수 있는 사치가 되었다. 19세기 후반에 오직 "계급이 있는 사람들을 위해 의도된" 것이라고 거만하게 주장했던 영국의 한 원예 서적은 "원예의 고상함과 우아함"을 감상하기 위한 것이었다.[49]

이러한 현상에 대한 인식에서 '공원'이 민주적으로 자연을 이용할 수 있는 공공 시설로서, 때로는 상당히 생색을 내가며 만들어지기 시작했다. 그럼에도 불구하고 도시의 공원은 공공미술의 강력한 은유로서 기억(어떤 이는 향수라 말할 수 있겠다)을 퇴비로 한 성장과 다양성의 순환적 안정감에 대한 오버레이다. 정원처럼 공원은 (특히 오늘날 뉴욕시에서) 안전과 위험, 사생활과 통제된 자유의 분위기 속에서 이중적 의미를 갖는다. 도시가 자연 위에 오버레이된 것처럼 그 변덕으로부터의 탈출로서 공원이나 정원은 도시의 콘크리트 아래의 땅을 재확인시키고, 도시 거주자들에게 세상이 모두 도시가 아니라는 것을 상기시킨다. 공원은 아마도 자연과 사회 사이의 접점으로 존재하는 가장 효과적인 공공미술 형태일 것이다. 그렇기 때문에 찰스 엘리엇 노튼은 센트럴파크와 프로스펙트 파크를 설계한 프레더릭 로 옴스테드가 "필요에 대응하고, 우리의 거대하고 다양한 민주주의의 삶을 표현한 가장 위대한 업적을 만들어낸" 인물이라고 이야기할 수 있었다.[50]

1928년, 발터 벤야민은 "자연 자체가 아니라 자연과 인류 사이의 관계에 통달할 것"을 제안했다.[51] 이언 맥하그는 그가 "자연주의자(The Naturalists)"라고 불렀던 자연과학과 사회과학에 구별을 두지 않는 이상적 사회를 상상했다.[52] 자연주의자들은 자연을 지배하기보다는 정의상 인류를 포함하는 자연을 이해하기 위한 탐구에 지배받는다. 어떤 의미에서 이것은 생시몽에서 포이어바흐까지 초기

47. Jack Burnham, *Great Western Salt Works* (New York: George Braziller, 1974), p. 156.

48. Huxley, *Way of the Sacred*, p. 167.

49. Kemp가 쓴 이 책은 19세기 후반에 출판되었다. Anthony Huxley의 *An Illustrated History of Gardening* (New York: Paddington Press, 1978)도 같은 어조가 지배적이다.

50. Charles Eliot Norton은 Smithson, *Writings*, p. 126에서 인용됐다. Smithson의 에세이 "Frederick Law Olmsted and the Dialectical Landscape"은 공원에 대한 창의적인 현대적 관점을 제공한다.

51. Walter Benjamin은 Leiss, *Domination of Nature*, p. 198에서 인용했다.

52. Ian L. McHarg, *Design with Nature* (New York: Doubleday/Natural History Press, 1978), pp. 117-125.

사회주의자들이 제안한 자연계의 질서를 사회 모델로 삼는 개념으로 돌아간다. 마르크스와 엥겔스조차도 이로쿼이족의 모계 사회 구조에 대한 프랜시스 모건의 자료를 기반으로 한 이론들을 한때 생각한 바 있다.

현대의 세상이 자연을 이용하면서 '비용이 들지 않는' 중성적 물질로 인식하는 방식은 '예술을 위한 예술'의 현대적 개념에서 오직 매체의 물질적 성질만을 중요하게 여기고 내용을 거부하는 것과 흡사하다. 반면 맥하그의 자연주의자들은 의미 있는 형태에 대해 이해하지만, 인공적인 창작 활동뿐만 아니라 자연의 활동도 포함하기 위해 '예술'보다는 '적합성(fitness)'이라는 용어를 선호했다.

예술은 씨앗을 뿌리는 것과 같고, 또 그래야 하며, 이것은 현대의 정원사로 활동하는 많은 예술가들의 주제다. 데임스는 신석기인들이 "농장 예술(farm art)"을 만들었다고 했다. 1970년, 칼 안드레는 「예술은 농업의 한 분야다(Art is a Branch of Agriculture)」라는 제목의 베트남 전쟁에 반대하는 반어적인 글을 쓰면서, 그중 어떤 부분보다도 예술가들은 "싸우는 농부들이자 농사짓는 전사여야 한다"고 말했다.[53] 이와 동시에 앨런 손피스트는 그의 국제적인 〈씨앗 분배(Seed Distribution)〉

프로젝트에서 문자 그대로 번식의 수단인 예술의 개념을 발전시켰고, 이어서 아트파크에서는 과거의 숲이었던 장소를 탐지해 처녀지(處女地)의 둥근 웅덩이를 만들고 이것으로 바람에 날리는 씨앗을 포착해 숲의 부활을 시작하고자 했다. 포피 존슨은 1969년에 시작한 프로젝트 〈지구의 날(Earth Day)〉에서 작가의 뉴욕 아파트 부근에 있는 빈터에 씨앗을 심고, 다음 해에 국화 스물네 송이, 해바라기 여덟 송이, 딜(dill) 허브 두 줄, 옥수수 세 개, 코스모스 열여덟 송이, 아이슬란드 양귀비 세 송이, 백일초 스물두 송이, 수레국화 열두 송이, 여름 호박 열아홉 개로 예술 수확의 결과물을 기념했다. 같은 1969년에 자연과 사회의 체계에 관련된 주제로 작품을 만드는 한스 하케는 원뿔 모양의 토양에 성장이 빠른 겨울 호밀을 심어서 전시 시작에 맞추어 싹이 돋게 하는 실내 미술관 작품을 제작했다. 그의 관심사는 역사나 조각적 형태가 아니라 "성장이라는 현상이 힘과 에너지와 정보와 상호작용 하는 데" 있었다. 그의 도록에는 본래 "풀이 자라는" 것으로 계획되었다고 한다.[54]

스미손은 예술이 원예에 가까워질수록 퇴화한다고 재치 있게 말

53. Carl Andre, *Artforum* (September 1970), p. 35.

54. Hans Haacke, *Earth* (Ithaca: Andrew Dickson White Museum, Cornell University, 1969).

했다. 하케는 그의 흙더미가 원예와 어떻게 다르냐는 질문을 받았을 때, 그것은 의도에 있다고 답했다. 나 자신은 그것이 원예와 다르지 않다는 사실을 꽤 즐긴다. 예술이 삶과 분리되고 예술이 단지 예술에 관한 것이어야 하는 우리의 체계에서는 분리만이 예술의 창작을 입증할 뿐이다. 분리가 존재하지 않는다면 우리는 무엇을 잃는가? 혹은 얻는가? 로렌스 앨러웨이는 "구경꾼과 예술작품 사이에 상호의존성이라는 개념은 주객 관계의 절대성을 약화시키기 때문에 당연히 반형식주의적인 것"이라고 지적했다.[55] 스미슨 역시 생태학과 산업 사이에 '필요한 변증법'을 제공하는 것이 중요하다는 것을 인지했다.

변증법론자의 자연은 어떤 형식적 이상에도 무관심하다. (⋯) 원주민들이 절벽에서 거주하는 방식과 대지를 이용해 만든 언덕에서 교훈을 얻을 수 있다. 여기서 우리는 자연과 필요가 함께하는 것을 볼 수 있다. (⋯) 폭력과 '마초적' 공격성을 피하면서, 대지에 직접적인 유기적 변형을 가하는 것이 가능하다. (⋯) 농부, 광부, 예술가가 대지를 다루는 방식은 그 자신을 얼마나 자연으로 인지하는가에 따른다. 결국 섹스가 모두 강간은 아니다. 노천 채굴을 하는 광부 자신이 자연에서 소외감을 느끼지 않고 성적인 공격성에서 자유롭다면 땅을 일궈낼 수 있다.[56]

사회 문제를 강조하고, 형식적인 데에 치중하지 않으며, 생태계에 좀 더 민감한 태도를 보이는 생태미술 장르는 1960년대 중반의 대지미술과는 다르다. 밴쿠버에서 활동하는 이언 백스터는 N. E. Thing Co.(당시 그와 그의 아내 잉그리드, 두 아이들로 구성되었다)를 설립하고, 고고학과 인류학 자료에 대한 관심은 아주 적었지만 이 분야의 개척자가 되었다. 로버트 모리스는 그와 일부 예술가들이 전념하는 작품의 과정에서 대규모의 토양을 옮기는 데에 따르는 모순에 대해 언급했다.

조직적이고 강도 높은 범위에서 파고 쌓는 행위는 한편으로는 지하 정원과 지구라트를, 다른 한편으로는 거대한 지질학적 상처와 광석 부스러기를 만들어냈다. 그 형태들은 기본적으로 같다. 그 목적과 세부 내용은 다양해서 어떤 것은 숭고하고 다른 것은 끔찍하다고 딱지를 붙인다. (⋯) [예술이] 다른 조직된 인간 행위와 달리 구별되는 것은 그것이 설명을 통해 제어하려 하지

32 앨런 손피스트, 〈처녀 대지의 웅덩이〉, 1975년. 뉴욕 루이스톤 아트파크의 화학 폐기물 처리장 위.

55. Lawrence Alloway, "Time and Nature in Sonfist's Art," *Alan Sonfist* (Boston: Museum of Fine Arts, 1977), p. 3.

56. Smithson, *Writings*, p. 123.

않고, 경험하고 질문을 던질 자유를 제공한다는 데 있다.[57]

헤르베르트 마르쿠제는 "인간이 벌이는 자연과의 투쟁은 점점 더 사회와의 투쟁이 되어간다"[58]고 했다. 이것이 가장 자명하게 나타나는 분야는 예술가가 자연과 사회적 상호작용을 시도하는 '개간 예술(reclamation art)'이다. 의식의 조작은 권력을 가진 자와 힘없는 자 모두의 중대한 무기다. 예술은 삶의 의식에 영향을 미치도록 되어 있지만, 오늘날의 개간 예술가는 대중매체와 모든 정부를 마음대로 이용하는 다국적 대기업과 투쟁하고 있다(혹은 매수당하게 된다). 상품화를 거부하는 예술은 또한 이러한 상품을 제공하는 천연자원의 남용을 거부한다. 마지막 몇 년 동안 스미손은 대지 약탈자들에게 그들이 입힌 파손을 개조할 수 있도록 허가를 받고자 고군분투했다. 그는 상대적으로 손대지 않은 자연보다 '지옥 같은 장소들', 광재 더미, 노천 채굴한 황무지, 오염된 강처럼 사회가 엉망으로 만들어놓아서 오직 신 노릇을 하는 예술가만이 변화시킬 수 있는 장소들을 선호했다. 덴버의 한 천연 광물 공학 회사만이 광석 폐기물을 처리한다는 스미손의 제안을 환영했다. 스미손은 그들에게 "한가로이 걸어 다닐 수 있는 원형의 길", 그리고 그 특유의 이중의 물과 흙으로 이루어지는 네 개의 광석 폐기물 테라스에 상응하는 네 호수를 제안했는데, 실행되었다면 수년이 걸렸을 프로젝트다. 그 이후 모리스는 시애틀 근교에서 낙관적인 계획의 일부로, 전과 유사하지만 일반적인 개간 작업, 법적인 절차가 요구되는 개간 작업보다는 저렴하고 좀 더 소박한 대지미술 프로젝트를 실행하기 시작했다.

앨런 손피스트는 이제 스미손이 찾고자 했던 종류의 프로젝트들만 진행하고 있다. 그는 텍사스의 오염된 범람원 전체를 인공 호수로 덮으려는 기술자들의 값비싼 본래 계획의 대안책으로 서로 다른 텍사스 현지의 생태계를 반영하는 일련의 섬을 계획하고 있다. 현재까지 손피스트의 가장 흥미로운 작품들은 도시에 있었다. 그는 '역사적 자연', 즉 특정 장소에 더는 존재하지 않는 자연에 관심을 갖는다. 그가 뉴욕 자연사박물관에서 예술 과정을 밟은 것은 우연이 아니며, 어린 시절에는 메트로폴리탄 미술관을 선호했다. 그는 사우스 브롱크스에서 자랐고, 어렸을 때 집착했던 그곳의 헴록나무 숲이 그의 작품에 주요한 영향을 미쳤다. 그는 여전히 자신의 예술의 많은 부분을 성장하게 해준 나무와 공감대를 유지한다. 그의 모든 작품은 자전적이다. 그는 "나의 신체가 나의 미술관이다"라고 말한다. "이것이 나의 역사다"(그리고 그의 몸을 뉴욕 현대미술관에 기증했다. 따라서

57. Robert Morris, *The Arts* (July 1979), p. 4에서.

58. Herbert Marcuse는 Leiss, *Domination of Nature*, p. 22에서 인용했다.

33 로버트 모리스, 〈무제〉, 1979년. 시애틀 남부 4,000평의 토지. 타르로 보존된 나무, 잔디를 심어놓은 땅. 킹스 카운티 아트 커미션.

앨런 손피스트, 〈시간 풍경〉, 34
1965~78년. 뉴욕의 휴스턴가와 라 과르디아 플레이스(La Guardia Place). 225평(배경의 벽화는 무관하다).

몸의 부패가 그의 몸의 예술 사이클의 일부가 될 것이다).

　대지와 자연은 손피스트의 재료일 뿐 아니라 주제다. 그는 공공 기념비가 전통적으로 인간사에 등장하는 행사, 전 공동체에 중요한 행위를 기념하는 것이었다고 말하면서, 이 공동체에 인간 외의 요소들도 포함할 것을 대안으로 제시한다. "전쟁 기념비에 군인의 삶과 죽음을 기록하는 것처럼 강, 샘, 자연 암석의 노출부 등 자연 현상의 삶과 죽음 또한 기억되어야 한다."[59] 그는 지역의 자연적 특징이 길과 지역의 이름('역사적으로 보존될 자연')으로 기억될 것과 도시에 옛 도로와 길을 표시할 것을 제안한다. 맨해튼 시내 작은 구획의 땅(200평)에서 시작된 〈시간 풍경〉 연작은 신중한 연구를 통해 심은 세 단계의 숲으로 뉴욕의 자연사를 재현했다. 그것은 식민화되고 개발된 도시 현장 한가운데 있는, 유럽 문명 이전의 야생의 땅의 이미지다. 나는 그 근방에 살기 때문에 이것이 죽음에 대해 잊어버리는 비현실적 프로젝트 중 하나가 아니라는 것을 보증할 수 있다. 겨울의 〈시간 풍경〉에는 덩굴이 얽히고, 아름다움은 사라져 숨는다. 그러다 봄에 다시 깨어나고, 여름에는 푸르고 무성해지는데, 어떤 면에서는 평범한 공원 같아서 흥미가 덜한 때이기도 하다.

　손피스트는 사우스 브롱크스에서 현장의 옆 건물에 20년 후에 그의 터가 어떻게 나타날 것인지를 보여주는 나무들의 사진 벽화를 만들었다. 애틀랜타에서 제작한 〈대지의 벽(Earth Wall)〉은 도시 아

59. Alan Sonfist, "Natural Phenomena as Public Monuments," *Natura Integrale* (February-March 1981), p. 13.

래에 있는 지층을 드러내는 것으로, 지층 위에서 아래로 향하는 식물의 뿌리는 집단적이고 개인적인 역사뿐만 아니라 자연적 뿌리에 대한 은유였다. 이 모든 프로젝트에서 작가는 현대의 체계 안에서 도시가 자연의 정체성을 재발견할 수 있는 방법을 제안하고자 노력하고 있다.

샌디에이고에서 활동하는 핼렌과 뉴튼 해리슨 부부 또한 '예술가 농부'로, 쓰레기, 공동체, 노동을 창의적인 대규모 방식으로 재순환시키고 결과적으로 단순한 재배나 원예보다는 '혼합 양식'(옮긴이주 — 한 양식지에서 두 종류 이상을 양식하는 것)에 관심을 둔다. 이들 또한 목적을 추구하는 데 필요한 어떠한 기술이라도 사용해 매체와 방식 사이의 인위적 장벽을 무너뜨리고자 한다. 이들 또한 작품의 심미적이고 과학적인 현재, 미국의 대지 사용의 역사, 그리고 '자연환경과 문화 체계 사이에 존재하는 변칙들'을 함께 틀로 구성해 작품의 비유적 측면을 강조한다. 한 예는 사라진 남부 캘리포니아의 원주민 부족에 관한 〈그들이 불로 농사를 지었고 노래로 전쟁에서 싸웠다는 것을 우리가 알고 있으나, 자신의 이름으로 더는 기억되지 않는 가브리엘리노에 대한 명상〉이라고 불리는 작품이다. 이것은 환경 파괴와 잇따른 '가브리엘리노족'의 집단 학살을 오늘날 이 땅을 대하고 있는 우리의 몫과 비교한다. 해리슨 부부는 분수계 유역 간척 공사와 생명 사슬을 전문적으로 다룬다. 그들은 브라인슈림프, 양어장, 또 게에 관해 광범위한 활동을 펼쳐 과학 단체의 지원을 받았다. 1977년 아트파크에서 해리슨 부부와 아들 조슈아는 거대한 화학물질 찌꺼기 더미를 복구하기 위해 나서면서, 말 그대로 '땅을 만드는' 일에서부터 시작했다. 그들은 숲 전체를 이루는 나무를 심고, 토종 작물에 관해 주변의 원주민 마을과 협력할 것을 희망했다. 프로젝트는 결과만큼 과정에 관한 것이었다. 결국에는 아트파크 관리인들이 공사를 중단시켰다. 해리슨 부부의 현장은 오펜하임의 〈정체성 확장〉(271쪽), 시몬스의 〈성장의 집〉(312쪽), 그리고 손피스트의 숲 프로젝트가 이루어졌던 곳이어서 역설적으로 치명적인 화학 폐기물이 그 자체 미적으로 풍부한 오버레이가 되었다.

뉴튼 해리슨은 왜 상대적으로 힘없는 예술가들이 곤란을 무릅쓰고 이런 거대한 개념들과 씨름하는 것인지 이해하기 힘들어하는 사람들에게 이야기한다. "때로는 일본의 정원을 생각한다. 적은 수의 사람들이 수백 년 동안 구성원이 바뀌어가며 일상을 살면서 우주의 축소판을 창조하는 것은 예술이다. 나는 동굴 벽화를 공간, 시간, 움직임, 마법, 위치, 규칙, 전략에 관련한 생존의 가르침으로 본다. 모든

보니 셰크, 더 팜의
'날달걀 동물 극장
(The Raw Egg Animal
Theatre)'. 샌프란시스코. 37

종교 예술은 그러한 특성을 가지고 있다. 최종 단계는 장식, 특별한 공예와 마법 사이에 있다."[60]

미국에서 가장 야심차고 성공적인 생태미술을 선보인 보니 셰크는 1974년 샌프란시스코에서 크로스로드 커뮤니티/더 팜(Crossroad Community/The Farm)을 설립하고, 1980년까지 운영에 그녀의 모든 열정을 바쳤다. 자연주의자들과 마찬가지로 셰크는 "인간의 창작 과정, 즉 예술과 다른 생명체들과의 통합을 통해 더 풍부한 인류애와 긍정적 생존을 희망한다." 70년대 초반 그녀는 자신을 동물과 동일시하고 동물원의 우리에서 식사를 하는 퍼포먼스를 했다(손피스트 역시 동물원에 자신을 진열한 바 있다). 하워드 레빈과 함께 제작한 일련의 이동식 공원은 도시 한가운데에 잔디를 깔고 건초더미, 피크닉 테이블, 실제 소와 야자나무를 가져와 도시에 필요한 오아시스를 보여주고자 했다.

더 팜은 7,000평의 땅으로 고속도로 아래, 그리고 그 안에 있다. 이곳은 서로 다른 네 개 소수민족의 거주지가 만나는 곳이다. 셰크는 한때 농장으로 쓰였던 현장에 늘 초자연적 매력을 느꼈다. 훗날 그녀는 이 장소가 세 종류의 샘이 만나는 장소로, 선사 시대인들이 기념비를 만들기 위해 골랐을 법한 그런 곳이라는 사실을 알게 되었다 [『주역(周易)』에서는 우리가 마을을 떠난다 해도 우물은 남아 있다고 말한다]. 더 팜은 여러 기능을 한다. 이곳은 대지 사용과 음식 연구의 자원센터일 뿐 아니라 아트센터이기도 하다. 셰크는 이 전체를 퍼포먼스 예술작품이라고 여긴다. 이곳에서는 책임을 지는 농사, 어린이 미술과 무용 교실, 정신과 환자들과 노인들을 위한 활동, 도자기와 판화 교실, 태양열 온실과 사보니우스 풍력 발전기, 꽃·채소·약초 정원, 농작물과 동물에 관한 시범 프로젝트들이 열린다. 더 팜은 또한 환경적·사회적 작품이기 때문에 예기치 못한 일이 전개되는데, 태연하게 '고속도로'라는 놀라운 기술적 단일체를 편입시킨 것이 그 한 예로, 이는 마치 성당 옆에 있는 정원 같다. 한번은 카드보

60. Newton Harrison, *10* (Houston: Contemporary Arts Museum, 1972), p. 14.

드로 만든 소 의상을 걸친 행렬이 고속도로를 따라서 '집으로 돌아왔다.' 건물 안에는 구식의 농장 부엌이 있다. 바깥에는 흰색 철제 실외 정원 가구가 교외의 분위기를 낸다. 우아함이 자연 그대로의 생활의 일부라는 것을 보여주기 위해 '국제주의 양식의 거실'이 계획되었고, 여러 문화에 걸쳐 소통을 확장한다는 의미로 일본의 옛 농가를 수입해오려는 협상을 진행하고 있다. '날달걀 동물 극장'이 지닌, 감각적으로 풍부한 환경에서 토끼, 닭, 염소 등의 동물들은 서로 교류하며, 집, 나무, 장난감들, 거울, 관찰자들과도 교류한다. 더 팜은 진짜 농장 같아 보인다. 거름 냄새와 진흙 들판과 미관상 좋지 않은 구역들도 있다. 셔크는 이것을 "삶의 틀 (…) 환경, 심미, 감정이 함께 나열된 것"으로 본다.[61]

1973년, 멕시코에서 패트릭 클랜시와 플로라 클랜시 부부는 시멘트를 뚫을 수 있는 식물의 완강한 힘에 대한 작품을 만들었다. 그들은 '시멘트 정원'을 빌려, 과일과 채소에서 남은 씨앗을 그 위에 퍼붓고 아주 미묘하게 파괴했다. 연약한 싹은 '힘없는' 예술가들이 공간과 의식을 조종할 수 있는 수단이 된다는 것에 대한 비유다. 마야인들의 운명이 다했던 것은 문화에 집중해 자연을 궁지로 몰았기 때문이라고 한다. 뉴질랜드 오클랜드시 중심에 있는 묘지에는 묘비 위로 자란 덩굴이 이를 인간이 만든 기념비라기보다는 덤불처럼 보이게 해, 문화에 대한 자연의 승리의 전형적 이미지를 보여준다.

신석기 시대의 작은 그리스 여신의 신전부터 안데스 산맥 동지 축제(한때 정신적 제물을, 지금은 물질적 욕망을 대변하는)의 축소 모형의 물건들과 집까지 자그마한 것들이 의례의 매력을 사로잡았다. 정신 생물학을 집단의 무의식, 의사소통, 사회의 변화와 결합시키는 예술 역시 '희망 사항'이라고 할 만한 것의 결과다.

시몬스는 소우주가 대우주에 행사할 수 있는 힘을 인지했기 때문에, 자신이 길거리에 축소해 세운 환상의 풍경에 사회적 효과의 차원을 더할 수 있었다(2장 참고). 동일한 상징 어휘 안에서 자신이 선호하는 미니어처 규모의 공원과 실제 규모의 공원 프로젝트 사이를 넘나드는 시몬스의 작품은 "딱 맞는 크기란 없다"는 도곤족의 믿음을 뒷받침한다. 시몬스의 '소인들'에 관해 말하자면, 도곤족의 집은 "작은 도시이고, 도시는 큰 집으로, 두 가지 모두 세계의 상((picture)을 반영한다." 자신의 집 안에 있는 사람은 "기억과 기대 속에서, 그리고 정신적 연상 작용을 통해, 정서적으로 연관된 모든 장소에 동시에 거주할 수 있을 것이다."[62] 소인들은 매일 사람들과 접촉하면서 다른 시간대와 가능성을 엿볼 수 있는 꿈 같은 틈을 제공하

61. Bonnie Sherk, "The Farm" (flier from the San Francisco Art Institute, 1976).

62. Aldo van Eyck, in Charles Jencks and George Baird, *Meaning in Architecture* (New York: George Braziller, 1970), p. 212.

고, 공동체의 실제 삶 속에 그들만의 역사와 신화를 만들었다. 각각
의 집은 흥미롭게 구경하는 사람들의 눈앞에서 탄생, 삶, 죽음의 순
환을 거친다. 소인들이 속한 풍경의 일시성 때문에 그들이 시간의 구
조에 속하지 않는다고 느껴지는 것은 아니다. 나바호족과 오스트레
일리아 원주민의 모래 그림이나 푸에블로족의 옥수수가루 그림처럼
그 풍경들은 기능을 완수했을 때 파괴된다. 그것들은 누군가 공공의
문맥에서 떼어냈을 때, 또 '개인의 소유물'로 만들 때 사라진다.

시몬스의 개인적 환상이 거리 관객들의 정치 의식을 고양시키
는 결과로 확장될 수 있었던 것은 부분적으로 작가가 관객의 과거를
복원시켜 자신이 속한 도시의 일부를 알아보고 스스로 미래를 구축
하도록 돕기 때문이다. 아주 작은 어도비 점토 집들과 감각적인 지점
토 풍경은 놀랍게도 보편적 이미지들이다. 이들은 뉴욕의 노동자 거
주 지역에서는 푸에르토리코를, 파리에서는 튀니지를, 독일에서는
터키를 상기시킨다. 작가는 제작 과정에서 자신만의 환상에 빠지기
도 하지만, 또한 "거리에서 집을 만드는 것은 마치 관객과 손잡는 것
같다"고 이야기한다.[63] 이 심미적 친밀감은 여러 번 집단적 저항으
로, 그리고 다시 지배적 상황으로 이어졌다. 소인들이 그렇게 적대적
환경에서 집을 짓고 생존해 그들의 문화를 수행할 수 있다면, 우리도
할 수 있다.

시몬스가 자그마한 벽돌과 지점토, 막대기를 들고 그의 상징적
후손인 소인들을 번식시키기 위해 일 년 넘게 뉴욕의 로어 이스트 사
이드에서 거의 매일 등장했을 때, 그는 일종의 민중 영웅이 되었다.
번식의 수단은 과거 '의례를 행했던 장소'들에서 명백히 성적인 형태
(때로 양성적인)로 존재했고, 이것이 소인의 '원시적' 존재와 그들이
내려다보는 공터의 쓰레기와 돌무더기 아래 있는 대지를 연결시키
는 듯했다. 주민들이 주변을 새로운 시선으로 둘러보자 환경의 변화
에 대한 대화가 생기기 시작했다. 그리고 2년간의 계획, 관료주의와
의 단절, 노고 끝에 맺은 결실이 '라 플라시타/찰스 파크(La Placita/
Charles' Park)'로, 이는 자연스럽게 보이는 작은 언덕을 중심에 둔
놀이터였다. 작가의 본래의 '예술적 발상'은 아스팔트 아래에서 조화
롭지 않게 솟아나는 '산'을 만드는 것이었지만, 계획 단계에서 주민
들의 필요와 협력 과정이 더 큰 부분을 차지하게 되면서 산은 줄어들
고 그 위에 아이들을 위한 미끄럼틀이 생겼다. 계획했던 '야생의' 풍
경은 작가와 주민들 모두의 열성적인 동의와 함께 정원으로 길들여
졌다. 클리브랜드에서 시몬스는 큰 규모의 저임금 주택단지 주민들
과 함께 주변 건물의 지면도를 반영해 조각, 바베큐, 피크닉을 위한

63. Charles Simonds, Daniel
Abadie의 인터뷰 in *Charles
Simonds* (Paris: SMI/Cahier 2,
1975), p.9.

38 찰스 시몬스, 〈스탠리 탄켈을 기념하는 공중 정원을 위한 제안서〉, 1976년. 사진에 잉크.

정원을 만들었다. 이러한 집단적 노력을 통해 전에 만난 적 없던 이웃들이 한데 모이게 되었고, 휴식 공간과 집세 지불 거부 운동을 촉발시켰다.

로어 이스트 사이드에서 진행된 또 다른 프로젝트는 버려진 다세대 주택을 뉴욕시로 몰리는 이주민들을 수용해온 이 지역의 역사 박물관으로 부활시키는 것이었다. 박물관은 구전과 시각적 역사를 소장하고, 인간사와 지역의 자연사 부문을 결합할 예정이었다. 위층에서부터 내려오는 정원은 실내의 과거에서 영양분을 공급받아 외관 벽과 이웃한 공터를 공원으로 바꾸고자 했다. 브리지 포인트의 〈스탠리 탄켈을 기념하는 공중 정원〉을 위한 시몬스의 제안서는 뉴욕에 많지 않은 자연 휴식 공간에 흉물로 서 있는 두 고층 건물을 많은 비용을 들여 허물 것이 아니라(건물 공사는 탄켈이 이끄는 지역 사회의 반대로 멈춰진 상태였다) 공중 정원과 유스호스텔로 바꾸고, 경고로서 남겨두는 것이었다.

시몬스는 1975~76년 작품 〈성장의 집〉을 통해 당시 그의 작품을 지배하던 신화와 자연에 관한 많은 복잡한 생각을 망라하는 이미지를 찾게 된다. 소규모의 '성장하는' 점토 조각으로 선행 과정을 거친 후, 영구적이지만 항상 변화하는 공공 기념물로 기획된 〈성장의 집〉은 다양한 종류의 씨앗을 신중한 계획에 따라 흙 자루에 담아놓은 거대한 '성장의 벽돌'로 이루어졌고, 1975년 아트파크에 그 일부가 설치되었다. 이것은 〈원형의 집〉(139쪽 참고)과 같이 배처럼 불룩한 돔을 둘러싼 이중의 원형 벽으로 구성되었다. 원형의 공간은 겨울을 날 수 있는 폐쇄된 피신처에서 시작해, 봄에는 싹이 돋는 초목들로 점진적으로 파괴되고, 여름에는 먹거리를 생산하는 밭이 되었다가 수확 이후에 파손되는 것으로 끝난다. 뿌리를 덮었던 재료로는 새로운 벽돌을 만들 것이고, 새로운 피신처가 생기고, 순환이 반복될 것이다. 〈성장의 집〉은 아트파크에서의 5개월 동안 폐쇄된 방어 요새에서 시작해 섬세한 초록의 어린 가지가 달린 '집'(색색의 꽃이 피

는 '벽지'로 만들어진 방들이 있는)으로 완전히 푸르른 여름 공간이 이어졌다. 마침내 가을에 채소들로 가득 찼을 때, 집은 그 건축적 한계를 터뜨렸다. 이 단계에서 집은 파괴되었다(아트파크에서 예술작품은 인생만큼이나 짧다).

시몬스는 〈성장의 집〉을 "우로보로스" "흰개미 집의 반대"와 같다고 묘사했다. 이것은 또한 자연(성장)과 문화(건설)의 양성적 결합이다. 중심이 되는 '주름진' 흙은 우주/생체 시계가 회전함에 따라 변하지 않는다. 그것은 씨앗을 품고 열매를 맺을 때까지 기르고 ('집/어머니'를 파괴하는 과정에서) 수확기에 소모된 후 다시 시작된다. 생물학적 용어로 말하자면, 집/몸은 자라고 먹히고 소화되고 다시 씨를 뿌린다. 이 모든 발상은 소인들의 순환적 의식과 그들 존재의 연속성/비영구성뿐 아니라 시몬스가 흙에서 태어나 대지의 형태를 만들게 되는 영상(2장 참고) 또한 상기시킨다. 전반적으로 그의 상징 어휘는 많은 고대의 신화, 예를 들어 스칸디나비아반도의 거인으로, 땅을 끓게 하는 이미르가 죽임을 당해 그의 신체가 훼손되었을 때 대지가 형성되었다는 신화를 떠올리게 한다(소인들이 숭배한 성적인 의례의 형식은 종종 분리된 신체의 일부를 닮았다). 특히 시몬스의 작품은 이 책에 소개된 많은 작품들이 호출하는 오시리스의 '중요한' 신화 중 하나를 연상시키는데, 신체가 절단되고 나일강에 던져진 후 '싹을 틔우는' 오시리스가 그것이다. 투탕카멘의 무덤에서 '부활'한 오시리스가 흙으로 주조되고 미라처럼 묶여 있는 이미지였는데, 이는 나일강의 흙에 씨앗을 눌러 넣은 것으로 알려졌다. 오시리스는 문자 그대로 '싹을 틔운' 것이다.

시몬스는 그의 '사회적 작품'(체계를 비판하고 환경의 개선을 제안하는)과 그의 '예술'(시간, 신체, 대지, 환상에 대한 개인적 감각을 바탕으로 한 주거와 시간의 건축물) 사이에 구별이 없다고 여긴다. 그는 로어 이스트 사이드에서 진행한 주거 프로젝트와 라 플라시타 "모두 땅에 대한 표현으로, 사람들이 그 위에서 어떻게 살아가고 무엇을 믿는지에 대한 것이다. (…) 공원은 이미 그곳에 살고 있는 사람들의 에너지를 담고 있는 땅의 이미지를 회복시킨다"고 설명한다.[64] 시몬스는 그의 사적이고 공적인, 크고 작은, 개인적이고 사회적인 다양한 창작에 <u>종교적</u>이라는 단어를 (제도적이지 않은 의미에 한해서) 사용하기를 두려워하지 않는다. 그는 뒤르켐이 가졌던 통찰력을 실증하는 것일지도 모르겠다.

64. Charles Simonds, "Microcosm to Macrocosm/ Fantasy World to Real World," *Artforum* (February 1974), p. 36.

사회적 압력은 정신적 방식으로 저절로 발휘된다. (…) 종교적

힘은 물질적 형태로 이해되기 때문에, 물질적인 것과 밀접한 관련이 있는 것으로 여겨질 수밖에 없다. 따라서 그것은 두 세계를 지배한다. (…) 정신을 움직이고 훈련시키며, 또한 식물을 키우고 동물을 번식시킨다. 이러한 이중의 성질로 인해, 종교가 인간 문명의 모든 중요한 발생이 시작된 자궁과 같아진 것이다.[65]

우리 문화에는 종종 죽음에 대한 감각이 없다고 한다. 미국의 공원 체계가 만들어졌을 때 도시 교회의 경내를 대신해 교외에 넓은 묘지를 만든 것마저도 일상에서 죽음을 상기할 기회를 빼앗는 것으로 볼 수 있다. 그러나 여기서 다시 정원의 이중적 의미, 즉 신화에 나오는 언덕처럼 무덤이 정원이 되고, 또 그 반대도 마찬가지라는 사실을 상기할 수 있다. 부활의 개념, 잠을 의미하는 겨울의 개념은 뉴잉글랜드의 묘지에 있는 잎 없는 석조 나무와 대리석 침대에서 전형적으로 드러난다.

선사 시대의 '정원'에서 살아남은 바위로 이루어진 주거지, 열석, 환상 열석과 언덕은 미술관, 공원, 은행 광장이나 사유지에 만들어진 '조각 정원'을 바라볼 틀을 제공한다. 상업화된 실내 조각에 대단한 비용을 들여 확대하고 준(準)공공적 장소에 던져놓는 것은 살아 있는 예술을 만드는 데 필수적인 자연, 장소, 지역 사회와의 연속성을 부정하는 것이다. 이러한 의미에서 스미손의 발언은 옳았다. "공원은 자연을 이상화시킨 것이나 자연은 사실 이상적 상태가 아니다. (…) 자연은 절대 완성하지 않는다. (…)공원은 완성된 예술을 위해 완성된 풍경이다. 미술관과 공원은 지상의 묘지다."[66]

반면 이 묘지들 또한 정원이다. 만약 인류가 여전히 자연의 일부라면, 공원이나 도시 또한 '완성된 풍경'이 아니다. 이들은 유기적이고, 때로는 괴물 같은 사회생활과 가치 체계의 자손이다. 정신의 핵심을 형성하는 예술이 사회생활에 반응하고 바꿀 수 있을 때만이 본

65. Émile Durkeim, *The Elementary forms of the Religious Life* (New York: The Free Press, 1965), pp. 255, 239.

66. Smithson, *Writings*, p. 133.

침대 비석, 뉴햄프셔 로킹햄.　40
(사진: 루시 R. 리파드)

실버리 언덕, 영국 윌트셔.　41
(사진: 크리스 제닝스)

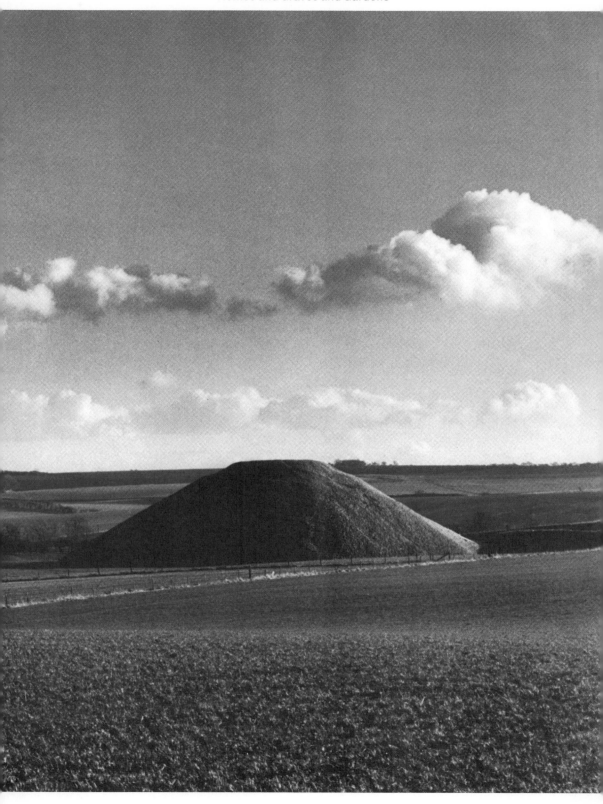

래의 집단적 의미를 회복할 수 있다. 고고학이 묘지 정원을 가꿀 수 있는 유효한 방법을 제시하는 유일한 것은 아니다. 아마도 이러한 정신에서 오브리 벌은 고대 유적지들 사이의 중요한 상호연관성에 대해 추측하는 것이 "고고학자보다는 선지자의 일"이라고 인정했을 것이다.[67]

67. Aubrey Burl, *The Stone Circles of the British Isles* (New Haven: Yale University Press, 1976), p. 95.

Andre, Carl and others. *Carl Andre*. The Hague: Gemeentemuseum, 1969.

Arte Prehispanico de Venezuela. Caracas: Fundación Eugenio Mendoza, 1971.

Atkinson R. J. C. *Stonehenge and Avebury*. London: H. M. Stationery Office, 1959.

Aveni, A. F., ed. *Archeoastronomy*. New Haven: Yale University Press, 1975.

Beardsley, John. *Probing the Earth: Contemporary Land Projects*. Washington D.C.: Smithsonian Institution Press, 1977.

Berndt, Ronald, and Phillips, E. S., eds. *The Australian Aboriginal Heritage*. Sydney: Australian Society for Education through the Arts and Ure Smith, 1973.

Bord, Janet, and Bord, Colin. *A Guide to Ancient Sites in Britain*. London: Paladin, 1979.

_____ and _____ , *Mysterious Britain*. London: Paladin, 1974.

_____ and _____ , *The Secret Country*. London: Paladin, 1978.

Branston, Brian. *The Lost Gods of England*. New York: Oxford University Press, 1974.

Brown, Peter Lancaster. *Megaliths and Men*. Poole: Blandford Press, 1976.

Burl, Aubrey. *Prehistoric Avebury*. New Haven: Yale University Press, 1979.

_____ . *Rites of the Gods*. London: J. M. Dent & Sons, 1981.

_____ . *The Stone Circles of the British Isles*. New Haven: Yale University Press, 1976.

Burnham, Jack. *Great Western Salt Works*. New York: George Braziller, 1974.

Campbell, Joseph. *The Masks of God: Creative Mythology*. New York: Penguin, 1970.

Cassirer, Ernst. *Philosophy of Symbolic Forms*. New Haven: Yale University Press, 1953-57.

Cirlot, J. E. *A Dictionary of Symbols*. New York: Philosophical Library, 1962.

Coxhead, David, and Hiller, Susan. *Dreams*. London: Thames & Hudson, n.d.

Critchlow, Keith. *Time Stands Still*. London: Gordon Fraser, 1979.

Czaja, Michael. *Gods of Myth and Stone: Phallicism in Japanese Folk Religion*. New York: Weatherhill, 1974.

Dames, Michael. *The Avebury Cycle*. London: Thames & Hudson, 1977.

_____ , The Silbury Treasure. London: Thames & Hudson, 1976

Daniel, Glyn. *Megaliths in History*. London: Thames & Hudson, 1972.

Demarco, Richard. *The Artist as Explorer*. Edinburgh: Demarco Gallery, 1978.

De Santillana, Giorgio, and von Dechend, Hertha. *Hamlet's Mill: An Essay on Myth and the Frame of Time*. Boston: David R. Godine, 1977.

"Discussions with Heizer, Oppenheimer, Smithson." *Avalanche*, no. 1 (Fall 1970), pp. 48-70.

Doczi, Gyorgy. *The Power of Limits: Proportional Harmonies in Nature, Art and Architecture*. Boulder & London: Shambhala, 1981.

Durkheim, Émile. *The Elementary Forms of the Religious Life*. New York: The Free Press, 1965.

Dyer, James. *Southern England: An Archeological Guide, the Prehistoric and Roman Remains*. London: Faber & Faber, 1973.

Edelson, Mary Beth. *Seven Cycles: Public Rituals*. New York: Edelson, 1980.

Eliade, Mircea. *The Forge and the Crucible*. New York: Harper & Bros., 1962.

_____ . *Gods, Goddesses and Myths of Creation*. New York: Harper & Row, 1974.

_____ . *Shamanism: Archaic Techniques of Ecstasy*. Princeton: Princeton University Press, Bollingen Series, 1964.

Fell, Barry. *America B.C.* New York: Pocket Books, 1976.

Ferguson, George. *Signs and Symbols in Christian Art*. New York: Oxford University Press, 1961.

Fowler, P. J., ed. *Recent Works in Rural Archeology*. Bradfordon-Avon: Moonraker Press, 1975.

Frazer, Sir James George. *The New Golden Bough*. New York: Criterion Books, 1959.

Frazier, Kendrick. "The Anasazi Sun Dagger." *Science 80* (November-December 1979), pp. 57-67.

Gimbutas, Marija. *The Gods and Goddesses of Old Europe*. Berkeley: University of California

Press, 1974.

_____ . "The Temples of Old Europe." *Archeology* (November–December 1980), pp. 41–50.

Giot, P. R. M. *Menhirs et Dolmens*. Chateaulin: Jos le Doaré, 1976.

Glob, P. V. *The Bog People: Iron-Age Man Preserved*. London: Faber & Faber, 1977.

Grant, Campbell. *Canyon de Chelly*. Tucson: University of Arizona Press, 1978.

Graves, Robert. *The White Goddess*. New York: Farrar, Straus & Giroux, 1948.

Hadingham, Evan. *Ancient Carvings in Britain*. London: Garnstone Press, 1974.

_____ . *Circles and Standing Stones*. New York: Anchor Press/Doubleday, 1976.

Harding, Esther. *Woman's Mysteries: Ancient and Modern*. New York: Harper Colophon Books, 1976.

Hawkes, Jacquetta. *A Guide to the Prehistoric and Roman Monuments in England and Wales*. London: Cardinal/Sphere Books, 1973.

_____ and Hawkes, Christopher. *Prehistoric Britain*. Harmondsworth: Penguin Books, 1943.

Hawkins, Gerald S., and White, John B. *Stonehenge Decoded*. New York: Dell, 1965.

Hemming, John, and Ranney, Edward. *Monuments of the Incas*. New York: New York Graphic Society/Little, Brown & Co., 1982.

Herity, Michael. *Irish Passage Graves*. New York: Barnes & Nobel Books, 1975.

Highwater, Jamake. *Dance: Rituals of Experience*. New York: A & W Publishers, 1978.

Hitching, Francis. *Earth Magic*. London: Picador, 1976.

Huxley, Francis. *The Way of the Sacred*. Garden City, N.Y.: Doubleday, 1974.

Jaynes, Julian. *The Origin of Consciousness in the Breakdown of the Bicameral Mind*. Boston: Houghton Mifflin, 1976.

Jessup, Ronald. *Southeast England*. London: Thames & Hudson, 1970.

Jordon, Bart, and Sherman, Steve. "Roots: One Man's Search for the Origins of Ancient Symbols." *New Hampshire Times* (January 12, 1977), pp. 16–19.

_____ and _____ . "Roots: Unlocking the Secrets of the White Goddess and the Cretan Maze." *New Hampshire Times* (January 19, 1977), pp. 13–15.

_____ and _____ . "The Secrets of Stonehenge." *New Hampshire Times* (July 6, 1977), pp. 20–21.

Kern, Hermann. "Labyrinths: Tradition and Contemporary Works." *Artforum* (May 1981), pp. 60–68.

Knott, Robert. "The Myth of the Androgyne." *Artforum* (November 1975), pp. 38–45.

Kosok, Paul. *Life, Land and Water in Ancient Peru*. Brooklyn: Long Island University Press, 1965.

Kramer, Samuel Noah. *History Begins at Sumer*. Garden City, N.Y.: Doubleday, 1959.

Kuhn, Herbert. *The Rock Pictures of Europe*. New York: October House, 1967.

Leiss, William. *The Domination of Nature*. New York: Beacon Paperback, 1974.

Leroi-Gourhan, André. *Treasures of Prehistoric Art*. New York: Harry N. Abrams, 1967.

Lethaby, W. R. *Architecture, Mysticism and Myth*. New York: George Braziller, 1975.

Leveson, David. *A Sense of the Earth*. New York: Anchor Natural History Books, Doubleday, 1972.

Lévi-Strauss, Claude. *The Raw and the Cooked: Introduction to a Science of Mythology*. New York: Harper Torchbooks, 1969.

Lewis, Glenn. *Bewilderness: The Origins of Paradise*. Vancouver: Vancouver Art Gallery, 1979.

Lippard, Lucy. R. *Six years: The Dematerialization of the Art Object. . . .* New York: Praeger, 1973.

Long, Richard, *Richard Long*. Eindhoven: van Abbemuseum, 1979.

McConathy, Dale. "Keeping Time: Some Notes on Reinhardt, Smithson and Simonds." *Artscanada*, no. 198/199 (June 1975), pp. 52–57.

McHarg, Ian L. *Design with Nature*. New York: Doubleday/Natural History Press, 1971.

McMann, Jean. *Riddles of the Stone Age*. London: Thames & Hudson, 1980.

Marshack, Alexander. *The Roots of Civilization*. New York: McGraw-Hill, 1971.

Matthew, W. H. *Mazes and Labyrinths*. New York: Dover, 1970.

Mellaart, James. *The Neolithic of the Near East*. New York: Charles Scribner's Sons, 1975.

Michell, John. *City of Revelation*. New York: Ballantine Books, 1972.

—————— . *The Earth Spirit*. London: Thames & Hudson, 1975.

—————— . *A Little History of Astro-Archeology*. London: Thames & Hudson, 1977.

—————— . *The Old Stones of Land's End*. London: Garnstone, 1974.

Morris, Robert. "Aligned with Nazca." *Artforum* (October 1975), pp. 26-39.

—————— . "The Present Tense of Space." *Art in America* (January-February 1978), pp. 70-80.

Morrison, Tony, and Hawkins, Gerald S. *Pathways to the Gods: The Mystery of the Andes Lines*. New York: Harper & Row, 1978.

Muir, Richard. *Riddles in the British Landscape*. London: Thames & Hudson, 1981.

Neff, John; Beardsley, John; and Abadie, Daniel. *Charles Simonds*. Chicago: Museum of Contemporary Art, 1981.

Neudorfer, Giovanna. *Vermont Stone Chambers: An Inquiry into Their Past*. Montpelier: Vermont Historical Society, 1980.

Norman, Dorothy. *The Hero: Myth/Image Symbol*. New York: World, 1969.

O'Kelly, Claire. *Illustrated Guide to Newgrange*. Blackrock: Wexford, 1978.

Oppenheim, Dennis, and others. *Dennis Oppenheim*. Montreal: Musée d'art contemporain, 1978.

Packard, Gar, and Packard, Maggy. *Suns and Serpents*. Santa Fe: Packard Publications, 1974.

Piggott, Stuart. *The Druids*. Harmondsworth: Penguin Books, 1974.

Pinto, Jody. *Excavations and Constructions: Notes for the Body/Land*. Philadelphia: Marian Locks Gallery, 1979.

Purce, Jill. *The Mystic Spiral*. New York: Avon, 1974.

Rank, Otto. *Art and Artist*. New York: Agathon Press, 1968.

Reiche, Maria. *Geheimnis der Wuste–Mystery on the Desert*. Stuttgart: Offizindruck AG, 1968.

Renfrew, Colin. *Before Civilization*. Harmondsworth: Penguin Books, 1976.

Research into Lost Knowledge Organization (RILKO). *Earth Mysteries*. London: RILKO, 1977.

Ridley, Michael. *The Megalithic Art of the Maltese Islands*. Poole: Blandford Press, 1971.

Rohrlich, Ruby, and Nash, June. "Patriarchal Puzzle: State Formation in Mesopotamia and Mesoamerica." *Heresies*, no. 13 (1981), pp. 60-65.

Ross, Anne. *Pagan Celtic Britain*. London: Routledge & Kegan Paul, 1967.

Ross, Charles. *Charles Ross: The Substance of Light: Sunlight Dispersion, the Solar Burns, Point Source/Star Space*. La Jolla: La Jolla Museum, 1976.

Rothenberg, Jerome, ed. *Technicians of the Sacred*. New York: Doubleday, 1968.

Rykwert, Joseph. *On Adam's House in Paradise*. New York: Museum of Modern Art, 1972.

Schaafsma, Polly. *Indian Rock Art of the Southwest*. Albuquerque: University of New Mexico Press, School of American Research, 1980.

Schneemann, Carolee. *More Than Meat Joy*. Edited by Bruce McPherson. New Paltz: Documentext, 1979.

Scully, Vincent. *The Earth, the Temple and the Gods*. New York: Frederick A. Praeger, 1969.

—————— . *Pueblo: Mountain, Village, Dance*. New York: Viking Press, 1975.

Service, Alastair, and Bradbery, Jean. *Megaliths and Their Mysteries: A Guide to the Standing Stones of Europe*. New York: Macmillan, 1979.

Sharkey, John. *Celtic Mysteries*. London: Thames & Hudson, 1975.

Shepard, Paul. *Man in the Landscape*. New York: Ballantine Books, 1972.

Simonds, Charles. "Microcosm to Macrocosm/ Fantasy World to Real World." *Artforum* (February 1974), pp. 36-39.

—————— . *Three People*. Genoa: Samanedizioni, 1976.

Sjoo, Monica, and Mor, Barbara. *The Great Cosmic Mother of All*. Huntington Beach, Cal.:

Rainbow Press, 1981.

Smithson, Robert, *The Writings of Robert Smithson*. Edited by Nancy Holt. New York: New York University Press, 1979.

Sofaer, Anna; Zinser, Volker; and Sinclair, Rolf M. "A Unique Solar Marking Construct." *Science* (October 19, 1979), pp. 283–91.

Spencer Magnus. *Standing Stones and Maeshowe of Stenness*. Crawley: RILKO Trust, 1974.

Squier, Ephraim G., and Davis, Edwin H. *Ancient Monuments of the Mississippi Valley*. Washington, D.C.: Smithsonian Contributions to Knowledge, I, 1848.

Stone, Merlin. *When God Was a Woman*. New York: Harcourt Brace Jovanovich, 1976.

Stones, Bones and Skin: Ritual and Shamanic Art (special issue). *Artscanada* (December 1973/ January 1974).

Stuart, Michelle. *From the Silent Garden*. Williamstown: Williams College, 1979.

Thom, Alexander. *Megalithic Lunar Laboratories*. Oxford: Clarendon Press, 1971.

—————— . *Megalithic Sites in Britain*. Oxford: Clarendon, 1967.

—————— . and Thom, Archibald. *Megalithic Remains in Britain and Brittany*. Oxford: Clarendon, 1978.

Trento, Salvatore Michael. *The Search for Lost America*. Harmondsworth: Penguin Books, 1978.

Tuan, Yi-Fu. *Space and Place*. Minneapolis: University of Minnesota Press, 1977.

—————— . *Topophilia*. Englewood Cliffs, N.J.: Prentice-Hall, 1974.

Ucko, Peter J., ed. *Form in Indigenous Art*. London: Duckworth, 1977.

Underwood, Guy. *The Pattern of the Past*. London: Sphere Books, 1972.

Vazan, Bill. *Bill Vazan*. Montreal: Musée d'art contemporain, 1980.

Von Franz, Marie-Louise. *Time*. London: Thames & Hudson, 1978.

Wasson, R. Gordon; Ruck, Carl A. P.; and Hollmann, Albert. *The Road to Eleusis*. New York: Harcourt Brace Jovanovich, 1978.

Waters, Frank. *Book of the Hopi*. New York: Ballantine Books, 1969.

—————— . *Masked Gods*. New York: Ballantine Books, 1970.

Watkins, Alfred. *The Old Straight Track*. London: Sphere Books, 1974.

Weatherhill, Craig. *Belerion: Ancient Sites of Land's End*. Penzance: Alison Hodge, 1981.

Wood, John Edwin. *Sun, Moon and Standing Stones*. New York: Oxford University Press, 1980.

Worth, R. Hansford. *Worth's Dartmoor*. Edited by G. M. Spooner and F. S. Russell. Newton Abbot: David & Charles, 1967.

Wunderlich, Hans Georg. *The Secret of Crete*. Glasgow: Fontana/Collins, 1976.

List of Illustrations

	B	빌 바잔 Bill Vazan	**〈돌 미로〉** Stone Maze		
26		빌 바잔 Bill Vazan	**〈전파론자의 비행, 스코틀랜드 칼리니시, 몰타섬 하가르 큄〉** Diffusionists' Flights: Callanish, Scotland, and Hagar Qim, Malta		
27		빌 바잔 Bill Vazan	**〈아웃리칸 메스키나〉** Outlikan Meskina		

의식

1		메리 베스 에델슨 Mary Beth Edelson	**〈직접 확인해 보시오: 신석기 시대 동굴로 향하는 순례〉** See for Yourself: Pilgrimage to a Neolithic Cave		
2		에밀 콘라드 다우와 컨티넘 그룹 Emilie Conrad-Da'oud and the Continuum group	**〈흑백 무용〉** Black and White Dance		
3	A	휴스턴 콘윌 Houston Conwill	**〈통로: 흙/공간 H-3〉** Passages: Earth/Space H-3		
	B	수전 힐러 Susan Hiller	**〈드림 매핑〉** Dream Mapping		
4		제인 길모어 Jane Gilmor	**〈장면, 그리스 델피〉** Tableau, Delphi, Greece		
5			**스코어힐 서클** Scorhill Circle	다트무어 Dartmoor	
6			**그레이 웨더스** Grey Wethers	다트무어 Dartmoor	
7		벳시 데이먼 Betsy Damon	**〈7,000살 여인〉** 7,000-Year-Old Woman		
8		브루스 레이시와 질 브루스 Bruce Lacey and Jill Bruce	**〈여명의 의식〉** Dawn Ritual		
9	A	피터 키들과 퍼블릭 워크 Peter Kiddle and Public Works	**〈작은 굴뚝새 사냥〉** To Hunt the Cutty Wren		
	B	피터 키들과 퍼블릭 워크 Peter Kiddle and Public Works	**〈바위와 몫〉** The Stones and the Share		
10		크리스틴 오트만 Christine Oatman	**〈나무 고사리〉** Tree Ferns		
11		주디 바르가 Judy Varga	**〈정오의 테이블/달의 깔개 (불의 나무를 심었다 / 불의 연합)〉** Table of Noon/Mat of the Moon (I planted gardens of fire/confederations of fire)		
12		존 윌렌베커 John Willenbecher	**〈불타는 사면체〉** Burning Tetrahedron		
13	A, B	찰스 윌슨 Charles Wilson	**〈기쁨의 불〉** Les Feux de Joie		
	C		**한겨울 불놀이** Midwinter fires	루이지애나 Louisiana	
14			**영화 〈위커 맨〉 중 스틸 컷** Still from Wicker Man		
15		실비아 스콧 Sylvia Scott	**〈조건들 한가운데의 중심〉** The Centre in the Midst of Conditions		
16	A	메리 베스 에델슨 Mary Beth Edelson	**〈깊은 공간의 불 싸움〉** Fire Flights in Deep Space		
	B	메리 베스 에델슨 Mary Beth Edelson	**〈우리의 불은 어디 있는가?〉** Where Is Our Fire?		
17		메리 베스 에델슨 Mary Beth Edelson	**〈중심 잡기: 딸과 함께한 의식〉** Centering: Ritual with My Daughter		
18			**'이발사의 돌'** "The Barber's Stone"	영국 에이브버리 Avebury, England	
19			**'악마의 의자'** "The Devil's Chair"	영국 에이브버리 Avebury, England	
20	A, B		**헨지** The Henge	영국 에이브버리 Avebury, England	
	C		**웨스트 케넷 롱 배로** West Kennet Long Barrow	윌트셔 Wiltshire	
21			**헝가리 부소 축제에서 뿔 장식을 한 인물** Horned figure from Busó procession, Hungary		

11		바디 페인팅 Body painting	오스트레일리아 배서스트섬 Bathurst Island, Australia
12	팀 화이튼 Tim Whiten	〈모라다〉 Morada	
13		난장이 바위 Dwarfie Stane	오크니 호이섬 Hoy, Orkney
14	미셸 오카 도너 Michele Oka Doner	〈매장 조각품〉 Burial Pieces	
15 A	루이즈 부르주아 Louise Bourgeois	〈몸통〉 Torsos	
B		모치카 그릇 Mochica bowl	페루 Peru
C		하얀 추수의 여신 The White Goddess of Harvest	영국 England
D		옥수수 인형 Corn dolly	영국 England
E	유니스 골든 Eunice Golden	〈푸른 바나나와 다른 고기들〉 Blue Bananas and Other Meats	
F	멕 할렘 Meg Harlem	〈여성의 역할, '지모신'〉 Feeding Series, Female Roles, "Earth Mother"	
G		에이브버리에서 나온 옥수수 인형 Avebury corn dollies	영국 England
H	제이미 컬리 Jayme Curley	〈루스 이모의 쿠키 단지〉 Aunt Ruth Cookie Jar	
I	페이스 윌딩 Faith Wilding	〈씨앗 작업〉 Seed Work	
16 A, B C, D	메리언 카루더스 에이킨 Maryanne Caruthers-Akin	〈12개의 언덕 S. 부지 8과 9의 1/2, 블럭 75, 어빙턴〉 Four phases of 12 Mounds S. 1/2 lot 8 and 9, Block 75, Irvington	
17		브라이드의 십자가 Bride's Cross	아일랜드 Ireland
18 A		실버리 언덕 조감도 Silbury Hill	윌트셔 Wiltshire
B		파자르지크의 여인 The Lady of Pazardžik	불가리아 Bulgaria
C	마이클 데임스 Michael Dames	〈래머스 전날, 실버리〉 Lammas Eve, Silbury	
19		네르투스(대모신) Nerthus (Earth Mother)	덴마크 Denmark
20 A		실라나기그 Sheela-na-gig	영국 England
B		'성적인 손잡이' "Erotic knob"	도싯 Dorset
21		세르네 아바스 자이언트 Cerne Abbas Giant	도싯 Dorset
22		매타친 무용 Mattachine dance	뉴멕시코 타오스 Taos, New Mexico
23	페이 존스 Fay Jones	〈베일을 쓴 소〉 Veiled Cow	
24	제임스 피어스 James Pierce	〈뱀〉 Serpent	
25		데움바 또는 비단뱀 춤 Deumba, or python dance	남아프리카 South Africa
26		뱀 언덕 Serpent Mound	오하이오 Ohio
27 A		메이든성의 조각 Carving from Maiden Castle	도싯 Dorset
B		알 타시엔 신전 Temple of Al Tarxien	몰타 Malta
C		문신을 한 마오리인 Maori with tattoos	뉴질랜드 New Zealand
28	로버트 스미손 Robert Smithson	〈나선형 방파제〉 Spiral Jetty	

『오버레이(Overlay)』는 1983년에 초판이 발행되었다. 출판된 지 30여 년이 지난 후에 읽게 된 이 책을 또 굳이 번역하게 된 이유는 크게 두 가지로 들 수 있다.

첫 번째는 저자의 글이 (놀랍게도) 국내에 매우 드물게 소개되었다는 점이다. 1937년 뉴욕 태생의 루시 R.리파드는 60년대 이후 작가, 비평가, 큐레이터, 액티비스트, 페미니스트로 꾸준한 활동을 해왔고, 전례 없는 형식의 전시 기획과 비영리 미술 출판사 '프린티드 매터', 페미니스트 저널 『헤러시스 콜렉티브(Heresies Collective and Feminist Journal)』와 미술 노동조합의 공동 창립자로도 잘 알려져 있다. 예술과 정치 운동, 그리고 여성의 입장에서 예술가의 역할에 대해 끊임없이 고민해온 리파드의 글쓰기에 결정적인 영향을 미친 것은 60년대 미국의 여권신장운동이다. 당시 여권운동은 시민권, 동성애자 권리, 반전 운동과 함께 예술계에도 등장했고, 리파드 역시 이때부터 미술을 통해 개인적이고 사회적인 자신의 정치적 입장을 지속적으로 나타내기 시작한다. 혁명이란 "개인의 삶에서 어떤 것들은 변화시키고 어떤 것들은 지키기 위해 개개의 정치적 선택을 보유하는 것"(2장)이라는 저자의 정의는 이러한 경험에서 비롯되었다.

또한 리파드는 6~70년대 개념미술과 함께 성장한 비평가이자 큐레이터로, 미술가들에게는 종종 그 이상의 협력자 역할을 해왔다. 1969년에 시작한 이른바 '숫자전'[1]은 리파드의 이러한 독특한 위치를 잘 드러내는 기획으로, 전시에 포함된 작품들은 미술가들의 간단한 지시와 드로잉에 따라 현지 자원봉사자들의 도움을 받아 리파드가 직접 실현하는 방식을 택했다. 이는 지시적인 개념미술의 특성을 살리는 동시에 무엇보다도 작가들을 위한 항공료 지원이 없었던 전시를 가능하게 한 것이었다. 이때부터 리파드는 솔 르윗, 로렌스 위너 등 동시대의 개념미술가들과 함께 "흰 장갑을 벗고, 맨손으로 직접 실천하며"[2] 미술 작품이 형식화되고 사회와 관객뿐 아니라 예술가들로부터 분리되는 현실에 적극적인 반대의 입장을 표명해왔다. 이렇게 참여한 과정 중심의 미술, 대지미술, 미니멀리즘, 반형태 미술 등 미술의 비물질화 현상을 정리하고 나열한 책 『6년: 1966년부터 1972년 사이 미술의 비물질화』(1973)는 리파드의 중요한 저서 중 하나로 꼽힌다.

『오버레이』를 번역하게 된 또 다른 이유는 그 내용이 오히려 시기적절한 것이라는 생각이 들었기 때문이다. 『오버레이』는 1960년대부

1. Numbers Show 1969~1974, 시애틀['557,087'], 밴쿠버['955,000'], 부에노스아이레스['2,972,453'] 등 전시 제목은 당시 도시의 총 인구수를 의미했다.

2. 화이트채플 갤러리 토크, 에프터올 공동 주관, 런던, 2013

터 1980년대 초반의 개념미술, 대지미술, 퍼포먼스 아트 중심의 현대미술을 일부 소개하고, 이들과 선사 시대 유적지와 고대 상징의 관계를 다루고 있다. 아직 책을 읽지 않은 독자들에게는 이것이 시대를 초월하는 것이라면 모를까 "시기적절"하다고 하는 표현이 엉뚱하게 들릴 수도 있겠다. 그러나 나 자신이 미술가로서 개인적 흥미와 영감을 받고자 느긋하게 집어 들었던 이 책에는 긴박한 선언에 가까운 저자의 메시지로 가득 차 있었다. 번역을 위해 몇 번이고 다시 본문을 읽을 때마다, "누군가 이 사회의 가치 체계를 불신한다면 그 대안책을 어디에서 찾아야 할까? 처음으로 돌아가는 것이다"(3장)라는 저자의 문구는 멍해진 내 뒤통수를 치곤 했다.

리파드는 예술의 사회적 가능성을 재발견하고자 몇천 년의 시간을 가볍게 넘나들며 고대의 이미지와 그 위에 겹쳐진 새로운 형태, 즉 현대미술의 '오버레이'를 해석해 나간다. '오버레이'란 본래 표면을 어떤 것으로 덮어씌운다는 뜻으로, 이 책에서는 고대 유적지나 토속 신앙의 상징물을 흙으로 덮고 그 위에 고스란히 세운 교회에서부터 고대 미술의 영감을 받아 그 형식을 되풀이하고 있는 현대미술에 이르기까지 서로 겹쳐져 있는 다양한 시간과 공간의 사건에 대한 은유와 묘사로 거듭 사용되고 있다. 리파드와 그녀가 소개하는 예술가들은 고대 사회를 연구하며 예술이 사회에서 분리되기 이전의 "인공물 오락거리가 없던 시대, 하늘과 땅 사이에 살던 자연의 힘과 현상에 가까웠던 사람들"(서문)이 나눌 수 있었던 어떤 것을 찾아나간다. 그리고 그 결과 고대와 현대 사이의 시간, 그리고 자연과 문화 사이의 긴장감을 통해 드러나는 예술의 의미와 기능에 대한 메시지를 전달한다.

『오버레이』에 포함된 방대한 양의 배경 지식 덕분에 번역은 만만치 않은 작업이었지만 동시에 즐거운 공부 시간이기도 했다. 이것은 내용의 반이 고대의 유적과 미술을 다루기에 필연적으로 거대한 지리적·시간적 영역을 포괄하는 이 책의 특징 때문이기도 하고, 저자가 서문에서 고백하듯이 자신이 "'스파이더 우먼'의 손아귀에 든 것"처럼 "모든 것이 또 다른 모든 것으로 연결"(서문)됨을 느끼며 책을 써 내려간 까닭에 있다.

본문은 세상의 원천이자 세상을 이루고 있는 가장 단순한 물질 '돌'(1장)에서 시작해, 대지의 기복을 상징하는 여성성, '페미니즘'(2장)으로, 또 고대인과 현대인, 특히 미니멀리즘과 개념주의자들을 사로잡았던 추상적이고 구체적인 '시간의 형태'(3장)에서 예술가의

쉼 없는 여행을 나타내는 '지도와 장소'(4장)로 우리를 이끈 후 예술가들이 재현하고자 하는 고대의 살아 있는 형식인 '의식/의례'(5장)를 거쳐, 마침내 고립된 형태의 예술에 대한 반발로 시작한 생태미술을 통해 '집/무덤/정원'(6장)으로 돌아온다. 스파이더 우먼이 된 저자는 책 전체를 통해 이러한 각 장의 주제를 과거와 현재, 문화와 문화, 개인과 개인, 개인과 공공(예술가와 관객)의 사이에서 거미줄처럼 이어나간다.

이 직조의 과정에서 반복적으로 나타나는 몇 가지 소재들이 있다. 그중 하나는 리파드가 열성적으로 소개하고 있는 대지미술로, 이는 형태나 형식보다는 과정을 강조하며 공공성을 띤 미술을 추구하는 저자의 열정에 기인한다. 물론 대지미술의 주재료인 흙(돌)이 형태상 고대의 무덤을 닮았고, 미국에서 대지미술의 붐이 일었던 시기가 책이 쓰여지기 직전인 1970년대였던 까닭도 있다. 2장에서 중점적으로 다루는 '여성성' 역시 고대의 여신상과 모권 중심 사회, 주거 공간과 음식에 대한 보편적 상징으로 전 장에 걸쳐 드러난다. 따라서 저자는 당시 대부분 남성 미술가들이 집착했던 대지미술의 거대한 규모가 다시 대지의 환경에 미치는 영향 또한 간과하지 않고, 보다 비물질적인 고대의 형식으로 '의례'를 찾는다. 의례를 통해 경험되는 집단적 흥분과 감격(에밀 뒤르켐이 정의한 'collective effervescence')은 많은 예술가들이 꿈꾸었고, 또 여전히 꿈꾸는 것이다. 리파드는 나아가 "종교는 사회의 상징 그 자체"(5장)라는 뒤르켐의 주장을 예술에도 적용해야 한다고 말한다. 이렇게 개인과 사회를 분리해 사고하지 않는 소우주/대우주의 개념, 파스 프로 토토(pars pro toto)는 이 책에 예시되어 있는 모든 고대와 현대의 작품에서 두드러져 나타난다. 그리고 대지미술에서 시작해 생태미술에 이르기까지 예술을 통한 환경 의식 역시 책의 중요한 기저를 이루고 있다. "인간이 벌이는 자연과의 투쟁은 점점 더 사회와의 투쟁이 되어간다"(6장)는 헤르베르트 마르쿠제의 발언은 '인류세(Anthropocene)'라는 신조어가 유행하는 지금 더욱 절실하게 다가온다.

우리는 왜 고대에 관심을 갖고, 미술가들은 왜 여전히 그 형식을 배우기를 원하는가. 그리고 이것은 어떻게 가능할 수 있을까. 『오버레이』는 수천 년 전부터 '예술가'들이 적용해온 형태, 재료, 상징을 통해 소통의 가능성을 제시하며 그 답을 찾고자 한다. 그리고 그 과정에서 저자는 미술가들에게 "이 시대에 이미지와 상징을 만들어내는 과업이 우리의 '삶의 질'에 덧붙는 하나의 장식으로 전락하는 것을

거부"(서문)하라고 단호히 경고한다. 리파드가 열정적으로 소개하는 수많은 발상들, 예를 들어 여신 중심의 고대 유럽 문화의 상징들을 일종의 '언어'로 풀어나간 마리야 김부타스의 이론이나 실버리 언덕에 대한 마이클 데임스의 시각적 이론 등은 그 역사적 사실성을 떠나 자연과의 관계를 재정립할 필요성과 (이미 늦었다 할지라도) 어떻게 재정립할 수 있을 것인지에 대한 아이디어를 제시하고 있다. 공유하는 상징이란 상업적 기호들뿐인 우리 시대에 예술은 옛 형식만 베낄 것이 아니라 "씨앗을 뿌리는 것과 같은"(6장) 일이어야 한다는 저자의 주장은 오늘날의 예술가들에게 여전히, 그 어느 때보다 유효하다.

오버레이
먼 과거에서 대지가 들려주는 메시지와 현대미술에 대한 단상

1판 1쇄 2019년 10월 25일

지은이 루시 리파드
옮긴이 윤형민
교정교열 강유미, 김수기
디자인 김동신

펴낸이 김수기
펴낸곳 현실문화연구
등록 1999년 4월 23일 / 제25100-2015-000091호
주소 서울 은평구 통일로 684 1동 403호
전화 02-393-1125
팩스 02-393-1128
전자우편 hyunsilbook@daum.net
홈페이지 hyunsilbook.blog.me
SNS 페이스북 hyunsilbook / 트위터 hyunsilbook

ISBN 978-89-6564-234-3 (03600)

이 도서의 국립중앙도서관 출판예정도서목록(CIP)은
서지정보유통지원시스템 홈페이지(http://seoji.nl.go.kr)와
국가자료종합목록 구축시스템(http://kolis-net.nl.go.kr)에서
이용하실 수 있습니다. (CIP제어번호: CIP2019033269)